U0115253

文學研究叢書・兒童文學叢刊

本書獲一〇四年度科技部學術性專書寫作計劃補助「臺灣兒童戲劇的興起、
發展及其文化意義（1945-2010）」（102-2410-H-024-029）

臺灣兒童戲劇
的興起與發展史論
（1945-2010）

陳晞如◎著

目次

自序

　　兒童戲劇是兒童文學文類中最晚誕生的貴族。之所以稱之為貴族，是因為它的特殊性，除了劇本文學之外，還必須藉由戲劇演出完成實踐，文學性與藝術性兩棲的身分，使它之於其他文類來得豐富多彩。而透過表演所傳達出的感受，渲染力直接而強烈，誠如李澤厚於《哲學美學文選》中所言，「戲劇不但在其形式上這種不同於文學，能直接訴諸人們感性直觀的特點，而且更在於其內容具有高度的理解與情感相結合的特點」。成人洞悉於此，因此為兒童創造了有別於成人的戲劇藝術。在其中，兒童透過劇場元素的組合與創作，享受到幻想的和遊戲的觀演樂趣；享受到脫離日常生活習慣、規律和裁判的自由奔暢；享受到感官知覺顛覆與翻新的昇華快感。我們透過戲劇的框架教育、娛樂和陶冶兒童的同時，也因此能觀察到兒童的不同和需要。

　　就兒童學的研究來看，戲劇之於兒童，在歷史上從未缺席。八〇年代中期，文化研究興起，促使作家在文化學意義上深入探究人的本質。如果說，每個人都隸屬於某一種社會文化，又發展和改變著這種文化，那麼，兒童當然也不例外。因此，兒童戲劇中的主題、手法、風格及人物形象的塑造，也應當從這樣的意義去開掘；多重的從國家氛圍、社會環境、文化特性、教育管道及表達方式，勾勒出兒童的語言、情感、態度和社會性，使兒童在每個階段的歷史容顏得以交織而成。而戲劇源於生活，戲劇的詮釋就是思想的投射與文化的重塑。

　　過程中種種的同化、支配與差異，所延伸而成的觀念、特性與意識形態，都乃是文明的證據與象徵。若能以這樣的視角移動，兒童戲

劇在不同的時期所產生的開拓，審美意識才得以不斷的被研究與探索著。

　　基於此，本書以兒童戲劇為主題，從臺灣主體性與政治角度切入，觀察政府遷臺以來兒童戲劇的藝術呈現與發展流變，將一九四九到二〇一〇年為範疇進行分期，並在每一期的層遞發展中，引證出足以對後來臺灣兒童戲劇發展構成影響的作品或事件，作為分期聯繫概念之依據。其研究面向，除了以當代的社經情況為背景之外，亦深入剖析文本、劇作家與所屬的歷史、社會的內部構造整個文化領域生成關係。

　　就觀察的視點而言，一則以兒童戲劇為依據，統計歸納其中蘊含的基點，分析內在的本質；並參考其他相關的諸作的論點，以作為論證分析的證據。且在前既有的研究成果上，蒐集相關且重要的代表作，歸納分析它們之間的關聯性，解析說明兒童戲劇的淵源及其特色，觀察在兒童戲劇整體發展過程中，具有何種價值，對後續的兒童戲劇會產生什麼樣的影響，其影響的實質內涵又為何？最後經由論述而界定臺灣兒童戲劇之歷史發展脈絡。二則臺灣在二十一世紀初，戲劇隨著國家教育政策之推動而實施於國民義務教育中，堪稱為亞洲國家的先鋒，亦超越世界許多國家之藝術教育實施之腳步，臺灣兒童戲劇之發展歷程，在此時刻相形重要，它對於臺灣兒童戲劇教育的實施亦有著承先啟後之意義。因此，本書基於回顧與展望之視點，希望藉由臺灣兒童戲劇史之分期建構，探索臺灣自政府遷臺以來之文化政策、官方措施、民間活動與兒童戲劇之間的生成關係，並試圖藉由後殖民主義為理論及分期依據之判準點，開展論述的空間，重新給予臺灣兒童戲劇之歷史定位與現象解釋，以彰顯臺灣兒童戲劇的價值。

　　此書係延伸自本人的博士論文《臺灣兒童戲劇的興起與發展史論（1945-2007）》。二〇一三年獲科技部「學術性專書寫作計畫」補

助，遂運用一年時間，探訪國家圖書館、檔案館、各大學圖書館蒐集、影印大量兒童劇本及罕本資料，各期期刊、報紙與雜誌等相關文獻，並複製各部書影、圖片與微卷等，期望能使各類資料更臻完備。唯在劇團演出之資料蒐集部分，經多次去函國內各家兒童劇團徵求演出記錄與文本，但有意願提供者為數不多，文中記載若遺缺，實為時間有限，難以周全。

在此，特別感謝指導教授林文寶老師將收藏多年的兒童劇本全數提供作為本研究之用，其中多數介一九四九至一九八〇年間之兒童劇本，國內均已難尋獲。而博士班就讀的五年光陰中，林文寶老師的鼓勵和期許一直是支撐我研究的動力源。即使畢業後，老師仍時時督促我應該盡己所能，為臺灣兒童戲劇的研究努力。在研究史論建構與論述部分，感謝自大學時代便培養我研究興趣的李紀祥教授所給予的諸多指導。

再者，感謝本書兩位匿名審查人及編輯委員的指正，並提供珍貴的改進意見。諸多兒童文學界前輩以及戲劇界專家學者林玫君院長、王婉容教授、許瑞芳教授、王友輝教授、陳筠安執行長、蘇偉貞教授、林武憲老師、陳亞南老師，所給予之研究建議或罕本資料供給，更為為筆者增添多元而豐富的思考面向。

小魠、玉珊、君君都是曾經參與協助的學生，黃宣則是本研究之計畫助理，經常南北兩地奔波，協助資料的蒐集；萬卷樓張晏瑞副總及編輯團隊蔡雅如、邱詩倫小姐為本書的圖文編輯費盡心力。謝謝你們的共同成就。

此書史料蒐集龐雜，唯必有其不足缺漏之處，尚祈海外方家不吝指正為幸。

陳晞如

二〇一五・冬到了・臺南

推薦──她是我的學生

　　《臺灣兒童戲劇的興起與發展史論（1945-2010）》一書，是晞如一○二年度「國科會學術性書寫計畫」（編號：102-2410-H-204-209）的結案成果。亦即是在博士論文《臺灣兒童戲劇的興起與發展史論：1945-2007》一文的基礎上，將其修訂增寫成更為完整的成書論著。其間問序於我，身為指導教授的我，自是義不容辭。

　　晞如專業是中國文化大學戲劇系中國戲劇組，美國Long Island University表演藝術碩士，回國後於高校任職，皆從事與兒童戲劇相關的教學與研究。二○○五年進臺東大學兒童文學博士班。其實，晞如在入博士班之前已有可觀的兒童戲劇譯、著。入學後，所上雖然沒開設有關兒童戲劇相關課程，但晞如仍以兒童戲劇為專業，由於教學相長，於是有了更開闊的視野與省思，是以不斷有論文發表。

　　後來，和我討論博士論文選題事宜，我建議以臺灣兒童戲劇發展史論為題。晞如欣然同意。

　　在臺灣兒童文學成為一門學科，或稱始於一九九六年八月臺灣師院經奉報行政院核准增設並進行籌備兒童文學研究所。至二○○三年招生博士生。實言之，兒童文學是一個小學門，因為學門的建立，必須累積文獻與史料。因此，我建議我的博士生，能以立足本土為出發點，且論題宜大且全面，以作為後續研究的準備。方為有效策略。當年創所之際，期許成為臺灣地區兒童文學研究的重鎮為目標，進而成為華語世界的兒童文學領域之中心。發展方向與重點在於：「立足本

土，心懷大陸，放眼天下。」換言之，兒童文學研究所的發展策略是立基於本土，進而以國際觀視野逐步前進，正是所謂「本土策略，全球表現。」

兒童文學是新生的學門，除擴展國際視野外，更宜有在地的重視與整理，在講授研究過程中，特別重視作家訪談，指標事件的確認，以及逐年整理收錄年度書（含理論、創作與翻譯），是為建構臺灣兒童文學發展史奠基。

在各種文類裡，兒童戲劇又是冷門中的冷門。雖然官方有過兒童戲劇展或比賽，但似乎沒有兒童戲劇的專業。在戲劇系裡亦少有觸及兒童戲劇者。於是乎個人試圖關注兒童戲劇，且以演出及作品資料為入手。其間亦有多篇論述，也因此結識了許多兒童戲劇團。

創作初始，想開設兒童戲劇相關課程，進而成立兒童戲劇，然而尋求無門，直到二〇〇五年禮聘黃春明先生為駐校作家，才開兒童戲劇課程，進而有了《掛鈴鐺》的演出。今見晞如以臺灣兒童戲劇發展史論為題，自是竊喜不已。

基本上兒童戲劇是西來的產物，也是接受西化（或稱現代化）以來的一種新樣式，有別於傳統的戲劇。嚴格來說，鴉片戰爭（1838）以降，傳統消失，所謂新典範要皆以歐美為依歸。已然成為沒有歷史、沒有記憶的族群，在所謂的全球化迷霧中，我們只是殖民文化，缺乏主體性與自主體。

在晞如畢業之時，已將個人收藏兒童劇本作為賀禮，寄望她能一道走在兒童戲劇途中。今見論文獲獎助且修訂增補成書，於將出版之際且略述因緣。除嘉勉晞如之用心外，更期望這本著作能得到你的關注，並關心臺灣的兒童文學。

林文寶

第一章
臺灣兒童戲劇發展史之建構與分期

　　首章探討的是兒童戲劇的界義、特質及功能三項要素，除了將各家之闡述定義進行統整之外，並進一步試圖界定出「兒童戲劇」之界說。儘管本書的研究範圍在地域上以臺灣地區為限，研究期程以一九四五年至二〇一〇年為時限，但在論述的過程中，基於個別歷史傳承之考量，需援引部分超過時限之史料，以確認歷史時間之連貫性。並從中觀察臺灣兒童戲劇在不同時代背景下的流變。是故，於進行臺灣兒童戲劇建構與分期的論述之前，簡述中國近代和日據時期的兒童戲劇之發展歷程為必要之條件，係因臺灣兒童戲劇上承中國及日本兩個國家文化的影響，歷經殖民時期、被殖民時期、再殖民時期及後殖民時期的階段，在不同的階段中，由於政治、經濟、文化政策的轉變，也因此產生不同之體相，為能溯及源頭，方能提出有效力之詮釋。最後，則是建構與分期的設定，其依據係以國民黨政府遷臺後臺灣戒嚴、解嚴及政黨輪替之三階段。

第一節　兒童戲劇的界義

　　在法國理論家F.薩賽一八七六年所提出的「觀眾」說之後，後世評論戲劇的本質論即出現四要素、三要素與二要素之說。所謂的「觀

眾」說，即「沒有觀眾，就沒有戲劇」，以觀眾為基礎論點衍生出戲
劇四要素「劇本、演員、觀眾、劇場」；三要素「劇本、演員、觀
眾」及二要素「演員、觀眾」三種論調試圖測繪戲劇的本質（《中國
大百科全書》（戲劇卷），頁3）。而兒童戲劇本是戲劇的一類，據此，
許憲雄在釋意兒童戲劇時，以「演員」、「舞台」、「觀眾」和「故事」
呼應一般戲劇，提出兒童戲劇之四要素之說：一、兒童劇演出時，一
定要有「演員」。演員可以是兒童，也可以是成人。但基本上這些演
員的角色扮演、演出技巧、表現方式，都要能讓兒童認同和接受。
二、兒童劇演出時，一定要有「舞台」。三、兒童劇演出時，一定要
有「觀眾」。四、兒童劇演出時，一定是在表演一段「故事」（〈什麼
是兒童劇〉，頁5）。其中「舞台」和「劇場」；「故事」和「劇本」的
差異，突顯出兒童戲劇和一般戲劇之不同，意即兒童戲劇並非僅限於
在劇場中演出，而能因時因地的變化隨時搬演，演出的環境與條件較
為彈性，符合兒童擔任演員的即興需求；演出的本事以故事取代劇
本，係因故事為兒童所熟悉之文類，其起承轉合的內容與劇本情節發
展的順序雷同，使兒童能從熟悉的文類中就近取材。由此推論，要界
定兒童戲劇的意義，關鍵應設在兼具表演者和觀眾的「兒童」，以此
推估則可以說兒童戲劇即由兒童擔任演員、表演者所公開演出之戲劇
作品；或由兒童擔任觀眾，而其戲劇作品專為兒童觀眾所製作呈演
之，此二種推測均可為兒童戲劇一詞之意義說明。

一　兒童戲劇的界義

　　兒童戲劇一詞在西方有四種同義的名稱，分別是child drama、
children's drama、child play、children's theatre[1]。以下（表1-1）將就
英、美二國戲劇類專業辭典及專書中之「兒童戲劇」辭意釋說：

表 1-1　兒童戲劇辭意對照表

中文釋意	原文	文獻出處
特別為兒童所製作的戲劇節目。	Children's Theatre-Drama productions staged specifically for young people.	Brewer's theatre: a phrase and fable dictionary，頁96。
由成人為兒童表演的節目。	Children's Theatre-performances given by adults for young people.	The Oxford companion to the theatre，頁88。
兒童戲劇：這是涵括性最廣的詞彙。一般而言，它指的是兒童演出或是為了兒童所演出的所有戲劇形式。國、高中階段所教的戲劇並未包括在內，不過這個詞彙確實已涵蓋了幾乎所有其他的兒童戲劇藝術教育形式。	Children's drama -This term is the most inclusive one. Generally speaking, it means all forms of theatre by and for children. It rarely includes the idea of classes about theatre taught on a junior or senior high school level, but does include nearly everyother form of theatrical artistic education for children.	Children's Theatre: A Philosophy and a method，頁4。

　　在中文戲劇及文化類辭典中「兒童戲劇」一詞尚有其他二種同義名稱，分別是「童話劇」和「兒童劇」，以下（表1-2）為其釋意：

表 1-2　兒童戲劇中文釋意一覽表

中文釋意	文獻出處
兒童戲劇（children's drama）：許多年來這個美國用語泛指所有為兒童或由兒童進行的戲劇形式。	《英漢戲劇辭典》，頁143。
兒童戲劇（children's theatre）： 1. 兒童戲劇（指涉及兒童的一切戲劇活動或演出種類），可縮為C.T. 或CT。 2. 兒童戲劇演出（包括由兒童、成人或兩者共同進行的演出）。 3. 成人為兒童進行的演出。 4. 兒童劇院亦稱child's theatre。	《英漢戲劇辭典》，頁143。
童話劇：為兒童所寫的劇，謂之童話劇。	《藝術大辭海》，頁226。
兒童劇：美國兒童戲劇協會（Children's Theatre Association of America）將「兒童劇」定義為：「一種將預設與排練完備的劇場藝術表演，由演員直接呈現給青少年觀眾觀賞。」也就是說，兒童劇是專門演給青少年和兒童欣賞的劇場作品，年齡層則可以從幼稚園橫跨到國中。	《臺灣文化事典》，頁426。
以兒童為觀賞的話劇、歌劇、舞劇、戲曲以及童話劇、神話劇、木偶戲、皮影戲等不同類型表演型式的統稱。	《中國大百科全書》（戲劇卷），頁113。

　　國內專家學者對於兒童戲劇一詞之詮釋（表1-3），較早提出者為賈亦棣（1983）和陳信茂（1983），前者所強調的是兒童擔任表演者和一般戲劇之差別。後者則強調的是以兒童為中心，戲劇的手法宛如一種外在的表現方式，藉此搭建起兒童的美感經驗。林文寶（1990）

則立足於兒童觀眾對於兒童戲劇的需求性強調演出的內容與意義。徐守濤（1996）對於兒童戲劇的特質進行分項，藉此反映出兒童戲劇的表演無論是由兒童擔任表演者或觀眾，都必須以符合兒童心理、配合兒童經驗、切合兒童需要為目的，將兒童戲劇的特質隱含於意義之中。莊惠雅（2000）是從戲劇表演的特質推敲出兒童戲劇在藝術內涵中應具備的條件。王素涼（2002）則較具全面性的涵蓋兒童戲劇在表演及教學兩種面向的意義說明。李涵（2003）著眼於兒童戲劇在特性方面的屬性，即強調以「兒童」為中心所呈演之戲劇作品，因此，戲劇作品是否以兒童為主角不是最重要的，但其內容必須能被兒童觀眾所接受才是兒童戲劇的存在的意義。

表 1-3　兒童戲劇定義對照表

時間	作者	定義說明	文獻出處
1983	賈亦棣	我們很難給兒童劇下一個定義，就連各種百科全書也沒有兒童劇的解說。但大體而言，兒童劇還是有它一定含義的。兒童劇不同於成人劇，依照一般說法，兒童劇是由兒童自己扮演的戲，大都是演給兒童們看的，所有劇中角色，不拘年齡、性別，全由兒童來扮演，它可以女扮男，也可以男扮女，這在現代成人劇中或許不當，但兒童劇仍然是可行的；兒童扮演兒童，也可以化妝扮演成人，觀眾知道這是兒童劇，所以也不以為意。兒童劇雖然演給兒童觀賞的，但成人看來，也另有一種風趣，且一樣地另有一	〈兒童劇的演進與寫作方向〉，收錄於《青少年兒童戲劇指導手冊》，頁13。

表 1-3 兒童戲劇定義對照表（續）

時間	作者	定義說明	文獻出處
		種可娛性。如今兒童劇已常在舞台上公演，他們的劇本與演藝都有了突破性的改變，也就成為老少咸宜一同所愛好的劇種了。	
1983	陳信茂	所謂兒童戲劇：應該用兒童的想像、兒童的語言、兒童的情感、兒童的經驗，透過戲劇的手法，表現大宇宙動植物的生活、人和物的關係、社會的現象、人生的意義。用以增進兒童的知識、陶融兒童的美感、堅定兒童的意志、充實兒童的生活、誘導兒童的向上的藝術活動。凡合乎上述要求，不管內容是古代或近代；事件是發生在國內或國外；表現方式是舞台、電影、電視、或卡通，甚或皮影、木偶，或歌仔戲；扮演人不論成人或小孩，只要根據兒童身心發展理論，內容切合兒童發展需要，都可稱為兒童戲劇。	《兒童戲劇概論》，頁10。
1990	林文寶	兒童戲劇，顧名思義是為兒童觀眾服務的戲劇演出，其目的是希望帶給兒童快樂及幫助他們成長中變得更富人性。總之，兒童戲劇是專為兒童設計製作及演出的戲劇，也就是兒童自己的戲劇。	〈兒童戲劇書目初編〉，收錄於《幼兒教育輔導工作研討會論文》，頁102。

表 1-3　兒童戲劇定義對照表（續）

時間	作者	定義說明	文獻出處
1996	徐守濤	一、兒童戲劇是動態的故事。 二、兒童戲劇是反映兒童生活的活動。 三、兒童戲劇是一種模仿的行為。 四、兒童戲劇是幻想的。 五、兒童戲劇是一種遊戲。 六、兒童戲劇是啟迪兒童智慧的。 七、兒童戲劇是表現生活的綜合藝術。	〈兒童戲劇〉，收錄於《兒童文學》，頁393-395。
2000	莊惠雅	一、是以演員的當眾表演為基礎的。 二、是以表演戲劇性的故事為內容的。 三、是綜合了詩歌、音樂等多項藝術特長的。	《臺灣兒童戲劇發展之研究（1945-2000）》，頁19。
2002	王素涼	一、演給兒童看的戲。 二、用兒童的思想、兒童的想像、兒童的語言、兒童的情感、兒童的經驗來演出的戲劇。 三、根據兒童身心發展理論所編演的戲劇。 四、演出的內容切合兒童發展的需要。 五、演員可以由兒童扮演，也可以由大人扮演。 六、模擬實際生活的戲劇教學活動。	《臺北縣國小兒童戲劇發展之研究》，頁4。

表 1-3　兒童戲劇定義對照表（續）

時間	作者	定義說明	文獻出處
		七、強調潛移默化的教育效果。 八、是種愉快的角色扮演經驗。 九、兒童戲劇具有戲劇的要素。 十、演出具有遊戲性及趣味性。	
2003	李涵	什麼是兒童劇？……首要的應當是為兒童的，寫給、演給兒童看的。凡是真正給兒童欣賞的，為兒童服務的藝術品，才能歸屬於兒童文藝的範疇。	《中國兒童戲劇史》，頁195-196。

　　如欲界定「兒童戲劇」之定義，一如林文寶所述：「兒童戲劇是兒童文學的一種體裁，也是戲劇表演的一環。」（〈兒童戲劇書目初編——並序〉，頁95）從上述各家對於兒童戲劇之釋義可以看出，兒童戲劇所具備之戲劇本質和兒童文學體裁之特質均是不可忽略的元素。兒童戲劇必須符合戲劇本質論中的要素條件，亦需滿足兒童對於戲劇文學之美感經驗。它是以兒童為對象而創作的戲劇作品，目的是提供兒童觀賞之，其表演者可以由成人或兒童擔任；觀眾則以兒童為主。它是正式的戲劇表演，亦是一種即興表演，其即興的部分來自於和觀眾的互動，這是一般戲劇所不具備的必要條件。兒童戲劇的演出內容必須富有教育性、幻想性、趣味性和遊戲性，期待觀眾能藉此獲得藝術欣賞、見識增長和審美經驗之提昇。兒童戲劇的演出場地因地制宜，除了劇場之外，學校教室、活動中心或禮堂均隨處可演之，它可以因場地而設計演出，但不因場地而受限演出。總的說來，它不是成人戲劇的縮小或簡化版，它是專為兒童表演的戲劇作品；亦是兒童觀賞的戲劇作品，一切必要考量以兒童為中心，自成獨特的表演藝

術。兒童戲劇因此可界定為：

（一）專為兒童所創作、製作之戲劇作品。

（二）演員可為兒童、成人或兩者共同演出。

（三）可分為與教學結合或劇場表演兩種類型。

（四）演出內容需滿足兒童心理發展之所需，具有兒童性、戲劇性、教育性、遊戲性等四項兒童戲劇應有特質。

二　兒童戲劇的特質

「兒童戲劇」一詞，自修辭的觀點而論，兒童性與戲劇性故名思義為最重要之特質（表1-4）。「兒童性」可謂兒童戲劇與一般戲劇最大之不同處，亦可謂其特點。而「戲劇性」則可謂其共性，即戲劇類的共同表現方式。是故，兒童戲劇可同屬戲劇之類別；亦為兒童文學項下之分類。兒童戲劇之共性和戲劇的定律一致，雖然「兒童性」可謂其特點，但論及其特質屬性時，特點和定律仍需並談之，也就是說兒童戲劇若著重其特點的部分則會偏離戲劇藝術之軌道，而成為一種缺乏藝術特質的東西；反言之，若只講求共性定律之規格而忽視其特點，則又會失去自身存在之價值。

表 1-4　兒童戲劇特質說明一覽表

時間	作者	兒童戲劇特質
1986	黃文進 許憲雄	＊1. 兒童劇是綜合的藝術。 ＊2. 兒童劇之劇作家與導演並重。 ＊3. 兒童劇需要整體性的關注與付出。 ＊4. 兒童劇是一種迷人的藝術。

表 1-4　兒童戲劇特質說明一覽表（續）

時間	作者	兒童戲劇特質
		✱5. 兒童劇兼有兒童文學的內涵。 ▲6. 兒童劇是一種「遊戲」，而在遊戲中，學童可以充分學習。
1988	王友輝	◈1. 教育性。 ▲2. 娛樂性。 ✱3. 幻想性。
1996	徐守濤	◈1. 具有教育意義。 ◆2. 具有趣味性。 ✱3. 要有溫馨圓滿的效果。 ▲4. 台上台下可以融為一體。

表格內以◈代表教育類特質；▲代表遊戲類特質；✱代表戲劇類特質；◆代表趣味類特質。

　　目前對於兒童戲劇特質提出看法並較具代表者有黃文進、許憲雄、王友輝及徐守濤四位。

　　黃文進、許憲雄將兒童戲劇的特質分為六項，其中一至四項強調的是兒童戲劇在戲劇共性方面所應具備的條件；第五項則是兒童劇本的編寫特性；第六項「兒童劇是一種『遊戲』」，則是將兒童戲劇看作是一種有規則、有目的的遊戲，以便讓兒童在輕鬆愉快的氣氛中充分表達自己，而留下美好的回憶和愉悅的感覺。

　　王友輝則提出兒童戲劇之三大特質為：教育性、娛樂性及幻想性三類。就教育性而言，「這裡所謂的教育性，絕不是耳提面命式的說教，或是僵硬的道德標準模式，更不該只限於教忠教孝這類概念式的口號而已，應該是表達出人類關懷情感認知的深遠意涵，幫助孩子們成長過程所遭受的壓力，以及完成他們的人格發展」。（王友輝，〈讓

想像飛翔〉，頁92）[2]作者認為兒童戲劇中的教育性特質，應是經過轉換與設計，隱藏於無形並能消化於戲劇模式中。其次，在娛樂性之特質說明，則是強調台上台下的互動方式，無論是對話、遊戲或對唱，都應該盡量促成觀眾之間的交流，刺激兒童觀眾的欣賞樂趣。就此特質而言，與徐守濤所云：「台上台下可以融為一體」有異曲同工之處。而在幻想性部分，作者認為：「幻想性乃兒童戲劇中最重要的特質。因為想像的空間擴大了，生命中的可能性便增加了，同時也補償了現實生活狹隘的殘缺」。（王友輝，〈讓想像飛翔〉，頁93）以日常生活中為靈感所產生的奇人異事，不僅是兒童文學作品的題材，也是兒童戲劇的特色。作者所謂的幻想並不是漫無目標或毫無根據的空想，而是在一種假設的條件下所產生出來的推演過程。這種假設的條件表現在創作中，便是擬人化或寓言式等手法。

　　徐守濤和前述三位不同的是提出兒童戲劇「趣味性」的特質。她認為兒童喜歡的趣味，在於誇張、失誤、手腳失措和非常規的表現行為。諸如大而誇張的道具、趣味的主角造型，誇張的語言、表情，甚而色彩鮮豔、造型奇特的舞台設計，都能引起兒童的喜愛。

　　上述四位作者所提出之兒童戲劇特質，以戲劇性的表現面向為首要必備之屬性，遊戲性次之，接續為教育性及趣味性。其中在趣味性的部分，徐守濤僅對於能引發兒童喜歡之趣味性表演進行說明，但未探究其趣味所引發之觀眾心理反應和其引發之情緒發洩層次面向做進一步探討。林文寶在《兒童文學》則認為兒童戲劇中的「趣味性」特質應含蓋於「遊戲性」之中（頁18-19）。以「遊戲性」取代「趣味性」是因為取其較具豐碩之內涵，因為「遊戲性」不僅是使兒童文學達到教育目的的一種手段，據上所言，在論及兒童戲劇之特質時，本書亦以「遊戲性」為其特質之一，並將趣味性的特質一併納入遊戲性範疇進行說明。

再者，兒童戲劇係以兒童為主體所發展之戲劇藝術，其「兒童」這項特點對於兒童戲劇的發展有主體性的直接關係，應納入特質條件中進一步討論。至於在戲劇性的部分，多數論調著重於戲劇表演所應具備之條件說，對於如何應用戲劇的本質提昇兒童戲劇之藝術涵養值得另作補充。而遊戲性的部分，除了實際的互動遊戲能引起兒童觀眾的興趣之外，遊戲帶給兒童在心理、生理及社會層面的影響亦是所有兒童文學文類共通的特質。最後，在教育性方面，應該回歸到戲劇起源說的原點，試圖藉由勾勒戲劇對於人類的意義及其功能性的角度來思考兒童戲劇中教育性存在的必要性。

以下將就兒童性、戲劇性、教育性、遊戲性等四個部分進行兒童戲劇特質之分析。

（一）兒童性

> 凡事之開始，為重要之點。而於教育柔嫩之兒童則宜注意，因其將來人格如何，全在此時也。
>
> ——柏拉圖

就法律上的「兒童」而言，依民國六十二年一月二十五日經立法院三讀通過的兒童福利法第一章總則第二條謂「本法所謂兒童，係指未滿十二歲之人。」又民國八十二年五月二十八日公布《兒童及少年福利法》，第一章總則第二條明文規定「本法所稱兒童及少年，指未滿十八歲之人；所謂兒童，指未滿十二歲之人，所謂少年，指十二歲以上未滿十八歲之人」。而本書所謂「兒童戲劇」之「兒童」二字之年齡界定係依《兒童及少年福利法》之定義為未滿十二歲者。

在論及近代以來兒童文學觀之特點時，林文寶云：「所謂『兒童性』亦即承認兒童的『主體性』」。（《兒童文學》，頁13）而兒童文學

及其項下各派類型之所以能自立門戶，即是因為它有特定的服務對象，並認同其主體性之獨立。以兒童為對象之文藝作品最大的特殊性即在於生產者是具有主控權之成人；而消費者則是被照顧的兒童。因此，從某種意義上來說，欲觀察兒童文藝的發展史，也就是成人「兒童觀」的演變史。

　　儘管自古以來就有兒童的教育問題，但直到二十世紀初期，兒童才被視為是一個獨立的個體。在此之前，他們多只是成人社會的附屬品。二十世紀以後，由於發展心理學之興起，促進了教育理念更新的步伐，兒童不再是「小大人」，而是能擁有他們自己的權利、需求、興趣的獨立個體。

　　然而，在此之前，主張兒童獨立性之必要，則是來自於各國的教育學家的鼓吹和倡導。其中首推十七世紀捷克教育家夸米紐斯（Johann Amos Comenius, 1592-1670），他是首位將孩子視為一個單獨的個體者，兒童不再附屬於成人，而能獨立存在。英國教育家洛克（John Locke, 1632-1704）認為教育必須配合孩子的天分和個人的興趣，他所提出的「白板」說，強調兒童並非天生善良或原罪，經驗和教育都是形塑的成因。盧梭（Jean Jacques Rousseau, 1712-1778）在其著作《愛彌兒》中首先揭露兒童教育的基本主張，認為教育孩子應採自然的方式，真正的教育是讓兒童去探索自己的天性、去探索自己周圍的環境，而得到自然的成長，這也是日後以「娛樂」為軸心的理論發展之起源。盧梭掀起了兒童研究的風潮，兒童也因此在盧梭和洛克的學說之後開始從傳統的傳統說教、權威中掙脫出來。

　　杜威可謂二十世紀以後影響「兒童」觀念最重要的教育家。一九一九年五四運動前夕，杜威曾至中國進行二年又二個月的講學，「兒童本位論」成為當時響徹雲霄的教育口號。杜威從兒童的興趣、兒童的個性、兒童的經驗之於教育的重要性來闡述「兒童本位論」的中心

思想，其出發點是對於人類的思考及兒童的思考，在當時「教育即生活」、「學校即社會」幾乎成為全中國教育界奉為圭臬的標榜。除此之外，杜威所提倡之「進步教育」理論和「傳統教育」最大差異處在於注重從心理學的角度去觀察兒童和教育之間的互動性。「傳統教育」主張由上而下的灌輸式教育方式，很少顧及兒童的興趣之於教育的重要性；「進步教育」則最注重此點，根據當時心理學的研究成果，推理出興趣往往是兒童學習的最初動力和直接的誘因。

繼杜威之後，心理發展學逐漸成為研究兒童的學說主流，皮亞傑（Jean Piaget, 1896-1980）即是代表性的人物。他以認知心理學的層次來開墾兒童心智的沃土，將兒童心智發展分為感覺動作期（0-2歲）、前運思期（2-7歲）、具體運思期（7-11歲）、形式運思期（11-15歲）。認知心理學所引發之最大效應即是說明幼兒在成長過程中，會有很多特殊的需求，其心智思考模式也不同於成人。

從十七世紀開始，教育家們開始提倡兒童的獨立性，大約在十八世紀末以後，小孩子才不再是大人的縮影。但能貫徹無論是「兒童本位論」或「兒童中心」的理念，則是二十世紀以後才開始的。

二十世紀之後的教育思想，開始重視兒童的實際經驗和主觀興趣，摒棄傳統教訓教育的方式，而以啟發為教育思想之主流。因此，在各類為兒童所創作、編寫之作品，均要顧及兒童的需要及反應，以兒童的心理、兒童的語言、兒童的立場為創作的背景。換言之，兒童的特殊性（特有的心理反應、特有的邏輯思考方式、特有的價值觀等）應是當今所有兒童文藝作品考量的基礎，也是在談論兒童戲劇時所必須有的基本觀念與認識。（林清泉，〈值得提倡的兒童戲劇──兼述劇本的創作〉，頁10）[3]

（二）戲劇性

> 戲劇不但在其形式上這種不同於文學，能直接訴諸人們感性
> 直觀的特點，而且更在於其內容具有高度的理解與情感相結
> 合的特點。
>
> ——李澤厚

　　兒童戲劇是戲劇類別項下中的一類。它和其他類別的戲劇一樣具有戲劇的特質、組成要素和結構上的要求。無論是成人戲劇或兒童戲劇，構成戲劇的基本要素都是「演出者」（演員）和「觀賞者」（觀眾），都是一種有特定目的的表演，也就是說，戲劇只有在演員面對觀眾表演的時刻才真正的存在。

　　所謂的戲劇性，可以分作兩個部分來談：劇本和劇場。從劇本可以看出一齣戲劇的結構安排，但劇本無法單獨存在，它必須有演員、導演、服裝、化妝、燈光、音效、布景、道具的共同參與，才能完成一齣戲，而這些即是劇場表演的基本規格。兒童戲劇的戲劇特質和成人戲劇不盡相同，原因是所服務的對象不同，因此在演出的內容、表演的特色及演出的目的均必須以滿足兒童的觀賞樂趣，提昇兒童的審美經驗，透過潛移默化的效果達到教育的目標。以下將就兒童戲劇的戲劇性特質進行說明：

1 表演

　　兒童戲劇不是言說的戲劇，而是著重表演的戲劇。它的特質和兒童喜歡表演和模仿的天性，有著密切的關係。基本上，兒童戲劇具有一種「敘事表演」的特質，也就是一種「說演」的戲劇表演方式。兒童劇中的演員必須具有豐富的肢體及聲音的表達方式，以演代說，邊

說邊演進行劇情的推演，唯有如此，才能提高兒童觀眾觀賞的樂趣。
口說語言雖是戲劇中不可缺少的元素，但在兒童劇中的口說語言，則
必須和演員幾可亂真的表演融為一體。所謂的「說演」特質，可分為
二個部分來談，「說」的部分指的是劇本中的「對話」，兒童劇中的對
話必須具有節奏性、韻律性和聲韻的美感，也說也唱，技巧性的引領
兒童觀眾戲劇的情境。而「演」的部分，包括演員表情、聲音、肢體
動作和特技動作等，原則上必須具備清楚、敏捷及重複性高的表演原
則。即使看似和一般成人戲劇有著相同的表演需求，但是兩者仍有截
然不同的表現方式。

2 情節

情節是指戲劇動作進行的組合，它是由許多不同事件的發展所建
構出來的整體。情節要有一定的長度，以容納足夠表現人物命運變化
的篇幅為宜。至於情節上的安排亦應符合亞里斯多德對於悲劇情節的
設置，即一個完整的事物由起始、中段和結尾組成。起始指不必繼承
它者，但要接受其他存在或後來者出於自然之承繼的部分。與之相
反，結尾指本身自然地承繼它者，但不再接受承繼的部分，它的承繼
或是因為出於必須，或是因為符合多數的情況。中段指自然地承上啟
下的部分。（《詩學箋註》，頁74）在中段的部分往往是衝突的出現，
或急轉的開始，兒童對於情節中衝突的產生有著極大的興趣，這是吸
引他們持續關注劇情發展的動力因素。兒童劇的結局部分大多以喜劇
收場，然而所謂的喜劇並不是指皆大歡喜的場面，而是指一個完整並
合乎邏輯性的結束。

3 人物

人物是戲劇中不可缺少的要素，每一個人物所具有的性格，是導

致戲劇事件發生的潛在原因，因此，人物性格的類別化是兒童戲劇中的基本要素。（邱錦沫，〈如何演出兒童劇〉，頁33）[4]在兒童劇中人物安排，除了真人扮演以外，擬人化的人物、動物、物品和玩具也都是常客。不論是現實生活中的人物或擬人化的角色，兒童劇的人物都必須具備鮮明的性格特徵：滑稽的、神奇活現的、拙劣的、古怪的、神奇的或奇異的。戲劇中人物所遭遇的狀況會引發兒童的共鳴，兒童觀眾亦會將對於自我的認同投射在戲劇人物身上，因此，兒童劇中也常見由兒童扮演自己的身分，與劇中其他人物產生互動，通常這樣的人物具有英雄式的典範。

4 對話

任何年齡層的兒童都需要聽具豐富情感語調的話語，以及多樣化的詞彙，兒歌、唸謠、童詩、繞口令等等，這些具有節奏性的語言表達方式，能刺激兒童的語言學習能力，增進口語表達能力的訓練。因此，在兒童戲劇的表演中，對話的表現方式有幾項必要的特質是不可或缺的：節奏性、趣味性及語言生活化。所謂的節奏性，就是在對話的設計上要注重聲韻美感，一如兒童韻文的創作，固然用詞平淺，但內容深入淺出，除了具備豐富的文字意象，也保持了諧和的韻律。趣味性則是指兒童對於支配語言的慾望，在日常生活中往往因為禮教的因素而受到限制，因此，當兒童劇中的人物說出那些不符合邏輯思考、雙關語、重複、和原有記憶有衝突的對白時，往往能產生快感，進而達到提昇心理活動一種愉快和壓力被解放的感受。而所謂的生活化乃是指劇本在對白的運用上極為生活、自然、幾乎沒有任何表演化語言的痕跡，兒童對於劇中角色的對白能夠清楚地了解。生活化的對白能使兒童主動揣摩劇中情節發展，想像戲劇內容的意義，進而提昇對於戲劇觀賞的興趣。

5 景觀

　　是指戲劇在舞台視覺上所呈現的各種景物，其目的是為了幫助導演傳達劇中的意念，以及使觀眾在各種景觀的搭配下能順利了解劇情。戲劇中景觀的項目有：燈光、服裝、化妝、布景、道具等。

（1）燈光：舞台上的燈光技術是營造劇場氣氛的重要元素，兒童劇中燈光的效能如同一般戲劇的要求，其目的基本上是為了營造出演出的環境，負責照亮舞台及演員。而就特殊效果而言，透過燈光可以呈現已設定的時空狀況、塑造空間和形式、處理舞台畫面的組合、突顯風格和設定氣氛

（2）服裝及化妝：當舞台燈光亮起時的那一刻，觀眾透過演員的服裝及化妝能立即說明角色的身分。不論是客觀上對角色、年齡、職業等的反映，或主觀上對角色個性與態度上的流露，服裝及化妝同時兼顧到了戲劇人物的外在美和內在美。服裝及化妝的基本功能在於展現人物的性別、年齡、職業、社會地位、地理環境、季節與氣候、時間、活動、歷史年代及心理現象等。兒童劇中服裝效果，特別強調的是色彩的鮮豔和對比性，以提昇兒童的視覺感受能力。

（3）舞台設計：舞台設計的目的是根據劇本的內容，深入研究故事的時空背景、角色個性和人物之間的關係，規劃出流暢的動線和表演區。舞台設計的功能包括：表現劇中的時代背景、地點、季節、劇中人物的身分地位等。兒童劇中的舞台布景，強調的是機動性和層次感的效果，以刺激兒童的想像力。

（4）特效：兒童劇的舞台技術，其中一項特殊的需求係具備魔術性，也就是特效。例如：門會自動打開、舞台可以旋轉、大型物品從天而降等，這些裝備會增加兒童觀眾驚奇的感受。

（三）教育性

　　兒童劇的用處：一是用做書看，一是當做戲演。

<div align="right">——周作人</div>

　　我國兒童戲劇的溯源，實與學校教育有著密切的關係。最早則可追溯到清朝末年的新式教育學堂的出現，在這些新式學校或教會學校裡，沿用了西方的教學內容、方法和體制，並設置了一種「形象藝術教學」，即將聖經故事編成劇本，讓學生自己用外語排練。有時也選用課本中的世界名劇，如莎士比亞、莫里哀的作品。學生在接受新思潮的同時，也自然地運用這種演劇樣式，將中國的時事編成歷史故事演出。（《中國兒童戲劇史》，頁3）這些經改編過的故事，內容多以「修身」為主，即勉勵學生提高自身的品德修養，其內容以家庭和社會教育為背景。而就西方國家而言，根據*Spotlight on the Child Studies in the History of American Children's Theatre*一書中載記（頁4），美國於一九〇三年「紐約兒童教育劇場」（Children's Educational Theater in New York）首演《暴風雨》（*The Tempest*）算得上是揭開上一世紀兒童劇場的序幕。主事者愛麗絲・霍茲（Alice Winnie Herts）強調這是為社區內俄裔移民兒童所演出之英文劇，除了娛樂之外，還設定介紹美語、美國文化、實施社會福利、社區動員等多重教育目的。

　　兒童戲劇的起源既然是為了提供兒童受教之所需，其與教育當時有著必然的關係，這是由於兒童戲劇的接受對象和功能作用所決定的。兒童戲劇的對象是兒童、少年，而兒童及少年時期總是和教育聯繫在一起，是一生中集中受教育的一個階段。是故，司徒芝萍於〈兒童戲劇概論〉一文云：「兒童戲劇以藝術為主，教育為輔」。她解釋說：「以成人演出戲劇，重點是介紹藝術、文學的內涵及人生的導

向，是以藝術為主，教育為輔。如果成人戲劇沒有教育觀點及教育功
能還無所謂，因為成人已有固定的思想，有再好的教育層次也不能改
變其太多。而孩子卻非常天真，根據你戲劇所做出的教育層次對他後
半生會有很大的影響。如果一個兒童戲劇只有娛樂，它只達到戲劇功
能的一半，它必須要有教育功能，但非教條式的教育功能。」[5]

　　承認兒童戲劇的教育性，並不是說它是教育的隨從或教學的工
具，事實上，教育性應當是一切藝術文學的共同特點，只不過兒童戲
劇在要求「教育性」的程度和方式上與成人文學有所不同罷了。由於
「教育性」的強調，導致不少人自覺或不自覺地忽視和否定了兒童戲
劇的「戲劇性」，從而造成劇本編寫的侷限性，阻礙了兒童戲劇的發
展。又由於對「教育性」本身存在著種種不正確的解釋，以致於常常
會產生一些反效果。最常見的例子，即是將教育性解釋為教化，催眠
式地向兒童觀眾灌輸特定主題的思想，這樣的作品逃脫不了公式化、
概念化的弊病；又如把教育性演化成主題明確，使得許多作品都在不
同程度上存在著過於淺顯的問題，造成觀眾的流失。

　　簡言之，所謂的教育性，並不意味著教訓性、道德性、倫理性。
也就是說，它不是只狹隘的教化，也不是指直接性、有意的、有形
的、組織的、系統的、制度的有形教育；而是廣義的無形的教育，它
是漫長的、漸進的。它是經由耳濡目染來達到潛移默化的效果，即使
是成人戲劇，也絕不是僅僅娛樂而已，它亦需擔負著表現時代精神與
大眾思想的使命，如何表現人生、批評人生與創造人生便是成人戲劇
的通論，當然其中也蘊藏著無形的教育性思想。兒童戲劇和成人戲劇
有著同樣的價值，但它伸展的觸角更廣，兒童心理、生理和社會等
等，兒童戲劇不僅滿足兒童觀眾的需求，也藉由成人的幫助，在其理
想世界中，實現正確的人生觀，以及正常的生活態度，其教育性的特
質應從此釋義之。

（四）遊戲性

　　遊戲是孩提時代的藝術，而藝術是形式成熟的遊戲。

<div align="right">──Susanne K. Langer</div>

　　兒童戲劇和一般戲劇最大的差別，在於所從事的態度不同。成人戲劇在開演後，便必須依照制式的演出流程完成；兒童戲劇相較起來卻較有彈性，最主要的原因是兒童喜歡當積極的參與者而非消極的旁觀者。也就是說，對兒童而言，在觀看戲劇的同時，內在的現實已超越了外在的現實。

　　所謂的遊戲性，通常被解釋為演員與觀眾互動的一種表現方式，兒童的天性是樂於參與的。當演員詢問問題時，兒童通常會熱情回應。而且大部分的兒童都喜歡以聲音或肢體表示參與，無論是提供建議、警告或協助以達到一個共同的目標。這種在演員和觀眾之間的互動方式是兒童戲劇的特點之一，觀眾通常會情不自禁的叫出聲來，並且從劇情中創造出更多的娛樂，而在自由表露心靈流動的過程時，快樂的感覺便油然而生。

　　遊戲性尚有另一種解釋方式則和戲劇的起源說有關，許多人認為戲劇是從「遊戲」和「儀式」發展來的；有人主張戲劇是從人類的祭典活動演變來的；亦有說法戲劇是從遊戲發展來的。但是它們跟戲劇都有一個基本的不同點：就是在遊戲或祭典儀式中，大家都是「參與者」，而無表演者與觀眾之界定。即使如此，在遊戲和祭典的各種活動中，其表達形式上都可以說是一種「模仿」以前生活中的某些經驗。（《藝術欣賞課程教師手冊──中學戲劇篇》，頁14）凱窪（Roger Caillois）將各種不同的遊戲歸類，並分成四個基本的範疇，其中「模仿性的遊戲」（mimicry）之界說和兒童戲劇提供的效果頗為接近，係

指遊戲者沈浸在想像的國度裏，忘記或暫時隱藏自己，模仿成別的角色，小型活動諸如幼兒的家家酒，大型活動則如嘉年華會的面具狂歡或戲劇等。也就是說，兒童在觀賞戲劇的同時，經由舞台上的呈演，所引發之心理想像和模仿作用，都可歸屬於其遊戲性的特質。（《餘暇社會學》，頁79）

　　因此，也可以推論兒童戲劇的遊戲性來自於模仿及其所構成的想像作用。以下將分角色扮演的心靈活動、劇作家的心理活動、即興創作的自由感受、心靈淨化的感受四項分述之：

1 角色扮演的心靈活動

　　兒童觀眾在觀賞兒童劇的同時，透過舞台上的表演，即開始模擬劇中人物的心理狀態。相較於成人，他們是極少數會相信劇中的情節及其引發的狀況是真實的，兒童確實是將想像投射於現實生活中。舞台上的一切會使他們進入忘我的狀態，移情作用則使他們開始從身體的角色扮演進入精神的角色扮演。這類透過角色扮演所達到的心靈活動，可使兒童逃離此時此地的限制，進而海闊天空地嘗試其內心所欲嘗試的動作或行為。

2 劇作家的心理活動

　　對寫作兒童劇的劇作家而言，在寫作的當下即是處在一種「戲作」的寫作心理狀態之中（班馬，〈當代兒童文學觀念課題〉，頁163）[6]。所謂的「戲作」狀態是寫作的本身，對作者而言是一種融為一致、合而為一的遊戲性快樂，思辨、法則和規範先暫置一旁，取而代之的是內心狂熱的想像和玩鬧的情緒，實際上隱含著兒童美學的規律。劇作家在創作的同時，要想像著兒童觀眾的反應，安排台上台下互動的橋段，若是在寫作的同時不能將自己設想為兒童的一份子，則

難以獲得觀眾的回饋，因此，稟持著自小就容易獲得的心理快樂為兒童創作，則是兒童劇劇作家不可或缺的遊戲精神。

3 即興創作的自由感受

在兒童劇的表演中，觀眾的參與是獲得樂趣的一部分，舞台上的演員和台下的觀眾透過互動的形式，將「共謀」關係活絡了起來。這種「共謀」的關係，對劇作家和觀眾而言都算是一種即興創作。劇作家無法精準的預測一模一樣的答案；觀眾亦然。於是，雙方均憑藉著對於戲劇的節奏的感受作出自由的選擇，答案沒有對錯之分，這種即興創作所帶來的快感是愉悅及歡樂的，它會隨著戲劇的場景、角色與關係、道具與布景產生無法預期的即興式對話。

4 心靈淨化的感受

兒童戲劇除了具有夢想實現的價值之外，亦具有情感宣洩和投射的功能。當台上的人物出現違反常規、挑戰禁忌的動作時，或因為情節的錯置而出現陰錯陽差、違反邏輯思考的現象時，台下的觀眾對於這類卑抑的動作和錯置的劇情便會油然而生一種優越的快感。這種藉由遊戲所產生之心理特徵會有形同喜劇的效應，引起觀眾的游離或超然（detachment）的感受，此時觀眾不僅不與劇中人同一，反而游離出來，彷彿覺得自己高高在上，宛如雲端中的神祇一般，有著一種在現實生活中未曾出現，得以掌握擁有權力的快感。其次，亞里斯多德在《詩學》（Poetics）第六章曾對悲劇下了一個定義，謂悲劇「藉引起哀憐與恐懼，使這些情緒獲得適當的淨化。」（《詩學箋註》，頁65）但亞氏沒有對如何引起「淨化」提出更進一步之說明，於是在歷史上形成一個眾說紛紜的問題。十九世紀之後，心理學家將「淨化」變成了「發散」（catharsis），此詞原指生理上的積滯所引起的醫藥上

的清瀉作用，後來由生理上的「清瀉」轉化為心理上的「發散」正是佛洛伊德所主張的「發散治療」（cathartic cure）。所謂的「發散治療」是指被壓抑的慾望，特別是潛意識的慾望，獲得浮現到意識界來解除精神病患者的痛苦。（《戲劇論集》，頁95）從這個角度來看「淨化」的心理作用，才能看出心理內界與外界的差異，同時也說明「淨化」的功能不僅出現在悲劇的情節，當觀眾透過舞台上人物的競爭、模仿或機率式的遊戲性表演，只要是能達到將被壓抑的慾望發洩出來，都是一種心靈淨化的效果。

三　兒童戲劇的分類

　　兒童戲劇是戲劇的一類，它和一般我們所見的戲劇型態（舞台劇、音樂劇、傳統戲劇等）同樣具有專業的表演水準，均是一種以透過表演達到娛樂及淨化觀眾心靈效果的藝術形式。不同的是，兒童戲劇的觀賞對象是兒童，所以表演的內容必須以符合兒童的理解能力、娛樂需求及配合其生活經驗為目標。

　　兒童戲劇分為二種不同的表現方式：一種是將教學與戲劇結合的型式，藉以學習戲劇，或運用戲劇作為「工具」輔助其他學科的學習，在這個類別下包含創作性戲劇及教育戲劇二種。另一種是以在劇場中表演為主，包含教習（育）劇場、兒童劇場、戲偶劇場三種。目前對於兒童戲劇分類提出看者有Moses Goldberg、邱錦木、黃文進和許憲雄、徐守濤、林玫君等人（表1-5）。

表 1-5 兒童戲劇分類之各家界說一覽表

時間	作者	分類項目	文獻出處
1974	Moses Goldberg	1. 創造性戲劇活動（Creative Dramatics） 2. 娛樂性戲劇表演（Recreational Drama） 3. 兒童劇場（Children's Theatre） 4. 偶人劇場（Puppet Theatre）	Children's Theatre: A Philosophy and a method，頁4-5。
1981	邱錦木	1. 依創作素材分：童話劇、寫實劇 2. 依舞台表演式分：話劇、歌舞劇	《兒童戲劇活動與戲劇評論》，頁7。
1986	黃文進、許憲雄	1. 推動劇展的取向：兒童劇場、創造性的戲劇活動 2. 兒童戲劇在教育上的運用：教室戲劇、兒童劇場、創作劇場 3. 傳統對戲劇的分法：話劇、廣播劇、歌舞劇、舞劇、電影和電視劇、卡通影劇、傀儡戲劇、雙簧劇、啞劇、活報劇、相聲、影子戲、詩劇、非寫實劇	《兒童戲劇編導略論》，頁15-23。
1996	徐守濤	1. 就形式分： （1）傳統式戲劇：話劇、舞劇、歌舞劇、默劇、偶劇、廣播劇、電視劇 （2）創造性戲劇	〈兒童戲劇〉（《兒童文學》），頁399-404，五南出版社

表 1-5　兒童戲劇分類之各家界說一覽表（續）

時間	作者	分類項目	文獻出處
		2. 就表現方式分： （1）由人表演的：由成人演給兒童看的、由成人與兒童同台演出供兒童欣賞的、由兒童演給兒童看的 （2）由傀儡表演的：木偶戲、布袋戲、布偶、皮影戲、紙影戲、手偶、手影	
2005	林玫君	1. 幼兒自發性戲劇遊戲（Dramatic Play） 2. 以「戲劇」形式為主之即興創作：創造性戲劇（Creative Drama）、教育戲劇（Drama In Education）、發展性戲劇（Developmental Drama） 3. 以「劇場」形式為主之表演活動：兒童劇場（Children's Theatre）、為年輕觀眾製作之劇場（Theatre for Young Audience）、參與劇場（Participation Theatre）、教育劇坊或教習劇場（Theatre In Education）	《創造性戲劇理論與實務──教室中的行動研究》，頁7-22。

　　本書所探究之兒童戲劇係以在劇場或公開場合之演出活動，教育目標不特做設限，若依據上述幾種分類方式，均較接近「兒童劇場」的範疇。

　　以下將依與教學結合、以劇場表演為主及以表演者為分類之兒童戲劇為主所延伸出的不同的應用方式。

（一）與教學結合的兒童戲劇型式

1 創造性戲劇（Creative Drama）

　　西方國家的兒童首次接觸戲劇的經驗多半來自於「創造性戲劇」[7]（圖片編號001）。「創作性戲劇」是由美國戲劇教育家溫妮佛列德‧瓦德（Winifred Ward），在一九三〇年出版《創作性戲劇術》（*Creative Dramatics*）一書的名稱所發展而來。其教學方法，是以經過設計規劃的戲劇程序，由教師在戲劇課或一般課程中，作團體組織，設定結構，視群體的特定需要、年齡層、能力與興趣等因素，以戲劇或劇場的技巧，建立群體參與的互動關係，引導學生，發揮創作力與相互合作的精神，來豐富課程的內容、愉快地經歷實作的學習過程，並促進學習意願與教學效果。（《創作性戲劇原理與實作》，頁29）

　　美國兒童戲劇協會（The Children's Theatre Association of America，簡稱CTAA）為「創作性戲劇」所下的定義為：

> 「創作性戲劇」是一種即興的，非展示的，以程序進行為中心（process-centered）的一種戲劇型式。在其中，參與者在領導者的引導下，去想像，實作（enact）並反映出人們的經驗，以人類的衝動（impulse）與能力（ability），表現出其生存世界的概念（perception of the world）以期使學習者了解

之。創作性戲劇同時還需要邏輯與本能的思考（logicaland intuitive thinking），個人化的知識，並產生美感上的愉悅（aesthetic pleasure）。儘管「創作性戲劇」在傳統上一直被認定屬於兒童及青少年，其程序卻適用於所有的年齡層。

它的特點是以戲劇形式來從事教育的一種教學方法與活動，主要在培育兒童的成長，發掘自我資源。提供約制與合作的自由空間，發揮創作力，使參與者在身體、心理、情緒與口語上，均有表達的機會，自發性地學習。

林玫君結合Davis&Behm（1978）的論點將「創作性戲劇」定義為：

> 創作性戲劇是一種「即興的、非表演性質，且以過程為主的戲劇活動。其中，由一位領導者帶領參與者運用『假裝』的遊戲本能，去想像、反省及體驗人類的生活經驗」（Davis & Behm, 1978）。在自然開放的教室氣氛下，透過肢體律動、五官認知、即席默劇即對話等戲劇形式，讓參與者運用自己的身體與聲音去傳達或解決故事、人物或自己所面臨的問題與情境，進而建立自信、發揮創意、綜合思考且融入團體，成為一個自由的創作者、問題的解決者、經驗的統合者及社會的參與者。
>
> 此種戲劇活動乃是幼兒自發性的戲劇扮演遊戲（Dramatic Play）之延伸。
>
> 「組成人員」包含一位引導者及一群團體；「內容」則是即席的故事或意象；「地點」可以在教室或任何地方進行；而「觀眾」同時也是參與者。

此外，在「本質」上，它也強調參與者「自發性」的即席創
作及重「過程」不重結果的特色。

（《創作性戲劇理論與實務——教室中的行動研究》，頁9）

一般常見的「創作性戲劇」活動項目，包括：

（1）想像：以身體動作與頭腦思考結合作戲劇活動。

（2）肢體動作：配合音樂與舞蹈美感的肢體活動，明確而有意義的
　　　表現出人物動作與舉止。

（3）身心放鬆：以調節性動作做暖身，消除緊張、穩定情緒、加強
　　　知覺。

（4）戲劇性遊戲：在引導下，依情況、目的，共同完成遊戲項目。
　　　以建立互信與自我控制能力。

（5）默劇：以身體的姿態表情，傳達出思想、情緒與故事。

（6）即興表演：依情況、目標、主旨、人物等線索之基本條件，表
　　　現出是一個故事，動作與對話。

（7）角色扮演：在某主題之下選派或賦予不同的角色，經歷不同的
　　　情境，擴大感知與認知。

（8）說故事：以引發性起使點或建議，構建新的故事，以激勵想
　　　像，發揮組織、表達、想像的能力。

（9）偶劇與面具：已製作或操作偶具和面具，來經歷製作和表達戲
　　　劇的趣味。

（10）戲劇扮演：以創作扮演的架構，將理念置於其中，發展進行組
　　　構創作戲劇性的扮演。（張曉華，〈國民中小學表演藝術戲劇課
　　　程與活動教學方法〉，頁25）[8]

2 教育戲劇（Drama In Education，簡稱D-I-E）

　　「教育戲劇」（圖片編號002）源自於一九三〇年代的英國，是指運用戲劇（Drama）和劇場（Theatre）的方式，進行學校課堂學習的一種教學法。它以人性自然法則，自發性的群體及外在接觸，在指導者有計畫與架構之教學策略引導下，以創作性戲劇、即興演出、角色扮演、觀察、模仿、遊戲等方式進行，讓參與者在彼此互動關係中，能充分地發揮想像，表達思想，由實作中學習，以期使學習者獲得美感經驗，增進智能與生活技能。（《教育戲劇理論與發展》，頁19-20）它常以戲劇發展的架構和程序為教學主軸。引導者（老師）帶領參與者（學生）進入以教學內容或設定的議題所塑造的戲劇情境中，循序漸進發展戲劇的情節，進行互動的發展性學習。引導者與參與者都是「劇中人」，也是「一般的討論者」。學生經歷角色參與、體驗角色、發展情節，直到戲劇結束。之後所有人就戲劇發展過程，引發更深入的討論，這也是以學習者為中心的課程模式。（《表演藝術教材教法》，頁44）

　　然而，即使「教育戲劇」和「創作性戲劇」均是屬於運用戲劇元素活化教學的教學法，不過，前者強調的是與學科課程的融合運用的成果，後者則可單獨運作，目的是為了使參與者透過戲劇活動，增加自我表達及自發性學習的機會。

（二）以劇場表演型態為主的兒童戲劇

1 教習劇場（Theatre In Education，簡稱T-I-E）

　　教習劇場（圖片編號003、004）又被譯為「教習（育）劇場」或「教育劇坊」，起源於一九六〇年英國考文垂（Coventry）市。直至

一九七〇年至一九八〇年左右，教習劇場才被認定為一種特殊的劇場型態。它的表演型態以中小型規模為主，演出的地點通常在學校的教室、禮堂或劇場，其演出內容顧名思義是以具有教育性的主題為主，範圍涵蓋社會性議題、政治性議題和人權議題等，但基本上所展演的主題和課堂上的教學是有密切的關係。表演者通常是以受過訓練的專業演員擔綱，以近距離的戲劇表演方式，激發觀眾（學生）對於表演主題的興趣，藉以引發觀眾產生深入性的思考。教習劇場亦強調互動式的演出，演員與觀眾之間常會以問答的方式產生回應，使觀眾從中得到樂趣。（《在那湧動的潮音中——教習劇場TIE》，頁7）

澳洲教育學家John O'Toole曾為教習劇場歸類出三大特點：

（1）教習劇場的取材是經過特別設計與剪裁的，他必須符合兒童參與劇團的演出條件。

（2）參與活動中的兒童將受邀在參加劇中的某些角色，當他們在戲劇的情況裏學習到一些技巧，解決角色中的一些問題，所以戲劇的結構必須具有相當的彈性。

（3）演出團體需了解教育內容與重點，而且在演出過程中就預留下後續的建議事項，以便保留一些簡易的活動、簡答、討論等供課堂老師的演出和運用。

（《表演藝術教材教法》，頁46）

2 兒童劇場（Children's Theatre）[9]

兒童劇場（圖片編號005）是由專業戲劇藝術人士（編劇、導演、演員、設計家）為主導者，為兒童編創及製作戲劇。英國兒童戲劇家David Wood於*Theatre For Children: Guide To Writing, Adapting,*

*Directing And Acting*一書中對於兒童劇場的釋意是：「由成人、專業演員或業餘者在劇院中專為兒童表演的戲劇」（頁1-6）。他同時也強調「兒童應該有他們的專屬劇場」，其中「劇場」的廣義面來說是指獨特的兒童戲劇藝術型式。即無論是在編劇、導演及製作團隊的組成，參與者應具備為以「兒童主體」為觀眾設定的目標，依兒童所喜歡的故事及主題作為劇本編創的內容；依兒童的生、心理發展的需求創造優質戲劇作品的條件；依兒童劇場表演所會面臨到觀眾參與的挑戰籌畫製作的細節。

一般而言，兒童劇場中的演員可以是成人也可以是兒童，若依照美國兒童戲劇協會（CTAA）對於兒童劇中演員的分類有二種：由兒童擔任演員的戲劇稱為Theatre by Children；而由成人專業演員擔任表演者則稱作Theatre for Children。事實上，若是能將兩者（成人／兒童）結合演出，成人演員飾演成人的角色；兒童演員飾演兒童的角色，那會是較符合自然的情況。

「兒童劇場」和「創作性戲劇」的不同處在於劇場表演事先必須有專人撰寫劇本、分配角色、熟背台詞、排練走位及專人負責處理劇場事務，所有的過程都在為表演而努力的目標之下，而劇場技術如燈光、音效、服裝、化妝、布景、舞台設計等也都等同於專業劇團的標準，它重視的是演出的結果；「創作性戲劇」也有即興表演的活動項目，但那是針對課程或活動所設計的戲劇遊戲，強調的是兒童在戲劇活動中成長與體驗的過程。因此，「創作性戲劇」和「兒童劇場」係屬二種不同的戲劇類型。

3 戲偶劇場（Puppet Theatre）

專業的戲偶劇場（圖片編號006）則是將戲偶作為表演的媒介物，由專業的操偶演員執行演出。操偶者利用偶來展現自己，因此，偶戲

是間接手法的再現，可以與視覺藝術媲美。專業的偶戲表演所搭配的劇場條件，除了偶戲台的設置以外，大致需求和一般戲劇表演相同，但是，操偶者以偶所傳遞出的手感律動視覺美學效果，卻是戲偶劇場的特色之一。除了有形的偶之外，利用雙手所製造的影子偶亦是西方國家戲偶表演的型態的一種。表演用的戲偶包括懸絲偶、頭套偶、動物偶及布袋戲偶等。

偶戲除了是一種特殊的表演型態，其偶具的操演在幼稚園、學校及專業劇團等單位，亦是娛樂兒童所不可或缺的工具，它兼具娛樂及教育功能。就教育功能而言，對於害羞、內向的兒童而言，偶具成為他們發聲的管道，兒童在觀眾和表演者之間找到了另一個「自我」的身分，使畏於面對人群的兒童有機會以另一種身分表達自己，並從觀眾的回應體驗到與外界情感互動的經驗。在學校教學上使用的偶具多以體裁輕巧、材料簡易者的居多，偶具製作可由專業人員完成，亦可由教師帶領學生一同設計製作，在教學上使用的戲偶包括平面偶（棒偶、紙偶）、迷你偶（手指偶）、桌上偶（以能直立於桌面之戲劇）、皮影偶及手偶等。

（三）以表演者為分類依據的類型

兒童戲劇的表演類別和一般正規戲劇的分類相去不遠，不僅如此，其舞台的呈演方式更較一般戲劇更為活潑且具有創意。在此僅將兒童戲劇的演出類別進行簡單的分類，但必須先說明的是，在各種分類間之界線並非截然劃分，原因是兒童戲劇為能滿足和符合兒童觀眾之所需，在表演的類型上必須儘可能揉合各種有利的劇場元素，方能吸引幼童持續觀賞的興趣，也因此在表演類別的區隔性並不做刻意的劃分。以下將依表演者、表演類型為依據說明幼兒戲劇之分類[10]：

1 以表演者為分類依據

（1）由人擔任表演者

A 成人／表演者、兒童／觀眾

這是目前最常見的表演型式，由受過專業訓練的成人演員為表演者，為兒童觀眾表演，並針對符合兒童觀眾年齡所需所設計、製作之戲劇節目。

B 兒童／表演者／觀眾

由兒童擔任表演者及觀眾，這樣的演出模式多出現在學校居多，有時候是因學校課程之所需；有時候則是為了配合節慶活動的安排。情節由教師因應課程主題而設計，台詞通常簡短易懂，肢體的表現以簡單、清楚及重複性動作居多。

C 成人／兒童共同演出

由成人演員飾演成人的角色；兒童演員飾演兒童的角色。這樣的表演模式除了常見於幼稚園的演出活動之外，在兒童劇場中的演出亦不乏所見。除此之外，另一種成人與兒童聯合演出的方式則是透過「互動劇場」來進行，即在演出的過程中經由兒童的參與而共同完成一齣戲的演出，其進行的方式有邀請兒童上台協助劇中人物共同解決問題，或者由演員在舞台上詢問問題，由兒童觀眾的回應找到答案，這些都是使兒童觀眾入戲的方式之一（圖片編號007）。

（2）由偶擔任表演者

在兒童劇場中常見的偶戲表演有杖頭偶、頭套偶、布偶、傀儡偶

及懸絲偶等；而在學校中配合課程所需之表演或說故事時，則較常見以手偶和手指偶為表演的媒介。偶對於兒童的吸引力，來自於透過它們所投射出的想像，如同兒童所熟悉的洋娃娃或玩具一般，兒童接受它們就如同視為對於自身想像的延伸，因此深獲兒童喜愛。除此之外，由於偶的造型能隨劇情而量身訂作，在製作規模上較具彈性，能提供演出者更豐富的表演空間（圖片編號008）。

（3）人／偶共同擔任表演者

係指結合人和偶同時演出。在日本偶戲又稱文樂，演員身穿黑服，頭戴黑面罩替偶發聲。目前國內將這類人偶共同演出之形式予以活化，操偶者除了操控偶具之表演外，亦可身兼劇中人物分派角色，穿插於戲劇演出中，不時從偶的幻像世界中將觀眾拉回現實，頗有疏離手法的效果。

（四）以表演類型為分類依據

1 舞台劇

亦稱話劇，係指在舞台上演出的一切戲劇類型的表演，又特別是指演員透過說話與肢體表演做為表演的媒介，注重的是語言的對話部分。針對兒童觀眾的需求，演員在舞台上的表演無論是說話的方式或肢體的展現都必須十分清楚明確，在說話部分要有明確的角色性格為依據；而肢體部分亦要略顯誇大，以突顯角色之間的區隔性，使兒童觀眾透過表演能順利了解劇情的發展。

2 默劇

係指演員透過肢體動作取代語言的表達，是較具高難度的表演方

式，但其誇張的動作配合演員豐富的面部表情，相當受到幼兒觀眾歡迎，但由於目前兒童觀眾的分齡觀劇制度難以落實，在混齡觀眾對於默劇演出不同接受度之考量下，使得默劇表演較常以片段的方式穿插於一般戲劇之中，以純默劇呈演的方式則較少見。

3 音樂劇

　　音樂劇是十九世紀末在美國開始發展的表演型態，於二十世紀末成為世界最重要的表演藝術形式之一。它係指音樂（歌唱）、舞蹈和戲劇在演出中各佔相等的比例，也就是有歌有舞、也說也唱的方式進行表演。音樂劇的特色除了在演出中有歌舞穿插的效果之外，魔術、雜耍、特技等各種表演的元素都能融合其中，不僅強化了演出的效果，其歌曲的旋律和舞蹈的節奏亦能深化幼兒對於劇中人物印象，就劇情的推動而言有絕對的助益。音樂劇的歌詞通常以韻文格式書寫，遣詞用字強調淺顯易懂，方便兒童觀眾了解，並能朗朗上口。

4 偶戲

　　係指傀儡戲、布袋戲、皮影戲、布偶劇、頭套偶劇、杖頭偶劇等，主要是以偶為主要工具的表演型式。以下將分述之：

（1）傀儡戲

　　係指一切不用真人而以木偶、玩偶為表演的戲劇形式。由於偶具本身不具生命力，必須靠操偶者以手操控，透過靈活的操偶的技巧使其產生動作，狀似真人演出一般。以木棍支撐偶身及雙手為「杖頭偶」；套在手上耍弄，以食指支撐頭部，中指及大拇指為雙手來操作表演，即是掌中傀儡，俗稱「布袋戲」。目前在臺灣成立的布袋戲劇團計有四十四間，其中以「唭哩岸布袋戲團」為臺灣唯一專業為兒

童、親子演出的布袋戲劇團（圖片編號009）。[11]

（2）皮影戲

皮影戲是我國傳統藝術的一種，其表演型式是以皮製（或紙製）的平展玩偶為人物，藉助燈光把由人操縱的玩偶影像投射在半透明的屏幕上，佐以音樂、唱白來表演戲劇故事，供觀眾欣賞。相傳皮影戲流傳在臺灣南部，主要集中在臺南、高雄、屏東等縣市。皮影藝人據其祖父流傳下來的說法，謂清末光是岡山一地就有四十餘團，而路竹、下寮一庄則有三十餘團。不過，隨著時代的進步，電視、電影興起，皮影戲漸漸勢微，目前能維持固定班底（包括演師及後場）的僅剩下大社鄉的東華、合興和彌陀鄉的後興閣、永樂興等四個皮影戲劇而已。（《認識兒童戲劇》，頁52）

（3）頭套偶劇

即以人為偶，演員以大型的頭套和戲服的搭配，扮演出各式不同的角色。一般常見的以動物偶居多，但近年來在人物頭套偶的設計亦逐漸有所突破，甚而一齣戲的全體演員均是頭套偶的角色，在人／偶、現實／幻想的邊際中，引發觀眾更多對於偶角色想像之投射（圖片編號010）。

5 傳統戲劇

係指針對兒童所設計之劇本，以傳統戲劇（京劇、豫劇、歌仔戲等）之表演形式為主所進行之演出。其表演特色必融入唱、唸、做、打或說、學、逗、唱等活潑的表演方式，在演出中透過皮黃、都馬、七字調的唸唱旋律，配上生動的身段、精彩的槍把功夫傳達出傳統戲劇的表演精髓。文建會曾於一九九七及一九九九年主辦「出將入

相——兒童傳統戲劇節」活動，以徵件方式甄選出多部兒童傳統戲劇（含京劇、舞台劇、歌仔戲）作品，為傳統戲劇增添更適於兒童之創作手法。

第二節　近代中國兒童戲劇

中國兒童戲劇的發展與其政治、經濟、思想、文化都有著密切的互動關係，可以說起源於學校，但最具表演雛型則是因戰爭政治之所需所培養出來的「劇隊」。目前關於中國兒童戲劇史之專著，僅由中國福利會兒童藝術劇院所出版，李涵主編之《中國兒童戲劇史》一部。其餘對於中國兒童戲劇史之論述多刊載於兒童文學相關論著中，而其中又以李利芳所著《中國發生期兒童文學理論本土化進程研究》（書影編號001）一書中對於中國兒童戲劇史之發展歷程撰述較為詳盡，因此，本章節擬以上述兩部著作為主軸，並參照王友輝撰述之〈中國兒童戲劇年表〉及〈兒童戲劇〉（《大陸新時期兒童文學》，頁78-86）之文獻資料，從中形繪出中國兒童戲劇發展自十九世紀末至二十世紀初之發展歷程。

一　近代中國兒童戲劇發展歷程

十九世紀末至二十世紀初，中國進入資產階級民主革命的歷史新時期，當時的政治、經濟、思想、文化都發生了巨大的變化，反封建、反殖民地的思潮成為最強烈的聲音。民族民主運動舉牌盛行，衝擊著一切舊意識形態的領域。而中國的兒童戲劇正是在這一時期開始孕育萌芽。

在《中國兒童戲劇史》一書中對於兒童戲劇在中國的興起有著以

下的記載：

> 中國現代兒童戲劇，最早可以追溯到清朝末年的新式教育學
> 堂的出現。它是與學校教育密切配合的。當時出現的新式學
> 堂是外國宗教勢力在中國擴張的產物。在這些新式學校或教
> 會學校裏，沿用了西方的教學內容、方法和體制，並設置了
> 一種「形象藝術教學」，即將聖經故事編成劇本，讓學生自己
> 用外語排練。有時也選用課本中的世界名劇，如莎士比亞、
> 莫里哀的作品。學生在接受新思潮的同時，也自然地運用這
> 種演劇樣式，將中國的時事編成歷史故事演出。據史料記
> 載，我國最早的學生演劇出現於上海。1899年，上海聖約翰
> 書院學生利用每逢耶穌誕辰都要演出英語戲劇的慣例，在聖
> 誕節晚會上為學校同學演出了自己編排的「時事新戲」《官場
> 丑史》。這齣「無唱工」、「無做工」、「穿時裝」的新戲，打破
> 了中國戲劇的傳統戲曲演出一統天下的局面，為中國話劇和
> 中國兒童劇的出現開闢了新的道路。此後，學生自發開展的
> 這類內容和形式的演劇活動迅速發展起來，從上海擴展到廣
> 州、香港、蘇州、天津、北京等各地。甚至從校園走向了社
> 會。這些演出劇目都以宣傳革命，宣傳進步思想為目的，演
> 出者大都是學生，觀眾有學生，更有社會上各階層的成年
> 人。從內容上看，大都算不上是兒童劇。但也有少量反映少
> 年兒童生活的劇目……。（頁3-4）

　　由上述記載可以得知，中國兒童劇的興起和學校教育有著密切的
關係，而其學校教育所指的是「外國宗教勢力在中國擴張的產物」，
即透過新式學堂的教學方式，將聖經或教科書時事內容加以進行改

編，以學童可以負荷的能力範圍內完成表演，和以往中國傳統戲劇所
需具備之表演基礎相比，戲劇的表演顯得普及化，和學童生活亦能產
生更多連結。這是中國兒童戲劇發展受到西方國家影響所產生之變化
的最初歷程。

　　至於小學生的演劇活動開始出現則可溯源至「五四」前夕。由於
民主革命的思想滲透到教育領域，舊的教育觀念、教育模式開始被打
破，以西方科學民主的教育體制施行的教育，在知識界、教育界的呼
聲日漸高漲。這段時期，一些新式小學堂的老師們在現代教學思想和
愛國學生運動的倡導下常常組織教學演出，在學校裡則經常安排同學
會、遊藝會、家長會等活動。在這些活動中，通常會由學生表演節
目，當中有些節目即具備了兒童戲劇的雛形。其表演的題材來自童話
故事、歷史傳說，自課本教材改編，或以學校生活和現實生活為靈感
來源。表演類型有歌舞、話劇及啞劇。這種由兒童廣泛參與的校園戲
劇演出活動，使兒童戲劇漸漸普及化，對於早期封建社會遺留下來的
無論是戲劇及其參與者為低下人品的陳腐觀念形成反差。在校園戲劇
的活動中，無論是兒童參與演戲活動或為兒童表演兩方面來說，都對
表現的內容和創造新形式做出新的嘗試，在經驗的累積之下，兒童戲
劇作為將來一個獨立的戲劇類別問世，無形中奠定基礎。

　　然而中國兒童戲劇作為一種特定的藝術樣式並穩定發展，要歸功
於一九二〇年左右由黎錦暉開創的兒童歌舞劇。[12]在「五四」運動之
後，黎錦暉以兒童歌舞劇創始人的身分開創兒童戲劇的新風潮。由他
創作的兒童歌舞劇，從內容到形式表現有相當的獨特性，為中國的兒
童戲劇帶來開創性的貢獻。其所創作的兒童劇計有十二部，分別是
《麻雀與小孩》（1921）、《葡萄仙子》（1922）、《月明之夜》（1923）、
《長恨歌》（1923）、《蝴蝶》（1924）、《春天的快樂》（1924）、《七姊
妹游花園》（1925）、《神仙妹妹》（1925）、《最後的勝利》（1926）、

《小小畫家》（1927）、《小羊救母》（1927）、《小利達之死》（1927）。（《中國兒童戲劇史》，頁6-7）

　　黎氏作品特色強調以「愛」為出創作題材的出發點。而其中《麻雀與小孩》堪稱是中國現代兒童歌舞劇的先鋒之作。它從最初的「略具歌劇雛型」的表演「唱歌」，到正式形成「兒童歌舞劇」，前後約經歷六、七年的時間。黎氏在其劇本之自序中，闡述兒童歌舞劇的價值有五點：（一）學國語最好從唱歌入手。（二）學校中各科的教材可以納入歌劇中。（三）可以訓練兒童們一種美的語言、動作和姿態，可以養成兒童們守秩序與尊重藝術的好習慣。（四）歌舞劇的化妝、服飾和布景等都需要兒童親自動手設計、製作。通過實踐，可以「鍛鍊他們思想清楚或處世敏捷的才能」以及「將來處理大事的才幹」。（五）提倡歌舞劇，不僅在學校內可以造成「諧和甜美的境界」，而是「對於社會教育，有極度大的幫助」。（《中國兒童戲劇史》，頁7-11）在這五項價值中，戲劇之於兒童在教育、訓練、鍛鍊的用途大於美感的培養，藉此也可以反映出當時兒童戲劇即使從教室課堂中搭配課程的小型表演到躍升至舞台的大型演出，在表演型式轉變下的兒童戲劇仍然著重其功能面的意義。

　　一九三〇年起，抗戰爆發，國共合作破裂，內戰興起。大環境局勢中的兒童戲劇的演出開始朝歷史劇發展。有兒童文學大師封號的葉聖陶領先創作了兒童歷史劇《西門豹治鄴》和《木蘭從軍》，接續掀起戲劇家投入兒童劇創作，例如：于伶的《蹄下》、陶知行的《少爺門前》、崔嵬的《墻》、熊佛西的《兒童世界》、陳白堅的《兩個孩子》和《一個孩子的夢》、鍾望揚的《小毛毛的爸爸》等。這些劇目在各地演出，以號召團結意識為目的。也因為這群文學家、戲劇家對兒童戲劇的積極參與，促進了兒童戲劇朝藝術性及文學性的面向發展。（《中國發生期兒童文學理論本土化進程研究》（書影001），頁210-218）

　　一九三三年，戲劇家李伯釗等創立了「高爾基戲劇學校」。該校共招有三期學員，培養了近千名戲劇人材，訓練出六十多個劇團。學校針對學生們的年齡特徵進行不同的新式戲劇教學，同時開始為少年兒童劇團做準備，積極尋求適合演出的劇本。在學生的戲劇培育方面，要求歌、舞、戲劇均要全能，並開設文化課和各項基礎理論課。學生在畢業後，組成蘇維埃劇團，共有六十個戲劇隊，到農村和前線進行巡迴演出。演出的劇本和歌曲多由隊員自己創作和編寫。「高爾基戲劇學校」雖然僅辦了一年半的時間，且演出不僅僅是為了兒童，劇目內容的主題思想多適合大人觀賞。（《中國兒童戲劇史》，頁24-29）

　　一九三七年七月七日蘆溝橋事變爆發，八月十三日，日本在上海發動大規模的軍事進攻。從此，中國進入全面抗日戰爭時期。自抗戰開始至抗戰結束，所成立之兒童劇團多達一百六十多個，他們以文藝表演作為宣傳的工具，在特殊歷史環境下所形成之兒童劇團，形成中國兒童戲劇發展史上的特色。其中如孩子劇團、新安旅行團和昆明兒童劇團等均是當時相當活躍的表演團體，以下將就孩子劇團和新安旅行團之發展歷程進行說明，唯昆明兒童劇團所留下之相關文獻資料闕如，故無法深入了解。

　　孩子劇團（1937-1942）成立於一九三七年九月三日，是中國第一個正式打出專業兒童劇團之旗號者。入團的兒童小至八、九歲，大至十五、十六歲，剛開始的成員約有二十餘人，在大力號召之下，成員陸續加入至一百一十多人。其表演型態以兒童話劇為主，歌詠、舞蹈、演唱為輔。演出之劇目包括新編兒童劇：《孩子血》、《這怎麼辦》、《孩子們站起來》，兒童默劇：《不願做奴隸的孩子們》，成人話劇：《打鬼子去》、《復仇》、《最後一計》，新歌劇：《農村曲》等。（《中國大百科全書》（戲劇卷），頁157）

　　李涵將孩子劇團的活動歷程，概括成四個特點：

第一、它和民族解放戰爭緊密結合，所演的兒童劇具有鮮明的抗戰內容，喚起人們支前、參軍、參戰的覺悟，宣傳黨的工作方針始終沿著正確的政治方向前進。第二、以群眾喜聞樂見、小型多樣的形式演出，深受群眾的喜愛。它即能在舞台、禮堂演出，又能隨時在戰地街頭、病房演出。它即有自己的「保留節目」，又能現編現演，靈活應變，因此成為戰鬥的抗戰兒童戲劇的輕騎隊。第三、使宣傳工作與組織工作相結合，每到一個地方演出結束後，都要儘可能幫助當地少年兒童組織起來，播下抗日的種子。第四、它創造了極好的團風。艱難的生活環境和所受的政治迫害使得他們深深地懂得只有自覺的團結友愛、艱苦奮鬥、學習向上的精神，才能實現共同的理想。這種精神不僅在抗戰時期在戲劇界有著巨大的影響，就是對於現今仍有其學習繼承的價值，這支光輝的集體照耀著中國兒童劇前進。

（《中國兒童戲劇史》，頁48-49）

　　孩子劇團對於中國兒童戲劇的影響，不僅是兒童劇團正式成軍的代表，其以兒童為號召建構挽救中國之危亡圖像，在每一個新的時代仍不住的被喚起，遂使孩子劇團成軍巡演之故事得以改編為同名劇本《孩子劇團》。該劇一九九二年獲中國兒童戲劇評獎劇碼一等獎等八項獎，一九九三年起改編成各式地方劇種在中國各地上演。（《兒童劇藝術論》，頁44）

　　新安旅行團成立早於孩子劇團（圖片編號011），一九三五年成立於蘇北，受陶行知教育思想的影響而成立，是一個在特定歷史條件下所成立的兒童劇團。名為新安旅行團係因於一九二九年，陶行知以「生活教育」為宗旨，成立一所新型小學——江蘇省淮安縣新安小

學。一九三三年，新安小學校長汪達之將新安小學七個十歲到十六歲的學生組成新安旅行團，在經過兩年的「愛國主義」及「生活教育」之思潮洗禮，一九三五年正式成立，團員由原本十餘人拓展為六百人，成為當時中國具有影響力之兒童和青少年工作團體。演出型式有歌舞劇、話劇到傳統戲曲之表演，例如：雙簧、快板等。該團在一九五二年結束之前，先後出版了《兒童生活》、《兒童畫報》、《每月新歌》等刊物，其中《兒童生活》與《兒童畫報》是當時兒童刊物之先鋒之作。這兩份刊物之誕生亦突顯新安旅行團和孩子劇團之差異性，即前者除了以兒童青少年演出為宣傳革命之工具外，並開始注重兒童之受教權與生活權，與其當初成立之宗旨強調生活教育之知行合一理念確有呼應之處。（《中國兒童戲劇史》，頁46-53、《中國文學大辭典》，頁3026）

二　兒童戲劇的界說

　　中國兒童戲劇肇始之雛型，可從歷來對於兒童戲劇一詞提出界說與釋意之闡述中窺見。例如：周邦道「劇本對於兒童有莫大的教育價值。」（1922）；魏壽鏞：「談兒童劇本的文學功能。」（1923）；張聖瑜：「劇本為兒童文學中主要材料，以歷史劇、故事劇、獨幕劇、趣劇等最相宜。」（1928）；周作人：「兒童劇的用處：一是用做書看，一是當做戲演，還有一種或者比演要容易又比看還有用，那就是當對話唸。」（1932）；葛承訓：「劇本閱讀比其他材料的好處：（1）增強興味（2）便利記憶（3）練習語言（4）促進想像（5）陶冶理想。」（1934）；陳伯吹：「提出兒童戲劇的價值、劇本的創作與指導、舞台裝置以及假面等問題之見解。」（1934）從上述資料可以得知，中國自一九二〇年起，關於兒童戲劇的特質、種類、表演型態開始引發討

論，其論點範疇大部分出自於兒童文學之相關刊物（《兒童文學小論》、《1913-1949兒童文學論文選集》、《兒童文學概論》、《兒童文學研究》等），由此可略為推測，當時兒童戲劇是被歸納為兒童文學項下之一類，而非戲劇之範疇。（《中國發生期兒童文學理論本土化進程研究》，頁210-214）

　　從眾家對於兒童戲劇一詞之詮釋，獨見劇本的功能性為最常被強調，而非實際之演出，這種現象反映出當時兒童戲劇的表演尚未普及，另一種可能的猜測是，當時的兒童戲劇正要準備興起，卻未見合適之劇本，因需求而同時提出兒童劇本之應備條件。然而，值得注意的是，其所提出之兒童劇本需求，多聚焦於功能特質，強調劇本是活化的教科書可以引發兒童的閱讀興趣，或試圖從劇本中鑑賞文學（例如：周作人與葛承訓所言），而非著重於兒童劇本之書寫特質，其需求可說是教育的功能性高於藝術性。至於在實際表演面向之發展，強調戲劇表演之於兒童的生活學習與實用性，以兒童為演員是當時兒童戲劇的普遍現象，也就是說，就當時環境的發展而言，兒童戲劇之於兒童，在技藝方面的培養大於藝術陶冶的功能。

　　在兒童戲劇的種類，朱鼎元和張聖瑜分別將兒童劇分為：（1）歷史劇、（2）故事劇、（3）趣劇。後者尚多加一項獨幕劇，唯獨幕劇不具劇種特色，故不在此討論。歷史劇成為兒童劇之分項應與其時代環境背景有關，偉人之傳記往往是當時制式的題材，藉此灌輸修身之重要性；故事劇則是以童話、寓言、小說為底所改編之劇本；趣劇則是將笑話一類的題材進行改編。（《兒童文學概論》，頁14-15》）在表演型態方面，初期多以話劇為主，西方歌劇表演開始受到注意，而直至黎錦暉之兒童歌舞劇《葡萄仙子》誕生，方掀起兒童歌舞劇之熱潮，傳統的話劇表演型態因而被取代。

　　一九三四年，陳伯吹於《兒童文學研究》（書影編號002）中專章

論述兒童戲劇的價值、劇本的創作與指導、舞台裝置以及假面等問題，其見解對於當時兒童戲劇之發展相當具有突破性。在兒童戲劇的價值部分，陳氏提出兒童戲劇的最高價值是與各學科教育（兒童生理、心理、社會）產生連結，強調兒童戲劇的社會化特徵；在劇本的創作與指導部分，則強調劇本的結構與情節的舖陳是劇作家應該著重之處，而在假面的部分，則是提出面具、頭套在兒童戲劇中的效能，兒童戲劇之表現方式因而開始出現創新。

在一九二〇至一九三四年間，可謂中國兒童戲劇的萌芽時期，當時為兒童尋求適合所需的戲劇表演方式或型態之發展歷程，成為日後兒童戲劇之塑型類歸之參考依據。一九三四年以後，國共內戰持續進行，兒童劇團因應戰爭活動之宣導在中國各地陸續成立，魯戰移動劇團（1938）、小八路戰線劇團（1938）、西北戰地服務團的兒童演劇隊（1940）、延安青年藝術劇院附屬兒童藝術學園（1941）等。一九四〇至一九四二年期間，則可謂是兒童劇團成立與演出活動的高峰期，雖然其演出劇目僵硬且制式化，劇情發展單純且含有濃厚的政治寓意，時代性的兒童劇為外衣，傳播毛共統戰思想者較多，但作為反映時代縮影的戲劇，它的發展歷程確實具有歷史的價值和意義（關於中國一九三二至一九四九年兒童劇本出版書目，見表1-6）。一九四七年，宋慶齡創辦中國福利基金會兒童劇團，中國兒童戲劇至此邁向下一個階段。（《中國現代話劇教育史稿》，頁357-367）

表1-6　中國一九三二至一九四九年兒童劇本

作者	書名	出版社	年份
周作人	兒童劇	兒童書局	1932
黎錦暉	小小畫家──滑稽歌舞劇	不詳	1933
張匡、周圜風	兒童史劇──國語科補充讀物	新中國書局	

表 1-6　大陸一九三二至一九四九年兒童劇本（續）

作者	書名	出版社	年份
費英	小英雄——聖教雜誌社文藝叢書	聖教雜誌社	1934
許幸之、舒湮	小英雄——光明戲劇叢書	光明書局	1940
加・馬特維也夫、梁瓊	魔鞋——少年文庫	文化供應社	1941
蘇揚、蕭丁、楊蔚、原野	新兒童劇集——兒童叢書	東北兒童社	1946
包蕾、微風	鬍子和駝子——立達少年叢書	立達圖書服務社	
吳祖光	牛郎織女	星群出版公司	1946
顧子言、朱經農、沈百英	兒童劇本集——新小學文庫	商務印書館	1947
嚴冰兒、薛裕生	最新兒童劇	求知書店	
董林步	立化兒童戲劇叢書	立化出版社	
張石流、邢舜田	小馬戲班——立化兒童戲劇叢書	立化出版社	1948
董林步	錶	立化出版社	
周廷安、李桂、趙葦、劉歧山、星白	兒童歌舞劇	東北工作委員會宣傳部	
陶知行、潘一塵	兒童戲劇集——曉莊叢書	兒童書局	
包蕾、張石流、歐陽敬如、聾炯	兒童文學劇作選集	中國兒童讀物者協會	1949
霍希揚	抓老鼠	東北書店	

書影見附錄十，書影編號 003-022

第三節　臺灣日據時期兒童戲劇

　　關於日據時期（1885-1945）的臺灣兒童戲劇發展，在中文資料方面，於呂訴上《臺灣電影戲劇史》（1961）（書影編號023）、游珮芸《日治時期臺灣的兒童文化》（2007）（書影編號024）和邱各容之碩士論文《日治時期臺灣兒童文學發展研究》（2007）（書影編號025）三部專著中均有所載述；單篇論文則以鞋子實驗劇團在一九九二年四月二十二日，於臺北市立師範學院主辦的「中日兒童戲劇交流活動」中，聘請日本「民話座劇團」團長山形文雄先生所作的專題演講內容為專對日本兒童戲劇發展史脈絡最為清楚，從中得以窺視日本兒童戲劇成形過程中，對臺灣兒童戲劇發展之影響。

　　呂氏所撰之《臺灣電影戲劇史》記載日據時期五十年代之電影、戲劇等之通史，其中關於兒童戲劇部分係以劇種介紹為主，茲記述如下：

　　　　以童子演出的囡仔戲依源流來說可分二派：第一由大陸傳來的，第二由臺灣生成的。

　　（一）由大陸傳來的：這類戲或者可以說是模仿自大陸來的。是以營利為目的之職業劇團。但它只是傳自閩南傳來的就是七腳戲或稱七子班及囡仔戲，即是孩子劇團。全班演員僅有童子七人，又稱小梨園。七腳仔戲是在五十餘年前由福建泉州傳入臺灣。歌曲是南管，道白純為泉州語音。上演劇本採取文戲劇情故事。臺灣最初的七字班是香山小錦雲班於民國七年八月九日在臺北市新舞台演出，看菊花、大被硼、孝婦奉姑。

（二）由臺灣生成的：這類戲是日據時代各種小學校排練演出
　　的。一般通稱為兒童或學校劇，以學童們來組織劇團。
　　兒童劇包含有各種戲劇或戲曲：啞劇或稱無言劇、童話
　　劇、歌舞劇、播音劇、假面劇、舊劇等（頁181-182）。

　　從上述內容可以觀察出，其二派源流之表演型式，以臺灣生成的
即學校劇或兒童劇影響日後本島兒童戲劇的發展較為顯著，其表演的
類型眾多，和當今對於臺灣兒童戲劇的分類亦有許多雷同之處，單以
在劇場演出為主之戲劇（電視、電影類除外），有幾乎百分之七十之
型態類似，由此可推測出臺灣兒童戲劇的形塑應受到日據時期所推行
之兒童劇活動的影響。[13]

　　在《日治時期臺灣的兒童文化》一書，游氏對於日據時期兒童戲
劇的記載雖然所佔篇幅不多（大部分仍以兒童文學和兒童文化為論述
重點），但大致可分為日據時期臺灣兒童劇（童話劇）的發展、演出
團體及作家作品三個區塊，其中對於日據時期童話劇的推行，及兒童
劇如何學校教育產生連結，有較為詳細的記述。

　　邱各容於《日治時期臺灣兒童文學發展研究》之論文中，則是對
於日據時期兒童戲劇相關之作家、劇團、代表性事件以大事記的方式
記述。特別是對於當時期兒童雜誌、期刊中關於兒童戲劇的劇作及評
論亦有所錄，唯在內容部分未見詳述，故難以進一步了解其劇本主
題、架構及觀眾回饋等相關資料。儘管如此，從資料中還是發現，日
據時期為兒童寫作劇本的兒童劇作家有保坂瀧雄（〈舌切リ雀〉）、牧
山・遙（〈火車遊戲〉）、宇野浩二（〈媽媽的聲音〉）、中山・侑（〈良
寬和捉迷藏〉）、水乃隣（〈我們的原野〉（三幕）、〈鎖〉（獨幕））等人。
而劇作大部分多刊登於《臺灣教育》、《童心》、《兒童街》等雜誌。其
中《童心》亦刊載評論文章，例如森・久所撰之〈兒童劇何去何從〉

（第二號，頁137-139）。但整體而言，當時（1921-1939）這類雜誌多數仍以童謠、童詩和童話為主，兒童戲劇所佔比例應屬少數。

根據以上文獻整理之結果，係兒童戲劇的活動在臺開始進行約於一九二五年起，係屬於所謂的同化時期的階段。[14]在這個階段，國際局勢有了相當程度的變化，由於一九一四至一九一八年慘烈的第一次大戰之後，動搖了西方列強對殖民地的統治權威，逐漸弱化的西方帝國主義開始對殖民地做出讓步。日本本國的政治生態因此也開始轉變，對殖民地的統治轉變為以同化政策為精神，對被殖民者加以教化善導，以涵養對其國家之觀念。雖開始進入非武力鎮壓時期，但獎勵日語、推動日臺共學制度，仍可以看到文化殖民帝國的侵略雄心。（吳叡人，〈臺灣非是臺灣人的臺灣不可：反殖民鬥爭與臺灣人民族國家的論述〉，頁56-60）[15]同化活動之進行，是以教育為優先。日本從事兒童文學相關人士開始在臺從事教學交流活動，童謠劇、童話劇活動在學校等地開始興起。

童話劇的發展約始於同化時期一九二五年左右，肇始者係從嚴谷小波於一九二五年起先後到臺灣進行童話口演的方式算起，其發展之脈絡與兒童文學有著密切的關係。[16]初期發展是以口演童話和創作為首，後半期則以童話廣播劇為主。具有宗教背景之星期天學校及實演童話活動推行亦扮演相當重要的角色。而所謂的口演童話，就是聚集一群孩子，為他們說演童話故事，和現在的說故事（story telling）活動相似，在當時也稱為實演童話。除了以口演童話的形式說演童話故事之外，尚有以童謠和戲劇結合的表演方式，稱之為「童謠劇」；以童話故事為劇本情節搭配演出稱之為「童話劇」。[17]

臺灣童話劇協會創立於一九二五年，並出版月刊《三日月》。除此之外，尚有許多以歌舞娛樂兒童為主的團體，其中以「日高兒童樂園」最具代表性。「日高兒童樂園」誕生於一九三〇年，是一個為兒

童而歌唱、跳舞、表演戲劇等綜合表演的團體。根據《童話研究》第九卷第八號、第九卷十號，以及第十卷九號所刊載的「日高兒童樂園」童謠音樂劇大會的節目表中得見其相關記錄。例如：第一回日高音樂會的節目表中，可以見到童謠的二部合唱、童謠獨唱、童謠舞蹈、西洋舞蹈、日本舞蹈、童謠音樂劇、兒童劇等節目演出。另外，第四回的大會中，除了上述節目外，也出現童話劇與童謠劇表演。

　　一九三〇年以後陸續成立／辦理和兒童戲劇相關的活動／刊物有：臺北童話劇研究會創立並發行會刊《童劇》（1932）、臺北童話劇研究會（1933）、《學校劇》雜誌創刊（1932）、臺北兒童藝術聯盟（1934）。（《日治時期臺灣的兒童文化》，頁20-36、143-146、189-198）。

　　整體而言，日本的童話劇發展，也跟教育制度的改變有關。明治維新後開始出現針對兒童發行的叢書或為兒童演出的劇本。嚴谷小波、坪內消遙等人留美歸國後，積極推展兒童文學、說故事、兒童劇等表演活動，為日本兒童劇的先驅。而日據時期存在教育制度裡的「兒童劇」，則透過教科書教導孩子認識日本的文化習俗，藉由寓言故事認識良好的德行，進而鼓勵為國（日本）犧牲。新式的教育讓他們熟悉官方使用的語言（日語＝國語），建構的地理觀念、歷史詮釋，甚至了解日本的傳說與節慶，相反地，臺灣人日常生活中的祭祀活動、焚燒金紙等，在日本政府主導的思想中，被認為是「陋習」、「迷信」。當時的學童必須面對原生文化下的價值與教育所授內容的衝突。（《臺灣藝術教育史》，頁182）

　　一九三七年以後，進入皇民化運動時期，日本政府開始強烈要求說日語，臺灣人民的言論自由被嚴格控制，其旨即在徹底落實日本的皇民化思想。在皇民化時期的戲劇，無論是成人劇或兒童劇，均為日本官方所使役，其傳遞的訊息有強烈的「大東亞共榮」的國家意識，擁戴日本政府為中心。

　　一九四四年六月，美軍的中太平洋反攻力量開始向日本發動攻
勢，廣島長崎原子彈爆發後，一九四五年八月十五日日本即宣佈投
降，日據時期在此畫下終點。

第四節　臺灣兒童戲劇發展史之分期建構

　　欲談論一地區的兒童戲劇發展狀況，不僅需從作品創作的角度及
文本的分析來觀察，它亦牽涉到歷史背景、社會環境（政經、教育體
制等）的素質、市場成熟度（劇作、劇本出版量、國民所得、文化消
費指數等），和兒童戲劇工作者（劇團成員）的素質等因素。因此，
本書即期望以這種較為宏觀的角度，把兒童戲劇置於歷史大環境中，
觀察二次世界大戰結束（民國三十四年，一九四五年以後），迄至民
國九十九年（2010）這一段期間臺灣兒童戲劇的發展動向，找尋出前
後因時代變遷產生的影響並試著開展論述。

　　關於臺灣兒童戲劇史之相關研究論述，目前大致以斷代分期之方
式進行分析。莊惠雅所撰《臺灣兒童戲劇發展之研究（1945-2000）》
將臺灣兒童戲劇史分為：第一階段：一九四五至一九六〇年臺灣光復
後的兒童戲劇的發展；第二階段：一九六一至一九八〇年兒童戲劇的
開拓期；第三階段：一九八一至一九九〇年兒童戲劇的初盛期；第四
階段：一九九一至二〇〇〇年兒童戲劇的多元發展時期。司徒芝萍所
撰〈臺灣兒童劇場的演變與現況：反映九年一貫教改〉，將臺灣兒童
戲劇史分為：一、一九六七至一九八八年；二、一九八八至一九九四
年；三、一九九二至二〇〇二年。王友輝所撰〈臺灣兒童戲劇發展歷
程〉，將臺灣兒童戲劇史分為：一、臺灣光復至一九七〇年；二、一
九七〇至一九八〇年；三、一九八〇至一九九〇年；四、一九九〇至
二〇〇四年。蔡慈娥所撰《自發展理論探討兒童戲劇之語言——以粉

墨人生為例》，將臺灣兒童戲劇史分為：第一期：臺灣光復至一九六
七年；第二期一九六八至一九八一年；第三期：一九八二至一九九一
年；第四期：一九九二至二○○五年。[18]

以下將依四位學者發表時間順序進行分述：

一　臺灣兒童戲劇發展史各家分期概況

莊惠雅所撰《臺灣兒童戲劇發展之研究（1945-2000）》將臺灣兒
童戲劇歷史分為四個階段，史料係屬完備而具全，簡述如下：

（一）第一階段：一九四五至一九六○年，臺灣光復後的兒童戲
劇的發展由於臺灣特殊的歷史背景之故，文史資料具有承接的意義。
一九四六年，為了慶祝抗戰勝利，在重慶演出的大型兒童劇《白雪公
主》（報紙編號001），因為此劇劇本由正中書局付梓，便以此為臺灣
兒童戲劇之濫觴，也是史料中可見的最早的兒童劇劇本，在歷史地位
不容忽視。自從國民政府遷臺，受到中國失據的挫敗，全面進入戒嚴
時代，一切的文化活動都由官方主導。因為這一層的時代因素，影響
了作品創作都泛政治化，作品的價值在於響應政府宣示的政策，內容
幾乎以愛國情操與教育意圖為主，而且以兒童為主的作品更是少之又
少。一九四八年的公演，由臺灣省教育會主辦，演出兩日共有《學生
服務隊》（三幕）、《吳鳳》（四幕）、《悔悟》（獨幕）、《我愛祖國》（一
幕兩場）、《共同協力》（三幕），這些推出的劇名充滿了政治味與教育
意圖。

（二）第二階段：一九六一至一九八○年，兒童戲劇的開拓期
一九六二年，臺灣電視公司開播，播出第一齣兒童電視劇《民族
幼苗》，在電視與廣播影響之下，擴展兒童戲劇的生長空間。之後李
曼瑰與眾多專家學者的大力推動，栽培許多兒童戲劇的專業人才，加

上政府得支持，自臺北市開始舉辦兒童劇展，各縣市隨之跟進，確立
兒童戲劇在臺北的發展，因兒童劇展之故，使表演形勢比前期進步許
多，兒童戲劇題材不再多是政治化，逐漸走向藝術的階段。

（三）第三階段：一九八一至一九九〇年，兒童戲劇的初盛期

劇場專業人士參與兒童戲劇，開始組成兒童劇團，擺脫兒童戲劇
為「兒童演戲給兒童看」的定位，走向「成人演戲給兒童看」的作法，
一九八三年，陳玲玲主持的方圓劇場，製作公開演出《老柴、老婆與
老虎》、《大橡樹上採蜂蜜》、《沙堤洞口受困記》三齣兒童劇，是專業
劇團正式演出中成人為兒童演戲的首例。因專業兒童劇團日漸增多，
創作的劇本內容呈現多樣化，有童話故事、改編民間傳奇與文學家的
原創，各劇團在劇場表演形式與劇本題材上也嘗試多樣化的創新。

（四）第四階段：一九九一至二〇〇〇年，兒童戲劇的多元發展
時期兒童劇團大量成立，邀請國外兒童演出團體來臺交流，或是遠赴
國外演出。兒童劇團不僅進行演出的工作也辦理兒童戲劇營或成人戲
劇研習班，提供更多認識兒童戲劇的管理，以及培訓戲劇人才，成功
跨越年齡限制與語言障礙，達到劇場教育與娛樂的雙向功能，致使兒
童戲劇成為藝文活動的新寵。而將於二〇〇一年九月實施的九年一貫
國民教育，在國中小學加入藝術與人文的教育課程，更是著實影響未
來兒童戲劇的發展。

以上是莊惠雅對臺灣兒童戲劇發展歷史的分期之節錄，在其論文
附錄處另收錄「劇團成立年代與演出活動」、「政府支持的狀況」、「教
育參與的層面」等等。

司徒芝萍所撰之〈臺灣兒童劇場的演變與現況：反映九年一貫教
改〉，將臺灣的現代兒童劇場自一九六七年開始劃分，分期情形說明
如下：

（一）一九六七至一九八八年

　　李曼瑰在一九六六年自美學成歸國，引進美國兒童劇場。一九六七年的兒童節。演出由吳青萍所創作之兒童劇《黃帝》為「中國兒童舞台劇之先河」，隨後舉辦許多專業劇場知能的教師研習班與實施兒童劇展。

　　（二）一九八八至一九九四年

　　引進國外專業劇團來臺演出，使臺灣觀眾能夠欣賞到國際水準與適合兒童觀賞，開啟了家長們對兒童劇的興趣與需求，激盪兒童劇工作者尋求多元化的表演形式。一九八六年奧地利的Moki劇團來臺表演與舉辦短期研習營，之後參加研習的人員對戲劇有志一同，便請胡寶林當顧問，在臺北組成「魔奇兒童劇團」。一年後，多位魔奇劇團創團團員另組新團，如陳筠安的鞋子劇團、鄧志浩和朱曙明的九歌劇團等，從此兒童劇團相繼成立。

　　（三）一九九二至二〇〇二年

　　英制教習（育）劇場的引進是此階段重點。一九九二年，由楊萬運、鐘明德、張曉華等三人邀請Nancy及Lowell Swirtzell兩位學者來臺，舉辦了為時三星期的「教習（育）劇場研習會」，可說是T-I-E教習（育）劇場首次被介紹到臺灣來。臺南人劇團在一九九八年邀請英國格林威治青少年劇團（Greenwich Lewisham's Young Peoples Theatre）來臺主持工作坊，推展其理念與經驗，之後臺南人劇團也陸續推出教習劇場的劇碼。

　　莊惠雅和司徒芝萍的論述，大都概述指標性事件與劇團發展情形，鮮少的篇幅針對每時期兒童戲劇劇本做分析。王友輝所撰之〈臺灣兒童戲劇發展歷程〉（2004）一文，將臺灣兒童戲劇的發展特色分為四期，且較多著墨於劇本內容之變化，茲簡述如下：

　　（一）臺灣光復至一九七〇年

　　依靠政府政策宣導的政策，電視的開播與專家學者的大力提倡而

逐漸萌芽，為之後兒童戲劇的發展埋下伏筆。自列舉的劇目可看出少數內容是從西方傳統童話或民間故事改編，大部分的作品因受國家政策的影響，環繞在民族精神教育、公民教育和生活教育等主題上。由成人完成編、導至劇場設計製作的工作，表演則以兒童為主，此時期對兒童戲劇的概念是「兒童演戲給兒童看」，演出的目的則是「教育」兒童觀眾。

（二）一九七〇至一九八〇年

一九八〇年，李曼瑰自國外學成返臺，投入大量的心力來推動兒童戲劇，舉辦多場的教師「兒童戲劇研習」，培訓編劇、導演與技術等專業人員，拓展至全國國民中小學，以及鼓勵各縣市教育局舉辦以學校為演出單位的兒童劇展。為因應兒童劇展的劇本需求也鼓勵各縣市教育局舉辦以學校為演出單位的兒童劇展。為因應兒童劇展的劇本需求，也舉辦多次的兒童劇本甄選，並集結成冊，此時期的劇本主題和內容隨著社會環境的改變，原創劇本或是改編童話而成的劇本比例增高，對於政治意識和道德教訓的主題大多能夠技巧性隱藏在劇本中，顯示兒童劇「寓教於樂」的作法趨向成熟。

（三）一九八〇至一九九〇年

對臺灣兒童戲劇的發展，這是非常關鍵的十年，劇場專業人士紛紛組起兒童劇團，以「兒童觀眾為中心」的觀念來製作兒童戲劇，從「兒童演戲給兒童看」的表演型態進入「成人演戲給兒童看」的階段。由於兒童劇展逐漸停辦，各縣市教育局甄選的劇本流通不廣，只有少數劇本被劇團使用，因此劇團根據各自的創作導向和市場的敏感度來新創演出劇本。雖然劇本主題逐漸多元，規模從長篇的多幕劇轉向短小的短劇形式，但是在以演出為導向的基本架構、劇本缺乏專業劇作家經營與閱讀劇本風氣未能拓展的情況下，就劇本特質而言，劇場性漸漸取代文學性，形成劇本素質良窳不齊的問題。

（四）一九九〇至二〇〇四年

兒童劇團大量地增加。形成百家爭鳴的局面，而且不少劇團發展出以不同形式的「戲偶」為主體的表演方式。此時傳統戲曲亦參與兒童戲劇，如京劇、歌仔戲、豫戲等，提供兒童戲劇不同的表演形式。另外，文建會扶植團隊機制，鼓勵各劇團積極尋找多元表演手法與創新的元素。兒童戲劇迅速成長，除了往本土領域尋找創作來源與素材，透過國際的交流活動，邀請國外表演團體來臺交流演出，或是到國外學習戲劇相關的製作與表演方式，是此期兒童戲劇吸收創作經驗的作法之一。王友輝著重之處為臺灣兒童戲劇劇本及劇團的發展情形，並藉此作為分期之依據。

而蔡慈娥所撰之《自發展理論探討兒童戲劇之語言——以粉墨人生為例》，以事件的發生時間為分期之切割點，與本書之附錄三「臺灣兒童戲劇年表」所記載之資料大致相仿，故不再重複贅述，茲將作者所列之分期時間摘錄如下：第一期：臺灣光復至一九六七年；第二期：一九六八至一九八一年；第三期：一九八二至一九九一年；第四期：一九九二至二〇〇五年。

在上述四類分期中，莊惠雅、司徒芝萍、蔡慈娥均以指標事件為分基點，王友輝則將劇本創作的發展納入分期之考量。莊惠雅之論文作品《臺灣兒童戲劇發展之研究（1945-2000）》雖有相當豐富及多元史料之呈現，亦是首部臺灣兒童戲劇史之專論，然在各分期之脈絡延續、文本分析及史料之間缺乏連貫性。司徒芝萍則多以單一指標事件為分期分基點之設立，在分期說明及內容部分均略顯單薄，其中第二期與第三期有兩年重疊，此兩年重疊之用意何在，在文中並未見任何說明。其次，作者於前二期提到兒童戲劇發展的的概況，第三期即轉向教習（育）劇場之議題，其間兒童戲劇與教習（育）劇場之間發展之脈絡及彼此間性質、功能之異同均未闡述，因此無從理解其分期之

基準點為何，其書寫的脈絡難以連貫。王友輝則明顯是以十年為單位分期點，但在各分期中，對於指標事件、劇團發展概況及劇本創作走向均略有涉及，見解精闢，唯該文為短篇期刊文章，在各分期點之說明無法深入論述。蔡慈娥之論文雖以《粉墨人生》一書為研究劇目，但在臺灣兒童戲劇史的部分則設有單節探討，並將各家之分期重組後提出己見建立分期，其分期亦採指標性事件為區分點，但其史料內容與上述三位幾近相同，未見任何新的史料發現或論點分析。

　　然而歷史從來不是一個單一線性的經過，而是一個圖式的關聯。儘管我們認定時間發展有其數字排列上的順序，但時間如何成為歷史，如何納入書寫，成為敘事的主軸，而使其敘事時間成為可斷性的依據。意即所呈現之歷史圖像足以映印在歷史環境中的截取點，據此之分期概念才得以窺測出作者之書寫視角，上述幾位作者，以王友輝之論述較能陳述臺灣兒童戲劇在不同歷史階段中起伏消長所潛藏的意義，係因作者將各時期兒童戲劇作品放在臺灣社會的脈絡中來閱讀，所產生之評價與解釋得以尋出前後時代發展的關聯性，然而，以每十年作為一世代，恐無法達成準確的分期，如欲達到精確的目的，需要把戲劇與政治、經濟、社會等各層面的發展結合起來，才足以將兒童戲劇發展之多層次現象呈現得更清楚。

　　其次，在上述各家的分期說明中，尚未見其個人觀點之陳述，史料重複運用乃為正常現象，但在相同史料的截取動機和意義，則須有自身觀察之視角，如何切入或切入點之個人覺察性將會是分期合理化的考量因素。對此，李紀祥稱之為是一種「視者」與「視點」的交會。意即在歷史中布滿了各個點，欲使這些點得以「呈現」或「現出」，必須端看「視者」如何在歷史諸相中決定所要探討的對象，即「視點」之存在性。因此，「歷史」作為一個指稱用法時，它的指向，不只在歷史中的視點而已，也不是只在於視者的點而已，它應當

是由「視者」與「視點」架構出來的，這兩個點經由「流傳性」與「回溯性」架構出一史學活動，歷史便在這一活動中反映出來，顯示自身。(《時間・歷史・敘事》，頁31-33）據此說法，則上述各家對於臺灣兒童文學之分期，在「視者」所受到之環境影響產生出對於「視點」之判斷，則略顯薄弱。

再者，臺灣兒童戲劇的發展與臺灣現代戲劇的形成有著密切的關係，亦可以說臺灣兒童戲劇是現代戲劇的分支，因此，將兩者的發展情況併序而論，將可以使臺灣兒童戲劇發展的藍圖有更全面性的理解，藉此了解臺灣兒童戲劇生態的過去和現在。

倘然不要在時間斷限上做嚴苛的要求，則在一九四五年以後臺灣戲劇的發展在一定的時期裡出現過新劇時代、反共抗俄劇時代、小劇場運動、第一階段的小劇場發展、第二階段的小劇場發展等。以這樣的名詞來定義戲劇史，固然易於了解截取點之特色條件及特定歷史環境，但顯然不足以呈現臺灣戲劇發展的延續性，而毋寧是一種跳躍的、懸空的演變。因此，如何建立一個較為穩定的史觀，以便概括臺灣兒童戲劇的全面成長，似乎就值得嘗試。

在上述各類分期中所產生之「論述」（discourse）觀點，首先必將前提置放在與臺灣的社會文化產生接觸，並參酌將每個不同的歷史階段之文化價值、意識型態、知識話語和主體構成等層面共置思考，以觀察出非單一面向的制式形成。[19]書寫兒童戲劇的歷史，不僅是在運用某種歷史的觀點，掌握某種時代的脈絡，甚至是在承受一種文化，負載一個文明的重量。因此，在「論述」的生成同時，所形成發言渠道，也就是作者自我表述的策略。「論述」使讀者與作者之間，產生某種自我了解的意識與可能，並形成彼此間的互動關係，進而建構其不同的主體性。用傅柯的話來說，「論述」是一種複雜的符號與實踐，透過這樣的符號與實踐，我們可以組構社會存在，使文化有其

再複製的可能性。傅柯主張，「論述」中也隱含許多不同系統的規則，基本上這些規則是透過分類機制、權力關係與知識系統來具體操作的。（《關鍵詞200》，頁85-86、Mitchell, W.J.T.〈話語〉）[20]因此，若我們將「論述」概念回顧應用在兒童戲劇史研究的領域，則可以表現出一種懷疑性的、批判性的、對抗性和整體性的觀察態度，不僅可以對於之前分期概念的重新審視、重建考察的主軸，進而藉由敘述（narrative）產生論述。它能幫助我們避免簡單化，無論是將某事件的歷史語境簡單化，還是對文本化或制度化法則範圍內的權力複雜的簡單化。兒童戲劇史之建構不僅要對於各個歷史階段進行描述權力、知識、制度、理性之間的表面連繫之外，也描述思維系統之功能縱橫交錯的狀態，即其在表面不同的領域內的如何產生連結。是故，在推溯兒童戲劇的歷史與過去之同時，俯仰於臺灣歷史主體的選擇即成為不可或缺的共構條件。

臺灣，自十七世紀以降，歷經荷蘭竊據（1624-1662）、西班牙逐步佔領（1626-1642）、明鄭偏安（1661-1683）、清代治理（1683-1895）、日本統治（1895-1945）等五個歷史階段，其中將近一世紀都是處於被殖民的狀態。而在本書的研究期程——自一九四五至二〇一〇年這段時間，即包含了二個重要的臺灣被殖民的「身分」，其一為日據殖民時期（1895-1945）；其二為臺灣光復，國民政府遷臺（1949-）。[21]從這兩種「身分」可以看出，臺灣過去三百年的歷史和文化主要處於一種外來殖民者與被殖民者之間，文化、語言和意識型態不停地衝突、交流的互動模式中。在此六十餘年間，臺灣跨越日據殖民時期的終止點後，旋即邁入終戰光復的起點，然而「光復」的意義是否象徵再次被殖民的經驗？在殖民政權來去交迭的過程中，「跨文化」和「跨語言」逐漸成為臺灣文化和語言的表述特質，也是體現臺灣文化在深度妥協後的思想認同。於是乎，當臺灣在抵制殖民文化霸權之

時，卻仍頻頻回首於思考著「回歸源本」的「本」於何處。這不僅是
臺灣無可迴避的歷史命運，也是所有被殖民國家所共有的繁複多樣的
經驗。（邱貴芬，〈「發現臺灣」——建構臺灣後殖民論述〉，頁170）[22]
是故，如欲將臺灣兒童戲劇置於歷史脈絡中觀察，其被殖民之統治
史，是整個臺灣文化主體無法抹滅的歷史記憶。臺灣的兒童戲劇至今
仍未有完整的戲劇史，其主要原因或許可歸因於殖民性性格，是以臺
灣兒童戲劇的主體性和自主性不斷受到抵制。特別是日本統計五十年
和光復後的四十年間，在跟中國完全隔離的狀態下接受現代化的洗
禮，於是又淪入另一種的再殖民時期。

　　論及臺灣的被殖民時期，自日據時期開始至今，可分為三個被殖
民階段，第一個階段為日據時期（殖民時期）；第二及三個階段屬臺
灣內部殖民性質，即再殖民時期（1945年以後）及後殖民時期（1987
年解嚴以後）（《後殖民臺灣——文學史論及其周邊》，頁38）。本書研
究之期程，涵蓋臺灣內部殖民時期的二個階段。

　　殖民時期，日本為了壓制民族思潮在臺灣的殘餘，運用了高壓的
殖民式統治。首先是日本統治臺灣期間，分為始政時期（1985-
1915）、同化時期（1915-1937）、皇民化運動時期（1937-1945）三個
階段。其中與本書研究期程較接近者為皇民化運動時期，該時期日本
對臺灣採取的是內地延長主義，影響最至者為語言和教育（學校）二
個部分，而後者亦為日據時期兒童戲劇的起源所在。日本總督府對漢
學塾採行漸禁的手段，漢文書房紛紛遭取締或禁止，並推行「國語
（日語）常用運動」，不但一切學校，商業機關都不准使用漢文，更
強迫推行所謂的「國語（日語）普及運動」，臺灣人民不分男女老幼
都被迫在日常生活中使用日語（《日據時期臺灣新文學運動研究》，頁
9-22）。而學校體系的模型，是日本在明治維新之後參照西方近代化
學校（modern school）所建立起來的教育體系。殖民政府以籠絡、改

良、打壓等多管齊下的政策下將新式學校體系導入，逐漸取代舊式的
書房教育成為主流，試圖透過學校／教育「現代化」旗幟的號召達到
其政治社會之掌控意圖。[23]西方的近代化原本即是與殖民主義相生相
成，從日據時期臺灣學校的成立過程中，可以看到臺灣被捲入近代世
界文化體系，也可以說臺灣在經歷了「近代化」和「殖民化」雙面性
的重層歷史。(《殖民地臺灣的近代學校》，頁18-27)

　　再殖民時期則是指在解嚴以前，五〇年代國民政府來臺接收時，
強力把「中華民國」引進臺灣。[24]一九四六年國民政府正式宣佈禁用
日文政策，距離一九三七年日本軍閥的禁用漢語政策，前後未及十
年。國民政府遷臺初期的種種策略無異複製了臺灣日據時代的被殖民
夢魘。「綏靖工作」大量關閉臺灣報社，媒體壟斷和國語本位政策的
推行不僅主宰臺灣文學往後數十年間的發展，更間接影響臺灣戲劇文
化的延續性。(邱貴芬，〈「發現臺灣」──建構臺灣後殖民論述〉，頁
173)[25]臺灣重回中國，最大的改變就政治而言，是主權歸屬。就文化
而言，是語言文學（林文寶，〈臺灣兒童文學的建構與分期〉，頁28）
[26]如是，臺灣戲劇藝術的創作與消費均受深富政治意義的語言政策影
響。戰後臺灣戲劇文學、劇場表演、劇本創作在官方主導下，以反共
成為一切事務的前提，文藝政策也以反共為主導，但其篩選的標準並
非單純是以意識型態為主。其運作基礎的美學品味乃建立於「國語」
本位之上，就劇種發展而言，以國語為主的京劇亦稱國劇即成為主
流，而語言政策，就後殖民論述觀點論之，所關並非單純的語言問
題，而是一個本身即富意義和影響力的政治動作。

　　一九八七年臺灣解除戒嚴，並開放中國探親，一九八八年報禁解
除，一九八九年由李登輝當選總統，可說是臺灣正式告別舊社會的里
程碑，也是社會體制重構的時代。臺灣舊體制解體與新價值重建，基
本上可以從內外兩方面來觀察。在內部，它意謂威權時代結束，民主

政治獲得更穩健發展，不但促使結社（包括組政黨）、出版自由進一步落實，而且促成經濟鬆綁，以及環保意識、本土文化意識、原住民文化意識抬頭，使得社會呈現多元價值奔騰競逐的局面；對外方面，臺灣正式放棄以往「漢賊不兩立」的僵硬政策，不但跟中國展開交流、接觸，也跟其他共產國家積極往來，使「國際化」成為臺灣重要的基底政策之一。這些內外環境的改變，需要新的價值體系以為適應，同時也影響到文化發展的走向，臺灣至此開始走入所謂的「後殖民」時期。（《臺灣兒童文學手冊》，頁59-60）

「後殖民」（postcolonial）一詞在字義上隱含著殖民的延續和尚未超越。在字義上，後殖民指涉一種殖民主義從古典「軍事-領土」形式向新型的「經濟-文化」的過渡階段。而後殖民之「後」字，意謂論述空間上的伸展，而非時間分期上的迭代。巴特‧穆爾‧吉伯特（Bart Moore-Gilbert）等人認為，後殖民這個詞語中的「後」，可以意指種族隔離（apartheid）、瓜分（partition）和占領（occupation）的終結──已成事實和即將到來的終結，它同時也隱含著撤退（withdrawal）、解放（liberation）和重新統一（reunification）。（《後殖民論述──從法農到薩依德》，頁56-59）

用後殖民主義的視角來解釋臺灣兒童戲劇的流變，除了可以將臺灣被殖民歷史環境納入考量的因素，臺灣現代戲劇的發展歷程也應一併置入分析的條件。係因臺灣兒童劇場的誕生和臺灣現代戲劇的發展有密切的關係。八○年代，對臺灣被殖民歷史、臺灣現代戲劇及臺灣兒童戲劇的發展都是關鍵的時刻。就現代戲劇而言，「小劇場」蔚為知識青年的新寵，「實驗劇」逐步取代了「話劇」，成為在臺灣的中國現代戲劇的主流。從劇場美學和政治兩方面來看，「實驗劇」是傳統和現代、中國和外國勢力交錯影響之下的一個折衷主義戲劇形式。在劇場藝術方面，實驗劇仍然承襲了大量的話劇特徵，以模仿作為表演

的基礎。在劇場的政治方面，「實驗劇」一方面仍不脫「大中國主
義」的正統觀點，講究「標準國語」，努力維持一種自由主義式的藝
術自主性觀點。（《臺灣小劇場運動史──尋找另類美學與政治》，頁
2-3）「實驗劇」的興起，來自於實驗劇展（1980-1984）的辦理。其
中參與的人士，部分走入日後臺灣兒童劇場的領域，影響臺灣專業兒
童劇場的設立。

　　另一派影響臺灣兒童戲劇發展的人士，則是在一九八〇年左右自
歐美學成歸國的學者，他們將在歐美所學帶入臺灣兒童劇場的建置，
於是臺灣兒童戲劇開始有職業兒童劇團、兒童劇場及專業成人演員為
兒童觀眾表演。而這一切均源於西方的戲劇及劇場的發展型態。馬森
云：「臺灣、中國、日本的現代戲劇，都是西方現代戲劇的移植」
（《臺灣戲劇──從現代到後現代》，頁5），一語道破臺灣現代戲劇文
化最原始的「身分」。法農將民族文化的形成分為三階段：第一、盲
目地模仿征服者的典範；第二、疏遠一切外國事務，出現本土主義
（或排外主義），崇尚本土性，懷念原生事物；第三、與革命相聯繫
的「戰鬥階段」，出現一種新的移植於本土傳統而又與本土傳統不同
之自我意識文化，在此種文化中，藝術創作者成為其「代言人」。
（《文化研究》，頁93-94）以法農的三階段之說回應臺灣兒童戲劇的
興起與發展歷史，自一九四五年起至一九八六年、一九八七年至一九
九九年止的兩個階段，都可歸屬於（第一階段）「盲目地模仿征服者
的典範」。

　　首先，在一九四五至一九八六年的階段中，在反共氛圍下，本章
首先將針對戒嚴政體下的文藝政策，即在特殊動員戡亂時期，國府透
過制定各種政令，以文藝作為宣傳國策的媒介之背景說明，繼而開始
進行文本分析與論述。這個時期的臺灣兒童戲劇的發展原則上是順應
反共復國的情結，在題材內容方面也多以泛政治性主題居多，但比較

具像化或表皮化的特徵則是大力宣導中小學學生欣賞國劇表演，依《中華民國年鑑》的統計資料顯示，自一九四九年起，教育部每年均舉辦「中小學生國劇欣賞會」、「少年國劇欣賞」供國民中小學校學生觀賞，這樣的表演活動一直持續辦理至一九九七年。這種以「國語」為本位的美學品味乃建立於「語言」的運作基礎，就後殖民論述觀點論之，這即是一個即富意義和影響力的政治動作，其盲目地模仿不只是戲劇表演的型式，也是中國江浙文化的複製。

　　而一九六八年戲劇學者李曼瑰所成立之「兒童戲劇推行委員會」和「兒童教育劇團」，以及先後舉辦之「國中國小教師戲劇編、導、演研習會」、「兒童戲劇訓練班」、「兒童教育劇團」，是臺灣兒童戲劇發展之濫觴，亦是中、西方兒童戲劇首次交鋒之經驗。

　　其次，在一九八七至一九九九年的階段中，這個階段是臺灣兒童劇團數量成長最快速的時期，除了六間公立劇團均在此期間設立之外，另有具代表性之二十八所民間劇團相繼成立。對於當時兒童劇團快速成長之成立動機、演出形式、劇本作品之探討是此分期階段所要處理之課題。而臺灣兒童劇團（九歌）首次出訪參與國外藝術節活動，透過交流所形成之反思，亦是檢視當時國內兒童戲劇發展生態的另一個著眼點。以偶戲為例，臺灣原有劇種布袋戲、皮影戲未獲青睞，仍然屬於「傳統」劇種，觀眾年齡層未往下開發，倒是西方偶活躍於臺灣的舞台之上，頭套偶、手偶紛紛成為兒童戲劇界中的明星。至於在劇本題材方面，改編外國童話故事，仍是最常見的主題，在這個階段大量模仿的是歐美兒童劇場的表演方式，儘管官方單位仍持續進行國劇欣賞會和比賽活動，不過已被認定「老套觀念」的「傳統戲劇」當然抵不過西方劇場飛揚蹈厲，大舉「現代化」劇場的思潮。

　　一九九七年，由文建會主辦，辜公亮文教基金會協辦首屆「出將入相——兒童傳統戲劇節」是臺灣兒童戲劇邁入另一個里程碑的重要

分水嶺。此戲劇節活動採徵件方式甄選節目，由相聲瓦社（《相聲說戲》）、牛古演劇團（《老鼠娶親》）、明華園歌仔戲（《李鐵拐》）、薪傳歌仔戲團（《黑姑娘》）及當代傳奇劇場（《戲說三國》）通過徵選，專門為兒童量身打造「傳統的」「現代兒童戲劇」。當「中國」傳統戲曲和「臺灣」現代兒童劇場合而為一，而非繼續固著於複製、貼上殖民文化的動作時，「國語」、「國劇」均不再霸佔主流位置時，法農所謂的被殖民國家民族文化自覺的第二階段似乎在臺灣兒童戲劇的發展歷程開出另一片風景。在此之後的臺灣兒童戲劇，才有從本質上改變的跡象，「移植西方」、「崇尚本土」、「自我意識」開始互為參照成形。

二〇〇二年，九年一貫教育之「藝術與人文課程」正式實施。戲劇被納入國家課程，這是臺灣兒童戲劇重要發展的里程碑。雖然官方所編定之戲劇課程，源起於英美兩國，但臺灣是否有能力為本國兒童量身打造出適才適性之戲劇課程，亦或本國兒童對於來自於「西方」之戲劇課程之接納度等，這些後續發展均值得持續觀察。跨國交流愈顯頻繁、藝企合作擴大規模、劇本獎之設置及戲劇節活動之辦理，在在象徵著「兒童戲劇」即將成為獨立劇種。

是以，本書之臺灣兒童戲劇發展史建構，擬從後殖民主義論述之觀點出發，將臺灣置於文化帝國主義（Cultural imperialism）的脈絡中，從系譜學（genealogy）的觀念，藉以檢視權力以及論述的歷史連續性與斷裂性，透過經濟、社會與文化等面向之間的連結，重新尋找自己的位置以及這些論述是如何出現在特定的、無可回復的歷史狀況下，試圖為兒童戲劇史找到新的詮釋空間。

小結

本章主要是對於「兒童戲劇」一詞之基本釋意、特質及分類，透

過各家之闡述觀點，提出己見並試圖對該名詞定訂其意義、範疇與類項之詮釋。而對於臺灣兒童戲劇發展史之建構與分期的部分，本研究擬運用後殖民主義為論述之理論依據，為將臺灣置於文化帝國主義的脈絡中，以系譜學的觀念檢視權力及的歷史連續性與斷裂性，因此在時代背景之概述，上溯自被殖民時期（日據時期）、再殖民時期（戒嚴時期）到後殖民時期（解嚴以後），從文化帝國主義、民族國家之概念及意識型態國家機器三種視點檢視臺灣兒童戲劇之流變與發展。而無論是中國早期之兒童戲劇啟蒙（1920-），亦或日據時期學校劇、童話劇之推行，甚而在政府遷臺後臺灣兒童戲劇的開端，均脫離不了西方文化的影響。中國早期之兒童戲劇啟蒙來自於西式校學堂聖誕節之宗教劇、日據時期學校劇與童話劇則因創始人自留學歐洲返國開始盛行，而臺灣兒童戲劇無論是李曼瑰之兒童劇運或兒童劇團人才培育重鎮「快樂兒童中心」，均受歐美兒童戲劇發展之觀念影響而產生，因此，要探究臺灣兒童戲劇之原生，是有其重新面對歷史之必要，也應驗戲劇不只作為一種表演藝術，更肩負了文化啟蒙與傳承的任務。是故，本書擬從政府遷臺，係一九四九年至官方文獻資料最近年限二〇一〇年止，將臺灣兒童戲劇依後殖民主義及文化研究之理論分為：一九四九至一九八六年（戒嚴時期）、一九八七至一九九九年（解嚴時期）及二〇〇〇至二〇一〇年（政黨輪替時期）三個階段之兒童戲劇發展情況；於此範疇，依每一時期之國家政府政策、具代表性之兒童戲劇事件、影響兒童戲劇發展之人物，以及兒童劇團之發展和劇本書寫等議題分項論述。

註釋

1. children's theatre應該譯為「兒童劇場」，指的是為兒童所製作的戲劇節目。但國內目前多將其譯為「兒童戲劇」（例：《英漢戲劇辭典》、《臺灣文化事典》），是一種廣義層面的解釋，將兒童劇場歸類為兒童戲劇項下之一類，本書因此納入界義之說明。

2. 該文收錄於鄭明進編：《認識兒童戲劇》（臺北市：中華民國兒童文學學會，1988年），頁92-95。

3. 該文收錄於林清泉：《中國語文》第261期（1979年3月），頁8-11。

4. 該文收錄於邱錦沫：《臺灣教育輔導月刊》第31卷2期（1981年2月），頁33。

5. 該文收錄於臺灣省政府教育廳編：《我們只有一個太陽：78年度兒童戲劇研習營成果手冊》（臺中縣：臺灣省政府教育廳，1989年），頁17。

6. 該文收錄於班馬：《中國當代兒童文學文論選》（北京市：接力出版社，1996年），頁158-164。

7. Creative Drama在國內之譯名有兩種，分別為創造性戲劇及創作性戲劇，本書乃依內容引用為其譯名名稱。

8. 該文收錄於張曉華：《國民中小學戲劇教育國際學術研討會論文集》（臺北市：國立臺灣藝術教育館，2002年），頁23-44。

9. 林玫君認為「兒童劇場」一詞用法太過廣泛，似乎與兒童有關且以劇場形式呈現之戲劇活動，均可被稱作「兒童劇場」。因此，她根據戴維思和班姆（Davis&Behm）在一九七八年之報告中指出，「為年輕觀眾製作之劇場」是替代傳統「兒童劇場」之新名詞。它特別強調是由專業演員表演給年輕觀眾欣賞之劇場。若從觀眾群的年紀

區別，它又包含了兩類型的劇場：為兒童製作之劇場（Theatre for Children）及為青少年製作之劇場（Theatre for Youth）。前者是指專為幼稚園或國小學童設計之劇場表演，年齡層在五歲至十二歲間；後者則是指「為中學生設計的劇場表演」，年齡曾為十三歲到十五歲。兩者之組合就是「為年輕觀眾製作之劇場」（Theatre for Young Audience）。（《創造性戲劇理論與實務：教室中的行動研究》，頁12-13）不過由於本書所界定之「兒童劇場」之觀眾年齡層為未滿十二歲者（可參見本書「兒童性」），因此，在此保持「兒童劇場」之類別，係專指「為兒童製作之劇場」（Theatre for Children）或「兒童劇場」（Children's theatre）。

10.分類依據參考徐守濤：〈兒童戲劇〉，收錄於林文寶、徐守濤：《兒童文學》（臺北市：五南圖書出版公司，1996年）；及劉天課：《藝術欣賞課程教師手冊──幼兒戲劇篇》（臺北市：國立臺灣藝術教育館，2000年）之兒童戲劇分類方式。

11.依文建會網路劇院資料顯示，臺灣的布袋戲劇團計有四十四間：唭哩岸布袋戲團、亦宛然掌中劇團、臺中聲五洲掌中劇團、阿儀掌中劇團、興閣掌中劇團、廖千順布袋戲團、高雄金鷹閣布袋戲團、水湳隆義閣掌中劇團、太平聲五洲掌中劇團、磐宇聲五洲掌中劇團廖文和布袋戲團、山宛然劇團、遠東昭明樓掌中劇團、五洲金華龍掌中劇團、小西園掌中劇團、中五洲蕭上彥掌中藝術團、五洲明正園掌中戲團、五洲桃興閣掌中劇團、阿忠藝合團、春秋閣掌中劇團、長興閣掌中藝術劇團、清華閣周祐名掌中劇團、順利興掌中劇團、吳萬響掌中劇團、五洲真正園、昇平五洲園、新興閣掌中劇團、新五洲掌中劇團、員林新樂園第三掌中劇團、邱永村掌中劇團、德興閣木偶劇團、水上萬華樓木偶劇團、長義閣職業掌中劇團、明興閣掌中劇團、大台員劉祥瑞掌中劇團、錦飛鳳傀儡戲劇團、河洛藝術

　　工坊、真快樂傳統掌中劇團、元樂閣木偶劇團、西田社布袋戲劇團、明世界掌中劇團、洪至玄掌中戲劇團、錦五洲掌中劇團、東原五洲園、五洲藝華園。

12. 在〈兒童戲劇〉，林煥彰、杜榮琛合著：《大陸新時期兒童文學》（臺北市：行政院文化建設委員會，1996年），頁78則以「五四」時期，郭沫若在《上海時報》「學燈」上，發表了第一個兒童劇《黎明》（1919年11月14日），揭開了中國兒童劇的序幕。不過就實際公開演出而言，黎錦暉創作之兒童歌舞劇則應屬中國兒童劇之濫觴。

13. 林文寶於《兒童文學》一書中，將兒童文學分為散文類、韻文類及戲劇類，戲劇類項下再分舞台劇（話劇、歌劇）、廣播劇、電視劇、電影及民俗雜戲之表演型態（頁11）。其他關於兒童戲劇之分類見表2-5。

14. 日據時期的統治分為始政時期（1985-1915）、同化時期（1915-1937）、皇民化運動時期（1937-1945）三個階段。在始政時期由於一九八五年五月起的乙末戰爭，一直到一九一五年的西來庵事件為止。在此二十年內，由於臺灣人民不甘壓迫的反日起義事件此起彼落，因此，此時期日本多以武力鎮壓的方式進行嚴酷的殖民統治，在急於掌握對臺統治權的情況下，文化活動間接受到箝制，兒童戲劇在此時期亦無可見任何活動或相關發展。梁明雄：《日據時期臺灣新文學運動研究》（臺北市：文史哲出版社，1996年），頁13-15。

15. 此論文收錄於林佳龍、鄭永年主編：《民族主義與兩岸關係：哈佛大學東西方學者的對話》（臺北市：新自然主義出版社，2001年），頁43-110。

16. 據山形文雄所述，日本的兒童戲劇始於一九○三年，當時的日本受到歐洲文明的刺激，為避免淪為歐洲的殖民地，因此立刻建立了到國外學習的新知觀念，很多日本人用公費到歐洲各地唸書。而其中

一位是被聘到德國柏林大學附屬東洋語學校當日本語講師的嚴谷小波。回國之後，嚴谷小波在雜誌上介紹了他在德國的學校裡所經驗到的學生們與老師一起演出的戲劇，或是自己專為孩子們所寫的戲曲，為日本兒童戲劇的發展揭開序曲。嚴谷小波繼而和當時在成人戲劇領域裡享有盛名的川上音二郎的劇團合作，就這樣發展出日本兒童劇團的雛型。嚴谷小波對於日本和日據時期臺灣的兒童戲劇都可謂是具影響力之人，而其觀念之原型，則受到西方國家教育戲劇之間接影響。（山形文雄講，蔡惠真記述：〈日本兒童戲劇的歷史〉，《美育》第30期〔1992年12月〕，頁25-26）

17. 日本的口演童話起於一九〇三年，在橫濱的教會創立了「說故事之會」，推行一項將童話故事說給孩子聽的「口演童話」。一九〇六年時又創立了「童話故事俱樂部」。在一九〇六年創立了「大阪童話故事俱樂部」劇團。緊接著第二年，在東京也創立了「童話故事劇團」。一九〇八年，透過貴族的手，創立了日本第一個西洋式的劇場「有樂座」，並且制定了劇場經營方針中的一項比照外國的作法，擬定在週日或國定假日的白天演出專以中小學或幼稚園兒童為對象的戲劇（山形文雄講，蔡惠真記述：〈日本兒童戲劇的歷史〉，《美育》第30期〔1992年12月〕，頁28）。

18. 蔡慈娥：《自發展理論探討兒童戲劇之語言——以粉墨人生為例》（臺南市：臺南大學戲劇研究所碩士論文，2005年），將臺灣兒童戲劇之分期設於第壹章「緒論」中之第三節「臺灣兒童戲劇劇本的發展」中，該節雖名為劇本發展，不過，其中對於臺灣兒童戲劇國家政策、劇團、人物及相關代表性戲劇活動亦多所著墨，因故列為本書分期參考資料之一。

19. 19.discourse一詞譯為「話語」或「論述」。本書擬用「論述」為其中譯術語名稱。

20.Mitchell, W. J. T.〈話語〉一文收錄於Frank Lentricchia & Thomas McLaughlin主編，張京媛譯：《文學批評術語》（臺北市：牛津大學出版社，1994年），頁66-86。

21.薩依德（Edward W.Said）在《東方主義》，頁15中，指出「身分」可以作為一種表述的策略，用來拓展新的發言渠道。本書在此以「身分」一詞，隱含臺灣自十七世紀上半葉以來不斷被殖民國家侵略的歷史宿命。

22.該篇論文收錄於張京媛主編：《後殖民理論與文化認同》（臺北市：麥田出版社，1995年），頁169-191。

23.政治社會一詞為葛蘭西（Gramsci）所提出一組分析性區分概念：市民社會（civial society）和政治社會（political society）。前者指的是一種像學校、家庭和工會等自願性的親近結合（至少是理性且非脅迫性的），而後者則是指國家體制（如軍隊、警察、中央官僚機構等），其所扮演的政治角色是一種直接的宰制（《東方主義》，頁9）。而政治社會對於市民社會以文化為首的主導與掌控是霸權（hegimony）的代表。透過學校／教育，使人民在意識型態中把許多主流文化的假定、信仰和態度視為理所當然，以無形的方式來建構文化屬性和認同感。

24.陳芳明認為以「再殖民時期」一詞替代「戰後時期」的用法，應該可以較為正確看待一九四五年之後的臺灣社會。係因使用這個名詞，既可接上太平洋戰爭期的皇民化運動階段，同時也可聯繫稍後五〇年代反共文學的戒嚴時期。

25.同註22。

26.該篇論文收錄於《兒童文學學刊》第5期（2001年5月），頁6-42。

第二章
臺灣兒童戲劇發展前期：
一九四五至一九八六年

　　一九五○至七○年代，臺灣地區正面臨著巨大的政治社會變遷。就政治層面而言，一九四五年，第二次世界大戰結束，不僅使中華民國在戰後的國際地位有所提昇，而原被日本所佔領的地區歸還中國政府統治。臺灣地區自從中、日甲午戰敗，依「馬關條約」割讓日本，亦重歸中國之版圖。國民政府在大陸的復原工作並不順利，未及數載而大陸赤化，一九四九年中樞播遷來臺，臺灣地區的重建、發展亦當以一九五○年代才逐步落實。(《臺灣歷史與文化》(九)，頁125-126)

　　國民黨自播遷來臺後執政五十餘年，在本章之研究期程中(1949-1986)，則跨足威權統治和威權轉型二個階段。據此，本章將以「民族主義」的分析架構，試圖論述在「意識型態國家機器」的運作下，臺灣戒嚴期間之兒童戲劇發展概況；包括國家政府政策、具代表性之兒童戲劇事件、影響兒童戲劇發展之人物，以及兒童劇團之發展和劇本寫作。

第一節　時代背景

　　一九四五年八月八日及九日，日本宣佈無條件投降。聯合國最高統帥麥克阿瑟將軍指派中國戰區最高統帥蔣介石接受日軍在中國戰區

的投降，臺灣就在這種情形下「光復」，雖然在程序上沒有經過臺灣
住民的同意，但就實際的民情來看，「臺灣光復」對當時一般臺灣人
民仍具有脫離日本殖民的正面意義。

　　一九四九年十二月，國民黨政府由中國遷撤到臺灣，二百五十餘
萬黨、政、軍、群各方面人士的湧進臺灣，劇增臺灣人口的三分之
一，臺灣的歷史也因此被帶入了一個「非常時期」。這段「非常時期」
從一九四九年五月二十日戒嚴令頒發到一九八七宣佈解嚴，實施了三
十八年。在此期間，由於經濟、社會、文化的動盪與不安，除了在政
治上推行「反共抗俄」、「光復大陸」為意識型態的主流之外，國民政
府從臺灣總督府手中接收臺灣，代表著一次政權與政治體制的轉移。
而在政權轉移中接管單位首要處理的問題，即是法規的移植、繼承與
廢止。對此，一九四五年十一月三日臺灣省行政長官公署即佈告：

　　　民國一切法令，均適用於臺灣，必要時得制頒暫行法規，日
　　本佔領時代之法令，除壓榨箝制臺民，抵觸三民主義及民國
　　法令者，應悉予廢止外，其餘暫行有效，視事實之需要，逐
　　漸修正之，自應遵照辦理，我臺灣父老，苦苛政已久，亟待
　　解放，自接收日起，凡舊日施行於臺灣之法令，在上述應予
　　廢止原則內，均予即日廢止，除分飭各主管機關查明名稱補
　　令公布外，其餘各項單行法令，本署現正從事整理修訂，在
　　整理期間內，凡未經明令廢止之法令，其作用在保護社會一
　　般安寧秩序，確保民眾權益，及純屬事務性質者，暫仍有
　　效，以避免驟然全部更張，妨及社會秩序，合行佈告週知。
　　此布。（《臺灣省行政長官公署公報》，頁1）

　　而對於在戲劇法規的轉移上，則是一九四六年八月二十二日，長

官公署制定「臺灣省劇團管理規則」，其中第三條規定「凡欲在本省組織劇團者，須由主持人向宣傳委員會申請登記，經核准發給登記證後，方准在本省境內演出，其在本規則施行前已成立之劇團，應於本規則公布施行後二十日內補行登記。」第四條「劇團登記，分成立登記及上演登記」。第八條「劇團違反本規則規定不申請登記者，除禁止演劇外，並得處主持人以七日以下之拘留，或五十元以下罰鍰。」（《臺灣電影戲劇》，頁338）劇團演出和成立受到相當的管制，而一九五三年公布的《戒嚴期間新聞報紙雜誌圖書管制辦法》，對臺灣的出版、言論則進行全面的管制，就兒童戲劇的面向而言，直接影響的是劇本的創作與出版。

　　儘管如此，在政府遷臺的初期，以反共社會教育為主題之戲劇演出，或發揚中國傳統文化、中國民族思想之劇本創作仍是被鼓勵的。各種公營劇團之建立，對於此時期臺灣戲劇之影響具有階段性的意義。依時間為序，概分為五類：（一）軍中話劇團隊，為公營話劇團中單位最眾者。「海光話劇隊」（直屬海總）成立於一九四九年，為最早成立之單位。其餘尚有「莒光話劇隊」、「明駝話劇隊」、「藍天話劇隊」。（二）中華實驗劇團（報紙編號002），成立於一九四九年，由教育部社會教育推行委員會組設。（三）中央青年劇社，成立於一九五〇年。（四）中國國民黨黨部系統之文化工作隊，成立於一九五〇年。（五）幼獅劇社，通常在大專院校演出。除官方劇團之外，民間劇團自一九四九年起至一九七一年止亦有二十餘間相繼成立。（《中國話劇史》，頁219-223）無論是成人話劇或中國戲劇（曲）的演出活動，在國民政府播遷來臺後的不久即快速成立，其主要的因素，係政府欲透過戲劇的演出活動來達成「臺灣」意識型態之建構。而在文藝控制的制度下，國家意識在潛藏著世界觀與歷史觀所形成的文化制約，逐漸架構出民族情感操弄的國家意識型態，人民據此為思考中

心。但是，在兒童戲劇的發展方面，則不如成人戲劇來得活躍，主要原因係因政府來臺初期，施行統制經濟等政策，造成經濟蕭條，社會不安，因此在經濟和政治的建設著力較多，無暇顧及兒童文化娛樂；再則因政治戒嚴，文化活動多以官方主導，而當時官方主導和兒童戲劇有關之活動，以國劇欣賞為主流（見附錄九），兒童戲劇成為獨立劇種之氣候尚未形成。

在美國經濟援助的十五年（1951-1965）後，歷經五〇年代的兩次四年經建計劃，經濟加速成長。一九六〇年代以後的工業發展重點乃以拓展外銷為主。一九六〇年，制訂獎勵投資條例。一九六五年，亞洲第一個加工出口區——高雄加工出口區開始營建。臺灣的經濟發展在一九六〇年左右，逐漸由進口代替政策，轉向勞力密集的外貿導向經濟。從五〇年代到六〇年代，臺灣逐漸由農業社會邁向工商業社會。臺灣的兒童戲劇即是在這樣的大環境中，在官方的扶植下開始萌芽。正式的兒童戲劇推行單位，出現於一九六九年，成立於中國藝術中心之下的兒童戲劇推行委員會、兒童劇團及兒童劇徵選委員會。中國藝術中心於一九六七年由李曼瑰教授成立，以民間團體姿態出現，和隸屬於教育部並接受補助的話劇欣賞演出委員會互為表裡，相輔相成。同年，《中華戲劇集》在李曼瑰和副主任劉碩夫等人的奔走努力下，開始籌印，歷經四年，耗資六十萬，於一九七三年底出版問世。該劇集，共選印多幕劇五十五部、獨幕劇八部、兒童劇四部，總計六十七部，入選之劇作者共計四十二人，全套凡四百萬字，為中國話劇史上之空前巨獻。（《中國話劇史》，頁232-243）此劇集之出版，可謂開啟臺灣兒童劇本寫作之風氣，部分原因亦為李曼瑰所推行之成人及兒童劇運，為西方劇場之演出型態，即劇本和演出並重，此與中國戲劇產生差異，形成劇運推動期間，劇本短缺不足的問題浮上檯面，因

此廣徵劇本而間接帶動劇本寫作的產量，臺灣兒童戲劇因此進入劇本寫作的興盛階段。

　　一九七八年，蔣經國經國民大會選舉當選第六任總統，臺灣正式邁入「蔣經國時代」。在即將進入七○年代的臺灣，工商業發達，經濟隨之日趨繁榮，人民的生活水準提昇，而對於文化藝術的要求，亦相對的提高。一九七七年，政府宣佈推行文化建設，計畫一九八二年以前，在每一縣市建立文化中心，提供各類型表演藝術之演出活動。除此之外，民間大型藝術單位應運而生，其中以創立於一九七八年，辦理國際藝術節為代表之「新象藝術中心」最具影響力，臺灣的國際藝術交流管道就此打開。七○年代初期，政府在十項建設完成以後，決定再進行十二項建設，其中第十二項，即為最重要的文化建設。行政院為全面踐行文化建設政策的指示，於一九八一年十一月十一日成立行政院文化建設委員會（以下簡稱「文建會」）。文建會成立後，對於民族藝術的保存和發揚、文藝季的舉辦、民間劇團的扶植均有正面的效益。在此之後，臺灣的兒童戲劇活動呈現較為多元的發展狀態，除了官方的兒童戲劇節活動計畫性的按年規劃辦理之外，民間兒童劇團亦開始設立。

　　在一九八六年戒嚴時期結束以前，臺灣的兒童戲劇從一九四五至一九六八的未開發狀態，接著是一九六九至一九八一劇本寫作高峰期，而自一九八二年起至一九八六年止，臺灣兒童戲劇開始進入劇團、劇種的開發期。在這三個階段的進化過程中，臺灣的意識型態、國際局勢、政經發展、政策施行、權力分配的影響等，均是臺灣兒童戲劇發展流變之幕後推手，藉由時代背景之描述，對於其演進過程有著更清晰的輪廓。

第二節　本時期代表性記事、政策、活動

　　本時期可謂臺灣兒童戲劇的起步階段，在此長達四十二年的時間，兒童戲劇依階段性的不同而有著顯著的轉變與進步。就一九四五至一九六八年這一階段而言，臺灣兒童戲劇多以廣播劇和電視劇的型態表現，是臺灣早期兒童戲劇的發展雛型；一九六九至一九八一年，由於李曼瑰和中國戲劇藝術中心的推行與成立，兒童劇本的創作與出版是為特色；而一九八二至一九八六年則是民營兒童劇團設立的草創時期。

　　為試圖從史料的觀察、研究、分析和反省，回顧此階段之時代文化價值觀上的深度、廣度和開放的程度，以及達到兒童戲劇與歷史之間的互動參照審視，自本章節起匯編製作「臺灣兒童戲劇記事年表（1945-2010）」（見附錄三），以充分的記錄性和實徵性素材為背景，進而挖掘和呈現臺灣兒童戲劇之歷程脈絡。[1]

　　以下將依一、兒童戲劇的初生型態（1945-1968）；二、李曼瑰與中國戲劇藝術中心（1969-1981）；三、實驗劇展與臺灣兒童劇場之誕生（1982-1986）三個階段進行論述。

一　兒童戲劇的初生型態（1945-1968）

（一）兒童廣播劇

　　三〇年代到五〇年代的臺灣面臨政權轉移時期，屬於剛性威權體制，其特徵為在意識型態方面，具有濃厚的國家主義色彩；領導方面，皆依最高政治領袖的權威領導，以及少數軍政菁英主控實權；在

社會勢力組合方面，傾向結合中上層勢力，而壓制中下層社會勢力的活動，並控制資訊的流通。(《建構新臺灣人的生活願景》，頁60-61)而控制資訊的流通的方式就是法規的制定，此時期由於戲劇演出、劇本及圖書皆受法規管制，因此無論是戲劇演出或相關活動，都處在一種被動消極的狀態。唯兒童廣播劇和五〇年代初期的兒童電視劇因空間環境的彈性與便利，因此尚屬兒童戲劇種類中較為風行的類別。

臺灣廣播業起始於一九五二年，算是視聽系統中最早的媒體單位。而兒童廣播劇之所以普及，係因在當時的國民小學，普遍設有播音室，亦可謂兒童廣播劇的發跡之處。林良將一九五六年四月至一九五七年四月在《小學生》雜誌所撰寫之兒童廣播劇本，集結成《一顆紅寶石》(書影編號026) 一書，在序文中如是記述：

> 現在我們的國民學校，差不多都有一間小型的播音室，每一間教室也差不多都裝了擴音器。這一套珍貴的設備，除了用來轉播上下課的鈴聲，傳達各種通知，播放優美音樂以外，還可以用來播放小型的廣播劇。這一套《兒童廣播劇》就是為這個目的編寫的。
>
> 這一部兒童廣播劇選集，事實上就是國民學校「說話」科的補充教材，尤其是「聽」的方面的重要補充教材。
>
> 正規的「說話」教學，因為受到教材的限制，只能顧到語言基礎的建立，顧不到語言的廣泛活潑的運用。如果要想顧到語言的廣泛活潑的運用，「講、聽故事」是一種理想的方式，小型兒童劇和兒童廣播劇又是兩種更理想的方式。不過小型兒童劇的演出，有服裝、舞臺、排演種種麻煩，並不是一件簡單的事。比較起來，兒童廣播劇才是最簡單最有效的一種方式。

　　當時兒童廣播劇的內容以具備教育意義和品格教育為首，包含勤學、禮節、愛國、寬恕、公德、信實等主題。演員（主講人）以兒童為主角，成人為配角。一齣戲的時間約為十五分鐘，透過聲音的「演」出和劇本本身具備之情節基本架構，使觀眾達到體驗戲劇的感受。而廣播劇主要是透過聲音激發觀眾的經驗，憑藉其經驗，形成對劇情的印象，因此，「舞台」是建築在觀眾的想像之中。（《戲劇編寫法》，頁241-243）兒童廣播劇的熱潮自五〇年代起便在臺灣的校園中興起，至七〇年代仍處歷久不衰的地位。多所小學為自製的廣播劇出版劇本集。其中以《兒童廣播劇集》（高雄市正興國小）（書影編號027）中的序文（頁1），所提出之兒童廣播劇的定義最為完整：

　　　　就諸多戲劇類別中，兒童廣播劇乃是一種專為兒童寫作，以兒童為主要對象的戲劇作品；由於其在題材選擇時，已考慮兒童的心智發展、欣賞能力，及興趣趨向等特性，而在劇中的人物、對話、主題及劇情的發展、在在都以兒童為中心。

　　從五〇年代興起的兒童廣播劇，可謂是臺灣兒童戲劇發展史上的先鋒。一九六二年，臺灣第一個兒童廣播劇團成立，係由黃幼蘭主持之「娃娃劇團」（報紙編號003）。在此之後，陸續出版的兒童廣播劇本尚有教育廣播電臺主編之《兒童劇坊節目腳本》（一至九輯）及黃貞子所著之《廣播劇集》等。

（二）兒童電視劇

　　一九六二年十月十日，臺灣電視公司正式開播，代表著臺灣進入立體傳播的時代。次月十日，臺灣電視史上第一齣兒童電視劇「民族幼苗」開播，由中國家庭教育協會理事長黃幼蘭主持之「娃娃劇團」

擔任演出，演員多為兒童。(《戲劇評論集》，頁211)「小蕙與丁丁」
則是另一個同月開播的劇情型的兒童電視節目，由劉德智主持的「臺
灣廣播服務社」製作，中央日報「兒童周刊」主編陳約文編劇。(《臺
灣電視風雲錄》，頁67)[2]這個時期的電視兒童劇載負著教育兒童、感
化兒童的使命，教條式的樣板反映出政治權力有形無形地主導，娛樂
的價值當然置於末梢。姜龍昭於〈從兒童文學想到兒童電視劇〉一文
中，記載一九七七年（民國六十六年）當時任省主席的謝東閔先生於
全國性的「第二次文藝會談」中的談話即是相當寫實的政治代表取向：

> 在當前的國際情勢下，文藝界必須要負起時代的使命，特別
> 需要重視兒童文藝和兒童漫畫。在兒童心理上，建立當前的
> 國家思想和時代使命觀念，太重要了。他舉了一個例子說：
> 「在日本發動侵華戰爭前，日本民間流行一種名叫『桃太
> 郎』的兒童漫畫，把日本侵略中國的思想和理論，深深灌輸
> 到每一個幼稚的日本兒童腦海去，成為一種理所當然的觀
> 念。所謂『桃太郎』，是從桃子中降生出來的一個童話人物，
> 他有三個徒弟：一隻猴子、一條狗，和一隻雞。這個故事，
> 很明顯地是抄襲我們中國的『西遊記』，而模仿寫成的。『西
> 遊記』中，唐僧帶了三個徒弟：孫悟空、豬八戒、沙悟淨，
> 也都是動物的化身。兩者之間，有所不同的是『西遊記』的
> 主題，是到西天去取經，也就是追求真理，在西行的途中，
> 遭遇到種種魔障，暗示追求真理，所經歷的各種挫折。但
> 『桃太郎』的故事發展中，卻處處隱伏了劫掠和侵佔別人的
> 財產和土地的暗示。『西遊記』在中國文學上是一個含有寓言
> 意味的作品，具有人生哲學的文學價值。而『桃太郎』表面
> 上是一種兒童漫畫故事，實質上，卻在日本國民的思想中，
> 埋下一棵侵略中國的炸彈。」(《戲劇評論集》，頁209-210)

　　臺灣當時處於集權統治之下，傳播媒體為國家服務，政治宣傳和政令宣導本是無法避免的一種「置入性行銷」的手法，兒童電視劇亦無法例外。

　　一九七二年，中國藝術中心出版吳青萍所著之《兒童電視劇選》（書影編號028），其中《金斧頭》，被收錄於《粉墨人生──兒童文學戲劇選集1988-1998》一書中之電視兒童劇本代表之作。劇情是透過中國木雕老師傅的技藝傳承，蘊涵著中國和臺灣之間血脈相承，不因政局轉變產生國家歷史正統之延續問題，同是炎黃子孫的國族觀念仍是持續主打的標榜。

　　根據文建會編印之《當前電視的新課題》一書記載，一九六二年，全臺灣的電視機數量為四萬四千臺，而一九八四年則已增加至五百三十二萬臺。（頁8-9）隨著臺灣經濟的改善，電視機快速的成長比例顯而易見，兒童電視節目也因為政治生態的轉換而隨之開放。

　　一九七二年中視製播的「哈哈樂園」是電視史上第一齣布偶連續劇，同年「貝貝劇場」是以兒童與布偶聯合演出，劇中賦予布偶在兒童節目中的重要角色。一九八五年鞋子兒童實驗劇團與光啟社合作企劃兒童電視節目「爆米花」，獲得新聞局評定為最佳兒童電視節目。（嚴友梅，〈兒童戲劇雜談〉，頁54-55）[3]一九八七年電視臺開始吸取外國電視臺的兒童節目製作經驗並與其合作，例如；美國兒童節目「芝蔴街」於該年九月在臺視原版播出，移植國外兒童電視劇的效應，連帶影響臺灣兒童電視節目及兒童劇場中「戲偶」角色的定位，對於臺灣兒童文化的藝術，產生自我（中）與他者（美）的文化衝擊現。

二　李曼瑰與中國戲劇藝術中心（1969-1981）

　　臺灣兒童劇正式且計畫性的倡導，是在民國一九六八年，中國戲

劇藝術中心創辦人李曼瑰教授，遊歐美歸來，鑒於國外兒童劇的盛行，認為戲劇教育適合兒童身心的發展，又可帶動教學方法的改進，於是積極提倡，試為推行。首先建議臺北市教育局與戲劇中心，合辦國中國小教師兒童戲劇研習會，由各校選派教師受訓兩個月，從培養指導人員做起，這可說是臺灣兒童劇運的開端。

（一）李曼瑰（1905-1975）

筆名雨初，廣東臺山人，一九二六年中學畢業，即被保送北平燕京大學主修教育，後轉入國文學系，在校時即嘗試戲劇寫作，撰有《新人道》、《慷慨》等獨幕劇及《趙氏孤兒》多幕劇。一九三〇年大學畢業，返里執教於廣州培道中學，課餘輔導學生戲劇活動。一九三三年重回燕大國文研究所研究中國古典戲劇。一九三四年赴美，入密西根大學研究院英文學系戲劇組研究所，一九三七年復往紐約哥倫比亞大學選修「現代戲劇」、「戲劇寫作」等課程，並任職於哥大東方圖書館，一九三八年秋回國，參加抗戰行列。曾先後任金陵女子文理學院英語系副教授，新生活運動婦女指導委員會文化事業組組長等職。一九四六年抗戰勝利，隨政府甫返南京，任國立政治大學及國立戲劇專科學校教授，江蘇學院英語系主任，一九四八年膺選為第一屆立法委員（圖片編號012）。

一九四九年舉家遷臺，在臺二十餘年，除任立法委員外，兼任師範大學，政治大學及國立藝專教授，並任政工幹校及中國文化學院戲劇系主任、戲劇電影研究所所長等職。四十八年赴歐亞個國考察戲劇，翌年返國後即與教部中華話劇團合作，組織三一戲劇藝術研究社，提倡小劇場運動。一九六一年成立中國話劇欣賞演出委員會，任主任委員。一九六七年後又創立中國戲劇藝術中心，推動大專生劇運，兒童劇運以及一般社會劇運，一生奉獻於戲劇。（《中國話劇史》，頁

375）（書影編號029）李曼瑰是「文獎會」的劇本審查委員，本身也從事劇 本寫作，劇作等生，其中又以一九五六年在臺北市西門町的「新世界劇院」首演劇作《漢宮春秋》，由於題材突破反共意識型態，最受矚目[4]。李氏其跨足的領域從成人戲劇編導到兒童劇本寫作，可謂全方位的戲劇專家。一九五九年，李氏至歐美戲劇進行考察後，回國便開始提倡「小劇場運動」及成立「中國話劇欣賞委員會」，進行劇本研習、徵選及戲劇賞析等活動。一九六七年，李氏以大專院校劇團為演出主體的「世界劇展」和「青年劇展」，開始按年度舉行，直到一九八四年才停辦。在李曼瑰的促進和推動下，臺灣各大專院校的戲劇活動風起雲湧，到七〇年代中期，臺灣一百多所大專院校幾乎半數建立了自己的業餘劇團，這些青年學生構成的劇團演出活動成為「小劇場運動」的中堅力量。（《中國話劇史》，頁232-236、《臺灣藝術教育史》，頁188）同年，李氏正式創辦「中國藝術中心」，於下並設「兒童戲劇推行委員會」（1969）、「兒童教育劇團」（1969）及「兒童戲劇徵選委員會」（1972），開始一連串的戲劇種子教師之培育，強調兒童教育與劇運的結合（報紙編號004）。（賈亦隸，〈兒童教育與兒童劇運〉，頁74）[5]師資來源以臺灣戲劇界前輩，如王錫茞、王慰誠、陳文泉、劉碩夫、彭行光、聶光炎、鄧綏甯、丁衣、董舜、姚一葦、宮波、黃宣威（哈公）、張永祥、賈亦棣、胡耀恒、趙琦彬等。所研習的課目有戲劇概論、兒童劇概論、編劇法、兒童劇編導經驗談、表演藝術、名劇分析、導演法、舞台設計、中國戲劇史、演出程序與事、西洋戲劇史（古代）、化裝、電影與電視、電影劇本分析、西洋戲劇史（現代）、廣播劇本分析、中國現代戲劇、兒童戲劇教育。在研習過程中，參與研習員需編寫一齣兒童舞台劇，在離會前繳交。經匯集成冊，成為本省兒童舞台劇的叢書，以便供全省各中小學排演舞台劇時之參考。（徐紹林，〈參加兒童劇研習報

導〉、〈談推展兒童劇〉；林桐，〈兒童劇本的特質〉、〈兒童劇的特性〉；南郡人〈合力推廣兒童劇〉；知愚，〈兒童戲劇創作〉，頁19）[6]而國中國小的教師在非戲劇專業背景的情況下，以教師即最熟悉學生，了解學生所需之先天優勢，做為不二人選的培育對象。其徵選之劇作或研習之成果，集結出版，先後以中國藝術中心之名出版了《中華戲劇集》（收錄四部兒童劇）、《中華兒童戲劇集》（二十六部），計有三十餘部之兒童劇本，成為一九七四年「兒童劇展」辦理之劇作參考。由於第一屆劇展辦理成功，一九七八年，中國藝術中心在教育部、省教育廳及北市教育局及徐元智先生紀念基金會協助下，再出版《中華兒童戲劇集第二輯》，收錄十部劇作，採單本發行，此三套兒童劇本集對於五〇年代的臺灣兒童戲劇發展產生許多重要的影響，在此之後，兒童劇本寫作開始普及化，個人自行出版者亦有所以，兒童劇展的題材也隨著劇本創作的多元而豐富了起來，雖說在五〇、六〇年代反攻大陸、打倒共匪的意識型態，表演藝術風格仍趨保守，不過在李曼瑰的倡導下，臺灣的兒童劇場開始萌芽，隨之而起的是七〇年代民營兒童劇團成立的風潮。

　　除了兒童戲劇的劇本編寫和劇展辦理之外，李曼瑰對於臺灣兒童戲劇的貢獻還有「創作性戲劇」（Creative Drama）的推廣。她於〈兒童戲劇教育運動及兒童劇的徵選與出版〉一文中對於赴歐美考察戲劇教育的心得中提到：

> 這種戲劇化教學的方法，並非把戲劇列為學校科目之一，如同圖、工、體、樂一樣，而是利用戲劇作為教學的方法，打功課變成遊戲，把課堂變為娛樂的場地，由兒童自動自發的自由創作，把課本的內容，親自扮演，親手製作。
> 這種教學法，在許多實驗機構裏，從幼稚園起，即予實施，

　　成績優良，社會反應極佳，尤其是兒童，更是喜愛、嚮往；
所以推廣的很快。(《青少年兒童戲劇指導手冊》，頁3)

　　因此而提出「兒童戲劇不應止於示範演出，也不應限於藝術式娛
樂的場地，卻應和教育結合，相輔相成」。「創作性戲劇」係一九三〇
年於美國發跡，其理念為透過戲劇的技巧使教學活潑化，學生接觸戲
劇不僅僅為了登台演出，而是可以在教師的授課中，即興式的與戲劇
交會，對於口語及肢體表達能力都頗有助益。「創作性戲劇」目前為
本國九年一貫教育「藝術與人文」之表演藝術課程內容之一，但究其
源頭，李氏為將其引領入國內的第一人。

（二）中國戲劇藝術中心

　　李曼瑰於一九六七年創辦「中國藝術中心」，和隸屬於教育部並
接受補助的話劇欣賞演出委員會互為表裡，相輔相成。其工作內容主
要是以戲劇團體的組織、人才訓練、聯絡和書籍書版為重心。組織方
面，設有：（1）三一劇藝社（報紙編號005）（2）中國青年劇團（3）
兒童戲劇推行委員會（4）兒童教育劇團（5）兒童戲劇徵選委員會
（6）海外劇藝推行委員會（7）僑青劇社（8）李聖賢先生夫人宗教
劇徵選基金會。（圖2-1）

　　自一九六八年起開始辦理國中國小教師兒童劇本寫作研習活動，
培養兒童劇本創作人才。期間與臺灣省教育廳、臺北市教育局等單位
合作多次，受訓教師約達五百人，大力提昇臺灣兒童劇本的寫作能量
（表2-1）（報紙編號006）。一九七三及一九七八年分別有成果《中華
戲劇集》（收錄四部兒童劇：《金龍太子》、《小冬遇險記》、《黃帝》、
《仙瓶》）、《中華兒童戲劇集》、《中華兒童戲劇集第二輯》出版問
世，為後續臺灣兒童劇展提供豐富的劇本資源（表2-2、2-3）（報紙
編號007-013）。

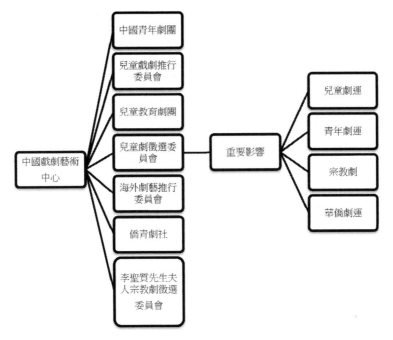

圖 2-1　中國戲劇藝術中心發展及其重要影響

表 2-1　中國戲劇藝術中心兒童戲劇活動辦理計畫簡表

時間	事件／活動
1967	中國戲劇藝術中心成立。創辦人李曼瑰。 舉辦第一次教師戲劇研習會，由臺北市教育局和中國藝術戲劇中心合辦，由臺北市和中小學校保送九十九名教師參加，受訓兩個月。
1968	舉辦「國中國小教師兒童戲劇研習會」，由各校選派教師受訓兩個月。
1969	成立「兒童戲劇推行委員會」，後又成立「兒童教育劇團」。
1970	舉辦「臺北市教師導演人員訓練班」，學員六十人，由臺北市各學校保送。

表 2-1　中國戲劇藝術中心兒童戲劇活動辦理計畫簡表（續）

時間	事件／活動
1971	於中興新村省訓團特設「戲劇編劇班」，由省立中小學選調八十位教師前往中興新村受訓。三次共訓練二三九人，期為推動兒童戲劇的基本成員。
1972	「兒童戲劇徵選委員會」成立。
1973	與省教育廳辦理板橋「臺灣省國校教師研習會」。出版《中華戲劇集》、《中華兒童戲劇集》。
1974	板橋「臺灣省國校教師研習會」停辦（自一九七三到一九七四年為止，會辦三期）。
1975	創辦人李曼瑰教授病逝。
1977	與臺北市教育局聯合舉辦「臺北市第一屆兒童戲劇」。
1978	《中華兒童戲劇集第二輯》出版。

表 2-2　《中華兒童戲劇集》劇本名冊

輯數	作者	劇作
中華兒童戲劇集第一輯	周麗	《快樂公主》
	簡志雄	《審大樹》
	田富雄	《溫情》
	劉台痕	《森林惡霸》
	王勝仁	《出入意表》
	張明玉	《擒兇記》
中華兒童戲劇集第二輯	徐純智	《月缺月圓》
	鄭頻	《點金術》
	成執權	《一片孝心》
	郭茂山	《王子與獵人》

表 2-2　《中華兒童戲劇集》劇本名冊（續）

輯數	作者	劇作
	黃洪賓	《父親離家時》
	范珧	《再生》
	陳愛鳳	《三個小人兒》
中華兒童戲劇集第三輯	張文良	《國父少年的故事》
	陳介生	《十二位太子》
	陳淑女	《父子神鎗》
	柯碧花	《天倫夢回》
	徐水波	《合力除暴》
	陳美慧	《小英雄》
	陳光爵	《江河戀》
中華兒童戲劇集第四輯	詹益川	《日月潭的故事》
	曾信雄	《隱情》
	吳乾宏	《金銀笛》
	王蓮芬	《再試一下》
	王文山	《重逢》
	王蓮芬	《孿生姊妹》

書影見附錄十，書影編號 030-033

表 2-3　《中華兒童戲劇集第二輯》劇本名冊

輯數	作者	劇作
中華兒童戲劇集2-1	丁洪哲	《海王星歷險記》
中華兒童戲劇集2-2	姜龍昭	《金蘋果》
中華兒童戲劇集2-3	黃藍	《小花鹿尋父記》

表 2-3 《中華兒童戲劇集第二輯》劇本名冊（續）

輯數	作者	劇作
中華兒童戲劇集2-4	張鳳琴	《擒賊記》
中華兒童戲劇集2-5	蘇偉貞	《爸爸回家時》
中華兒童戲劇集2-6	胡華芝	《回生水》
中華兒童戲劇集2-7	白明華	《山村魅影》
中華兒童戲劇集2-8	林清泉	《孤兒努力記》
中華兒童戲劇集2-9	許水代	《智擒野狼》
中華兒童戲劇集2-10	陳亞南	《彩虹泉》

書影見附錄十，書影編號 034-041

　　以上劇本演出記錄，於《臺北市兒童劇展歷屆評論集》中均載有劇評記錄。另外，尚有報紙報導：①小花鹿奇遇記：兒童話劇表現力與美，忠孝節義教育意義深（68年10月24日）中國時報（報紙編號014）、臺北市第三屆兒童劇展專題報導——大家齊出力，演的更精彩（68年4月25日）民生報（報紙編號015）；臺北市第三屆兒童劇展專題報導——請觀眾一起幫忙演戲！（68年4月17日）民生報（報紙編號016）②孤兒努力記：臺北市第四屆兒童劇展（69年4月23日）民生報（報紙編號017）③回生水：兒童劇展中興國小演出「回生水」（67年4月23日）民生報（報紙編號018）。

三　實驗劇展與臺灣兒童劇場之誕生（1982-1986）

　　八〇年代的臺灣兒童戲劇受到時空背景、地理環境和政經發展等各項內外環境的改變與影響，以致和六、七〇年代之發展特色有顯著

的差異。首先是臺灣的國民平均所得從一九五一年一四六美元至一九八七年五‧二九二美元大幅增進。經濟條件的穩定成長，間接促進臺灣社會文化的發展，人民得有餘力親近藝文，對文化的消費相對提高。[7]其次則是臺灣戲劇界在一九八〇至一九八四年，在姚一葦擔任「中國話劇欣賞演出委員會」主委任內所舉辦之連續五屆實驗劇展活動，顛覆李曼瑰於五〇、六〇年代所推行，具有嚴肅藝術企圖，標榜易卜生以降的寫實主義傳統之「小劇場運動」。[8]八〇年代以後的小劇場運動，則強調「實驗」的特質，前衛劇場形成主流，其學習的對象包括了晚近興起於西方社會的荒謬和存在主義思潮，影響所及，無論是劇本創作方式、語言、舞台運用、表演和風格塑造等方面、都有嶄新的嘗試與變革。(《臺灣劇場資訊與工作方法系列叢書──臺灣戲劇發展概說（一）》，頁35-36）而臺灣戲劇這股「實驗」的風潮，也影響了八〇年代起兒童戲劇的發展，也可以說是八〇年代的小劇場運動之後，臺灣的「兒童劇場」才得以誕生。

（一）實驗劇展（1985-1989）

一九七九年，姚一葦接掌「中國話劇欣賞演出委員會」主委，他企圖為臺灣劇運注入新血，因此在主秘趙琦彬的協助下，舉辦了實驗劇展。實驗劇展最早的演出，可溯自一九七七年，姚一葦集合文化大學藝研所戲劇組師生演出《一口箱子》，所謂「實驗」，是對劇場呈現形式的再思考，在劇場內對傳統的、寫實的劇場美學進行實驗或改革，不作商業考量，也不走通俗路線，一方面希望開拓不同的演出方式；一方面也挖掘觀眾的潛在戲味。(《臺灣劇場資訊與工作方法系列叢書──臺灣戲劇發展概說（一）》，頁36)

關於提倡實驗劇的動機，姚一葦在〈我為什麼提倡實驗劇──「蘭陵劇坊之夜」幕前演講〉一文中有更清楚的說明，他首先從三個

方面談實驗劇的定義：第一、實驗劇場是年輕人的劇場。他們不為成名，他們對戲劇完全是一份熱愛，他們有一等一的構想，再把他們的構想轉化成戲劇呈現在舞台上。「實驗演出」和「實驗劇場」實在是很謙虛的名詞，表示這只是我們的「實驗」。第二、實驗劇場應該是一個前衛的劇場。以法國導演安端（Andre Antoine）在巴黎設「自由劇院」（Theatre Libre）為例，實驗劇在西方話劇發展史上，自一八九〇到一九一五年的二十五年的時間，是寫實劇的天下。寫實戲劇的產生，就是來自實驗。達達主義、超現實主義、象徵主義、表現主義等多種的舞台風格。這些風格的產生，都是來自小劇場的實驗演出。第三、實驗劇場是藝術的劇場。它以全力達成藝術的目標為主，無須顧及觀眾和票房，因此它可以大膽的嘗試。而提倡實驗劇的原因，其一是為滿足「精緻觀眾」之所需，戲要有內容，要有新的東西，要有能思考的東西，要有人生哲學，這種戲劇，要從實驗開始。其二、和詩、小說等相比，我們的戲劇實在是最弱的一環。而戲劇實應是文學中最重要的一環。希望這兒演出的戲劇，是我們自己人作的。（《蘭陵劇坊的初步實驗》，頁73-78）

實驗劇展共辦五屆，自一九八〇至一九八四年，以有限的經費在國立藝術館展開。參加的團體除「蘭陵劇坊」外，全是由學院中戲劇科系的老師、學生或校友組成，如「方圓劇場」（文化大學藝研所戲劇組校友陳玲玲）、「小塢劇場」（文化大學戲劇系王友輝、蔡明亮）、「大觀劇場」（國立藝專影劇科）、「華岡劇團」（文化大學戲劇系）、「工作劇團」（國立藝術學院）等。[9] 參展之劇目以原創多於改編，其創作方式以團員集體創作為主。

這股實驗劇場的潮流幾乎匯聚了當時劇場界所有的新秀與人才，至今還在臺灣劇場上活躍的，有金士傑、李國修、賴聲川、王友輝、劉靜敏、陳玲玲等人。當時參展的工作者中，賴聲川、黃建業、黃美

序、司徒芝萍、李光弼、陳玲玲等人有留學經驗，對西方實驗性戲劇
知識為直接的攝取與引介，有別於七○年代靠書籍或間接的譯介。
（《臺灣劇場資訊與工作方法系列叢書——臺灣戲劇發展概說（一）》，
頁37）而當中的參與者，以司徒芝萍、王友輝、陳玲玲與臺灣兒戲劇
的發展較為緊密。司徒芝萍是美國堪薩斯大學戲劇學系戲劇博士，主
修兒童戲劇；王友輝擅於兒童劇本的創作，分別於七十二學年度、七
十三學年度獲臺北市兒童劇本徵選獎首獎，其創作風格強調生活化和
幻想性，戲劇語言優美而具有詩性，是臺灣兒童劇本少數脫離「成人
化說教」的書寫方式；陳玲玲則是開啟以成人演員為兒童觀眾表演之
先河，將臺灣兒童劇場往專業化方向催生。司徒芝萍發揮其學術專
業，在國內學界提倡兒童劇場的專業化觀念；王友輝、陳玲玲則是將
此時期臺灣戲劇的「實驗」性格，發揮於兒童劇場中，為八○年代的
兒童戲劇開拓出另一個舞台。除上述三位之外，尚有一部分的參與者
對於臺灣兒童劇團的發展亦有所影響，而他們均來自「蘭陵劇坊」。

（二）蘭陵劇坊（1978-1990）

> 「果陀」沒有來；不是沒有來，只是等的人等錯了車站。來
> 的是「蘭陵王」——他不再戴假面（「代面」）。他們想帶給現
> 代中國劇場是現代的、中國的新劇運。[10]

「蘭陵劇坊」一九七八年以吳靜吉、金士傑為首，早期為「耕莘
實驗劇團」。一九八○年四月透過團員腦力激盪，將劇團定名為「蘭
陵劇坊」。在第一屆實驗劇展（1980年7月）中以《荷珠新配》作為開
場戲，打響名號，之後的活動力貫穿整個八○年代的臺灣現代劇場。
曾經參與的團員，目前仍有多人活躍在臺灣劇場界，各擁一片天空，
如：金士傑、李國修、馬汀尼、劉靜敏等，而在臺灣兒童戲劇界獨自

創立劇團，從事兒童劇場活動者則有鄧志浩（魔奇、九歌）（圖片編號013）、李永豐（紙風車）兩位。

　　吳靜吉當初在姚一葦和黃美序的請託之下，擔任起「蘭陵」訓練工作的主力。學術專長在心理學的他，主要的訓練方式，在於讓每位參與者盡最大的可能去挖掘身體的潛能與動作的組合能力，他運用經常性的訓練、即興的素材、中國傳統劇場的接觸、相關藝術的觀察與參與、日常生活的融入與體驗等五類訓練課程，目的在使每位參與者都有創作的熱忱、能力與成就。（吳靜吉，〈蘭陵劇坊的訓練課程〉，頁41）[11]

　　「蘭陵」的劇作特色強調集體創作、集體學習，這種方式使作品不致流於狹小的視界，觸角廣並且變化性也多，能展現出演員生活原貌的親和力，縮短舞台觀眾的距離。吳靜吉帶回來美國外百老匯的劇場訓練方式，引起「蘭陵」成員的興趣與震撼，一如金士傑所說：「原來創作是除了嚴肅之外，還可以這樣愉快嬉戲的，孩童時期的家家酒竟是蘊藏著那麼豐富的創作路線」。（金士傑，〈苦不堪言的接納——寫在蘭陵劇坊演出之前〉，頁28）[12]

　　《荷珠新配》是「蘭陵劇坊」的首齣代表作品，該劇將國劇的時空觀念移植過來，混以現代的對話語言和肢體動作表現方式，使老本子《荷珠配》有了生鮮活潑氣息，使實驗劇展賦予名副其實的意義。林清玄云：「我相信也只有取其精神的重新創造以適應現代劇場，才是傳統戲劇最可發展的實驗方式。」（〈觀實驗劇「荷珠新配」兼談中國戲劇的常與變〉）[13]在吳靜吉所運用的訓練方式中，中國戲劇的表演方法一直是演員的基本功素養之一，他希望從國劇的舞台上找尋臺灣現代戲劇的出路，將國劇與現代戲劇融會貫通，才符合移植而非模仿之意義。《荷珠配》是國劇大老俞大綱先生生前極力推崇的喜劇劇目，它的內容描述人對身分轉換的慾望，古今皆然，因此成為團員所相中

之劇本。在當時一片嚴肅的臺灣戲劇劇壇中，觀眾因《荷珠新配》的創作而莞爾一笑，現代戲劇的希望就在這莞爾一笑中再度點燃。

然而，「蘭陵劇坊」的成功，除了戲劇表現的方式之外，尚有其他大環境所造就的因素，而這也是八〇年代小劇場發展之興起背景。[14]這些因素包括話劇的斷層和積弱不振，臺灣自五〇年代以來的劇戲被政府推動的「反共抗俄劇」收編，成為「反共抗俄」國策的宣傳工具，戲劇因為政治的因素而逐漸脫離民眾。其次則是歐、美、日前衛劇場的影響，一九八〇年以後，國外學人學成歸國，將國外劇場的表演動態及劇場發展引進臺灣，臺灣的現代戲劇因此出現改革。而臺灣的政治、經濟、社會、文化的現代化成果以及所面臨的轉型危機和戰後嬰兒潮的成年均是臺灣小劇場發展著內、外部之重要因素，而這也間接影響了臺灣民營兒童劇團和兒童劇場的出現。（《臺灣小劇場運動史——尋找另類美學與政治》，頁14）

四　「八〇年代小劇場運動」與兒童劇場之誕生

臺灣兒童劇場的誕生和八〇年代小劇場的發展有密切的關係。就外在環境而言，國民經濟水平提昇，國家發展已將文化建設列入，藝文活動的品質受到「實驗」的刺激，脫離樣板式的表演內容，起而代之的是藝術的內涵和多元的表演方式。而內在環境呈現的是「西方」和「東方」從相對觀念的漸次形成，開始出現植入性的變化，「絕對的」西方或東方都未必是主流，臺灣戲劇在「混血」的戲劇藝術風格中，試著在找尋的是文化移轉的出口。而兒童劇場就是在這樣內外在環境雙重配合之下，從成人劇場中「獨立」出來。

在《臺灣小劇場運動史——尋找另類美學與政治》（頁245）和《臺灣劇場資訊與工作方法系列叢書——臺灣戲劇發展概說（一）》

（頁48）二部書中都分別將「兒童劇場」列為論述臺灣兒童戲劇概況的「名稱」，這是臺灣兒童戲劇的轉折點，代表的是對於兒童所觀賞之戲劇表演的獨立性與專業性。若以「兒童劇場」為題而論，則應從一九八二年臺灣第一間兒童劇團「快樂兒童劇團」之後算起，在此之前，黃幼蘭的「娃娃劇團」（報紙編號019）為課餘廣播劇團、李曼瑰「兒童教育劇團」為非專業成人演員擔任演出，因此嚴格說來都不屬「兒童劇場」的範疇。雖然「快樂兒童劇團」（報紙編號020）屬未立案劇團，但演出的時間、場次及表演的方式都應屬於兒童劇場的規格，因此，本書將其列為臺灣兒童劇場及民營兒童劇團的象徵。[15]

　　在「快樂兒童劇團」之後，陸續有「魔奇兒童劇團」（圖片編號014）、「水芹菜兒童劇團」（圖片編號015）、「杯子劇團」、「鞋子兒童實驗劇團」（圖片編號016）及「一元布偶劇團」相繼成立。從各劇團的成立動機及負責人的相關學經歷背景中，可以發現二個共同點：其一、他們的訓練方式及其衍生之表演法式多來自於美國（快樂）、歐洲（魔奇、杯子）或日本（一元、水芹菜）的兒童劇場經驗。其二、他們都希望能帶給兒童歡樂，透過兒童戲劇的表演使兒童親近戲劇。基於上述原因，以致於在這個階段的兒童劇場表演的風格上，出現和六〇、七〇年代迥然不同的景象。劇本固然是戲劇表演不可或缺的元素，但在內容的型式上則增加許多即興表演的空間；強調和觀眾的互動，從互動的過程中了解觀眾對於戲劇的需求；運用生活化的方式呈演主題，教育性和藝術性並重。而這些表演的特色，在「兒童劇展」時代具有競爭性的推演活動中是難以見到的。也可以說，這個時期的臺灣兒童劇場也在進行「實驗」中，試探觀眾對於外來戲劇表演方式的接受程度，或者將其自身在成人劇團所受過之訓練「實驗」於兒童身上。所以鍾明德有此一說：「一般而言，兒童劇場的工作者多視自己為『小劇場』的一員，他們在兒童劇的編導、演、設計方面，都受

到實驗劇相當的影響。」(《臺灣小劇場運動史——尋找另類美學與政治》，頁245)關於這個說法，除了適用於「魔奇」的鄧志浩和李永豐之外(兩位都出自於「蘭陵」)，不足以代表其他劇團創辦人所有的共同經驗，不過，「蘭陵」所帶動發展臺灣現代戲劇精神的過程中，的確間接影響了兒童戲劇有志從事者的自覺意識。

　　臺灣「兒童劇場」的發跡，還有另外一項重要的背景因素，即受到美國「創作性戲劇」或歐洲「戲劇教育」的觀念影響。所謂的觀念，即在中國傳統思想中演戲或從事戲劇表演者多為身分低下之人，兒童和戲劇的關係也因「嬉於戲」的觀念而產生拉鋸。從國民義務教育中「戲劇」從未成為正規學科可見一斑。而歐美等國，於十九世紀初即已有兒童戲劇相關課程，無論是與遊戲結合或運用於課程之中，其優勢即在於接觸戲劇不只透過嚴格僵硬的排練，完成演出，尚有許多更適於兒童發展所需之管道認識戲劇。儘管李曼瑰於五〇年代，考察歸國之初，即推行「創作性戲劇」的教學方式，不過由於當時處於威權統治的環境中，在未經官方主導之文化活動，皆難以普及。但在一九八〇年以後，國際藝術交流的管道通行，歸國學人的數量增加，都是使得歐美戲劇教育風潮影響臺灣兒童劇場和劇團盛行的因素，這個階段的劇團、劇場和劇種的發展，正在歷經文化移轉的歷程，但表面上的移轉，不一定是負面的，相對的，它也許是實質化移轉的過渡期。

第三節　本時期劇團與人物

　　臺灣兒童劇團的初生，大致分為兩個階段。第一階段是由半官方因推展兒童戲劇而成立之劇團，以「娃娃劇團」(1962)和「兒童教育劇團」(1969)為代表。「娃娃劇團」是由本身是教育工作者兼劇作家

的黃幼蘭所成立，屬於課餘廣播劇團的型式，但從演出記錄中可以發現，該劇團除了廣播劇之外，亦有電視劇和兒童劇場型式的演出，「劇團」的定義不為特定劇種而受限，也就是說旨在為演出而表演，但不以考慮以表演形成劇團之特色，例如，一九六二年七月所演出之《愛華逃港記》，其目的為響應蔣宋美齡號召救助中國逃港難胞而演。[16]

　　接續成立之兒童劇團為「中國戲劇藝術中心」所成立之「兒童教育劇團」，其成立目的具有示範作用，係為配合李曼瑰所倡導之兒童劇編導演及兒童劇展等活動。李曼瑰推動兒童劇運面臨最大的問題即是劇本荒，而為使當時的受訓教師認識兒童戲劇的表演方式，故藉由「兒童教育劇團」定期展演兒童劇，樹立兒童劇的演出型式。「娃娃劇團」和「兒童教育劇團」的成立動機和目的，均以配合官方宣導的功能性為首，強調兒童劇的教育性高於娛樂價值。但在一九八〇年之後，臺灣民營兒童劇團誕生，其演進的過程就外在層面而言，是受到西方國家「創造性戲劇」及「兒童劇場」的影響；而內在部分則是受到「實驗劇展」和「小劇場發展」之觀念所產生之激盪。

　　一九八〇年以後，在各方人士提出對於兒童劇展活動的改革聲浪，並疾呼臺灣應成立職業兒童劇團以提昇表演之層次的情況下，臺灣民營劇團相繼成立。（黃美序，〈兒童劇場──戲劇的創作與欣賞〉，頁92）[17]雖然看似獨立發展之個體，但實際上卻有脈脈相連的關係。第一間民營兒童劇團「快樂兒童劇團」，源於「快樂兒童中心」，除了發起人鄧佩瑜之外，倪鳴香（成長學園）和謝瑞蘭（魔奇）也都是「快樂兒童中心」的成員。[18]而「魔奇」創團團長鄧志浩的兒童戲劇啟蒙老師胡寶林，亦是八〇年代早期與鄧佩瑜、倪鳴香、謝瑞蘭合作辦理兒童戲劇相關活動的兒童戲劇推行者。胡寶林在兒童戲劇方面的經驗來自於歐洲，鄧佩瑜則是受到美國兒童戲劇教學的影響，兩人對於兒童戲劇的推廣觀念都和西方國家「創造性戲劇」及「兒童劇

場」有關，這也間接形成「快樂」、「成長學園」和「魔奇」共同的戲劇特色（圖2-2）。以下將分：一、鄧佩瑜與快樂兒童中心；二、胡寶林與魔奇兒童劇團；三、倪鳴香與成長兒童學園，三個區塊進行分述。

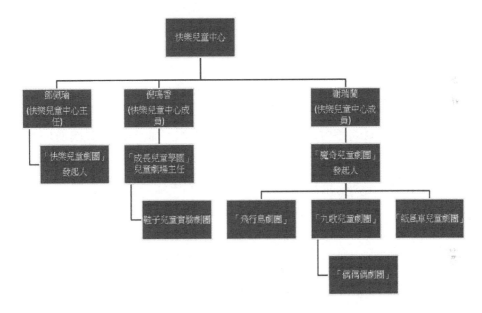

圖 2-2　八〇至九〇年代以快樂兒童中心為起源之臺灣兒童劇團脈絡
　　　　分布圖

一　鄧佩瑜與快樂兒童中心

此中心成立於一九七二年，由比利時籍司代天（Stuyck）神父創辦，是隸屬於天主教聖母聖心會的兒童福利機構。但在服務工作的執行上，則不因信仰之不同而受限，成立之初是針對低收入家庭兒童的輔導，以課業、活動配合拓展幼童的生活層面；另一方面也舉行家庭訪視、母親座談會等活動。一九七六年起，開始赴各地育幼院、圖書

館、醫院為兒童提供說故事服務，一九七七年成立動物園服務隊，在
臺北市動物園為兒童擔任解說服務。該中心服務的內容可分為：為貧
困兒童輔導與家庭服務、舉辦兒童夏令營、儲訓服務員與實習生、說
故事服務、動物園嚮導服務、外鄉兒童育樂及文教服務、定點社區服
務。而在這些服務活動中，為能達成順利推展的效果，因此在活動設
計安排中以強調實用性、創意化和生活化為主，運用戲劇的元素達成
符合兒童「愛玩」和「遊戲」的需求，以戲劇遊戲的型態進行各項兒
童活動之設計，從而發展出在社區輔導、生活輔導、夏令營、圖書館
說故事、動物園園遊會、醫院兒童病房服務等活動。（《鄧佩瑜與快樂
兒童中心》，頁65-68）

　　一九八一年，時任快樂兒童中心主任鄧佩瑜（圖片編號017）（報
紙編號021）因公赴美參訪，首度接觸到美國的兒童劇團及戲劇遊戲
課程，因故引發興趣開始對於兒童戲劇遊戲及創作性戲劇進行資料蒐
集，並於返臺後針對該中心之成員進行培訓。一九八二年，美國「酒
囊飯袋劇團」來臺演出，其表演風格及生活化的劇情使該中心成員受
到啟發，認為這樣的內容能反映兒童的日常經驗，同時和他們以往所
帶的活動亦有類似於如此兒童戲劇的表演模式。兩個月後，該中心成
員決定創辦「快樂兒童劇團」，原有計畫向臺北市政府登記立案，唯
創團團長羅正明非臺北市民，在不願更換團長的情況下而放棄立案申
請。（《鄧佩瑜與快樂兒童中心》，頁72-74）

　　「快樂兒童劇團」的創團宗旨為：（1）散播快樂的種子。（2）讓
更多的孩子觀賞兒童劇。（3）戲劇藝術上街。（4）透過戲劇的趣味
性，提供兒童思考的機會，來達到啟發的目的和效果。（5）引導兒童
欣賞藝術，並培養未來的成人觀眾。其演出特色強調區隔於過去改編
西方童話的戲劇演出方式，面對新一代的兒童，成人世界再也不能樣
畫葫蘆只演一些陳腐、不實際的老故事。該團在劇情內容設計方面，

講求創新觀念及故事實質的啟發性，以兒童生活為題材，加上簡單、誇大的道具、鮮明的服裝、滑稽的動作，來啟發兒童思考及聯想的能力，期能達到寓教於樂的功效。並以故事題材生活化為特色，將一百個生活化的題材編碼，加以戲劇化和故事化的演出，達到兒童戲劇兼具教育意義及娛樂的效果（報紙編號023、圖片編號019-022）。[19]

二　胡寶林與魔奇兒童劇團

「魔奇兒童劇團」隸屬「財團法人益華文教基金會」，是國內第一個由基金會成立之兒童劇團。創團團長鄧志浩及其團員吳芳蘭、吳春華都曾接受蘭陵劇坊的訓練。鄧志浩在《不是兒戲——鄧志浩談兒童戲劇》一書中記述他從蘭陵離開後如何走入兒童劇團的因緣，而吳靜吉為推手之一，經由他的引介，鄧志浩接下財團法人益華文教基金會附屬兒童劇團的工作，然而在此之前尚未接觸過兒童戲劇的他，是經由胡寶林的指導才逐漸開拓出魔奇兒童劇團的發展方向和表演風格。

> 對我而言，有任務可以去執行，可以去面對挑戰，那是再好不過的。可是，什麼是兒童戲劇？兒童劇團又能做什麼事？對於這些問題，我可是全然不知，更遑論要我經營團務了。還好在這個時候，我有幸認識了我生命中另一位啟蒙者——胡寶林老師。（頁21-22）

胡寶林（圖片編號018），一九四五年生於越南僑居地，瑞士聯邦工業大學建築碩士，蘇黎世F＋F實驗藝術學院研究。旅歐期間，除從事專業建築設計工作外，一直都積極推廣有關兒童及青少年創造力教育的工作及寫作。胡氏於一九七五年起在臺灣開始推行兒童戲劇相

關活動，在其著作《戲劇與行為表現力》中，以非戲劇科班出身之
姿，侃侃而談對於兒童戲劇的教育和兒童創造力的養成之個人理念。
他於〈自序〉中坦言，雖不是兒童心理教育家，但在身為父母後，給
予他再次思考兒童教育方式的機會，藉由將「創作的兒童戲劇」活動
引進臺灣的機會，希望使本島的兒童戲劇脫離權威式的編導方式，而
參考美國、英國、法國、瑞典所從事發展之「創作戲劇」（Creative
drama）和德國柏林、慕尼黑在社區活動中發展出來的「行動參與遊
戲」（Aktionspiel），如此方能使兒童戲劇步上自由表現的創造道路。
（頁15-19）胡寶林所提倡之「創作戲劇」，又稱「創作性戲劇」或
「創造性戲劇術」，其特質為：（1）對幼兒而言是遊戲，不是表演。
（2）提供給幼兒象徵和虛擬的自覺。（3）藉此可傳達出幼兒願望的
表白與模倣。（4）其成果是幼兒自我創作表現的，不是矯裝。（5）無
固定道德價值的劇情。（《戲劇與行為表現力》，頁78-79）對當今的臺
灣兒童戲劇教育而言，創作性戲劇已是推廣十年有餘的戲劇教學方
式，但對於一九八〇年代的臺灣教育環境，其精神是以鼓勵兒童
「玩」出興趣和「遊戲」中學習的價值觀，和中國的教育方式，形成
明顯的對比。（胡寶林，〈年會「兒童戲劇研討會」外一章什麼是兒童
戲劇〉，頁23）[20]也是基於此，吸引鄧志浩開始踏入兒童戲劇的領域，
在「魔奇」解散後所成立之「九歌兒童劇團」，更是隨著胡寶林的腳
步走入歐洲，探訪當地兒童劇團，透過交流經驗，尋求和發展自身兒
童劇團的定位（報紙編號025、圖片編號024）。

三　倪鳴香與成長兒童學園

　　成長兒童學園成立於一九八三年六月，由吳靜吉取名，吳林林、
鄭淑敏、薇薇夫人等十位關懷幼教人士聯合創辦。當時於園內擔任主

任的倪鳴香老師（圖片編號024），在創園初期即開始規劃「兒童劇場」的設立。演員多由園內教師擔任，學童偶爾亦會參與演出，其目的是將兒童劇場與教學進行連結，透過戲劇呈演達到教育的目的。「兒童劇場」遂在教師共同參與中定期於星期五舉辦，強調與一般劇場之不同處在於（1）讓幼童了解在人生舞台上，「觀眾」也是他們應該扮演的角色。（2）使幼童了解一齣戲的幕前及幕後製作。（3）著重演出後的討論與分享，以開放式的結局收場，將討論在班級課堂中延續。（倪鳴香，〈兒童劇場在成長〉，頁29）[21]

在「兒童劇場」成立五年後，由於成效獲得肯定，該園所教師開始朝向業餘劇團發展，同時間開始嘗試性的參與「爆米花」學前兒童電視節目的製作，舉辦和兒童劇場相關之研討會，在累積相當的兒童劇場資料後，一九八七年九月，在豐泰關係企業文化基金會的支持下，成立「鞋子兒童實驗劇團」，創團團長為陳筠安。將兒童戲劇分為戲劇活動和視聽教育兩方面進行，在戲劇活動方面：（1）要推動社區性小劇場演出的活動，於幼稚園（所）進行巡演。（2）進行幼兒戲劇教學之推廣。（3）辦理幼兒戲劇活動；在視聽教育方面規劃。（4）企劃製作兒童電視節目。（5）提供家庭優良節目錄影帶及相關之圖書、玩具。（倪鳴香，〈兒童劇場在成長〉，頁32）[22]

從成長兒童學園「兒童劇場」的創辦到「鞋子兒童實驗劇團」的成立，將戲劇的元素運用於幼兒教學中，使其強化教育的目標，是該園所秉持發展兒童戲劇的重要原因。和當階段其他兒童劇團的差異，在於劇團的前身是屬於學校的單位之一，演員為未受過訓練之幼兒教育工作者，其第一線的觀眾即是幼齡學生，在演出的回饋和互動，都能直接了解觀眾（學生）所需，以發展出適合兒童觀賞之劇作。雖然以學校單位成立劇團不足為奇，不過，該園所強調的是運用成人教師擔任演員，而非在一般幼稚園以兒童為主體進行戲劇表演，倪鳴香在

「兒童劇場」所運用之觀念，即是西方「兒童劇場」的型式。其次，能夠使教師登台表演，也算是瓦解中國教師從古至今所樹立之威嚴的形象，倪鳴香和所創辦之「兒童劇場」，不僅是幼兒教師組團演戲的先例，無形中亦改變了教學場域中老師和學生的互動關係。

在此階段尚有「水芹菜兒童劇團」（報紙編號026）、「杯子劇團」（圖片編號025、報紙編號027）及「一元布偶劇團」（圖片編號026、報紙編號028）。「水芹菜」為陳芳蘭所創立；「一元」為郭承威所設，其共同點為兩人均有赴日本學習戲劇的經驗。陳芳蘭曾赴日留學並於該地劇場參與實務學習的經驗；郭承威則因邀請日本「入道雲布偶劇團」來臺演出，獲得啟發而與劇團合作設立臺灣首間兒童專業布偶劇團。日本兒童劇場的發跡早於我國，其民營劇團及兒童戲劇劇種多元發展，也因此成為國內兒童劇團學習之參考。而「杯子」創辦人董鳳酈是幼兒造型教學工作者，由於在國外研究工作時有接觸兒童戲劇的經驗，因此於回國後遂成立了黑光劇「杯子劇團」。[23]這三間劇團成立的宗旨均希望藉由戲劇表演和或活動，帶給孩子更豐富的生活或學習經驗，但不可諱言，從劇團的發展歷程來看，臺灣的兒童戲劇是在吸收英、美、歐、日的兒童戲劇經驗下開始萌芽。

第四節　本時期作家與作品

中國傳統劇場是重演出的「演員劇場」，而西方劇場則是重劇作的「作家劇場」。因此，西方戲劇相對於中國戲劇而言，其最大的優點即在於劇作的文學性強，正如亞里斯多德在論悲劇中所言「悲劇之效果不通過演出與演員亦可能獲得」。[24]這正足以說明劇本在演出之先已經具備了藝術與文學的價值，所以西方的劇場始終是以作家為主導的劇場。（《中國戲劇的兩度西潮》，頁76）當臺灣的戲劇因西方

戲劇的移植而產生變化的同時，劇本的文學性也隨之強化，雖然在「八〇年代小劇場運動」階段，又回復到以表演的型式為重之型態，不過，依照劇本寫作的方式來反映出其現象之變化，亦是觀察階段性戲劇發展的方式。

　　成人戲劇如此，兒童劇亦然。自李曼瑰回國展開兒童劇運的推動時，劇本是推行上最大的問題。在此之前，兒童劇本出版相當有限，僅有臺灣省教育廳於一九五三年曾出版劇本徵選套書《米的故事》（書影編號042）、《閣樓上》、《恩與仇》、《孤兒淚》（書影編號043）與《祖孫情》。沒有劇本，演出無法獨自運作。因此，在她的帶動下，辦理多次兒童劇本寫作活動，成果相當豐碩。一九七三及一九七八年分別有成果《中華戲劇集》（書影編號044）（收錄四部兒童劇）、《中華兒童戲劇集》、《中華兒童戲劇集第二輯》出版問世，計有四十部之多（見表2-2、2-3）。當時受訓的種子教師，許多成為兒童劇本的儲備人材，提供臺灣兒童劇展及劇本徵選活動劇本的來源。不過，雖然兒童劇運推動時期的劇本撰寫與出版在數量上相當可觀，但絕大多數均為中華文藝獎及教育部話劇獎應徵及獲獎的作品，以呼口號的方式取代表演的自然感，使觀察有失「真」的感覺。（黃美序，〈閒話兒童劇展〉，頁52）[25]反共戲劇的樣板式的推行，以反映時事、倡導抗戰愛國、反共保防意識為內涵的諜報戲劇，使讀者失去了閱讀劇本和觀賞戲劇的興趣。

　　一九八三年起，臺北市教育局開始辦理「臺北市兒童青少年劇展」，並出版「甄選青少年兒童劇本得獎作品專輯」。其辦理之宗旨為：

　　一、依據：教育部63.11.26台63國三二七二〇號函訂頒「國中國小兒童劇展實施要點」。

　　二、目的：為加強民族精神教育，公民教育以及生活教育，

擴大教忠、教孝等教育效果，並增進學生語文應用及表達能
力，培養學生音樂美術興趣，激發團體合作精神，以陶冶學
生完美人格，並使劇展在學校落實生根。

就辦理目的之字面解釋，而較強調的是戲劇教化的效果，這項活
動辦理期程自一九八三年至一九八六年。就參與學校之指導教師而
言，尤其將其比賽成果納入考績之列，引發反彈，造成負面效應。因
此而繁衍出「教師個人秀」及「戲劇比賽外包制」的情況。多數關心
兒童劇運之人士亦呼籲不要按年指定學校辦理，提高自願參與的動力。

儘管如此，在「臺北市兒童劇展」活動之後，臺灣其他地區教育
藝文相關單位亦開始有兒童劇本徵選活動，而「劇本徵選」（表2-4）
活動造就了臺灣兒童劇本最大資料庫來源。[26]

表 2-4　1983-1986《青少年兒童劇本》徵選得獎名單

1983《青少年兒童劇本》徵選得獎名單		
名次	作者	劇作
1	王友輝	我們都要長大
2	王天福	地球小英雄
3	陳亞南	壹百分
佳作	龔常覺	小咪咪和大野貓
佳作	劉光哲	父子情深
佳作	杜紫楓	智慧丸
1984《青少年兒童劇本》徵選得獎名單		
名次	作者	劇作
1	王友輝	會笑的星星
2	黃協兒	洋娃娃之夢

表 2-4 1983-1986《青少年兒童劇本》徵選得獎名單（續）

1984《青少年兒童劇本》徵選得獎名單		
3	吳榮聰	母親節的禮物
佳作	楊培鋌、陳亞南	七個科學家
佳作	樊有謹	義虎送親
入選	楊翠聲	王大的故事
1985《青少年兒童劇本》徵選得獎名單		
名次	作者	劇作
1	重缺	重缺
2	許永代	花卉叢林
3	樊有謹	北斗七星的故事
3	何翠華	仁者的畫像
佳作	王清春	吾愛吾家
佳作	羅素杏	鐵牛風波
佳作	黃文進	大秘密
佳作	王金蓮、陳翠娥	修鞋匠的寶貝兒子
佳作	杜紫楓	小太陽
1986《青少年兒童劇本》徵選得獎名單		
名次	作者	劇作
1	重缺	重缺
2	王文進	小天使
2	羅素杏	夔鼓神童
3	蕭奇元	潔白的世界
佳作	林清標、陳亞南	愛愛村的神水
佳作	高乾贊	小小樂園

書影見附錄十，書影編號 045-047

註：1983-1986《青少年兒童劇本》演出相關記實：①真小人？假大人？——評第二屆兒童劇展（67年5月11日）民生報（報紙編號029）②從戲劇中學習生活　北市三興國小師生收穫多（68年6月2日）民生報（報紙編號030）③兒童劇展一代勝過一代，青年劇展一年不如一年（67年3月26日）民生報（報紙編號031）④寓教育於娛樂‧看孩子演話劇（67年3月15日）聯合報（報紙編號032）⑤我們對「兒童劇展」的期望！（66年4月5日）民生報（報紙編號033）

　　除了臺北市兒童劇展之外，在本時期擬依代表性劇種，做為挑選之劇作之根據，其分別是：一、林良所著兒童廣播劇作《一顆紅寶石》。二、丁洪哲所著之反共愛國劇作《海王星歷險記》。三、王友輝所創作之得獎作品《會笑的星星》。

一　林良及其劇作

　　林良（1924-）（圖片編號027），畢業於國立師範學院國文系國語科，是國內資深的兒童文學作家，著有散文集《小太陽》等八冊；兒童文學論文集《淺語的藝術》一冊；兒童文學創作及翻譯《兩朵白雲》、《月下看貓頭鷹》等二〇二冊。其中對兒童戲劇劇本寫作影響最深者為《淺語的藝術》（書影編號048），係因兒童戲劇在國內是兒童文學中起步較晚之文類，在劇本語言的書寫，常犯及過於成人化或過於淺白化的問題。因故林良在〈兒童文學：淺語的藝術〉一文中指出，「兒童文學是為兒童寫作的。它的特質之一是『運用兒童所熟悉的真實語言來寫』」（頁32-33），任何「過激行為」都不能被兒童所接受，他所謂的「過激行為」是指處處製造「為兒童寫作」的「形式」；又如「保母語詞」的使用，那是在兒童語言學習階段中喜歡重複疊字之使用，但不必刻意強加成「兒童語言」。林良認為，為現代兒童寫作，當然要用現代語言。不論成人或孩子，他們對語言是敏感的，所以戲劇裡的語言最值得劇作家慎重處理。而練習的方法就是讀

給兒童聽，在這個階段，重點是其作品可淡得像一杯開水，卻不能讓
兒童聽不懂或看不懂。（頁38）而閱讀劇本，對孩子來說，等於閱讀
另外一種圖畫故事，不過那圖畫卻不在眼前，那圖畫是在孩子的想像
中。一般的文學作品，作者用自己的語言來刺激讀者的想像。可是劇
作家所做的並不是這種的事，劇作家的努力，是「想像一次完美的演
出」，劇中人物的對話，只是演出的一部分。也就是說，為兒童寫劇
本，應該把重點放在演出效果上，因為劇本的寫作並不是一般的寫
作，劇本是要演出的。寫兒童劇的預設目標，是給孩子「一個戲」，不
是給孩子「一本書」。寫兒童劇是邀孩子來看戲，並不是邀孩子來看
書。（林良，〈孩子不讀的兒童文學傑作——論兒童劇寫作〉，頁52）[27]

　　林良將兒童文學在語言上的運用法則，發揮在兒童劇本的寫作
中，以五〇年代首部兒童廣播劇本《一顆紅寶石》最具代表性。廣播
劇強調以聽代演，以聽得懂最重要，在這部兒童廣播劇集中的語言使
用，為臺灣兒童戲劇劇本寫作做了很好的示範，以下摘錄《一顆紅寶
石》劇本片段：

> 母親：小新，今天媽實在太高興了。媽有一句話想告訴你。
> 你從前不是很害怕，覺得日子過不下去了嗎？現在怎麼樣？
> 小新：那完全靠紅寶石的幫助啊！
> 母親：不對，那完全靠我們兩個人的四隻手，哪裏有什麼紅
> 寶石，那是一塊紅玻璃，值不到五毛錢！
> 小新：媽媽！
> 母親：你不要奇怪，我們一個人克服困難，完全要靠信心。
> 因為媽看到你沒有信心，失掉勇氣，所以才拿一塊玻璃來鼓
> 勵你。現在你明白了吧？（頁32-33）

淺語的運用在兒童劇實際演出時亦能使演員快速進入情境，藉由語助詞的輔助，往往使語言的節奏感更為鮮明。再者，戲劇的演出重演不重說，一直靠著說話來達到表演的目的，是謂敘述（narrative）故事的一類，不能稱之為戲劇表演。（《戲劇原理》，頁17）林良在童劇語言上往往運用簡短的文字，表達出演員的心理狀態，使其劇情推展得以順利，也給予演員更多的表演空間，是謂「淺語」所具備之「藝術性」本質。

二　丁洪哲及其劇作

丁洪哲（1938-1996），淡江大學文學士。資深舞台劇導演、劇作家。曾任淡江大學、政治作戰學校影劇系、世新電影科副教授，講授「導演學」、「編劇學」、「現代戲劇」、「戲劇研究」、「表演藝術」等課程。曾於《兒童青少年戲劇指導手冊》發表〈澄清兩個有關兒童劇場的觀念〉（頁25-27）及〈論兒童劇本的寫作〉（頁39-45），丁氏所著之《海王星歷險記》（報紙編號034）收錄於《中華兒童戲劇集》（第二集），此劇以科學幻想劇的型式出現，為當時《中華兒童戲劇集》中相較於多數古裝劇和寫實劇比起來，屬於較為新穎的表演型式。作者係戲劇專業人士，在劇本的結構處理上講求嚴謹，人物性格及戲劇動作鮮明。在《臺北市兒童劇展歷屆評論集》撰有五篇兒童戲劇評論文章：〈欣見劇運在國小播種〉、〈夢遊海王星演出後記〉、〈色彩・光彩・線條〉、〈延平國小演出的金銀笛〉及〈北市第四屆兒童劇展評述〉，可謂臺灣早期少數兒童劇評之一。

劇情描述三位十一歲的小朋友，因搭乘太空船到海王星星球探測，不料回程時，未來得及搭上太空船返回，因此滯留於海王星，進而與該星球之海王國人民結交成友，並協助他們打敗黑煞國的侵犯，

在黑煞國向海王國投降致歉時，三位小朋友所搭乘之太空船返抵，順利將他們載回地球。

雖然是科學幻想劇的新穎表演模式，但該劇在劇本語言使用較為艱澀，劇情政治意味濃厚。三位小朋友代表的是中華民國人民，而黑煞國則是擅於侵略他國的敵對國家，隱涉當時國家的處境。劇中常見「唇亡齒寒」、「除惡務盡」、「水深火熱」等用語，以呼口號的方式表現，其誇張又激動的情緒在兒童戲劇中顯得突兀，足以作為當時兒童劇作普遍性寫法之代表。以下列三段對白為例：

（一）丁：哦！我們地球好大，上面有一百多個國家，我們三個人是來自這一百多個國家當中的一個國家，我們是中國人！（頁24）

（二）張：依我看，個人的命運靠自己，國家的命運也需靠自己，依靠外人，終歸不是辦法。天王國的意思並沒有錯。他們不肯為你們去打仗，你們又有什麼權利要求人家去為你們犧牲呢？貴國有的是資源，有的是人民，聰明才智，並不比其他兩個國家的人民差。貴國最大的毛病就是依賴性太重。天王國目前是出兵了，可是天王國能夠永遠派兵駐在貴國嗎？求人不如求己，貴國如果想要消除後患，過太平的日子，最有效的途徑，是自立、自強，用自己的力量，創造國家的光明前途。（頁58）

（三）吳：我們中國雖然愛好和平，可是也不甘心受欺侮，在我們中國歷史上，也曾經有過無數次受到外國侵略的例子，每當國家到了危難關頭，全國同胞必定是團結一致，奮起抵抗，再兇狠的敵人，也抵擋不住我們全民族的力量。（頁32）

對十一歲年齡之兒童而言，上述對白顯得生硬又長篇大論，很難引起兒童觀眾或讀者的興趣，對兒童演員而言也難將其性格特色投入。這不僅是《海王星歷險記》單一劇本的問題，亦是七〇年代「兒童劇展」辦理以來所出現之盲點。因此引發「演出劇本，多數都是以成人劇的手法寫成。對話多，用字成人化，由兒童口中說出，彷如小大人說話。」而內容「普遍缺乏想像空間，強調所謂的『教育意義』和傳統制式的道德標準」等評價。（司徒芝萍，〈藝術教育的新生兒──兒童戲劇〉，頁28）[28]

因時代背景的不同，就當今兒童戲劇在國內發展的普及化現象來讀《中華兒童戲劇集》之作品，固然輕易發現其觀念的誤差所產生的問題，但就五〇、六〇年代威權統治下的文藝管制而言，似乎也沒有多餘的空間去了解兒童觀眾之所需，提倡兒童劇展或兒童劇本編寫活動雖立意良善，但畢竟觀念的形成非一蹴可成。因此，多數兒童劇本以京劇的型式加以簡化，就認為兒童可以看懂讀懂，實際上反而更拉長與兒童觀眾的距離。《海王星歷險記》雖然不是完全符合兒童觀賞之劇作，但作者以科幻劇為背景所創作之題材，放置在當時的時空背景下，仍是令觀眾感到新奇的創作。

三 王友輝及其劇作

王友輝（1960-）（圖片編號028），國立藝術學院（現為臺北藝術大學）戲劇研究所戲劇創作組藝術碩士。曾任國立臺南師範學院戲劇研究所（現為臺南大學戲劇創作與應用學系）副教授、佛光大學藝術學研究所副教授及中國文化大學戲劇學系副教授，現任國立臺東大學兒童文學研究所副教授。自一九八〇年起開始從事兒童戲劇之編導工作並多次獲獎。曾兼九年一貫教育「藝術與人文」領域，民間教科書

「表演藝術」國小組召集人及國中組編寫委員、第一屆台新藝術獎評審觀察團及決審委員，是國內少數集劇本創作、編導演與劇評家為一身者。

　　其劇作《會笑的星星》於一九八四年獲臺北市兒童劇本獎甄選比賽首獎。就兒童劇的功能性而言，達到教育的目標固然是劇本中所蘊涵之隱形價值，但如何能將其以生活化的表現方式，佐以幻想性、趣味性的內容妝點美化成兒童觀眾喜愛的作品，則是創作者功力所展現之處，亦是王友輝作品之重點特色。其劇作筆觸感性而具詩意，擅長運用對白優美的淺語將具教育性的主題包藏於其中，其作品堪稱兼顧藝術性、文學性與教育性，可讀性與可演性同高。在七〇年代的兒童劇文壇是少數能走出自我風格的創作者。曾西霸稱他為「戲劇全才」，係因作者為國內少數集兒童戲劇創作、編導及劇評撰寫為一身之學者。茲引述《會笑的星星》（圖片編號029）中兩位小主角在分離前之對話：

　　　　星星王子：在我回家以前，我也有一樣禮物送給你。

　　　　宏宏：我不要！我們走嘛！

　　　　△宏宏伸手拉星星王子，但實在動不了。

　　　　星星王子：你看我的眼睛，再看天上的星星，你看，天上有那
　　　　　　　　　麼多閃亮的星星，我將住在其中的一顆……。

　　　　△四周響起了駝鈴般的輕脆聲響，幾千幾萬個鈴響，星星王子
　　　　　綻出的笑容。

　　　　星星王子：我將在我的星星上對著你微笑；因為星星太多，你
　　　　　　　　　是找不到我住的那一顆，所以當你抬頭看星星的時
　　　　　　　　　候，會覺得所有的星星都對著你微笑。這就是我送
　　　　　　　　　你的禮物。全世界中，只有你一個人有會笑的星
　　　　　　　　　星。你將永遠是我的朋友。

　　宏宏：我不會離開你的，我們永遠是朋友。

　　星星王子：但是我們都必須回家。

　　△一聲汽笛猛然響起，似乎火車就在眼前了，四周漸漸暗了
　　　下去。

　　星星王子：我們一起說個「一 ──」，請你記得這一趟旅行，
　　　　　　　記得旅途中的朋友，記得──

　　△四周全暗了，像夢一般地黑，憂傷的旋律迴盪在四周。[29]

　　二○○一年所出版之《獨角馬與蝙蝠的對話》（書影編號049）四輯（劇場實驗、劇場旅程、劇場寓言、劇場童話），是王友輝從事戲劇創作工作以來之作品合集。其中「劇場童話」收錄有五部作者自創之兒童劇劇本：《銀河之畔》、《我們都要長大》、《會笑的星星》、《木偶奇遇記》及《快樂王子》。除了五部自創劇本之外，作者在「創作筆記」中，列舉五篇對話，分別是：〈關於目的與媒介不同的「童劇種類」〉、〈關於教育與娛樂之間的「童劇功能」〉、〈關於真實與想像之間的「童劇特質」〉、〈關於美麗與殘酷之間的「童劇題材」〉及〈關於淺語與詩意並存的「童劇語言」〉，探討兒童戲劇之種類、功能、特質、題材及劇本語言，並藉此分析自創劇本之經驗與歷程。

　　就劇本創作而言，除了《會笑的星星》於一九八四年再獲臺北市教育局青少年兒童劇本甄選第一名之外，前年已以《我們都要長大》（1983）獲同獎項首獎，創下臺灣兒童劇作家連獲首獎之記錄。除此之外，尚有《愛的禮物》（1981）、《木偶奇遇記》（1985）等二齣兒童劇作曾公開由國小學童及兒童劇團演出。除此之外，王友輝也是臺灣現代戲劇演出之專業評論家，雖然在兒童劇評部分所佔比例不高，但仍然是開啟國內兒童劇場之專業評論風氣之人。而在臺灣兒童戲劇歷史之撰述，則有〈中國兒童戲劇年表〉及〈臺灣兒童戲劇發展歷程〉

二篇，其中前者研究期程上溯自中國兒童戲劇發展起源一九二〇年，
而後者則將劇本、劇團發展概況納入論述之範疇，兩篇文章均為臺灣
兒童戲劇史之重要文獻參考資料。

表 2-5　王友輝著作年表

項目	名稱
劇本創作	《銀河之畔》（收錄於《獨角馬與蝙蝠的對話》之「劇場童話」）
	《我們都要長大》（收錄於《獨角馬與蝙蝠的對話》之「劇場童話」）
	《會笑的星星》（收錄於《獨角馬與蝙蝠的對話》之「劇場童話」）
	《木偶奇遇記》（收錄於《獨角馬與蝙蝠的對話》之「劇場童話」）
	《快樂王子》（收錄於《獨角馬與蝙蝠的對話》之「劇場童話」）
劇作評析	〈臺北市兒童劇展十一年〉《文訊》（1987）
	〈從《無鳥國》談兒童戲劇的創作與演出〉《表演藝術》（1992）
	〈兒童戲劇七十年〉《中央日報》（1993）
	〈《貓捉老鼠》捉到了什麼？放走了什麼〉《表演藝術雜誌》（1996）
	天使蛋劇團〈讓視聽動起來吧——《兔子先生等等我！》／極響藝術工作坊《通通不許「動」》〉（2002）
	〈兒童觀點的城市寓言——評如果兒童劇團《速度專賣店》〉（2004）
	〈夢與夢想的距離——評九歌兒童劇團《淘氣神仙～夢之神》〉（2005）
	〈充滿創意的魔鏡——評九歌兒童劇團《雪后與魔鏡》〉（2005）
	〈成長的必經之路——評鞋子兒童實驗劇團《碎布娃娃》〉（2005）

表 2-5　王友輝著作年表（續）

項目	名稱
	〈動感彩色‧豪華綜藝體——紙風車兒童劇團《雞城故事》〉（2005）
	〈商業加值之外——評北京兒童藝術劇院《迷宮》〉（2006）
	〈多一點歌仔戲味會更好——評海山戲館《誰是第一名》〉《表演藝術》（2006）
	〈殘缺的肉眼‧折扣的心靈——評法國音樂劇《小王子》〉《表演藝術》2007
	〈徘徊於新舊之際的兒童劇場——以如果兒童劇團《東方夜譚》與《小花》〉《劇場事6》（2008）
戲劇史論述	〈中國兒童戲劇年表〉（1993）
	〈臺灣兒童戲劇發展歷程〉（2004）

小結

　　從政府遷臺宣佈戒嚴至解嚴的這段期間，透過法規的制定及政策推行，政府基本上是這個階段推動臺灣兒童戲劇最主要的力量。「中華話劇推行委員會」和「中國戲劇藝術中心」等項下單位的成立，增速臺灣兒童戲劇推動，特別是「兒童劇展」的舉辦，強化了民間對兒童戲劇的熱衷度，雖然後因極端束縛戲劇藝術發展的自由性，演出成為變相競爭等非議而停辦，但在一九四八年舉辦過「臺灣第一次兒童劇公演」之後的後繼無力，直到一九七七年「臺北市兒童劇展」的開辦，兒童戲劇才受到重視，進而引起學界、藝術界、對兒童戲劇概念的討論。而高額徵文設獎的辦理，亦是提昇劇本寫作量的動能因素，兒童劇本因獨立設獎徵選，文本的特殊性和獨立性漸漸開始與成人戲劇產

生差別。儘管在「國家重建」及「民族自決」等目標願景的實現下，兒童戲劇題材需配合政令政策之宣導附和而生。但是，整體而言，官方單位的推動的確造就出臺灣兒童戲劇的在起步階段的景觀與現象。

其次，經由受過歐美文化考察歸國學者的傳播，將西方現代戲劇的表演型式移植到臺灣，賜予臺灣劇場界冒險的「實驗」精神，重新為臺灣現代戲劇尋找出口。臺灣「八〇年代的小劇場運動」因此在試圖改革的姚一葦，及受過實驗劇場洗禮的吳靜吉手中育孕而生。渲染到「八〇年代的小劇場運動」的改革理念，臺灣的兒童戲劇也因此有機會在胡寶林、鄧佩瑜、司徒芝萍等人之「創作性戲劇」、「兒童劇場」等觀念的倡導下，配合「蘭陵劇坊」已培育完備的演員鄧志浩、吳芳蘭、李永豐等人，開始兒童劇團及劇場的表演型式。

臺灣看似脫離被殖民國家的身分，但文化殖民卻又在戰爭體制下巧立名目的擴散。總的來說，臺灣兒童戲劇的起步，是在被化約的中國戲劇型式，和被放大影響力的西方戲劇概念中，兩種文化的衝擊下而找到興起的重心。

在下一個階段，臺灣兒童戲劇因政府解嚴，戲劇創作得以自由發揮，公、民營劇團和劇種的多元，使兒童戲劇得以深化並漸漸形構出發展的特色。

註釋

1. 在「臺灣兒童戲劇記事年表（1945-2010）」中所包含官方單位的政策、演出的記錄及戲劇相關活動等，於一九九五年以後，由於《表演藝術年鑑》出版，演出記錄將予以區分另製成表，不再詳述於兒童戲劇記事年表之中。

2. 關於臺視第一齣兒童劇的劇碼，在姜龍昭：《戲劇評論集》（臺北市：采風出版社，1986年）和何貽謀：《臺灣電視風雲錄》（臺北市：臺灣商務印書館，2002年）二書中出現不同的說法，後者載記第一齣兒童劇為「小蕙與丁丁」；前者則記述為「民族幼苗」，而目前尚未取得足夠的佐證資料確定兩者前後之別。

3. 該文收錄於嚴友梅：《廣播與電視》（臺北市：三民書局，1978年），頁54-57。

4. 李曼瑰係為「文獎會」之審查委員，該單位成立於一九五三年，為當時推行「發揚國家民族意識」及「蓄有反共抗俄意義」作品的代表性組織，而李氏之劇作《漢宮春秋》，以題材突破反共意識型態為特色，引發轟動。

5. 該文收錄於賈亦隸：《新時代》第17卷4期（1977年4月）

6. 該文收錄於徐紹林：《臺灣教育》第276期（1973年10月），頁19。

7. 關於臺灣國民所得資料，參見臺灣工業文化資產網http://iht.nstm.gov.tw。

8. 姚一葦（1922-1997），本名公偉。在劇本寫作、戲劇美學、戲劇理論、戲劇批評及散文等領域成就斐然。從五十年代起參與《筆匯》、《文學評論》、《現代文學》等重要文學刊物編務，提攜後進，發掘有才之士不遺餘力，被文學界譽為「暗夜中的掌燈者」。在戲

劇教育和劇運方面，自三十五歲（1957）起先於藝專、政戰學校、中國文化學院藝研所和影劇系等校授課二十餘年，創辦國立藝術學院戲劇學系，曾任該系首屆系主任兼教務長。獻身教育四十年，化育英才無數，尤其主持了五屆推動臺灣劇場現代化的實驗劇展，栽培眾多創作與教育人才，廣受劇場人士尊崇為「一代導師」。（資料來源：《暗夜中的掌燈者——姚一葦先生的人生與戲劇》、姚一葦學術網http://yaoyiwei.tnua.edu.tw/index.html）

9. 「國立藝專」前身為「國立藝術學校」，成立於一九五五年十月三十一日，一九六〇年改制「國立臺灣藝術專科學校」，一九九四年八月升格「國立臺灣藝術學院」，二〇〇一年八月一日改名「國立臺灣藝術大學」；「國立藝術學院」，成立於一九八二年七月一日，二〇〇一年八月一日，改名為「國立臺北藝術大學」。

10. 何懷碩：〈劇場曙光——「蘭陵劇坊」實驗劇場觀後感〉，收於吳靜吉等著：《蘭陵劇坊的初步實驗》（臺北市：遠流出版事業公司，1982年），頁193。

11. 吳靜吉等著：《蘭陵劇坊的初步實驗》（臺北市：遠流出版事業公司，1982年），頁39-43。

12. 吳靜吉等著：《蘭陵劇坊的初步實驗》（臺北市：遠流出版事業公司，1982年），頁28-31。

13. 吳靜吉等著：《蘭陵劇坊的初步實驗》（臺北市：遠流出版事業公司，1982年），頁153-164。

14. 在此引用邱坤良、詹惠登主編：《臺灣劇場資訊與工作方法系列叢書——臺灣戲劇發展概說（一）》（臺北市：行政院文化建設委員會，1998年）中對於臺灣小劇場發展之分期。作者將一九八〇至一九八四年，五屆實驗劇展與第一階段的小劇場名為臺灣「第一階段小劇場的發展」，一九八五至一九八九年之間的劇場表演型態為

「第二階段小劇場的發展」。此二階段和李曼瑰倡導之「小劇場運動」重點訴求殊異，係因李氏所提倡之「小劇場運動」重點在於劇本的文學性，而邱坤良、詹惠登兩位所論述之「小劇場」，重點在於劇種表演型態的呈現、表演方法及劇場的創新性和專業性，雖然這二個階段的臺灣兒童戲劇也呈現不同的發展特色，但時間上未盡與邱氏和詹氏之分期相近，而分期的原因也不同，因此本書將八〇年代小劇場之興起予以統稱——「八〇年代小劇場運動」，代表一九八〇年以後至一九九〇年前的臺灣現代劇場現象，在此期間不另分期命名與說明。

15. 鍾明德：《臺灣小劇場運動史——尋找另類美學與政治》（臺北縣：揚智文化事業公司，1999年），頁245，和《臺灣劇場資訊與工作方法系列叢書——臺灣戲劇發展概說（一）》，頁48。二部書都以「魔奇兒童劇團」（1985）為臺灣兒童劇場的先鋒，不過，經過考證及參考陳筠安：《鄧佩瑜與快樂兒童中心》（臺東市：臺東大學兒童文學研究所碩士論文，2003年）之中的詳細記載，則應以「快樂兒童劇團」（1982）成立的時間較早。

16. 黃幼蘭，兒童劇作家、小學校長，長期致力於教育工作，曾任臺北市娃娃劇團團長（創辦人）、中國家庭教育協進會理事長（兼發起人）、家庭教育雜誌社社長。著有兒童劇《仙瓶》、《孝感動天》（獲第一屆實驗電影金穗獎）、《寶寶夢遊大一國》、《三兄弟》等劇。（吳若、賈亦棣：《中國話劇史》〔臺北市：行政院文化教育委員會，1985年〕，頁396）

17. 該文收錄於黃美序：《幼獅文藝》第45卷6期（1977年6月），頁91-94。

18. 陳筠安：《鄧佩瑜與快樂兒童中心》（臺東市：臺東大學兒童文學研究所碩士論文，2003年），頁113。

19. 關於快樂兒童中心創團宗旨及相關記實，係由陳筠安女士口述，訪談時間為民國一〇三年八月七日，地點於鞋子兒童劇團。

20. 胡寶林：《中華民國兒童文學學會會訊》第4卷6期（1988年12月），頁23。

21. 倪鳴香，收入鄭明進編：《認識兒童戲劇》（臺北市：中華民國兒童文學學會），頁28-32。

22. 倪鳴香，收入鄭明進編：《認識兒童戲劇》（臺北市：中華民國兒童文學學會），頁28-32。

23. 關於陳芳蘭創辦「水芹菜兒童劇團」的動機及該劇團之發展特色，可參見陳芳蘭：〈于國家未來主人翁的愛之頌——水芹菜兒童劇團〉及〈中日兒童劇製作環境之比較〉，此二文均收錄於《認識兒童戲劇》，分屬頁34-39、80-83。而郭承威及董鳳酈創團源由及劇團特色，可參見〈新西遊記〉及〈奇幻世界〉，此二文收錄於《一九九九臺灣現代劇場研討會成果集》（臺北市：行政院文化建設委員會，1999年），頁171-182。

24. Aristotle著，姚一葦譯：《詩學箋註》（臺北市：臺灣中華書局，1992年），頁69。

25. 黃美序：收於《幼獅文藝》第45卷6期（1977年6月），頁48-56。

26. 有關臺北市兒童劇展活動之流弊，可參見賈亦棣編：《臺北市兒童劇展歷屆評論集》（臺北市：中國戲劇藝術中心，1981年）；林文寶：〈臺灣兒童戲劇的劇本〉（下），《中華民國兒童文學學會會訊》第20卷6期（2004年11月），頁21；王友輝：〈臺北市兒童劇展十一年〉，《文訊》第31期（1987年8月），頁117；陳東和：〈淺談兒童劇〉，《師友月刊》第106期（1976年4月），頁32；王天福：〈我看臺北市第三屆兒童劇展〉，《教與學》第1期（1980年1月），頁25。

27. 林良：《中國語文》第261期（1975年3月），頁48-54。

28. 司徒芝萍：《文訊》第60期（1990年10月），頁26-29。

29. 王友輝：《會笑的星星》，收錄於《獨角馬與蝙蝠的對話（童話劇場）》（臺北縣：天行國際文化，2001年），頁57-58。

第三章
臺灣兒童戲劇發展中期：
一九八七至一九九九年

　　一九八七年起隨著戒嚴解除、廢除〈臨時條款〉、容許政黨成立
及解除報禁等政策之實施，臺灣的社會在國家意識、政治活動、言論
自由等方面由原來只屬於政治思想上的自由化與民主化，開始朝向體
制制度化的建立。在本階段的研究期程（1987-1999）中，臺灣在政
治環境型態上屬於「威權轉型期——民主化轉型期」。政治的民主思
潮，形成臺灣社會前所未有的整體質變現象，其中包括：社會行為的
自由化、經濟的國際化以及文化的洋化。在意識型態上的轉變，可以
從本土論述在外觀上由隱而顯，在層次上從土地認同話語升級為殖民
論述等發展進行觀察之外，如何在中國性遍存於臺灣各種文化層面中
建構本土化運動為主流文化論述，應是臺灣在解嚴後從「一體化」
「解體」所面臨的最大轉變。據此，本章將延續「國家／民族」的分
析架構，試圖從解嚴後的國家文化政策，對於臺灣兒童戲劇發展所產
生之影響進行論述，研究資料含蓋國家文化政策、代表性事件、人
物、劇團劇作及作家作品。

第一節　時代背景說明

一　解嚴的背景因素

一九八七年七月一日，蔣經國總統宣告臺澎地區自十五日零時起解嚴，正式開啟政治自由化的一連串改革。從實存的究其解嚴的背景因素，大致可歸納為兩岸互動關係、國際形勢的影響及國內政經社的發展三個部分。

首先，在兩岸互動關係方面，雖然中共在本質上其欲達到統一政權的目標始終未變，但手段方法上，到了一九七八年底，中共與美國宣佈建交後，為求經濟上改革開放的需要，乃將對臺政策由過去「解放臺灣」改為「和平統一」。雖然解嚴並非政府接受中共的「和平統一」策略，但隨著兩岸民間活動日益頻繁，臺海表面穩定的氣氛，則是政府得以考慮的重要因素。

其次，是國際的影響。國際間對我國的影響，最主要來自兩方面，一是美國、一是東亞鄰國。就美國而言，由於我國在政治、經濟、軍事上的依賴程度甚大，在爭取美國支持時，往往須承受其自由民主人權觀念的壓力。長期以來，美方認為戒嚴的存在會破壞雙方的關係，在我國宣告解嚴後，美國國務院即傳達歡迎之意，顯示解嚴與國際外交上仍有密切關係。而就東南亞鄰國菲律賓、韓國分別在一九八六年、一九八七年發動示威革命，其民主化的浪潮亦是對國民黨政府構成無形壓力之來源。

在國內經社的發展方面，由於我國經濟發展之成就斐然，因此締造出多項改革進步，包括：（1）自落後的農業社會，轉變為新興工業化社會。（2）自惡性物價膨脹，進步為穩定而快速成長。（3）自依賴

美援，達到自力成長。（4）突破資源貧乏，國內市場狹小限制，成為
貿易大國。（5）自財政收支鉅額赤字，轉變為剩餘。（6）自失業問題
嚴重，進步到充分就業。（7）自所得不均，轉變為所得差距最小的國
家之一。（《中華民國的政治發展——民國三十八年以來的變遷》，頁
447-453）[1]

　　簡言之，八〇年代中期以後，臺灣的經濟發展已進入資本制生產
的社會經濟體制。而由於中產階級出現，提高了社會及政治意識，促
使民眾期待民主化腳步加快，而其所具有「公民社會」價值判斷，加
上教育普及，都市化程度高，使政治愈趨多元化，而經濟發展和社會
變遷所孕育的特質，確有助於使主政者下定決心向民主過渡。[2]

二　解嚴後發展情形

　　任何一種社會形態都是社會結構與文化價值體系的有機綜合體，
前者是外在的、有形的，後者是內在的、無形的。而解嚴所產生之臺
灣社會內部結構的變化，在政治、經濟、意識型態上均出現轉換。
（見圖3-1）

　　在政府政策方面，由於政治自由化的腳步加快，舉凡開放組黨、
集會遊行、新聞言論自由、返鄉探親、准許海外異議份子返國等均有
開放的空間。

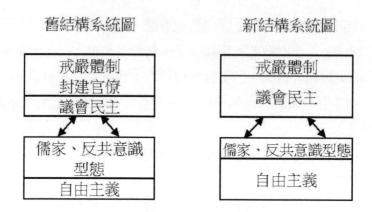

圖 3-1　臺灣社會新舊結構系統圖

（資料來源：楊渡《強控制解體》，頁9）

　　首先，就新聞言論自由方面，在戒嚴時期的報禁，政府採限家限張發行，而出版品方面，警總因行政裁量權甚大，扣押查禁等情事時有所聞，隨著解除戒嚴，「臺灣地區戒嚴時期出版物管制辦法」亦隨之廢止，出版品的管理審查轉由新聞局負責，兒童劇本的審查制度亦隨之廢除。一九八八年元旦起，報紙登記正式開放，報禁的解除，使報紙的種類激增，隨之而起的各種出版事業亦顯現蓬勃發展的情形，言論和行動自由化的程度獲得充分的解禁。（朱浤源，〈從中華政治制度之類型史看解嚴前後的臺灣〉，頁228）[3]

　　其次，就臺灣與中國的關係，在解嚴之後，可謂進入一個嶄新的階段。一九八七年十一月，開放一般民眾赴中國探親。一九八八年九月，准許中國同胞來臺探病及奔喪。一九八九年六月，開放海峽兩岸民眾間接電話（報）及改進郵寄信件手續、開放中國民運人士來臺參觀訪問及居留。一九九〇年，開放各級政府機關及公營事業機構基層公務員赴中國探親，此政策於一九九一年擴及軍中未涉及機密之雇用人員。這些變化，自然都直接影響政治制度，且是全面的、全方位

的、以及長遠的，對於政治體制的衝擊，不言而喻。(《中華民國的政治發展——民國三十八年以來的變遷》，頁470-473）

　　隨著臺灣民主化及臺海兩岸緊張關係逐漸降低，解嚴不久之後，廢除〈臨時條款〉。一九八九年三月，國民大會選舉李登輝擔任第八任總統。李登輝為順應民意需求，並實踐個人民主化、本土化的理念，憲政改革的工作於焉展開。

　　一九九〇年後，隨著臺灣本土資本的擴張、地方自治的推行、選舉制度的完善、反對黨的成立、多元政治的形成，這種既區別於臺灣獨立，但卻若即若離的意識十分合理地注入社會結構的各個層面。臺灣經過政權的「本土化」、制度的「民主化」，逐漸形成了有別於中國中國的新制度與新政權，人民有了新的生活方式，帶來了新的價值觀——「臺灣主體意識」。這一意識是以臺灣為本位，將自身利益與臺灣社會變遷緊連一體的價值觀念。而憑藉國家認同意識所建構之霸權文化，轉而以臺灣這塊土地和人民為主體開始進行論述，對於「中國」等於「祖國」的「刻板印象」(stereotype)，在社會權力運作的過程中逐漸消弭，起而代之的是以跳脫臺灣被殖民身分的論述和實踐的尋根之旅。

第二節　本時期代表性政策、活動、記事

　　九〇年代的臺灣，李登輝政權在文化政策上實施的是本土化運動，而本地文化菁英也同時在從事本土論述的建構工作。朝野合謀之下，本土論述逐漸成為主流文化論述。從「加強推展地方戲劇」（1990）、擬定「地方戲曲活動推廣計畫」（1992）、「地方戲劇（歌仔戲）比賽」（1995）、「臺灣傳統歌仔戲藝術薪傳計畫」等辦理活動中所顯現之文化政策，已逐漸在「中國文化」的意識型態下，開始朝向

推動本土性通俗文化與其並重發展，促使戲劇藝術達到來自於民間亦深植於民間的目標。

其次，教育普及、思想自由、經濟穩定成長、兩岸開放政策等，均是本階段臺灣兒童戲劇發展的背景條件，進而促使兒童戲劇節目供應數量豐盛，及表演型態多元。在解嚴之後，反映在文化價值體系的調整最顯著的特徵為：以個性原則取代集體原則；以多元判斷取代兩極判斷，各類戲劇團體出現生態調整的必要性。而政府文化政策的推行、演出團體的經費補助和相關計畫的設立，均是提昇本時期臺灣兒童戲劇發展能量的主要角色。以下將就本階段（1987-1999）之政府政策及兒童戲劇相關之活動、記事進行論述。

一　政府政策

（一）推行要項

臺灣藝術文化的推廣主要是以自官方政策為主導，在本階段（1987-1999）中雖仍延續如此的方式，但不同的是在於以較多元、開放的面向及對話方式，以因應人民之需求，其實際的做法包括：研訂文化法規、提出具體政策以及藝術團體獎助（包括獎勵與補助兩種形式）。其中以文建會為首，陸續訂定不同的文化藝術補助管理辦法，擴大投入現代戲劇活動的培育、扶植、乃至推廣。其次，一九九六年，財團法人國家文化藝術基金會成立，該會為透過各項募款活動，匯集社會各界的資源之非營利組織，其基金來自於政府與民間，對於催生民間活力，共同營造臺灣特有文化藝術之傳承與發展形成效益。以下將依時間排序在本階段中政府文化政策之內容：

一九八七年，文建會所推行之「加強文化及育樂活動方案」實施

屆滿，次年為因應國家整體建設之需要，續擬「加強文化建設方案」。在該方案十五大項內容中以「扶植全國性演藝團隊」和「推動小型舞台藝術」成為日後影響臺灣戲劇發展的主要政策。

　　一九九〇年，行政院核定「文化建設方案」為國家建設四大方案之一。同年，文建會舉辦「全國文化會議」，以溝通各界人士對於文化建設之觀念、匯集文化建設長程展望之意見與資料、整合政府與民間、中央各部會及地方機關推展文化建設之做法與步調，策訂文化進設之長期展望。

　　一九九二年，政府積極推動「國家建設六年計畫」之文化建設計畫案，「國際性演藝團隊扶植」六年計畫在文建會主導下開始施行。[4]同年，立法院通過「文化藝術事業免徵營業稅及娛樂稅」的「文化藝術獎助條例」，明文鼓勵企業界贊助表演藝術活動，開啟臺灣藝企合作的模式。

　　一九九三年，由文建會邀集財政部、教育部、法務部、行政院新聞局、省（市）政府、學者專家及藝文界人士研商修訂，同年依據「文化藝術獎狀條例」訂定，並發佈「文化藝術事業減免營業稅及娛樂稅辦法」。其宗旨為為扶植文化藝術事業，輔導藝文活動，保障文化藝術工作者，促進國家文化建設，提昇國民水準，以促使其：

1. 擴大文化藝術之消費需求，使供需雙方互蒙其利。消費大眾直接減少負擔，供給者則因消費人口之增加，使其總營業額、營收均增加。
2. 文化藝術消費者樂意索取發票，促使交易公開、透明，市場合理價格容易產生。
3. 對獎助藝術創作，厚植文化資產，有普遍助益，並有利於稅務處理。

　　由於通過受理案件之比例頗高，對於臺灣多數演藝團體而言，確有發揮其正面鼓舞之效應。（2003年《中華民國年鑑》，頁1088）

　　一九九三年，文建會為鼓勵縣市成立社區表演團體，推動「社區文化活動發展計畫」。

　　一九九四年，為配合行政院十二項建設計畫之三，「充實省（市）、縣（市）、鄉鎮及社區文化軟體硬體設施」，文建會研擬具體計畫報請行政院核定。分項計畫的名稱和主要工作內容分數如下：（1）縣市文化中心擴展計畫。（2）輔導縣（市）主題展示館之設立及文物館藏充實計畫。（3）加強地方文化藝術發展計畫。（4）全國文藝季之策劃與推動。（5）輔導縣市辦理小型國際文化藝術活動計畫。

　　一九九六年，財團法人國家文化藝術基金會成立，文建會將常態性的表演藝術創作演出補助業務分出，由其專責處理。而文建會對表演藝術的直接補助，主要保留自一九九二年開始實施的「國際性演藝團隊扶植」。茲將文建會與國藝會之補助制度的申請資格與資格限制表列如下（表3-1）：

表 3-1　文建會、國藝會藝文補助制度的申請資格與資格限制

行政院文化建設委員會演藝團隊發展扶植計畫	財團法人國家文藝基金會
1. 向中華民國政府正式立案滿三年。 2. 具備固定辦公場所與排練場地 3. 聘有專職團員與行政人員者。 4. 每年至少有六場以上之公開演出。 5. 詳實且具體可行之年度營運及創作展演、藝術推廣計畫。 6. 明確之組織章程者。 7. 財務收支制度健全，且經會計師簽證。 8. 不包括政府機關、政黨或公民營事業單位所	1. 經營或從事文化藝術事業且具中華民國國籍或經中華民國政府立者。 2. 不包括各級學校、政府機構以及所屬單位或以其為主要股東／捐助人之組織。 3. 不包括各級政黨及所屬單位或以其為主要股東／捐助人之組織。

表3-1　文建會、國藝會藝文補助制度的申請資格與資格限制（續）

行政院文化建設委員會演藝團隊發展扶植計畫	財團法人國家文藝基金會
屬演藝團隊。 9.不包括過去一年未曾因違反法令規定而受處分者。	4.不包括為學位或升等進行研究之工作。

資料來源：夏學理等編著《藝術管理》，頁148。

　　一九九七年立法院通過「藝術教育法」。[5]鼓勵藝術教育之實施以培養藝術人才。同年，文建會為鼓勵工商企業及社會各界贊助文化藝術事業，十一月二十二日訂定公告「獎勵出資獎助文化藝術事業者作業要點」，並依據該要點設立「文馨獎」，針對贊助文化藝術事業之企業、團體或個人進行評選後，頒獎表揚。

　　一九九九年，文建會為響應行政院指示「運用民間力量，協助推動文化工作」，特訂定「獎勵出資獎助文化藝術事業者作業辦法」。[6]希望藉由社會民間的力量，共同營造優質的文化環境，並鼓勵藝文工作者繼續創作。推薦類別分為企業、團體及個人三種，其獎勵方式如下：

1. 出資達新臺幣一千萬元以上者，發給金質獎座。
2. 出資達新臺幣五百萬元以上未滿一千萬元者，發給銀質獎座。
3. 出資達新臺幣一百萬元以上未滿五百萬元者，發給銅質獎座。
4. 出資達新臺幣五十萬元以上未滿一百萬元者，發給獎狀或獎牌。

（二）實行成果

　　臺灣藝文的生態，在一九九○年行政院核定「文化建設方案」為國家建設四大方案之一，以及一九九四年文建會提出「十二項文化建

設計畫」後，配合國家政策所訂定之各項計畫開始運轉。從表3-2的
活動／獎助／計畫辦理中，顯示地方性、區域化特色是逐漸突顯的重
點工作（輔導縣市辦理小型國際文化藝術活動），而各項研習活動之
舉辦，亦是提昇臺灣戲劇工作者基本能力之所需（推動小型舞台藝
術），扶植民間演藝團隊，協助培養劇團特色，擴大國內藝文團體陣
容，經費的挹注是積極的做法（扶植全國性演藝團隊），唯兒童劇團
在例年補助團體中佔現代戲劇類不到六分之一的比例。儘管如此，在
一九九二年以後，文建會將兒童戲劇表演活動獨立辦理，確也是提昇
臺灣兒童戲劇普及化的做法之一。而藝術教育法之設立，除了增加藝
術人才培育的管道之外，對於未來觀眾的養成及提高國民的藝術欣賞
能力，亦具正面的效應，但從辦理的成效來看，國內教育市場仍以升
學主義為旗幟，藝術教育之施行，待二〇〇一年「九年一貫教育」之
實施方見發跡。

　　九〇年代的臺灣在社會風氣、經濟環境及言論自由開放的情況
下，藝文活動不再載負思想灌輸的任務，儘管從《中華民國年鑑》資
料中顯示，每年例行的戲劇活動仍有各級學校「國劇競賽」、「青少年
國劇欣賞」、「國劇推展計畫」等，以實際的藝術活動來貫徹中國化思
想為目標，但中國戲劇已不再是唯一，相對的，以臺灣為主的傳統戲
劇活動，例如：「臺灣傳統歌仔戲藝術薪傳計畫」、「傳統戲曲編劇、
導演培養計畫」、「客家戲曲人才培育計畫」、「臺灣古典布袋戲藝術人
才培育計畫」等均為政府文化政策推行的戲劇工作要項。一九九六
年，原為一九九〇年國建六年計畫中，提列之「籌設東北部民俗技藝
園計畫」提昇轉型為「籌設計畫」，並定位為文建會附屬機構，「國立
傳統藝術中心」於宜蘭成立籌備處，成為統籌、規劃全國傳統藝術與
民俗之相關活動專責單位。

表 3-2　1988-1999 年兒童戲劇相關補助／辦理計畫彙整表

政府政策	實施時間	補助團隊／辦理計畫
扶植全國性演藝團隊	1996	紙風車劇團、九歌兒童劇團。
	1997	紙風車劇團、九歌兒童劇團、鞋子兒童劇團。
	1998	紙風車劇團、九歌兒童劇團。
	1999	紙風車劇團、九歌兒童劇團。
輔導縣市辦理小型國際文化藝術活動	1997	宜蘭國際童玩藝術節。
	1998	嘉義新港國際社區兒童藝術節、宜蘭國際童玩藝術節。
	1999	
推動小型舞台藝術	1988	辦理劇場藝術研討會。
	1990	辦理第四期「舞台表演人才研習會」。
	1991	辦理劇場藝術研習會。
	1992	①辦理「劇場與民間藝術資源結合——宜蘭地區小劇場之成立與民間演藝的傳承再出發」。 ②委託周凱藝術基金會辦理第三期技術劇場研習營。
	1993	委託中華民國戲劇學會辦理編劇研習班。
	1994	委託中華民國戲劇學會辦理編劇研習班。
	1995	委託國立藝術學院辦理劇場藝術研習會。
	1996	①辦理優良舞台創作劇本徵選。 ②辦理「表演藝術行政人員培訓計畫」系列活動。
	1998	辦理「表演藝術行政研習」南區計畫。
	1999	辦理現代劇場表演導演人才培訓計畫。
藝術教育	1994	補助宜蘭縣政府施行藝術教育課程

資料來源：《中華民國年鑑》1990-1999年。

二　兒童戲劇相關活動

　　自一九八八年起，政府積極辦理現代戲劇相關研習活動（表3-2），以提昇臺灣現代戲劇發展之專業能力，臺灣兒童劇場本源自現代戲劇發展之分支，對於政府各項輔助政策及措施，亦可謂雨露均霑，平等受惠。臺灣省教育廳在此階段開始指導相關單位出版短篇（《小麻雀》）（書影編號050）、長篇（《友情》）（書影編號051）多元戲劇類型兒童劇本。民間兒童劇團在臺灣整體戲劇多元發展之下，不僅數量大為提昇，其經營模式從兒童戲劇師資培訓、兒童戲劇國際交流活動及兒童戲劇研習營等活動中均可見其型態之拓展。另一方面，由於官方單位（臺灣省政府教育廳及省、市政府教育局、文建會）之資金補助，產生官民合作的現象，多項全國性或地方性兒童戲劇活動（嘉義兒童戲劇列車（報紙編號035-038）、雲林大廍村社區劇場（報紙編號039），在官方出資，民間劇團主辦下完成，促使民間劇團得以藉此提昇戲劇創作之動力與數量，其成果亦能符合官方期待，達到兒童觀眾群之培養與紮根，提昇臺灣整體藝文風氣與素質。

　　學術性研討會活動的舉辦是本階段臺灣兒童戲劇發展的另一項重點。在一九八九及一九九九年分別有二場兒童戲劇學術研討會，前者為「劇場十年」；後者為「一九九九臺灣現代劇場研討會」（書影編號052），兩場活動相隔十載，從其研討內容可以窺視臺灣兒童戲劇的發展現況、特色，以及未來尚需努力之目標，研討會的意義打開兒童戲劇理論探究的窗口，是臺灣兒童戲劇發展之重要里程碑。以下將依主辦單位為分項單位進行論述：

（一）臺灣省政府教育廳及省、市政府教育局主辦之活動[7]

「各級學校國劇競賽」（報紙編號040-044）及「青少年國劇欣賞」活動，為臺灣省政府教育廳及省、市政府教育局自一九六○年以來持續辦理之兒童戲劇活動（表3-3）。[8]其辦理目的為發揚中華文化，推展國劇教育活動，以使國劇教育往下紮根，達到普遍推廣國劇教育的目的。此二項活動於一九九五年增加歌仔戲之劇種，並於該年畫下活動的終止。國劇欣賞及競賽活動固然是延續中國傳統戲劇命脈的活動辦理方式，不過由於其劇種的特殊性，口白、唱腔、身段等表演方式，非短時間能養成之技藝。再者，其敘事內容多以忠孝節義為主題，深具教化意義，對於幼齡兒童的吸引力有限，雖為代表中國之戲劇文化，但終究非為兒童所設計之表演，從坊間兒童劇團的表演型態即可發現國劇表演有難以成為兒童戲劇主流派別之困難。一九九七年，文建會所舉辦之「出將入相──兒童傳統戲劇節」則是兒童傳統戲劇之轉型代表活動，其演出方式融入兒童劇場之特質，將國劇、歌仔戲、皮影戲及相聲為符合兒童觀賞戲劇演出進行變身，是臺灣傳統戲劇推行以來的最大的突破，活動內容分析於下另述。

除國劇類型之活動辦理之外，臺灣省教育廳於一九八九年主辦「我們只有一個太陽：七十八年度兒童戲劇研習營活動」，由臺北縣政府、中華民國兒童文學學會、益華文教基金會協辦。該活動以專題演講、兒童劇示範演出、製作與編導實務、戲劇活動演練、演出觀摩及檢討座談會等方式進行，並將活動成果集結出刊，完整記錄辦理情形。受邀講者及講演主題為：司徒芝萍〈兒童戲劇概論〉、李潼〈兒童故事的取材與創作〉、曾西霸〈編劇原理〉、李國修〈劇場與創造力〉、謝瑞蘭〈創造性戲劇媒體介紹與製作〉、李永豐〈兒童劇製作與編導實務〉、杜紫楓〈兒童創造性戲劇教學〉。示範演出由「魔奇兒童

劇團」演出《童話愛玉冰》。參與之八十二位學員，多為具有兒童背景及興趣之國小教師，在研習尾聲前將其編組進行小組創作，由曾西霸擔任各組演出評論人。在成果冊中則有馬景賢為其序〈靈魂的韻律「七十八年度兒童戲劇研習營成果手冊」序〉，洪文瓊為其總評〈欣見兒童劇的薪傳已經燃起：記「七十八年度兒童戲劇研習營」〉。擔任此活動之講師群，多為兒童劇場之專業人士，除此之外，尚有兒童文學作家（馬景賢、李潼、洪文瓊）及成人劇場專業人士（李國修）之參與，使其在戲劇專業之外，對於「兒童」觀眾的屬性及需求、如何為兒童創作故事及兒童的分齡種類均有其相關理論之說明。該活動為期六天，其辦理之目的為：

1. 推廣兒童戲劇以使國內教學環境更活潑，使孩子樂於學習。
2. 協助有志於兒童戲劇之老師參與編導演實務，發揮創作，並鼓勵教師組成兒童劇團。
3. 藉老師演出兒童劇，促進孩子們學習及加強師生溝通，發展兒童潛能、實現自我，帶動國小戲劇社的產生。
（《我們只有一個太陽：78年度兒童戲劇研習營成果手冊》，頁4）

　　和上一階段由中國藝術中心所舉辦之教師研習營之不同處在於，鼓勵教師組劇團，由教師擔任演員為兒童／學生表演，將兒童戲劇做為一種教學的技巧刺激學生的學習動力，和以訓練兒童成為演員之做法大為殊異。此研習營之辦理成效具有臺灣兒童戲劇改革的目標性，而參與講師多數為當今影響臺灣兒童戲劇發展之人士，帶動性意義不容小覷。

表 3-3　1988-1999 **臺灣省政府教育廳及省、市政府教育局主辦之活動簡表**

時間	活動名稱	時間	活動名稱
1988	臺灣區七十六年度各級學校國劇競賽	1989	臺灣區七十七年度各級學校國劇競賽
	省、市政府教育局策辦青少年國劇欣賞		省、市政府教育局策辦青少年國劇欣賞
1990	臺灣區七十八年度各級學校國劇競賽	1991	臺灣區七十九年度各級學校國劇競賽
	省、市政府教育局策辦青少年國劇欣賞		省、市政府教育局策辦青少年國劇欣賞
1992	臺灣區八十年度各級學校國劇競賽	1993	臺灣區八十一年度各級學校國劇競賽
	省、市政府教育局策辦青少年國劇欣賞		省、市政府教育局策辦青少年國劇欣賞
1994	臺灣區八十二年度各級學校國劇競賽	1995	臺灣區八十三年度各級學校國劇競賽及地方戲劇（歌仔戲）比賽
	省、市政府教育局策辦青少年國劇欣賞		省、市政府教育局策辦青少年國劇欣賞

（二）行政院文化建設委員會主辦之活動

自一九八七年起，臺灣民間劇團快速成立，至一九九九年止，有近三十餘間兒童劇團成立，其中包含六間公立兒童劇團，此時期應屬臺灣兒童劇團成立的黃金時期。而官方戲劇活動在有民間劇團為其後盾的背景下，活動種類進而得以豐富而多元。在文建會的策劃之下，

均衡縣市發展為其重點政策，社區戲劇活動的興起，區域擴及北、中、南三區，兒童戲劇親近民眾的管道從廳堂走入公園。而觀眾群面向除了從兒童延伸到親子，甚至三代同堂為對象，更進而顧及特殊兒童的需求，推廣的範圍有計畫的朝全面向發展。以下依時間排序概述（表3-4）：

1 「兒童戲劇親子遊巡迴演出」活動

一九九一至一九九三年，策劃辦理「兒童戲劇親子遊巡迴演出」（報紙編號045-047）活動，計有「魔奇兒童劇團」、「九歌兒童劇團」、「鞋子兒童劇團」、「媽咪兒童劇團」、「蒲公英劇團」、「杯子劇團」、「萬象說唱藝術團」、「亞東劇團」分別在北、中、南三地區二十一縣市巡迴演出。

一九九五年，辦理「兒童戲劇親子遊」巡迴演出暨研習活動，以推廣兒童劇運，提昇兒童戲劇欣賞人口成長，進行優良兒童劇團徵選，辦理全省巡迴公演暨研習活動，為儲備社區學校社團組織基本幹部，凡登記有案之國內兒童劇團均得名報名參加。該年參加活動之演出單位包括「紙風車兒童劇團」、「九歌兒童劇團」、「小蕃薯兒童劇團」、「鞋子兒童劇團」、「杯子劇團」，並於該年四至六月在全國各城鄉演出（報紙編號048-049）。

一九九九年，由「九歌兒童劇團」、「紙風車兒童劇團」、「一元布偶劇團」、「杯子兒童劇團」及「鞋子兒童劇團」，在基隆市、新竹縣市、彰化縣市及高雄縣市舉辦「兒童戲劇師資培訓」及「兒童戲劇講座」，並安排「兒童戲劇精靈嘉年華」演出活動。

2 「社區戲劇活動推廣計畫」

一九九一年，透過文化中心為單位，由臺中市「觀點劇坊」、臺

南市「華燈劇場」、高雄市「薪傳劇團」、臺東市「台東市公教劇團」等四劇團展開社區戲劇活動之推廣。一九九二年，由新竹市「玉米田劇團」、臺南市「華燈劇場」、高雄市「南風劇團」、高雄市「薪傳劇團」、臺東市「台東市公教劇團」等五劇團繼續推廣社區戲劇活動。一九九三年，由新竹市「玉米田劇團」（報紙編號050）、臺南市「華燈劇團」、高雄市「南風劇團」、臺東市「臺東市公劇團」等四劇團延續推廣計畫，其編劇題材至巡迴演出均以其所屬縣市為主，以均衡地區文化發展（報紙編號051）。

3 「國際兒童戲劇研習」、「地方兒童戲劇節」、「社區巡迴演出」活動

　　一九九六至一九九七年，為培育兒童戲劇專業人才，增進國際經驗交流，並協助地方兒童戲劇團體發展及推展兒童戲劇欣賞人口，展開「國際兒童戲劇研習」、「地方兒童戲劇節」、「社區巡迴演出」等活動，分別在臺北縣、宜蘭縣、臺中縣、嘉義縣、臺南縣輔訓社區兒童劇團，舉辦進四十場次的兒童戲劇節演出及五十場的鄉鎮社區巡迴演出（報紙編號052）。

4 出將入相——兒童傳統戲劇節

　　一九九七年，辦理第一屆「出將入相——兒童傳統戲劇節」，為培養兒童傳統戲曲欣賞和品味，進而充實兒童藝術教育內涵，透過公開甄選兒童傳統戲曲演出企劃案，遴選出「薪傳歌仔戲劇團」《黑姑娘》（圖片編號030）、「當代傳奇劇場」《戲說三國》、「明華園戲劇團」《蓬萊大仙》、「相聲瓦舍」《相聲說戲》以及「牛古演劇團」《老鼠娶親》（圖片編號031）五部代表作品，並安排至「新舞台」各演出三場，於該年九月二十八日開幕，並配合安排偶戲演出、民藝童玩等節目，全部共計十五場演出，於十一月二日結束。

一九九九年，辦理第二屆「出將入相──兒童傳統戲劇節」，延續第一屆辦理成果，繼續規劃第二屆「出將入相──兒童傳統戲劇節」。透過公開甄選兒童傳統戲曲演出企劃案，邀請學者專家共同召開評選會議，遴選出「薪傳歌仔戲團」（《烏龍窟》）、「華洲園皮影戲團」（《西遊記──三打白骨精》）、「紙風車劇團」（《武松打虎》）（圖片編號032）及「國立復興劇團」（《森林七矮人》）（圖片編號033）等四團於該年三月十三日起至四月四日假臺北「新舞台」演出十二場，並出版《兒童遊戲書》及《創作劇本集》。

5 臺灣現代劇場研討會

文建會為整理記錄臺灣劇場的變革，於一九九六年舉辦「臺灣現代劇場研討會──1986-1995臺灣小劇場」。三年後，基於臺灣各地劇場蓬勃發展，為進一步探討劇場藝術在國內之發展，特於一九九九年三月十二日至十四日在成功大學辦理「一九九九臺灣現代劇場研討會」。

表 3-4　文建會 1991-1999 兒童戲劇辦理活動簡表

時間	活動名稱
1991	兒童戲劇親子遊巡迴演出活動
1992	兒童戲劇親子遊巡迴演出活動
1993	兒童戲劇親子遊巡迴演出活動
1995	兒童戲劇親子遊巡迴演出暨研習活動
1996-1997	兒童戲劇社區推廣計畫
1997	出將入相──兒童傳統戲劇節
1999	（第二屆）出將入相──兒童傳統戲劇節
	兒童戲劇親子遊
	一九九九臺灣現代劇場研討會

　　九〇年代臺灣戲劇因「傑出演藝團隊徵選及獎勵計畫」等相關措施的推動，大型專業劇團逐漸形成，展現出一種更為多元、更具特色的風貌，在「社區總體營造」理念下，社區意識抬頭，以關懷社區文化發展的「社區劇場」應運而生；兒童劇團也因成果豐碩而成為近年來熱絡的劇場活動。因此，該研討會囊括「專業劇場」、「社區劇場」、「兒童劇場」三議題，邀請兩岸戲劇學者、劇場工作者及教育界人士共同參與，並邀請美國加州大學洛杉磯分校戲劇學者來臺專題演講，以汲取國外經驗，為臺灣劇場尋求未來發展的方向。

　　在上述活動中，又以「出將入相──兒童傳統戲劇節」及「一九九九臺灣現代劇場研討會」兩項活動特具代表性，因此將另做分述：

（1）出將入相──兒童傳統戲劇節

　　為文建會主辦，「辜公亮文教基金會」承辦，於一九九七及一九九九年共辦理二屆。該活動為國內首次嘗試將傳統戲劇突破以往「國劇欣賞」及「國劇競賽」之生硬辦理型態，以專為兒童量身打造之傳統戲劇作品為主，除演出之外，於活動結束後另出版劇本集及活動紀實手冊（其中並設劇評專文）（報紙編號053）。

　　兩屆活動均以公開徵選的方式，藉以鼓勵國內劇團以「兒童」為觀眾之傳統戲劇創作，獲選團體以歌仔戲、京劇、相聲等形式呈現，並將劇評納入活動紀實，以評析的觀點來為傳統戲劇尋覓出路。該活動之構想簡述如下：

1. 強調「三代同遊」之全家老小一同參與的親子活動，特別將「親子」意義擴大為爺爺奶奶與兒孫輩之間的親密關係。
2. 重新釐清「兒童戲劇」的製作概念。兒童的想像力與領悟力常常超越成人的思考模框，戲劇表演的故事性與多變性最能

吸引孩童的注意力，而兒童戲劇的製作最忌將小觀眾低智
化，太過單一或過於紊亂的戲劇內容，均無法啟發兒童的想
像天地；而「傳統戲曲」嚴謹的美學觀，以及內容的可變性
卻可恰如其份地帶領兒童領略表演藝術的豐富與創意，同時
傳達中國人的思想與智慧，進而對現今文化亂象發揮潛移默
化之功能。

3. 根據「新舞臺」劇場條件以及周邊環境狀況，量身訂做。

4. 為鼓勵傳統戲曲創作，並拓展活動參與層面，演出部分特別
以公開甄選方式尋找新創意、發掘人才新血。

（〈出將入相的活動主旨〉，《相聲說戲》，頁62）

上述四點固然代表了該活動辦理之初衷，立意良善，旨在延續
「傳承」的精神，並鼓勵傳統戲劇再「創作」的新意。但就其第一點
「三代同遊」而言，兒童觀眾和成人觀眾之差別性再度失焦，以致於
在《戲說三國》、《相聲說戲》、《老鼠娶親》等劇中，有刻意教導兒童
認識傳統戲劇的看戲門道，但又同時需推展劇情維持成人觀眾的興
頭。以《戲說三國》中的對白為例：

說書人：「啊！好棒！你們看這就是關公的馬夫在前面幫他帶
路，很神氣，對不對？我們再請這個馬夫表演一次好不好？
他翻的多快，就表示關公騎的赤兔馬跑的多快。」（頁6）

戲劇的娛樂性無論古今，都可能因為刻意教化觀眾的需要而破
壞。再者，在二屆作品中所使用之戲劇語言及劇情安排是否真為兒童
量身訂做，難以深入判別，一如在《出將入相——第二屆兒童統戲劇
節活動紀實》中之「辜公亮文教基金會特邀觀察報告」所述：「這次

『出將入相』的對象以7-11歲兒童為主，那麼為他們量身訂造的戲就要考慮這個年齡段孩子的心理、理解力和接受程度。」（頁97）以兒童劇《武松打虎》為例，該劇於「辜公亮文教基金會特邀觀察報告」中在專業的評析中獲得稱許，其主要原因是切合兒童觀戲之心理需求，能將傳統戲劇中的表演方式自然融入係為次要條件。

（2）一九九九臺灣現代劇場研討會

涵括「專業劇場」、「社區劇場」、「兒童劇場」三大領域。其發展背景為延續「1986-95臺灣小劇場」為主題的「臺灣現代劇場研討會」，為持續促進臺灣現代劇場的發展續而辦理。唯對兒童劇場而言，一九八九年所舉辦之「劇場十年」戲劇專題系列活動，尚有將「兒童劇場」納為研討主題之一（報紙編號054）。

「劇場十年」為馬汀尼策劃，文建會贊助，以回顧八〇年代臺灣劇運之座談講演活動。從該年七月起，大約每週舉行一次。關於兒童劇場之場次內容如下（表3-5）：

表 3-5　「一九九九臺灣現代劇場研討會」之兒童劇場相關場次內容

日期	活動名稱	主講者·演出者	性質
8／4	好夢如何成真	魔奇兒童劇團	座談
	兒童戲劇的創作		示範
8／11	除了開心，還帶給孩子什麼？	司徒芝萍	座談
	兒童戲劇座談：兒童戲劇在當代社會中的角色	陳龍安、劉宗銘、袁汝儀、蔡保暄 九歌、杯子、魔奇、鞋子、一元	座談

資料來源：《臺灣小劇場運動史——尋找另類美學與政治》，頁239。

　　事隔十載，「一九九九臺灣現代劇場研討會」在臺南成功大學舉辦，籌備委員會有果陀劇場（代表專業劇場）、臺南人劇團、南風劇團（代表社區劇場）、臺灣兒童劇場協會（代表兒童劇場）、吳靜吉、司徒芝萍（代表北部戲劇學者）和馬森（代表南部戲劇學者）。[9]

表 3-5　「一九九九臺灣現代劇場研討會」之兒童劇場相關場次內容（續）

三月十四日（星期日）兒童劇場				
時　間	主持人	主　講　人	論　文　題　目	講評人
8:30~10:10	林文寶（臺東師院）	郭承威（兒童戲劇協會理事長）	〈現代偶劇團在兒童教育上之應用〉	王友輝（藝術學院）
		徐守濤（屏東師院語教系）	〈兒童戲劇與兒童文藝教育的探討〉	鄭黛瓊（北市師院）
		蔡勝德（嘉師語教系）	〈兒童劇的文學性——從弊病方面談起〉	許建崑（東海大學）
10:10~10:30	休　　息　　（茶　　敘）			
10:30~12:10	張靜二（臺灣大學）	司徒芝萍（政大外文系）	〈英國教習（育）劇場初探〉	王淑華（中正大學）
		楊佳惠（臺東師院兒童文學所）	〈論兒童劇場的教育性〉	林玫君（臺南師院）
		柯秋桂（成長兒童學園園長）	〈兒童劇場〉	
12:10~12:30	休　　息　　（午　　餐）			
12:30~13:30	一元偶戲劇團【新西遊記】（成功廳前）			
13:30~15:00	杯子劇團【奇幻世界】（成功廳）			
15:00~16:40	吳達芸（成功大學）	董鳳酈（杯子劇團負責人）	〈戲劇應用與輔導〉	楊萬運（臺灣師大）
		陳美慧（威斯康新幼稚園老師）	〈學齡前戲劇教育之實作與評析〉	陳筠安（鞋子劇團）

表3-5　「一九九九臺灣現代劇場研討會」之兒童劇場相關場次內容（續）

三月十四日（星期日）兒童劇場				
		陳輝明（光寶文教基金會執行顧問）	〈兒童戲劇教育之觀察與芻議〉	高美華（成功大學）
		吳文思（哥倫比亞大學）	〈綜合戲劇：透過現代演出形式教授傳統藝術〉	陳靜媚（成功大學）
16:40~17:40	座　談　會（主持人：司徒芝萍、引言人：鄧珮瑜、郭美女）			
17:40	閉幕式　　廖美玉主任、馬　森教授			

　　該研討會之「兒童劇場」部分，計有論文十篇，議程如下（《一九九九臺灣現代劇場研討會論文集》，頁321）：

　　司徒芝萍於〈兒童劇場非兒戲〉中陳述對於該研討會之觀後感想，並將綜合座談探討的問題及與會人士所發表的意見，歸納為以下幾點[10]：

（1）各處兒童劇團經營得非常辛苦，主要原因是不為正規教育體制所認同，無法進入校園。地方的大環境隊藝文活動的發展不甚友善，可用的資源又很有限，若希望在藝術及服務層面上有所突破，必須儘速促成教育政策的修正與藝術教育落實校園，使戲劇與音樂、美術並列於「藝術與人生」教程中。

（2）兒童劇場與教習（育）劇場等相關名詞、譯名與含義必須統一，否則討論無法交集。

（3）目前兒童劇演出多適合幼稚園及國小低年級兒童觀賞，青少年幾乎呈斷層現象，劇團應努力延續小觀眾的觀劇習慣，才能有效培養未來參與專業劇場的觀眾。

（4）要在各地發展兒童劇團的教育功能或要在各級學校內推
　　廣戲劇教育。目前最缺乏的就是師資，因此師資培訓刻
　　不容緩，當於現職教師的在職進修及師院體系教程中，加
　　開戲劇藝術和教材教法等相關課程，雙管齊下。（頁57）

而與會人士，對臺灣兒童戲劇發展近程方向也達成三點共識：

（1）藉由各種可能管道，促進「藝術教育法」的制定與落實。
（2）各劇團所在地舉辦「教師戲劇營」，或促請文建會及教育
　　部統籌聘請專家至各地主持「戲劇師資培訓班」。
（3）各劇團與學者專家們建立資訊網，以便互通訊息和相互支
　　援。（頁57）

　　整體而言，此研討會為國內首次將「兒童劇場」納入「現代劇
場」之分支為討論對象所舉辦之學術性研討會，茲將幾項特點整理如
下：首先，參與者的多元化：學者、劇場工作者、戲劇教學及應用的
工作者共聚一堂，顯示戲劇藝術的應用特質及參與層面。其次，探討
層面的多樣化：理論與實務同時涵蓋，從戲劇文本到表演美學，涵蓋
層面廣泛，呈現臺灣兒童戲劇之多樣性，現況所產生之問題亦自然浮
現。再者，就研討部分而言，戲劇教學具顯學之相，其討論的議題、
內容和建議多以此為中心，反映出臺灣當時兒童戲劇發展的面向，除
劇場表演之外，戲劇教學亦可同列二大核心。
　　二〇〇一年，「戲劇」被納入九年一貫國民義務教育課程之中，
於此回顧該研討會之辦理意義，對於「戲劇教學」、「戲劇教育」、「戲
劇師資」、「戲劇推廣」等議題之論述，彷彿是帶領臺灣戲劇教育邁向
千禧年新發展的曙光。

（三）其他活動

在文建會的補助和獎勵下，尚有幾項以兒童為主體所舉辦之藝術節活動，例如，自一九九六年開始辦理之宜蘭縣「國際童玩藝術節」，及一九九八年舉辦之嘉義縣「新港國際社區兒童藝術節」，唯該類型活動雖以兒童為主體所舉辦之藝術相關活動，但在內容部分非屬兒童戲劇，因此不予列入本節論述之範圍。又如一九九五年國立藝術學院承辦「臺北國際偶戲節」活動及雲林縣舉辦之「雲林縣國際偶戲節」活動均屬偶戲類活動，但演出內容均以一般偶戲或成人偶戲為主，亦不於本節討論範疇之列。

第三節　本時期劇團與人物

一　代表性劇團

自一九八七至一九九九年間，是臺灣兒童劇團數量增加最快的階段，計有六間公立劇團（表3-6），二十八間代表性民間劇團成立。民間劇團大量增加和官方政策有密切的關係，文建會自一九九一年起進行「扶植全國性演藝團隊」、「輔導縣市辦理小型國際文化藝術活動」、「推動小型舞台藝術」、「社區文化活動發展計畫」等政策推行，對於民間兒童劇團實質的戲劇專業學習機會、獎金的補助，以及專業劇團進入社區輔導等方式均是兒童劇團催生的因素。再者，一九八七年國家劇院開幕，國立藝術學院戲劇系畢業生開始走進劇團，為臺灣現代戲劇領域增添新血，對於開發臺灣兒童劇團走向專業劇團形成正面的效應。為能達到永續經營的目標，這個階段的兒童劇團開始以藝

企合作的模式經營，無論是與媒體、學校、政府機關等單位合作，或以教學、輔導等方式進行，均是以尋求多元外資的來源。以下將依公立兒童劇團、民間兒童劇團二種型態進行論述。

（一）公立兒童劇團

依據七十八年度第一次臺灣省各縣市文化中心主任會議決議，各縣市文化中心應成立兒童劇團，訓練人才（臺灣省政府教育廳七十七年十一月二十三日教五字第一〇七九號函轉上次開會記錄）。[11]經臺灣省政府教育廳輔導，臺灣公立兒童劇團於一九八八年起開始設置（表3-6），至一九九五年止共有花蓮縣立文化中心兒童劇團（以下簡稱「花蓮」）、臺東公教兒童劇團（以下簡稱「東教」）、屏東縣立兒童劇團木瓜兒童劇團（以下簡稱「木瓜」）、臺中市立文化中心兒童劇團（以下簡稱「臺中」）、宜蘭縣立文化中心蘭陽兒童劇團（以下簡稱「蘭陽」）、高雄縣立文化中心小蕃薯兒童劇團（以下簡稱「小蕃薯」）、基隆市立文化中心島嶼劇坊（以下簡稱「島嶼」）設立。[12]

表 3-6　臺灣公立兒童劇團成立時間簡表

成立時間	劇團名稱
1988	花蓮縣立文化中心兒童劇團
1989	屏東縣立兒童劇團──木瓜兒童劇團
1990	臺中市立文化中心兒童劇團
1992	宜蘭縣立文化中心蘭陽兒童劇團、高雄縣立文化中心小蕃薯兒童劇團
1995	基隆市立文化中心島嶼劇坊

蔡曉芬於《臺灣地區公立兒童劇團現況之研究》中對於臺灣公立兒童劇團所進行之研究可以得知，此六間公立兒童劇團，其設立宗旨之共同點大致可分為三點（圖3-2），除此之外，各團由於地域性之不同，各有其特色，「花蓮」、「臺中」、「木瓜」強調藉由劇團的成立能達到啟發兒童創造力，培養戲劇欣賞能力與培養健全人格；「小蕃薯」強調推廣兒童戲劇的目標是為了培訓戲劇人才；「蘭陽」成立目的是為帶動與發揚當地文化活動；「島嶼」成立目的是為培養當地戲劇觀眾人口，故不限於兒童劇。（頁197-198）

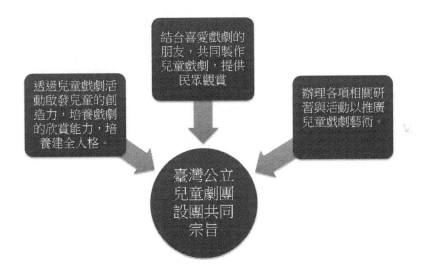

圖 3-2　臺灣六間公立兒童劇團設立宗旨之共同點

在六間公立劇團中又以「蘭陽」乃因縣長之提議，並獲黃春明之應允協助而成立；「木瓜」由屏東縣政府委託屏東縣「仙吉國小」黃基博辦理，黃春明與黃基博均為兒童文學、兒童戲劇作家，著作等身，此二間劇團以邀請當地代表性作家組團，形成另類「作家劇團」的特色。

在劇團經費部分，最大的優勢是得以獲得來自臺灣省教育廳或文
建會之官方補助，但也形成政策施行的隱憂，以「臺中」為例，其結
束運作之原因係因「此專案已因臺灣省改制而無經費預算」（《從「臺
中市立文化中心兒童劇團」探究兒童劇團的經營與發展》，頁73），顯
然政府在政策階段面的實施固然不夠周延，但也藉此反映出臺灣兒童
劇團經營不易的困難，此六間公立劇團主要演出活動多以公演居多，
其他配合商業類型之演出活動著墨較少，知名度較難拓展，資金流動
及儲備性有限，在官方資金不再挹注時，能獨立運作的機會較少。

在演出部分，演員多以成人演員為主，兒童演員視劇情需要而加
入。其中「木瓜兒童劇團」例外，參與演出者均為仙吉國小學童。由
於演員多未受過訓練，因此，「島嶼」、「蘭陽」、「臺中」、「小蕃薯」
會視劇團情況，不定期針對團員辦理兒童戲劇相關研習與訓練，「花
蓮」、「木瓜」則於排練時直接指導，表演之專業程度上難以要求。其
次，在表演類型中，除「木瓜」多以歌舞劇為主之外，餘皆以舞台劇
為主。「木瓜」另一項特色是演出劇作以黃基博作品為主，並出版劇
本作品集。以表演工具來分「蘭陽」以偶為主，其他地區以真人演
出。而從《表演藝術年鑑》中之演出記錄觀察，則以「小蕃薯」演出
場次最為頻繁，在其帶動下，南部兒童劇團繼而陸續成立，整體而
言，官方輔導政策仍有其影響力。

（二）民間兒童劇團

一九八七至一九九九年間在政府政策的實施及帶動下，臺灣民間
兒童劇團呈現豐富多元的發展現象。以偶戲表演為主之兒童劇團計
有：「小青蛙劇團」（圖片編號034）、「無獨有偶工作室劇團」（圖片編
號035）等；國立臺北藝術大學（前國立藝術學院）畢業生所籌組之
兒童劇團計有：「天使蛋劇團」、「蘋果兒童劇團」（圖片編號036）

等；以魔術特效為表演特色有「奇幻兒童劇團」；前「魔奇兒童劇團」團員獨立組團之「飛行島劇團」；以親子戲劇為主之「童顏劇團」（圖片編號037）；以基金會之名籌設之「小袋鼠說故事劇團」；以「教育宣導劇」為主導之「大腳丫劇團」；以及由社區出發所成立之「玉米田兒童實驗劇團」。除此之外，此階段之劇團又可依其劇團類型，分為作家劇團、教師劇團、南部劇團及重點劇團四個部分，以下將依其類別進行分析。

表 3-7　1987-1999 臺灣民間兒童劇團成立時間簡表

成立時間	劇　　團　　名　　稱
1987	華燈劇團、鞋子兒童實驗劇團、九歌兒童劇團、一元布偶劇團
1989	媽咪兒童劇團、彩虹樹劇團
1991	玉米田兒童實驗劇團、丫丫兒童劇團
1992	紙風車劇團、萬象兒童劇團
1993	大腳Y劇團
1994	黃大魚兒童劇團、童顏劇團、小袋鼠說故事劇團、頑石劇團（圖片編號038）、小青蛙劇團
1995	牛古演劇團
1996	小茶壺兒童劇團、童心劇團
1997	洗把臉兒童劇團、蘋果兒童劇團、大開劇團（圖片編號039）
1999	豆子劇團、天使蛋劇團、飛行島劇團、奇幻兒童劇團、無獨有偶工作室、大風音樂劇場

報紙見附錄十二，報紙編號 055-058

1 作家劇團

　　作家劇團係指該劇團以演出固定之作家作品或因某位作家之名而成立之劇團，其中「宜蘭縣立文化中心蘭陽兒童劇團」、「屏東縣立兒童劇團木瓜兒童劇團」、「黃大魚兒童劇團」均屬作家劇團之列。「蘭陽」為前縣長邀請黃春明組團成立之劇團；「木瓜」為縣政府指定黃基博服務之「仙吉國小」成立之劇團；「黃大魚兒童劇團」則為黃春明自組劇團，以演出自身創作作品為主之劇團。

　　「木瓜」自七十四學年度起，即在省政府教育廳支助下出版黃基博之創作劇本《林秀珍的心》，七十六學年度獲省府教育廳兒童讀物出版部出版《花神》，七十八學年度正式被屏東縣政府指定為推展兒童劇展實驗學校。黃基博以一年一齣新作為劇團創辦目標，在歷年創作中，榮獲許多劇本大獎，將其自身之創作作品運用在學校劇團演出，在劇本和演出方面均同具價值。

　　「蘭陽」以黃春明的作品《土龍愛吃餅》為創團戲碼，在此之後的表演劇作則不受限只演出黃氏之劇作，但該團組團之動機係因黃氏為宜蘭代表作家之故，故列入作家劇團之範疇。而「黃大魚兒童劇團」則是以黃春明之創作為主要表演劇作，代表性作品有：《掛鈴鐺》、《土龍愛吃餅》、《小李子不是大騙子》（圖片編號040）、《愛吃糖的皇帝》、《我不要當國王了》。

2 教師劇團

　　教師劇團係指由教師擔任表演者或創團者所籌立之劇團。本階段民間劇團具此特質者有「台東公教劇團」、「牛古演劇團」、「小茶壺兒童劇團」，此三間兒童劇團均為國小教師鑑於為兒童表演為其興趣，是故組團以提供兒童戲劇演出活動。「台東公教劇團」後改名為「台

東劇團」，團員採自由參加，不限於教師身分，在劇作部分，除兒童劇及其相關研習營活動外，亦兼重成人劇作品演出。

「牛古演劇團」（圖片編號041）創團係由一群在小學任教的老師為主要成員，原為臺北市立師專戲劇社的學生，畢業後分佈在臺北市各個學校，曾在一九八九、一九九〇年組「將進酒劇團」。一九九五年，開始以製作兒童戲劇為主要發展方向，其後在劇團編導廖順約籌畫下重組牛古演劇團。

「小茶壺兒童劇團」（圖片編號042）由嘉義師院中文系教授蔡勝德籌劃成立，團員多為國小教師。成立之初以「林老師說故事」為名，招攬文化中心閱覽室之說故事志工，在說故事之餘，亦以親子戲劇方式表演短劇，在兩年的戲劇經驗累積下，遂成立該劇團，為雲嘉地區第一個專業兒童劇團。（《嘉義市小茶壺兒童劇團成長歷程之研究》，頁35-36）

3 南部劇團

將南部劇團單獨畫分，係因在第一階段（一九四五至一九八六年）及第三階段（二〇〇〇至二〇一〇年）所成立之兒童劇團多集中於北部區域，南部兒童劇團之成立時期則多集中於本階段，形成本階段兒童劇團地點分佈之特殊性。

「小茶壺兒童劇團」座落於嘉義，「洗把臉兒童劇團」（圖片編號043）、「華燈劇團」座落於臺南，「高雄縣立文化中心小蕃薯兒童劇團」、「媽咪兒童劇團」、「豆子劇團」（圖片編號044）則同為高雄地區之兒童劇團，其中除「小蕃薯」外，均為民間劇團。「洗把臉兒童劇團」、「豆子劇團」則是國內劇團中少數擁有自身專業排練場及劇場者；「媽咪兒童劇團」則為文建會社區劇團政策影響下所成立之劇團；「華燈劇團」（圖片編號045）成立之初係由紀寒竹神父帶領下，

結合青年志工創立而成，與「快樂兒童劇團」成立之宗教背景有其相似之處。「小蕃薯」雖為公立劇團，但由於其演出及其兒童戲劇相關活動辦理十分活躍，故在政府政策無力扶植下，仍能獨立生存，係屬臺灣公立劇團中轉型成功之範例。

4 重點劇團

（1）鞋子兒童實驗劇團

一九八三年「成長兒童學園」於臺北成立。園所老師為啟發孩童的學習興趣，遂發起每週一次為學生演出兒童戲劇的願景，創下臺灣幼稚園首設「兒童劇場」的記錄。一九八五年，「成長兒童學園」受邀與光啟社合作企劃兒童電視節目「爆米花」，節目中的「爆米花劇場」受到當時兒童觀眾普遍性的歡迎。一九八七年，該園教師聯合成立「鞋子兒童實驗劇團」，以更專業的兒童劇場來從事兒童戲劇的推廣。一九八八年起，連續十年，獲得「豐泰文教基金會」的補助，推出多種劇碼及辦理戲劇研習活動，劇團經營的方式多元而開放，陸續培養多位專業兒童劇編導，諸如：陳筠安、黃美滿、李明華等，為臺灣兒童戲劇發展提供許多貢獻。

李明華於其碩士論文《劇團師訓課程的發展——以鞋子兒童實驗劇團為例》中，將「鞋子兒童實驗劇團」（圖片編號046）的劇團發展史分為：孕育期（1983-1987）、嬰兒期（1988-1990）、成長期（1991-1997）及轉型期（1997-2003）。其中「轉型期」是該團延續發展與否的重要關鍵點。一九九七年起，在原附屬之「豐泰文教基金會」的資助下，成立「成長文教基金會」，更改名稱為「成長文教基金會附設鞋子兒童實驗劇團」。由於基金會的孳息有限，要維持原來的編制，在沒有資金支持的情況下，所幸因著文建會扶植團隊的補助，使該團

的創作與經營得以持續。從那時候起，劇團開始對外募款穩定營運情況。取之於社會，用之於社會，該團自轉型期起，開始以慈善義演的方式為劇團開發演出的機會，曾經協助過「世界展望會」、「荒野保護協會」、「兒福聯盟」等公益團體，嘉惠許多兒童觀眾。

　　除此之外，該團亦致力於兒童戲劇叢書出版，推廣國際兒童劇場新知，例如《鞋帶劇場》（1999）、《戲劇抱抱》（2001）、《偶的天堂》（2001）、《戲偶在樂園：幼兒戲偶教學工具書》（2002）、《好戲開鑼：兒童劇場在成長》（2003）、《創作性戲劇原理與實作》（2007）等。

表 3-8　鞋子兒童劇團演出記錄

年份	劇目	備註
1984	《誰偷吃了月亮》	成長兒童學園首次對外公演
1985	《大象的鼻套》	首次與外團「快樂兒童劇團」合作
1989	《年獸來了》	鞋子首次對外公演
	《短鼻象～八頓將軍》	鞋子首次大型公演
	《天上的寶石》	第一個偶劇
1991	《拼圖的夢》	第一個音樂默劇
	《蛀牙蟲流浪記》	首次邀請國外劇團來臺演出
1992	《胡桃鉗》	第一個音樂歌舞劇
1993	《老鼠娶親》	第一個結合國劇文武場方式的演出
	《祖母的雞》	結合多媒體和音樂默劇的演出
	《稻草人與小麻雀》	黃春明老師首度自編自導
1994	《隱身草》	第一齣臺語兒童劇、入選文建會優良劇本
	《大頭目說故事》	入選文建會優良劇本
1995	《小李子不是大騙子》	鞋子首度登上國家劇院

表 3-8　鞋子兒童劇團演出記錄（續）

年份	劇目	備註
1997	1997鞋子偶劇節	第一個偶劇節
1998	《小飛飛的天空》	國際交流作品
2000	《快樂gogogo》	與兒童電視節目人物結合
	《漂浮的魔法桌》	第一個魔法劇場
2001	《有影無影大家來影一下》	投影機上的實驗創作
2002	《安拿生語沒什麼》	兒童哲學故事
	《ㄐㄧㄥ丁東東魔法 Do Re Mc》	與梅苳全人音樂中心合作
2003	《老鼠娶親》	中英文偶劇版

（2）九歌兒童劇團

　　「九歌兒童劇團」（圖片編號047）成立於一九八七年。其團名「九歌」二字，源自屈原所做的「楚辭」，內容採自民間祭神之素材潤飾而成，是一套完整浪漫的祭祀神鬼的儀式劇，有音樂、辭曲、舞蹈。該團擷取九歌原著精神及意蘊，以「發揚中華民族文化特色」為宗旨，「陪孩子度過快樂而有意義的童年」為目的。期使屈原此綜合有歌有舞有劇的中國古典民間戲劇根源，傳承落實於中國兒童的現代生活中。其英文團名 Song Song Song Children's & Puppet Theatre 頗有兒童戲劇且歌且舞的童趣之意。

　　創辦人為前「魔奇兒童劇團」團長鄧志浩，渠於「魔奇兒童劇團」成立的次年，另組「九歌兒童劇團」，現任團長為朱曙明。

　　該團例行工作以定期舉辦舞台劇公演及接受各單位邀演為主；創作節目內容涵蓋中國傳統故事、兒童文學名著、現代兒童生活教育課題等等。其發展目標，以積極開拓臺灣兒童戲劇國際化為職志。自創

團第一年起，即前往兒童戲劇的起源地——歐洲，參加各國兒童及偶戲藝術節之觀摩、演出；至今足跡遍及奧地利、德國、瑞士、南斯拉夫、克羅埃西亞、捷克、斯洛伐克、美國、加拿大、新加坡及烏克蘭等十多個國家。一九九七年曾獲捷克第一屆「國際兒童偶戲藝術節」，獲最佳演出獎。而自成立以來，多年獲得行政院文建會「國際性演藝扶植團隊」之獎勵補助。此外，亦不斷邀請各國優秀兒童劇團及個人，來臺舉辦交流演出及各項研習活動，企圖創造跨國合作的創作手法，打造開啟臺灣兒童戲劇國際交流之窗，為國內兒童劇團具國際化特色之團體。（鄭雅蓮，〈兩岸三通，兒童劇團首度合作——捷克劇作家寫的中國童話：「淘氣神仙——夢之神」〉，頁88）[13]

除此之外，該團亦致力於「教習（育）劇場」的推廣，透過戲劇教室、兒童戲劇研習營、戲劇師訓等課程，豐富兒童之思考，判斷及解決事情的能力，更為培育兒童觀眾紮根，藉由戲劇與教育之結合，使其能走進校園、社區，讓教育藝術化、藝術生活化。

團長朱曙明自一九八六年起，投入兒童戲劇領域，創作範圍涵蓋編劇、導演、美術設計、戲偶設計製作等，一九九四年曾獲行政院文化建設委員會推薦，前往歐洲研究「兒童戲劇與現代偶戲」。而偶戲表演亦為該團之表演特色，懸絲偶、杖頭偶、手偶、頭套偶等，該團之劇作多有「偶」角色參與其中，並善於運用原創理念，結合中國傳統戲偶之表演型態與現代兒童劇結合，開創傳統偶劇的新生命，而長年劇作量的維持穩定成長，亦成為國內劇評家的題材。[14]

二〇〇六年以「紙風車劇團」為研究主題之碩士論文《兒童劇團產業經營策略研究——以紙風車劇團為例》中，將「九歌」列為臺灣三大兒童劇團，其判別依據有下列四點：

1. 創團成立五年以上。
2. 每年全省巡迴售票演出。

3.近三年內為文建會扶植團隊之一。

4.過去三年內曾在國立中正文化中心售票演出。（頁72-73）

　　就行銷方式、組織經營面向而言，「九歌」的確是臺灣兒童劇團永續經營的代表團體。其劇團主要收入以創作公演為主，其次是與企業合作，例如：合辦活動，另外就是研習活動課程收入。對於企業對藝術團體的支援，不一定是提供金錢上的支援，可以提供其他專長上的支援，以類似古老的「以物易物」方式，增加營收管道。而基於劇團長遠的發展，在資金運用上，九歌計畫將部分盈餘用再轉投資上，例如：經營幼稚園，這也是運用團內既有的人力資源做多元的發展，來增加劇團收入。複合式組織架構是該團另一項經營特色，「九歌」從三人成軍到今天擁有十餘位專職人員，在九歌的專職人員中，有部分行政人員是兼職演出班底；另一種是任務編組，若遇有公演時，則行政經理可能變成製作人，團長可能做編劇或演員，組織團隊靈活應用度極高。（沈冬梅，〈劇團經營——九歌兒童劇團讓藝術能賺錢〉，頁68-69）[15]

（3）紙風車劇團

　　「紙風車劇團」（圖片編號048）成立於一九九二年十一月，為財團法人紙風車文教基金會旗下最早成立之劇團，秉持著「讓風吹動，迎風向前走」的快樂、希望精神。由吳靜吉、柯一正、羅北安、徐立功、李永豐、吳念真共同策劃組成。吳靜吉與李永豐均為臺灣八〇年代「實驗劇場」之參與人士，並同為「蘭陵劇坊」之發起成員。李永豐（圖片編號049）其後加入「魔奇兒童劇團」，曾為「魔奇兒童劇團」團長、編導。一九九二年離開「魔奇兒童劇團」，另籌組「紙風車劇團」。在擁有現代戲劇、兒童劇場之專業背景下，該團自成立以來，屢次獲得文建會「國際性演藝扶植團隊」之肯定，並多次配合文

建會社區藝術發展活動，擔任多所社區、地方性社團之培訓講師。其劇團特色擅於將多元的劇場元素與形式結合，以製作本土化與原創性之兒童舞台劇，目標是以展現臺灣兒童劇場的創意及特色為主軸。該團為推廣兒童戲劇，深入鄉鎮，於各地的學校與社區活動中心演出，觸角遍及各省各個角落，企圖打造「臺灣」品牌之兒童劇團。

　　除了票房成績、官方單位的肯定之外，該團在戲劇創作的最大特色應屬劇本創作。一九九九年，創作劇本《武松打虎》入選為文建會辦理之「出將入相」兒童戲劇表演劇作，改編自家喻戶曉故事的《武松打虎》，運用兒童樂舞劇形式，傳達保育動物的概念，並被收錄於《粉墨人生──兒童文學戲劇選集1988-1998》之中，為國內少數兒童劇團能獲得兩次劇本被收錄出版之代表，從其作品中得以觀察出創作者對於兒童觀眾特質之掌握，亦是兒童戲劇與傳統戲劇融合之成功範例。年度大戲和主題系列作品為該團另一戲劇特色，自成立以來所推出之「十二生肖系列」及「巫婆」主題之劇作，其「系列」之傳統，對於兒童觀眾造成期待心理，係為口碑建立之行銷手法。

表 3-9　紙風車劇團──「生肖系列」劇作

鼠	牛	虎	兔
貓捉老鼠	牛的禮讚──我們一車都是牛	武松打虎	兔子不吃窩邊草
龍	蛇	馬	羊
哪吒大鬧龍宮	白蛇傳	唐吉軻德冒險故事──銀河天馬	小小羊兒要回家──三國奇遇
猴	雞	狗	豬
妙猴王大鬧花果村	雞城故事	忠狗101	跑吧！小豬

圖片請見附錄十，圖片編號 050-060。

二　代表性人物

　　本時期（1987-1999）之臺灣兒童戲劇正式邁入兒童劇場及戲劇教育發展的階段。就兒童劇場面向而言，兒童劇團之專業性是此盛創時期追尋之目標；而戲劇教育部分，則由於本國兒童戲劇所參考發展模式之對象——英國、美國，均為戲劇教育發跡甚早且概念完備之國家，戲劇教育之學風隨著八〇年代留學歸國之學者引進，遂成為臺灣兒童戲劇另一項發展重點。就此二個面向而言，司徒芝萍、曾西霸及陳筠安可作為本時期之代表性人物。司徒氏為國內首位兒童劇場留美博士，專攻兒童劇場及戲劇教育之理論發展，為八〇、九〇年代臺灣兒童戲劇相關會議之代表；曾氏則擅長劇本編寫，曾於臺北市兒童戲劇研習營、文建會編導研習營講授編劇概論，除從事兒童劇本創作之外，亦為國內少數兒童戲劇劇評家，曾參與「兒童文學一〇〇」之兒童劇本類別之主編；陳筠安為國內第一個基金會與兒童劇團合作的創始人。除此之外，三位均曾經多次擔任國內劇本徵選、戲劇比賽之評審，對於臺灣兒童戲劇發展有著相當的影響力。

（一）司徒芝萍

　　司徒芝萍（1946-），廣東省開屏縣人。一九六八年畢業於淡江文理學院外文系。一九七四年取得美國佛羅里達州州立大學戲劇系碩士學位，主修服裝設計。一九八八年取得美國肯薩斯大學戲劇系博士，主修兒童戲劇，為國內第一位兒童戲劇博士。曾任國立政治大學英國語言學系副教授、國立政治大學西語系客座副教授，現任國立政治大學英國語言學系兼任副教授。個人學術專長為現代戲劇、當代英美戲劇、兒童戲劇、劇場藝術、劇場實務。

　　司徒氏於一九七九年起開始發表以兒童戲劇為主題之相關文章、學術論文，主持兒童戲劇研討會、座談會。首篇文章〈兒童戲劇的分類和年齡興趣之關係〉（1979），將兒童戲劇分為：五歲以下、五歲到八歲、九歲到十二歲、十四歲到十八歲四個階段，對於在當時國內兒童戲劇多以劇展比賽方式舉行，尚未注意到兒童戲劇應以不同階段年齡層劃分之時，司徒芝萍為繼李曼瑰之後，首位將英、美兒童劇場之分齡概念引入臺灣之人，而其分齡依據在於西方之「分齡」。

　　一九八八年，中華民國兒童文學學會出版《認識兒童戲劇》一書，邀集國內學術界、劇場界人士發表關於「兒童戲劇的應用」、「他山之石」、「實際製作經驗談」三類主題之看法，司徒芝萍以〈美國兒童戲劇現況〉引介美國兒童劇場之興起、專業化進程及職業劇團之規模及經營方式，提供國內從事兒童戲劇人士為之借鏡。同年於「劇場十年」活動中，主持「除了開心，還帶給孩子什麼？」座談會，為兒童戲劇界學術領域代表人士。

　　一九九〇年，於《文訊》雜誌中發表〈藝術教育的新生兒──兒童戲劇〉一文，主要針對兒童戲劇需具備寓教娛樂之功能，即兒童戲劇中教育性之重要。該文從臺北市及高雄市的兒童劇展談起，將國內兒童戲劇與東歐、美國之差異做比較，鼓勵政府投注對兒童戲劇重視，強調欲振興兒童戲劇，其國家政府之政策具有決定性的關鍵力量。

　　一九九九年，以代表北部戲劇學者之身分，籌畫「一九九九臺灣現代劇場研討會」，並於「兒童劇場」類別發表〈英國教習（育）劇場初探〉，引介英國三大教育劇團：「教育劇團服務有限公司」、「少年國家信託劇團」及「遊樂旋轉台劇團」，從其三大劇團之發展，使讀者／觀眾了解英國兒童戲劇發展與戲劇教育之密切關係，並強調英國戲劇教育所實施之兒童分齡教學。其後於該研討會之《一九九九臺灣現代劇場研討會成果集》，發表〈兒童劇場非兒戲〉一文，陳述對於

該研討會之觀後感想，並將綜合座談探討的問題及與會人士所發表的意見歸納為四項要點，呼籲兒童戲劇納入國民教育課程之觀念及戲劇師資培訓之重要性。

二○○○年，於《國民中小學戲劇教育國際學術研討會》發表〈臺灣兒童劇場的演變與現況：反映九年一貫教改〉之論文，將臺灣的現代兒童劇場分為三個階段：一九六七年至一九八八年；一九八八年至一九九四年；一九九二年至二○○二年。其中特別記載關於一九九二年舉辦之「教習（育）劇場研習會」，及「臺南人劇團」一九九八年邀請英國格林威治青少年劇團來臺主持工作坊活動。

從上述之兒童戲劇專業活動或期刊論文發表中，得以了解司徒芝萍係為臺灣兒童戲劇發展歷程中，對於兒童劇場及戲劇教育之觀念產生重要影響人士。係因渠自八○年代起，將英、美兩國兒童戲劇的發展概念引進我國，對於當時尚未確定兒童戲劇發展走向的臺灣而言，確實提供得以借鏡它國之參考經驗，也因為如此，臺灣兒童戲劇的定位幾乎移植英、美國的兒童戲劇發展模式，特別重視戲劇教育的定位與發展。二○○一年，臺灣戲劇教育在司徒氏、張曉華等人的催生下正式納入國小課程，成為亞洲第一個將戲劇視為國中、小學正式學科之國家。

（二）曾西霸

> 曾西霸的一生，是文學和影劇交融的。他的生活的四部曲是教學、創作、演講、旅遊，生活中充滿藝術，前半輩子「為趣味而讀書」，後半輩子「拿嗜好當職業」，很少人像他那麼幸福。
>
> ──林武憲[16]

　　曾西霸（1947-2013）（圖片編號061），臺灣南投人，新竹師範大學學士，中國文化大學藝術研究所戲劇組碩士。國內資深影評人，曾任小學教師、中國影評人協會副秘書長、金馬獎評審、新聞局優良電影劇本甄選評審委員。

　　一九八四年，中華民國兒童文學學會成立，曾氏加入學會，加深對兒童戲劇的認識與研究，隨後開始發表以兒童戲劇、兒童劇本編寫之文章，並擔任臺北市「兒童青少年劇展」講座及評審、策劃「兒童戲劇研習營」活動，兒童戲劇編劇研習活動講師，並以《親愛的野狼》（書影編號053）兒童舞台劇獲獎。

　　一九八八年，中華民國兒童文學學會出版《認識兒童戲劇》一書，曾西霸為其策劃人之一，除發表書評〈教材戲劇化教學〉外，並在〈編後語〉中闡述主編該書之目的：

> 平心而論，儘管李曼瑰教授在二十年前便已力倡兒童戲劇，但兒童戲劇活動卻始終未能風起雲湧，蔚成真正可觀的風氣，再加上多年來推展試驗的過程中，兒童戲劇的樣貌越來越多，相對的也使兒童戲劇的定義越豐富、分歧，甚至說模糊了；因此我們希望透過年刊，讓大家對兒童戲劇有個粗略的認識……。
>
> （頁112）

　　《認識兒童戲劇》一書匯集當時國內從事兒童戲劇學術與實務專業人士以「兒童戲劇」為主題之文章，對於奠定兒童戲劇基礎、重新尋找臺灣兒童戲劇之發展方向確有其階段性的意義。

　　一九八九年，臺灣省教育廳主辦「我們只有一個太陽：七十八年度兒童戲劇研習營活動」，曾氏為其講師之一，發表〈編劇原理〉，透過一般劇本結構及成人劇本之創作原理，剖析兒童劇本編寫之要領，

強調除了教育性之外，文學性與娛樂效果亦是其兒童戲劇本質中不可或缺之要素。

一九九三年，曾氏於《中華民國兒童文學學會會訊》中發表〈臺灣地區兒童戲劇發展概述〉，為國內首篇關於臺灣兒童戲劇發展歷程之論述。

一九九八年起，擔任林文寶策劃之「兒童文學一〇〇」戲劇類評選人，隨後擔任《粉墨人生——兒童文學戲劇選集1988-1998》（書影編號054）之主編，收錄一九八八至一九九八年間，十三部具代表性之兒童劇本（表3-10）。其對於所徵選之劇本提出劇本分析、歷史定位及劇本評論，該書於二〇〇〇年出版，係為國內首部時效性最長之兒童劇本徵選選集，二〇〇六年，蔡慈娥所撰述之《自發展理論探討兒童戲劇之語言——以粉墨人生為例》碩士論文即以此書為研究題材。

二〇〇二年，曾氏出版《兒童戲劇編寫散論》（書影編號055）一書，以兒童戲劇的遊戲精神、兒童戲劇的分齡與分類、兒童劇本分幕分場的技巧及兒童劇本創作與改編之原理等為主題，為國內兒童劇本寫作指引之要著。在書中之〈自序〉處，作者引用游彌堅先生編印《愛兒文庫》及《東方少年》時所寫的話：「因為需要，就當由無變有；有了東西，方能發現缺點和不夠；知道缺點和不夠，才會想辦法改進；不斷的改進，最後才能得到理想的實現」，來表達他對於臺灣兒童戲劇尋找與實現的使命感。

表 3-10　《粉墨人生——兒童文學戲劇選集 1988-1998》劇本目錄

劇名	作者	出版（或演出）年代	作品特性
金龍太子	王慰誠	1970年	正統原型
金斧頭	吳青萍	1972年	電視劇
日月潭的故事	詹益川	1973年	取材鄉土背景
龍宮傳奇	丁洪哲	1983年	童話劇
會笑的星星	王友輝	1984年	浪漫幻想寓言
四隻大神龜	謝瑞蘭	1988年	短劇
年獸來了	鞋子劇團	1989年	戲說節慶習俗
獵人・東郭・狼	九歌劇團	1990年	取材民間傳說
詩寶寶誕生了	黃基博	1993年	歌舞劇
小李子不是大騙子	黃春明	1995年	改編《桃花源記》
朱尾仔與鐵枝路神	蔣耀賢	1997年	文史工作者的歷史劇
武松打虎	紙風車劇團	1999年	高度劇場化、現代化
哇！龍耶！	張友漁	1999年	特定生肖系列

（三）陳筠安

陳筠安（1959-）（圖片編號062），嘉義布袋人，輔仁大學家政系幼教組畢業、國立臺東大學兒童文學研究所碩士、中國天津師範大學比較文學博士。國內資深兒童戲劇編創與戲劇教育推動者。現任成長文教基金會執行長、鞋子兒童實驗劇團團長與臺北市親子成長協會理事長。專書著作有《偶的天堂》、《幼兒律動——戲劇篇》和《幼兒戲劇》；兒童劇本創作方面有《老鼠娶親》、《從前從前天很矮》（圖片編

號063）（2006年兒藝節劇本創作第一名）及《甜水灣的石頭》（2007年兒藝節劇本個人組優選）。

陳筠安和兒童戲劇的因緣起於「成長兒童學園」（1982-1985），當時擔任幼兒教育老師的她，運用戲劇技巧引導教學，發現戲劇不但能豐富兒童想像創造的心靈，更是傳遞人生信念與生活教育的最佳媒介，因此而激發出戲劇融入兒童教育的推廣熱情。在此之後，她開始積極投入國內基金會與兒童劇團的合作模式，曾任「豐泰文教基金會附設鞋子兒童實驗劇團」，現任「成長文教基金會附設鞋子兒童實驗劇團」團長，長期致力於促成藝術與企業的連結，創造永續經營的雙贏執行方式，致力提昇戲劇教育與兒童劇場專業之定位。

除了戲劇教育工作之外，陳氏曾擔任臺灣公共電視第一個學齡前兒童節目兒童電視節目「爆米花」（1985-1989）企劃、編劇與主持人，獲新聞局「最佳兒童節目獎」，首創「幼教與媒體」的合作專業，成為臺灣兒童節目製作模式之典範。

九○年代起，臺灣兒童劇團成立的熱潮，陳筠安為能凝聚臺灣兒童戲劇民間組織的力量，改善國內兒童戲劇環境，促進國際兒童文化的交流，並協助政府開發基層戲劇人口，遂邀集了「九歌」、「一元」、「杯子」、「紙風車」等兒童劇團共組「臺北市兒童戲劇協會」，宗旨以「為本島兒童創作優質兒童戲劇藝術」為目的。她的努力與成就，經美國Institute of International Education於一九九五年遴選為Elisabeth Luce Moore Leadership Program For Chinese Women第一階段藝術教育工作的臺灣代表，受邀赴美進行文化教育工作的分享與宣揚，開啟臺灣戲劇藝術教育與國際接軌的管道。

二○○六年，陳筠安於北京成立「北京動動鞋子兒童劇團」，成為北京市第一家民辦非營利性兒童劇團，致力於多種類型的兒童劇編創，每年戲劇演出近百場，為海峽兩岸兒童戲劇的藝術交流演奏出成功的首部曲。

從一九八七年至今，涉足兒童戲劇、兒童廣電傳播、戲劇教育及社區劇場，陳筠安及「鞋子」劇團足跡臺灣及中國，熱忱推行戲劇融入兒童生活與教育不遺餘力。

第四節　本時期作家與作品

本時期代表性作家作品分析，將依上一章節（〈本時期代表性劇團〉）所述之「作家劇團」：「屏東縣立兒童劇團木瓜兒童劇團」、「宜蘭縣立文化中心蘭陽兒童劇團」及「黃大魚兒童劇團」為其依據進行分析。「木瓜」係因黃基博劇作產量豐富而被指定為縣立劇團；而「蘭陽」及「黃大魚兒童劇團」則因知名小說家黃春明轉戰兒童戲劇而成立。此二人在此時期均有代表性的兒童劇作產出，是故作為本階段兒童劇作家之代表。

除作家作品之外，本時期另一劇本來源為劇團創作。九歌兒童劇團（《東郭·獵人·狼》）、紙風車劇團（《武松打虎》）、鞋子兒童實驗劇團（《大頭目說故事》、《年獸來了》）、牛古演劇團（《草螟弄雞公》、《老鼠娶親》）均有劇團自創劇本產出。其中「紙風車劇團」所創作之《武松打虎》，除了被徵選為「出將入相──兒童傳統戲劇節」演出劇作外，亦被收錄於《粉墨人生──兒童文學戲劇選集1988-1998》中「兒童劇團」創作代表作品，是故將其並列本時期作家作品之一類。

一　黃基博及其劇作

> 若把「兒童劇」比喻成「太陽」，那麼美勞、作文、音樂、唱遊、說話等學科，就是太陽系的九大行星，它們有了太陽，才能發出美麗的色彩、光芒。

「兒童劇」也像一道美麗的「彩虹」，而劇中所包含的科目，
就是鮮豔的「七彩」。彩虹把七彩結合得繽紛熱鬧起來。
「兒童劇」更像各種美味佳餚綜合起來的一道「雜菜」，口味
特別，吃起來嘖嘖有聲，令人難忘、口齒留香。
所以兒童劇就是透過兒童文學素養，融入美勞、音樂、舞蹈
和語言等方式，所表達出來的一種綜合藝術。（〈兒童劇與
我——談「兒童劇本創作集」〉）[17]

黃基博（1935-）（圖片編號064），屏東縣潮州鎮人。省立屏東師
範畢業。曾任國小教師四十年。長期致力於兒童文學創作，擅於童
話、童詩、兒童劇本及語文教學。曾獲洪建全兒童文學獎、行政院新
聞局兒童讀物金鼎獎、臺灣省優良兒童舞台劇本創作獎、教育廳兒童
劇本創作優等獎、柔蘭兒童文學創作劇本獎等，豐富的獲獎經驗和著
作等身的累積，可為臺灣兒童文學之創作代表人物。

一九九三年，屏東縣政府即出版黃氏《兒童劇本創作集》（書影
編號056），收錄其兒童劇本七部〈森林裡的故事〉、〈林秀珍的心〉
（書影編號057）、〈花神〉、〈小熊逃學記〉、〈公德心放假〉、〈「詩」寶
寶誕生了〉、〈大肚魚的故事〉及歌譜，並將其列為該縣作家選集文化
資產叢書。另外兩部劇本《蝴蝶和花兒》及《大樹的故事》，由高雄
縣立文化中心出版（分別收錄於《臺灣省82學年度優良兒童舞台劇本
徵選集》、《85·86年度優良兒童舞台劇本徵選集》）。《一個秘密的地
方》、《森林裡的風波》、《三位禮貌天使》、《安全帽的故事》、《小黃
鶯》、《兒童雙語廣播劇》（書影編號058）則由「仙吉國小」出版。

黃氏擅長以「校園」、「課堂」、「教室」為劇本創作背景，主要原
因為其劇本演出者和觀眾同為兒童，因此在其著作中之角色人物安
排，常見老師、小學生之身分。歌舞劇是黃氏劇本創作之風格，由於

本身擅於童詩創作，因此，在其劇作中，常有詩文、韻文貫穿全劇，增添其戲劇之節奏感與音樂性，在譜曲部分，有些為黃氏自行作曲；有些則委由他人創作或以現有兒童歌曲改編，其多數創作均以兒童歌舞劇方式呈現，並於劇本尾聲附有歌譜，可謂近期臺灣兒童歌舞劇作品之產出來源。[18]

　　在劇本語言方面，黃氏之文筆流暢而自然，對白淺顯而優美，語言節奏輕快，語句長短適中，可謂十分貼近兒童觀眾所設想之創作。以劇作《林秀珍的心》為例，劇情描述的是主角林秀珍（小學三年級）內心世界中的二顆心：遊戲的心、用功的心，以擬人化的手法將其具象化，表達在兒童內心世界中的衝突與掙扎。高市文藝獎評審對於此劇之評議為：「主題明確，極富教育意義。作者對該作佈局構思巧妙安排，寫作技巧圓熟，把劇中主角的『貪玩的心』與『用功的心』歷經搏鬥糾纏，描繪得淋漓盡致，情節相當細膩，絲絲扣人心弦。」（黃基博，〈兒童劇與我──談《兒童劇本創作集》〉）[19]

> 烏龜：你是林秀珍的心嗎？她正在教室裏上課，沒有你是讀不
> 　　　好書的。我現在背你回學校去！
> 用功的心：對呀！你要聽烏龜先生的話才好。我也陪你一起
> 　　　　　回去。
> 遊戲的心：（轉怒）不！我不要回去！你們解救我，是為了這
> 　　　　　個目的嗎？真叫我生氣！我寧願你們不要來救我。
>
> （《兒童劇本創作集》，頁45-46）

　　黃氏劇作特色具浪漫而有詩意，儘管在童言童語的語言包藏中，仍能見其劇本結構之完整性，劇中人物在一開始既為追尋真理而展開冒險，在掙扎與衝突的歷程中試圖將問題突顯，並在結局產生前將問

題解決，充分掌握戲劇節奏，將教育意義的技巧性融於劇情。

另一齣劇作〈詩寶寶誕生了〉被收錄於《粉墨人生──兒童文學戲劇選集1988-1998》中，以「心象」人物和「物象」人物之結合，描述「詩」的特質，此劇的意義雖為解釋詩的創作原理，但過程中藉由擬人化的手法提高劇情的故事性，使讀者在不知不覺中了解「詩」的寫作要素。曾西霸於「評析」中云：「儘管此劇短小簡單，但卻技巧地交代了詩如何結合了『心象』與『意象』，過程清晰，要言不煩。」又在戲劇核心動作部分：「十分的精準流暢，沒有語焉不詳的弊病」（頁435）。無論是在劇本的形式或內容方面，都體現兒童歌舞劇之應有特色。茲摘錄劇中由旁白角色所唸之詩文：

> 旁白：星星！
> 天空有許多的小眼睛，
> 好像是一群未出生的嬰兒的眼睛。
> 在俯視人間，
> 哪一家最甜蜜、溫暖，
> 好去投胎呢！
> 哪一個嬰兒願意到我家來？
> 歡迎作我的小弟弟。（頁427-428）

民國七十四學年度起，「仙吉國小」每學年皆至少排演一齣完全以該校學生為演員，黃基博所創作之兒童劇。民國七十八學年度，「仙吉國小」被屏東縣政府教育局指定為推展兒童劇展實驗學校，並由黃基博定名為「木瓜兒童劇團」，國內第一個「作家劇團」因此而誕生（劇本見表3-11）。

表 3-11　黃基博劇本創作一覽表[20]

書名	出版社	出版年份
森林裡的故事	仙吉國小出版	1987
林秀珍的心	臺灣書店	1987
花神	臺灣書店	1988
公德心放假	葦軒出版社	1988
小黃鶯	葦軒出版社 臺北市：水牛1984	1989
大肚魚的故事	葦軒出版社	1990
「詩」寶寶誕生了	葦軒出版社	1990
小學作文教學劇本（一）	葦軒出版社	1991
小熊逃學記	葦軒出版社	1992
森林裡的風波	葦軒出版社	1993
兒童劇本創作集	屏東縣立文化中心	1994
臺灣省82學年度優良兒童舞台劇本徵選集（合輯）	高雄縣立文化中心	1994
一個祕密的地方	葦軒出版社	1995
大樹的故事	葦軒出版社	1996
85、86年度優良兒童舞台劇本徵選集（合輯）	高雄縣立文化中心	1997
森林裡的風波	葦軒出版社	2000
林秀珍的心	葦軒出版社	2001
白色的康乃馨	葦軒出版社	2001
森林裡的故事	葦軒出版社	2001

二　黃春明及其劇作

　　黃春明（1935-）（圖片編號065），宜蘭縣羅東鎮人。一九五八年畢業於屏東師範學院。為臺灣當代重要的文學作家。黃氏文學創作種類多元，以小說為主，其他創作還有散文、新詩、兒童文學、戲劇、撕畫、油畫等。曾擔任國內多所大學之駐校作家，並任教於文學、藝術、兒童戲劇課程。一九九三年出版五部撕畫童話，開始致力於兒童繪本、兒童戲劇的創作。一九九二年，奉邀籌組「宜蘭縣立文化中心蘭陽兒童劇團」。一九九四年創立「黃大魚兒童劇團」。其所創作之兒童戲劇作品有：《稻草人和小麻雀》（1993）、《土龍愛吃餅》（1994）、《稻草人和小麻雀》（1994）、《掛鈴鐺》（1995）、《小李子不是大騙子》（1995）、《愛吃糖的皇帝》（1999）（書影編號059）、《我不要當國王了》（2001）、《小駝背》（2005）。其中以《小李子不是大騙子》之作被收錄於《粉墨人生——兒童文學戲劇選集1988-1998》中，其餘劇作均尚未出版。[21]

> 　　我寫小說實在是不得已的……當我看到一個令我非常感動的故事，就恨不得抓別人來看這個故事，告訴他：「啊！這就是了。」讓他分享我的感動，可是我不能抓天下的人來看故事，所以我寫小說，盡量叫更多人來看。一旦我找到更好的表達工具，我就要把筆甩掉了。[22]

　　也許兒童戲劇即是黃春明所謂更好的「表達方式」。黃氏自一九九三年起創作兒童戲劇，並多次受邀於國家劇院演出，其中《稻草人和小麻雀》中之老爺爺角色，甚至由作者本人親自粉墨登場，一瞬間

由小說人躍升為戲劇表演者。作者之劇作特色從鄉土經驗出發，創作題材以尊重生命、珍惜環境與資源為主，劇作風格一如作者之文學創作手法，在劇情起伏中透露著象徵的符號與神秘的暗示，比起一般兒童劇作有更多故事性的舖陳。

《小李子不是大騙子》又名《新桃花源記》，在黃春明諸多兒童劇作中堪稱代表。[23]本劇取材於《桃花源記》，描述在東晉的武陵，有一淳樸的小山村。在那裡有一位還不到八歲的小男孩「小李子」，這個小李子有一天發現了「桃花源」，當其回到村莊講述其所見時，卻無人願意聽信……。作者將劇中主要人物「小李子」定位於兒童角色，頗能引發兒童觀眾之共鳴與想像之投射。特別在劇本語言之運用，雖運用中國戲曲之風格，但淺顯易懂，著重語言之音韻性，以韻文為基礎所創作之歌詞，使讀者／觀眾能在短時間內留下深刻的印象。其邊唱邊說之表演方式，頗具音樂劇（musical）之呈現特色，突破臺灣兒童歌舞劇作演、唱分離之傳統表演方式。

> 「老是說我年紀小」
> 小李子：（唱）我說我要上京看皇帝，
> 爺爺：你要上京看皇帝？
> 小李子：（唱）你老說我年紀小不能急。
> 小李子：（唱）我說我要賺錢蓋房子。
> 爺爺：你還要賺錢蓋房子？
> 小李子：（唱）你說我年小不懂事。
> 小李子：（唱）我說我要練拳打老虎，
> 爺爺：你要練拳打老虎？
> 小李子：（唱）你說我年小不清楚。
> 小李子：（唱）我說我要撒網去捕魚，

爺爺：你要撒網去捕魚？

小李子：（唱）你老說我年小不量力，

爺爺：你是年紀還小啊，沒錯啊！

小李子：（不服氣）我以後會長大啊！

（收錄於《粉墨人生──兒童文學戲劇選集1988-1998》，頁453-454）

　　除此之外，作者大膽嘗試十六場之兒童劇演出長度，對兒童觀眾而言亦是一種挑戰，一般兒童劇長度約四十至一百分鐘，十六場保守估計也有將近三小時之多，若非劇情符合兒童觀眾之期待，很難順利演出完成，更遑論多次受邀演出。

　　曾西霸於《粉墨人生──兒童文學戲劇選集1988-1998》之「評析」中認為這是一齣文學性特別鮮明、強烈之兒童劇作，作者刻意改變劇中人物的身分，一方面方便表達「桃花源就在你我心中」的基本主題，二方面延續發展小李子與鰻魚精的後續劇情，順勢帶出「環保」、「仁民愛物」之屬的副主題，可謂意蘊豐富。（頁503）黃春明創作之初衷，即因其理想認為教育要從改革環境做起，他認為教育的問題在「環境」，如果再不從環境著手改變，其未來的社會恐更加混亂。《小李子不是大騙子》中，主要的訴求即提醒觀眾／讀者要和自然和平相處，一如黃春明所言：「童話裡不是只有王子和公主，小孩的世界中也有生離死別」。[24]《小李子不是大騙子》處理的議題比起一般兒童劇作品來得嚴肅，作者拋出思考與自省的空間，強調對於自身所生存土地之尊重態度，烏托邦世界所帶來的象徵，提供豐富的多元意涵，對兒童觀眾而言，亦是進行自我認同之啟發。

　　聽哪！讓我告訴你，那美麗的桃花源在哪裡？

　　聽哪！美麗的桃花源，在我的心裡，在你的心裡，美麗的桃

花源，在我們的村子裡，美麗的桃花源，在我們的希望裡，
聽哪！那美麗的桃花源在你我，我們大家的心坎裡。

（《粉墨人生──兒童文學戲劇選集1988-1998》，頁501）

三　紙風車劇團及《武松打虎》

《武松打虎》為「紙風車劇團」之創作作品，一九九九年分別被「出將入相──兒童傳統戲劇節」及《粉墨人生──兒童文學戲劇選集1988-1998》之兒童劇本徵選活動入選，因此將其作為此階段兒童劇團創作之代表。

遊戲性、趣味性和劇場性兼備是《武松打虎》的特色。劇團創作之作品，其劇場性強於作家劇本之文學性，如何在短時間內產生立即的效果，使觀眾目不轉睛，屏息以待下一秒的變化，便是劇場性文本主要達成之目標。因此，生活化的語言、節奏性的歌曲、流行的俗話諺語都是該劇的特色，亦是掌握兒童觀眾觀戲心理的技巧。以下茲節錄劇中片段對白：

店小二：要點什麼？快呀？

武松：那……。

店小二：那什麼那，講話要講清楚！

武松：嗯，（數來寶）給我三個漢堡、六根薯條、四個冰塊、八隻雞腿，再來小叮噹愛吃的銅鑼燒。

武十：他先點（指武百）。

武百：（數來寶）我要一碗牛肉麵，再來一盤蚵仔煎，還要一鍋三杯雞，再來一隻烤乳豬，如果這些都沒有，我要一包小乖乖。

> 武十：（數來寶）我要人肉叉燒包，再來一碗龜苓膏，外帶東
> 北的三寶，人蔘貂皮青蚵嫂⋯⋯烏拉草啦！
>
> （《粉墨人生——兒童文學戲劇選集1988-1998》，頁558）

　　兒歌、唸謠、童詩、繞口令、數來寶等，都是具有節奏性的語言
表達方式，能刺激兒童觀眾的語言表達能力，對於情節的推動亦具有
加分的效果。雙關語的使用亦是此劇的劇本語言特色，例如：武十
（50）、武百（500）的諧音引發之趣味。

　　此劇雖以中國傳統戲劇的表演形式為特色（如定場詩），但表演的
內容充滿現代性（如以RAP語調唱唸），不僅使兒童觀眾認識中國傳
統戲劇的表演特質，也為兒童戲劇融合傳統戲劇的效果產生加分作用。

> 百：（RAP）
> 景陽岡上景致好，萬紫千紅我心悅，
> 春風拂面心意滿，好似人間如宮闕，
> 生機盎然如芙蓉，一切好似在夢中，
> 高山遠水風景好，請讓我沉醉在這動人的景致中，
> 咱們好友兩三人，共赴此處賞美景，
> 即使人生不得意，可是此時我最滿意。
>
> （《粉墨人生——兒童文學戲劇選集1988-1998》，頁572）

　　此劇尾聲在老虎出現時產生情節大翻轉，既原本以為會吃人的老
虎卻是一隻走失的小老虎，藉此帶入尊重生命、保護動物之主題意
涵。曾西霸於《粉墨人生——兒童文學戲劇選集1988-1998》之「評
析」中云：「⋯⋯在尚稱合理的重新編排下，結合了思親、環保等相
關主題，讓劇本在笑鬧之餘，得以因觸及現實的內涵，而提昇到一個
較高的層次。」（頁600）

四　代表性論述書目

表 3-12　1987-1999 臺灣兒童戲劇論述書目引介

作者	書名	內容簡介	出版時間
鄭明進編	《認識兒童戲劇》	該書分為兒童戲劇的運用、歐美兒童戲劇、戲劇教育執形情況及劇團實務及發展歷程等三部分，試圖藉由他山之石的經驗與成果，喚起國內對於兒童戲劇的正確觀念及重要性。其中多位兒童劇團從事者發表專文，成為國內兒童劇團之重要文獻。	1988
臺灣省政府教育廳編	《我們只有一個太陽：78年度兒童戲劇研習營成果手冊》	該研習營匯集兒童文學作家（馬景賢、李潼、洪文瓊）及成人戲劇專業人士（曾西霸、李國修）之參與，將兒童戲劇置於兒童文學與成人戲劇的範疇中，試圖藉由二方專業人士之激盪，使兒童戲劇在導演、表演及編劇方面都更具專業戲劇之水平。	1989
省立臺東師範學院主編	《幼兒教育輔導工作研討會論文集》	該研討會係以擴大幼稚園課程在語文課程之說話、故事、歌謠和閱讀三大已確立之教學目標及範圍之外，另增加兒童戲劇之項類，藉此研討會之成果，提出兒童戲劇對於幼兒教學之意義，是故其多數論文以戲劇與幼兒教學之結合、運用及歷程研究為主。其中林文寶之〈兒童戲劇書目初	1990

表 3-12　1987-1999 臺灣兒童戲劇論述書目引介（續）

作者	書名	內容簡介	出版時間
		編——並序〉，統整臺灣一九四五至一九八九年之兒童戲劇劇本及論述書目，提供讀者對於國內兒童戲劇發展歷程及可運用之資源參考。	
林玫君編譯	《創作性兒童戲劇入門》	該書為國內首部「創作性戲劇」之譯著，其中對於「創作性戲劇」之定義、從事方式、與教育結合之運用，及依學齡兒童之就讀年級而區分之戲劇活動均有說明並附範例。其中在教師評量的項目與內容尤能豐富創作性戲劇結構設計完整性，強調戲劇遊戲／活動中所顯現之教學成果與正規學科一般嚴謹。	1997
鄧志浩口述、王鴻佑撰稿	《不是兒戲》	該書委委道來創辦人鄧志浩原非兒童劇場之人士，係從認識胡寶林才展開其兒童劇團之路，除此之外，對於「九歌兒童劇團」如何將國外取經之學習經驗轉化成臺灣兒童戲劇特色，以及和「偶」之結緣歷程亦有其歷程載述。「九歌」被號稱為國內三大兒童劇團之首，亦是國內歷史最久之兒童劇團，從該書可以了解到八〇年代臺灣兒童劇團之發展之大環境，與臺灣兒童戲劇國外取經之成果，與今對照，更顯其開創意義的重要性。	1997

表 3-12　1987-1999 臺灣兒童戲劇論述書目引介（續）

作者	書名	內容簡介	出版時間
國立臺灣藝術教育館編	《藝術教育教師手冊——幼兒戲劇篇》	該書以國內戲劇於幼兒園所推廣之四大類項為主軸：教師演給幼童觀賞的戲劇活動、教室內教師做為教學動機的戲劇演出、創造性教學、創造性教學與學科結合運用。除了一般性幼兒戲劇活動之外，該書最大特色為幼兒心理發展與幼兒戲劇之關聯，將幼兒分齡狀態之心理發展活動與戲劇原理或遊戲產生互動的關係，從中得以驗證自發性的戲劇活動／遊戲為人類與生俱來之發展特質，因此創造性戲劇在與課程教學之運用，也應以符合幼兒心理及成長需求為設計方向發揮於教學中。	1997
Viola Spolin 著、區曼玲譯	《劇場遊戲指導手冊》	該書為美國戲劇遊戲之重要用書，每個遊戲均涵蓋戲劇的重要特質。劇場遊戲的概念是為使戲劇與遊戲的結合，經由戲劇，讓參與者在輕鬆的狀態中體驗戲劇。	1998
張曉華著	《創作性戲劇原理與實作》	該書內容包括「創作性戲劇」之學理、教師教學技巧、初階創作性戲劇活動、進階創作性戲劇活動、創作性戲劇之應用等，對於二〇〇〇年之後所出版之兒童劇場、戲劇教學理論、遊戲、實務用書形成指標性的帶領風潮，也	1999

表 3-12　1987-1999 臺灣兒童戲劇論述書目引介（續）

作者	書名	內容簡介	出版時間
		使國內從事戲劇教育工作者意識到，戲劇應用之廣度。另一層意義是作者將實際課程中之觀察經驗、教學感想貫穿於「創作性戲劇」學理之概說，能拉近讀者想像、揣測、模擬教學情境之距離。	
國立臺灣藝術教育館編	《藝術教育教師手冊——國小戲劇篇》	該書以國內學齡兒童之戲劇活動教學法、教師所扮演之角色及戲劇課程內容設計為主軸，另外對於學齡兒童之學習心理特質及指導方式則透過經驗法則與兒童發展理論解釋說明。	1999
廖美玉主編	一九九九臺灣現代劇場研討會論文集（兒童劇場）	該論文集收錄關於偶戲運用、兒童劇場的教育性、兒童劇場之應用與輔導及英國兒童教習（育）劇場推廣概況等論文。發表者與評論人大致可分業界代表——從事兒童劇團工作者；學界代表——（幼）兒童戲劇課程學者專家。在論文內容部分，大多以劇團特色、發展現況、兒童戲劇之應用為主題。該研討會之論文集為國內目前僅有之以「兒童劇場」為專題之學術成果，具有相當的指標性意義。	1999

書影見附錄十，書影編號 060-068

　　而在期刊部分，一九八九年三月《美育》雙月刊創刊，一九九二年十月《表演藝術》雜誌創刊，一九九六年七月《表演藝術年鑑》創刊，開啟國內表演藝術論壇的對話空間。《美育》著重與教育相關之表演藝術政策、表演藝術教育實施概況及教師行動研究等論文；《表演藝術》則對於國內外劇壇、樂壇之專業演出活動提供論述、發聲之平臺。就兒童戲劇與戲劇教育相關之論述較多刊載於《美育》，而兒童劇團演出之評析則多刊載於《表演藝術》雜誌及國家文藝基金會「藝評台」。《表演藝術年鑑》則是將該年度臺灣表演藝術之演出活動分「現象評述／總論」、「現象評述／分論」、「資料彙編／重要紀事」、「資料彙編／演出日誌」等類別，依此分戲劇類、音樂類、舞蹈類及戲曲類項下進行評述，其中「資料彙編／重要紀事」、「資料彙編／演出日誌」兩個單元，則為臺灣表演藝術歷史發展之重要史料來源。

小結

　　本階段影響最大之政府政策，莫過於解除戒嚴。解嚴後的臺灣儘管因為各項官方政策法令之開放而呈現自由蓬勃的朝氣，但對於國家定位問題，仍身繫反共復國的包袱。一九八九年三月，李登輝擔任第八任總統，其所倡導之民主化、本土化的政治理念於焉展開，企圖使臺灣正式脫離中國殖民之限制，各類以臺灣為題之研究活動成為顯學。而解嚴後的臺灣在一種重獲自由的氛圍中，汲汲營營的因著當權者的政治理念，而不斷的重新產生身分認同的重複動作。在此大環境之影響下，臺灣公立兒童劇團因政府補助而成立六間之多，部分為因應地區發展之所需，也有為提倡臺語的兒童劇團而創立，以「蘭陽兒童劇團」為例，其成立目的即為提倡「雙語」運動——國語和臺語，因此該團之兒童戲劇作品，必須以兩種語言分別演出，無形中為公設

兒童劇團埋下政治性的目的而存在。

在上一階段（1949-1986）的兒童戲劇活動：國劇欣賞、國劇競賽及兒童劇展等，都因辦理目的趨於中國性而受限，無論是劇種、劇本或語言上的形式，雖立意為兒童所舉辦，但嚴肅的內容與主題，能引起兒童的興趣較為有限。本階段則因國家政策、社會環境之轉變而出現曙光，代表性活動以一九九七年文建會舉辦之「出將入相——兒童傳統戲劇節」最具象徵意義。該活動以相聲、歌仔戲、舞台劇、兒童京劇及皮影戲等五類劇種表演。由於編創理念的要求，係以符合兒童觀眾能理解、能聽懂為原則，以臺語為主之歌仔戲，不再是禁語，兒童京劇亦重新為兒童觀眾量身打造，在劇情和語言方面均以符合現代兒童之理解程度進行調整，象徵著傳統戲劇培養未來觀眾的變革與企圖。

而兒童劇的表演型態在此階段也出現大幅度的變化，以往以兒童為演員之兒童戲劇類型逐漸勢弱，在主題意涵的表現方面，以和兒童生活相關的題材逐漸成為趨勢，將兒童戲劇作為一種教化的工具已不符合時代潮流。相對的，如何能吸引家長買票帶孩子走入劇院看戲，是劇團考量的目標，企業化及專業化成為本階段兒童劇團的特徵，內在層面而言，則代表臺灣兒童企業劇團已邁入專業經營與管理的要求，於是乎，隨之而來的是國際戲劇節、國際偶戲節等向外拓展之戲劇活動開始活躍。「臺灣」成為品牌，是臺灣兒童劇團登上國際舞台的第一條件，但如何形塑這個品牌，如何使之與「中國」產生差異，是在多變大環境之下，臺灣兒童劇團的內部功課。如果僅是一味的洋化、流行與仿冒，當然很難擦亮這塊品牌，因此，如何從臺灣這塊土地尋找生命的根源，創造臺灣兒童的「新桃花源」，即成為這個階段的重要使命。

註釋

1. 一九八七至一九九八年臺灣國民所得逐年增加。一九八七年國民所得為六，三○九美元；一九九八年則增加至一二，五九三美元。（資料來源：參見臺灣工業文化資 http://iht.nstm.gov.tw）

2. 一九五○年與一九八九年相比，四十年間，幼稚園學生增加十四點一九倍，小學生增加十三點三五倍，國中生十三點三五倍，高中生十點八四倍，高職生更高達三十九點○三倍。除此之外，高等教育人口的增加前後相差八十倍。原來只佔全人口千分之一點四（1.4‰）的大學生，至一九八九年變成千分之二六點五五（26.55‰）。而失學青年的補習教育，也極受重視，四十年之間，增加了七十倍。（朱浤源：〈從中華政治制度之類型史看解嚴前後的臺灣〉，《威權體制的變遷：解嚴後的臺灣》〔臺北市：中央研究院臺灣史研究推動委員會，2001年〕，頁229）

3. 該文收錄於中央研究院臺灣史研究推動委員會：《威權體制的變遷：解嚴後的臺灣》（臺北市：中央研究院臺灣史研究所籌備處，2001年），頁228-246。

4. 該計畫於一九九八年更名為「傑出演藝團隊扶植計畫」。二○○一年再度更名為「演藝團隊發展扶植計畫」。

5. 中華民國八十六年三月十二日總統（86）華總（一）義字第8600060070號令制定公布。中華民國八十九年一月十九日總統（89）華總（一）義字第8900011870號令修正公布。法令中明訂藝術教育之類別包括：一、表演藝術教育。二、視覺藝術教育。三、音像藝術教育。四、藝術行政教育。五、其他有關之藝術教育。

6. 依據中華民國八十八年十一月十日行政院文化建設委員會88文建壹

字第0883001137號令發布。該辦法於中華民國九十九年二月二日文
壹字第09920016202號令完成修正，增列：第四條、出資獎助文化
藝術事業具特殊意義者，除依前條規定獎勵外，得發給最佳創意
獎、最佳長期贊助獎、最佳人才培育獎或其他特別獎項。第五條、
以動產或不動產出資獎助者，按出資當時市價折合新臺幣計算。以
權利出資獎助者，就其權利之性質，斟酌出資當時實際情形估算
之。第六條、合於第三條各款及第四條規定之給獎標準者，由本會
組成評審委員會，定期依職權或依申請核獎，並公開贈獎表揚。第
七條、出資獎助文化藝術事業者，其獎助金額得於最近二年內累
計。第八條、外國團體或個人出資獎助中華民國文化藝術事業者，
準用本辦法之規定。第九條、本辦法自發布日施行。

7. 一九八八至一九九九年臺灣省政府教育廳及省、市政府教育局主辦
之活動簡表，見表3-3。

8. 「青少年國劇欣賞」之年齡層自國小學童開始，故納入本書之兒童
戲劇活動討論範圍。

9. 「臺北市兒童戲劇協會」於一九九四年十月，在前文建會第二處處
長柯基良先生及臺北市教育局副局長單小琳小姐之見證之下成立。
一九九五年二月，召開第一次會員大會，正式向社會局登記成立
「臺北市兒童戲劇協會」。一九九六年一月，於臺北地方法院辦理
社團法人登記成立，正式名稱為「社團法人臺北市兒童戲劇協
會」。該會由國內劇團聯合組成，主要會員團體有一元布偶劇團、
九歌兒童劇團、杯子劇團、紙風車劇團、鞋子兒童實驗劇團、魔奇
兒童劇團等，目前有理事九名，監事三名，任期三年，理事長由九
歌兒童劇團負責人朱曙明擔任。該會以提供各類兒童藝術文化活動
資料與活動規劃諮詢，加強推動兒童戲劇環境，促進國際交流，開
發基層戲劇人口，培養戲劇人才，安排兒童劇團演出，協助各單位

整體性藝文活動規劃執行。（莊惠雅：《臺灣兒童戲劇發展之研究：1945-2000》〔臺東市：臺東師範學院兒童文學研究所碩士論文，2001年〕，頁76-77）。

10. 廖美玉編：《一九九九臺灣現代劇場研討會成果集》（臺北市：行政院文化建設委員會，1999年），頁56-57。

11. 於此六間兒童劇團之資料彙整來源為蔡曉芬：《臺灣地區公立兒童劇團現況之研究》（高雄市：高雄師範大學教育學系碩士論文，1996年）。

12. 「臺中市立文化中心兒童劇團」於二〇〇一年結束運作、宜蘭縣立文化中心蘭陽兒童劇團於二〇〇五年結束運作。

13. 鄭雅蓮：《表演藝術》第147期（2005年3月），頁88。

14. 呂建忠：〈為兒童劇評催生——「城隍爺傳奇」觀後感〉，《表演藝術》第16期（1994年2月），頁99-103、鄭黛瓊：〈兒童戲劇的真實性：從「一九九八九歌兒童藝術節」的三齣戲談起〉，《表演藝術》第71期（1998年11月），頁89-91、王友輝：〈夢與夢想的距離——評九歌兒童劇團《淘氣神仙～夢之神》〉，《民生報》「新藝見」，2005年4月18日、王友輝：〈充滿創意的魔鏡——評九歌兒童劇團《雪后與魔鏡》〉，《表演藝術》第155期（2005年11月），頁50。

15. 沈冬梅：《卓越雜誌》第195期（2000年11月），頁66-71。

16. 林武憲：《文訊》第339期（2014年1月），頁54-56。

17. 黃基博：《文化生活》第2卷4期（1999年3月），頁91-92。

18. 黃基博：《林秀珍的心》（臺北市：臺灣省政府教育廳，1987年），所穿插之「歡樂之歌」。

19. 黃基博：《文化生活》第2卷4期（1999年3月），頁92。

20. 表3-11資料彙整者為黃微惠。

21. 江寶釵、林鎮山編：《泥土的資味：黃春明文學論集》（臺北市：聯

合文學出版公司，2009年），頁448-455。

22.林清玄：〈黃春明，小說，黃春明〉，《泥土的滋味：黃春明文學論集》（臺北市：聯合文學出版公司，2009年），頁261。

23.由於一九九六年演出時，恰好遇到總統選舉，李登輝的競爭對手林洋港以「誠信」為號召，如果這個時候演《小李子不是大騙子》，不免讓人有政治上的曖昧聯想，所以黃春明將劇名改成《新桃花源記》，但選舉過後，當此劇再度登台演出時，黃春明還是用回原來的《小李子不是大騙子》，讓它更接近兒童劇的氛圍。楊璧菁：〈桃花源的實踐者：黃春明和他的兒童劇〉，《表演藝術》第82期（1999年10月），頁34-35。

24.拾穗雜誌編輯部：〈撕出稚拙童趣：黃春明動人的撕畫作品〉，《泥土的滋味：黃春明文學論集》（臺北市：聯合文學出版公司，2009年），頁280。

第四章

臺灣兒童戲劇發展後期：
二〇〇〇至二〇一〇年

　　二〇〇〇年，臺灣首次政黨輪替。陳水扁總統及其所屬政黨「民進黨」勝出選舉，正式啟動治國之路，並宣示將全面落實全球化、民主化與本土化三種概念之國家發展策略，以使臺灣的發展能邁向「政治民主化」、「經濟自由化」、「社會多元化」及「文化本土化」之多層面貌。然而，「國家認同」和「文化認同」向來是執政體善用「建立國家主體性」的慣性策略。每個統治政權行權力之便，將自我的文化尊為正統，希望長期維繫文化上的統治，使得臺灣這塊土地除了被殖民經驗之外，因著歷來政權的輪替，不斷面臨撕裂和重組的惡性循環。九〇年代以降，「國家認同」成為執政體之政治實踐目標。「臺灣文化」逐漸與「中華文化」相抗衡成為臺灣發展核心文化的重要議題，而在意識形態的轉化過程中，「臺灣文化」何以和推行五十餘年的「中華文化」形成對峙？國家霸權在其過程中又是如何藉由政策之推行貫徹？本章試圖從政黨輪替之後的國家文化政策，及其對於臺灣兒童戲劇發展產生之影響進行論述，研究資料涵蓋國家文化政策、代表性事件、人物、劇團，以及劇作家作品。

第一節　時代背景說明

一　國家認同・文化認同

在這個階段的初始，中華民國經歷了第一次的政黨輪替。這是近十多年政治逐漸開放的必然結果，然而在國民黨執政數十年之後，政黨輪替的效應是鉅大的且深遠的。二〇〇〇年五月二十日，陳水扁宣誓就職中華民國第十任總統，在其演說稿講到：「我們在舉世注目的焦點中，一起超越了恐懼、威脅和壓迫，勇敢的站起來！」[1]這句話喚起了跨越數百年來外來政權統治的記憶。「臺灣站起來」是二〇〇〇年之後，臺灣國家發展的指標，國家認同即是以此為藉所形構之藍圖。此概念之依據建立在豐富多樣的臺灣文化，使多元族群與不同地域文化相互感通，創造「文化臺灣、世紀維新」的新格局。[2]其對於族群「多元化」的吸納，看似一個很簡單的概念，而之所以變得困難便是因為執政體對於權力之不捨，以及因此產生的我執。（廖咸浩，〈一種「後臺灣文學」的可能〉，頁xiv）[3]除此之外，它也象徵著既存的權力關係，階級、性別、種族等，特別是殖民關係。一如臺灣四百年史與四大族群之說，都是明顯的漢人殖民史觀，如今卻已完全被自然化。多元族群共融，即是試圖喚醒這種曾經視為理所當然，以合理化現狀、粉飾權力宰制關係之障眼法的感知。執政體以「文化認同」的方式，經由媒體及「意勢形態國家機器」所建構的想像共同體，以達成「國家認同」的目標。「臺灣」在此階段是國家概念不是地域概念；「臺灣人」是國民概念，不是籍貫或族群概念；在臺灣意識下的「國家」既不能將其誇大、虛無化；也不能將其貶低、族群化。申言之，二十一世紀的臺灣人與中國人成為定位「國家」與「國民」的政治概

念。(《兩個臺灣的命運──認同 TAIWAN V.S. 認同 CHINA》，頁126)

　　「國家認同」和「文化認同」概念的疊合仍是本階段執政體的企圖。自一九九○年代開始，「社區總體營造運動」形成風潮。一九九六年，民選總統李登輝持續推動社區共同體意識的建構，並逐漸開始從社區落實到個人。二○○四年，陳其南推動「文化公民權」運動，主張所有臺灣人民都應該調整過去主要基於血緣、族群、歷史、地域等的身分認同，開始從文化藝術和審美的角度切入，重建一個屬於文化和審美的公民共同體社會。[4] 換言之，以多元族群為主要民族結構的臺灣，文化政策也應該隨著政治力輪替的腳步，從國族主義一躍而過，轉換到文化公民社會。二○○四年，文建會主辦「族群文化發展會議」及「多元族群嘉年華」活動。其中於「族群文化發展會議」中訂定之行動綱領為：「以土地的認同，塑造新公民共同體；以理性的溝通，建立多元對話管道；以尊重的態度，訂定語言教育政策；以人文精神，發展臺灣多樣文化」。(《國族主義到文化公民：臺灣文化政策初探 2004-2005》，頁39-40) 政府企圖以超越政治與族群的思考框架，從族群的國家認同走向文化藝術追求，以開啟「文化力輪替」的大門，積極將臺灣的文化政策從「國族主義」蛻變到「去中心化」階段。二○○五年，陳水扁總統宣示臺灣將成為「文化國家」，臺灣文化政策也正式進入「文化公民」時代，開始回應臺灣多元族群與政治社會建構的展望。[5]

二　藝術教育政策白皮書

　　1. 建構臺灣的主體性是國家整體藝術教育主軸的核心價值，透過藝術教育的策略，可以有效強化每個人的臺灣主體意識。

2. 藝術教育首要之務，是培養國民認識臺灣自身的藝術特色，
 深化認同，並要能進一步研發。

3. 藉由藝術教育提供發展臺灣藝術特色的環境，並與其他學科
 的積極互動，產官學與館校合作的推動，謀求創新與衍傳。[6]

　　二〇〇五年，教育部編印《藝術教育政策白皮書》，部長杜正勝
在序言中以上述三項指標為藝術教育政策之期許。儘管在其五十餘頁
之當前藝術教育的背景、理念、現況與問題、願景、目標、發展策略
及預期效益中未見對於臺灣主體性和藝術教育之必須關聯性，不過，
從其部長之序言，仍見其以「文化認同」建構「國家認同」的政治
意圖。

　　白皮書的內容，主要是對於臺灣藝術教育施行現況提出觀察分
析，特別針對九年一貫教育中「藝術與人文」之課程範疇進行檢討，
意謂當今臺灣藝術教育政策和當初九年一貫課程有尚未銜接完整的疏
漏。闡述內容具有相當的實質意義，除了對於國中小學藝術課程實施
所遭遇到的困難提出未來透過政策以達到解套之措施外，對於高中藝
術課程與國中小學之銜接，以及大學藝術分科教育亦深入探討可行之
方針，重視落實性及成效性，是臺灣藝術教育法推動的具體表現。

　　而對於臺灣未來（2006-2009）藝術教育之願景架構在白皮書中
訂定為「創藝臺灣‧美力國民」以此達到發揚臺灣藝術之特色。並依
此分作五大目標：（1）三位藝體：建全藝術教育行政及產學支援體
系。（2）藝教於樂：堅實藝教師資人力素養。（3）快藝學習：發展優
質藝術學習環境。（4）城鄉藝同：促進藝術教育資源合理分配運用。
（5）創藝人才：加強專業藝術教育及藝術領航人才培育。（《藝術教
育白皮書》，頁35-37）此五大目標係以將藝術教育普及化、平民化，
由基礎教育開始藝術紮根的實施，使藝術從廳堂得以走入教室，藉由

強化藝術與其他領域的互動，推展跨學科、跨領域的學習，充實藝術教育的內涵。而在藝教師資人力養成部分，規劃由特定單位開始推行藝術教師專業證照制度，廣拓藝術教師進修及增能管道。係因在九年一貫「藝術與人文」課程領域項下，國內首次將「表演藝術」納入國中小正規課程中，但戲劇領域師資培育管道仍相當欠缺。因此，自二〇〇三年起，臺南大學（二〇〇三年戲劇研究所）、臺北藝術大學（二〇〇六年藝術與人文教育研究所）、臺灣藝術大學（二〇〇七年藝術與人文教學研究所）紛紛創立藝術與人文教學相關系所，以因應專業師資所需。其中，臺南大學戲劇研究所，以整合該校本有之教育資源並引進歐美之戲劇教育理念與方法，開始提供中小學表演藝術師資培育及戲劇課程與教學相關研究之學位。該所於二〇〇六年正式成立大學部，重新命名為「戲劇創作與應用學系」，成為南部以提供表演藝術師資進修及培育管道之重鎮。

　　整體而言，為配合全球化藝術思潮的演變，多元文化、人文關懷、科技運用等成為當今藝術教育之重要議題，學科本位藝術教育之典範逐漸被消解與轉型，起而代之的是創意表達、多元智能、多元文化、為生活而藝術、社區本位，將各類藝術之典範以互動、折衝和並置的方式共融，並進一步研發臺灣自身的藝術特色，以達成藝術教育推行之核心價值。

第二節　本時期代表性政策、活動、記事

　　二〇〇〇年，中央政府首度政黨輪替，國家文化政策之實施亦有所調整，就表演藝術面向而言，主要聚焦於發揚臺灣文化，回歸以臺灣為本位之思維主體，將藝術表演從廳堂走入民間，使其普及化、落實化，藉此達到平衡城鄉藝文差距，拓展藝術欣賞人口之目標。藝術

類型方面，廣徵以臺灣為主體而創作之音樂、舞蹈、戲劇等表演藝術之作品，語言取向多元，型式強調傳統與創新並用。藝術教育方面，因九年一貫教育政策之實施，戲劇納入國家課程，進而啟動各項學術研討、講習、出版及師資培訓等工作，國內第一所戲劇創作與應用學系（臺南大學）也因應表演藝術師資培養而設立。藝術工作團隊方面，由於國家文化政策之積極推動，此階段除了透過文建會、國藝會及地方各級單位之獎補助款，尚有「文馨獎」等鼓勵藝企合作之模式延續擴大，造就此階段表演藝術團隊形構出自我行銷，以永續經營為目標之能力；進而對於表演藝術師資培育，及建構本國表演藝術之論述基礎有所邁進。以下將依此階段之代表性政策、活動及相關記事進行論述：

一　國家文化政策

在政黨輪替之後，國家之文化政策自二〇〇一年起配合時代趨勢，國際文化發展潮流，及國內社經發展情況，開始因應執政者之治國理念進行轉型及其新政策之推動（表4-1）。在其政策之中，又以規劃文化創意產業發展計畫、新故鄉社區營造計畫、表演藝術出版與推廣、扶植與獎助藝文活動及專業藝文團體等為其要項：

（一）規劃文化創意產業發展計畫

此計畫自二〇〇二年起實施，計有「文化創意產業人才延攬、進修及交流」、「數位藝術創作」、「創意藝術產業」、「協助文化藝術工作者創業」及「傳統工藝技術」、「規劃設置創意文化園區」等六項子計畫，以提昇表演藝術、視覺藝術、傳統工藝、數位藝術及生活藝術之品質，並使之成為未來具經濟影響力之項目。另有規劃設置創意文化

園區，輔導企業投資文化創意產業，計畫使文化創意產業成為未來全國經濟產值之領先地位。文建會主管之文化創意產業涵括「文化展演設施產業」、「視覺藝術產業」、「音樂及表演藝術產業」及「工藝產業」四個範疇，並採產業鏈之概念，以「人才培育」、「環境裝備」、「文化創意產業扶植」三面向為執行主軸。二○○七年推動計畫包括：規劃設置五大創意文化園區、文化創意產業人才延續、培訓、進修及交流、數位藝術創作、創意藝術產業、傳統工藝技術、整合發展活動產業。

（二）新故鄉社區營造計畫

配合行政院「挑戰二○○八：國家發展重點計畫」之新故鄉社區營造計畫，訂定「九十三年度新故鄉社區營造計畫作業要點」：委託專案團隊成立縣市行政輔導團，輔導各縣（市）、政府文化局（中心）推動各項社區總體營造工作，包括辦理地方文化產業振興工作、協助推廣文化產業資源與特色、塑造文化產業形象，提昇其競爭力與價值、開拓社區生機與活力；協調整合各部會社區總體營造相關資源，推動社區總體營造工作，鼓勵鄉（鎮、市、區）公所、社區發揮創意，結合地方民間組織及社區民眾，自主參與及永續經營社區風貌，以促進地方總體發展，營造地方特色風貌。

此外，為延續社區總體營造成果，激發地方文化活力，自二○○二年起，推動為期六年（至二○○七年）之「地方文化館計畫」，輔導地方政府及民間團體以現有及閒置空間再利用概念，藉由軟體之充實及美化改善，並透過專業團體、地方文史團體或表演團體之投入，整合地方資源，籌設具創意、地方特色及地方文化據點，以落實社區藝文深耕計畫及社區營造人才培育計畫。

（三）加強充實縣（市）文化設施

政府自二〇〇二年起，即開始積極投入文化設施興建與轉型之文化環境改善工作，推動籌設、重建、活化文化機構；補助縣市政府充實文化設施；公賣局五大酒廠轉型；「國際藝術及流行音樂中心計畫」之推動，目標朝向總體規劃，以完整建構國家、縣市、以迄鄉鎮社區層級相連的文化生活圈。其縣市文化環境建設是以結合中央、地方、民間力量共同興建具備在地文化精神內涵與具體國際水準的文化產業基地為目標，並建立文化交流的平台。自二〇〇〇年起，陸續推動完成「國立傳統藝術中心」、「國立文化資產保存研究中心」、「國家臺灣文學館」、「嘉義縣表演藝術中心」籌設開館營運；另完成「國立臺灣美術館」、「國立臺灣博物館」整建。自二〇〇七年起，規劃推動「縣市文化中心整建計畫」，補助各縣市政府進行文化中心及其附屬館舍之整建，藉由地方文化設施之整體提昇，營造優質之文化環境。

（四）表演藝術出版與推廣

為建構表演藝術論述基礎，蒐集整理表演藝術史料，並配合「國家文化資料庫」之設置，文建會自二〇〇二年起，將文藝活動或相關資料整理、出版，作成文字、影音等記錄，以持續擴大活動辦理之效益，亦提供相關研究者之學術性研究資料。二〇〇二年，針對臺灣重要戲劇家：李曼瑰（書影編號069）、張維賢、林摶秋、姚一葦（書影編號070）四位生平事蹟出版介紹書籍；二〇〇五年，出版簡國賢、宋非我、姜龍昭、黃美序、陳大禹五位生平事蹟介紹書籍。

表 4-1　2000-2010 國家文化發展策略與執行目標

時間	國家文化發展策略與執行成果	
2000	1. 導正目標臺灣速食文化觀念。 2. 優先改善文化環境。 3. 統一文化事權。 4. 成立文化研發單位，充實文化內涵。 5. 建立制度、公開資訊。 6. 結合教育，做好文化紮根與文化深化工作，以落實社會藝術教育。	7. 透過文化藝術的展演活動，培養創造力與競爭力。 8. 重新詮釋並提昇本土多元文化內涵，進而邁向國際化。 9. 鼓勵民間企業贊助投資或認養文化藝術活動與團體。 10.結合文化與科技，均衡城鄉文化發展。
2001	1. 統一文化事權。 2. 改善文化環境。 　（1）召開「第三屆全國文化會議」。 　（2）獎勵出資贊助文化藝術事業並研議租稅優惠減免法規、措施。 　（3）籌設國家藝術院方向與定位之研究。 　（4）健全文化資產法制體系。	（5）規劃建置「國家文化資料庫」。 3. 推動生活及社區總體營造工作，協助重建區文化重建。 4. 結合人文與科技，均衡城鄉文化發展，積極培育人才，推動當代藝術文化。 5. 促進國際暨兩岸文化交流。 6. 推動文化資產保存維護及再利用，辦理文化基礎紮根工作。
2002	1. 統一文化事權。 2. 改善文化環境。 　（1）召開「第四屆全國文化會議」。 　（2）研編《文化白皮書》。 　（3）獎勵出資贊助文化藝術事業並研議租稅優惠減免法規、措施。	（4）籌設國家藝術院方向與定位之研究。 　（5）健全文化資產法制體系。 　（6）規劃建置「國家文化資料庫」。 　（7）文化法人輔導。 3. 文化創意產業發展計畫。 4. 加強充實縣（市）文化設施。

表 4-1　2000-2010 國家文化發展策略與執行目標（續）

時間	國家文化發展策略與執行成果	
2002	5. 培育文化人才及研究出版文藝資料。 6. 保存維護文化資產。 7. 輔導弱勢族群文化保存與發展。 8. 推動文化資源調查與統計。 9. 推展鄉鎮及社區文化活動。 10.推動社區總體營造工作。 11.扶植與獎助藝文活動及專業藝文團體。 12.培育語言、藝文人才。	13.推動書香滿寶島文化植根工作。 14.製播文化電視及廣播節目。 15.加強辦理生活文化活動。 16.持續開展文化交流。 17.策劃推動視覺藝術。 18.普及推展表演藝術。 19.辦理災後心靈重建工作。 20.推動行政院社區總體營造計畫心點了創意徵選活動。
2003	同2002年。	
2004	1. 統一文化事權。 2. 改善文化環境。 　（1）辦理「族群與文化發展會議」及「多元族群嘉年華系列活動」。 　（2）獎勵出資贊助文化藝術事業並研議租稅優惠減免法規、措施。 　（3）籌設國家藝術院方向與定向之研究。 　（4）健全文化資產法制體系。 　（5）規劃建置「國家文化資料庫」。 　（6）補助直轄市及縣市政府辦理「藝文資源調查計畫」。 　（7）文化法人輔導。 3. 文化創意產業發展計畫。 　（1）規劃設置創意文化園區。 　（2）協助文化藝術工作者創業。	4. 加強充實縣（市）文化設施。 5. 培育文化人才及研究出版藝文資料。 6. 保存維護文化資產。 7. 推動文化資源調查與統計。 8. 推展鄉鎮及社區文化活動。 9. 推動社區總體營造工作。 10.扶植與獎助藝文活動及專業藝文團體。 11.培育語言、藝文人才。 12.推動書香滿寶島文化植根工作。 13.製播文化電視及廣播節目。 14.加強辦理文化服務替代役推動社區總體營造工作。 15.持續開展文化交流。 16.策劃推動視覺藝術。 17.普及推展表演藝術。 18.辦理災後心靈重建工作。

表4-1　2000-2010國家文化發展策略與執行目標（續）

時間	國家文化發展策略與執行成果	
2005	同2004年。	
2006	1. 統一文化事權。 2. 改善文化環境。 　（1）獎勵出資贊助文化藝術事業並研議租稅優惠減免法規、措施。 　（2）健全文化資產法制體系。 　（3）規劃建置「國家文化資料庫」。 　（4）文化法人輔導。 3. 文化創意產業發展計畫。 　（1）規劃設置五大創意文化園區。 　（2）文化創意產業人才延續、培訓、進修及交流。 　（3）數位藝術創作。 　（4）創意藝術產業。	（5）傳統工藝技術。 　（6）整合發展活動產業。 4. 加強充實縣（市）文化設施。 5. 保存維護文化資產。 6. 推展鄉鎮及社區文化活動。 7. 推動社區總體營造工作。 　（1）行政機制社造化計畫。 　（2）社區營造人才培育計畫。 　（3）社區藝文深耕計畫。 　（4）輔導31處社區辦理社區產業輔導計畫。 　（5）補助67處社區辦理開發利用地方文化資產與文化環境計畫。 8. 普及推展表演藝術。
2007	1. 統一文化事權。 2. 改善文化環境。 　（1）辦理「族群與文化發展會議」及「多元族群嘉年華系列活動」。 　（2）獎勵出資贊助文化藝術事業並研議租稅優惠減免法規、措施。 　（3）籌設國家藝術院方向與定向之研究。 　（4）健全文化資產法制體系。	（5）賡續辦理「網路文化建設發展計畫」。 　（6）補助直轄市及縣市政府辦理「藝文資源調查計畫」。 　（7）文化法人輔導。 3. 文化創意產業發展計畫。 　（1）規劃設置創意文化園區。 　（2）協助文化藝術工作者創業。 4. 加強充實縣（市）文化設施。 5. 培育文化人才及研究出版藝文資料。

表 4-1　2000-2010 國家文化發展策略與執行目標（續）

時間	國家文化發展策略與執行成果	
2007	6. 保存維護文化資產。 7. 推動文化資源調查與統計。 8. 推展鄉鎮及社區文化活動。 9. 推動社區總體營造工作。 　（1）行政機制社造化計畫。 　（2）社區營造人才培育計畫。 　（3）社區藝文深耕計畫。 　　①輔導31處社區辦理社 　　區產業輔導計畫。	②補助67處社區辦理開發 　利用地方文化資產與文 　化環境計畫。 ③新故鄉成果展現計畫。 10.扶植與獎助藝文活動及專業藝文 　團體。 11.普及推展表演藝術。
2008	1. 統一文化事權。 2. 改善文化環境。 　（1）獎勵出資贊助文化藝術事 　　業並研議租稅優惠減免法 　　規、措施。 　（2）健全文化資產法制體系。 　（3）規劃建置「國家文化資料 　　庫」。 　（4）文化法人輔導。 　（5）文化公益信託。 3. 文化創意產業發展計畫。 　本計畫係依據「挑戰2008：國 　家發展重點計畫」規劃辦理文 　建會創意產業發展計畫，文建 　會主管之文化創業產業涵括 　「文化展演設施產業」、「視覺 　藝術產業」、「音樂及表演藝術 　產業」及「工藝產業」四個範 　疇，自97年起推動文創第2期	計畫，主要以扶植文創產業為目 標。 97年推動計畫包含： 　（1）強化產業環境發展計畫。 　（2）工藝創意產業發展計畫。 　（3）創意文化園區推動計畫。 4. 加強充實文化設施。 5. 培育文化人才及研究出版藝文資 　料。 6. 保存維護文化資產。 7. 推展鄉鎮及社區文化活動。 8. 推動社區總體營造工作。 9. 培育藝文人才。 10.推廣閱讀風氣。 11.製播文化電視及廣播節目。 12.加強辦理文化服務替代役推動社 　區總體營造等工作。 13.策劃推動視覺藝術。 14.普及推展表演藝術。

表 4-1　2000-2010 國家文化發展策略與執行目標（續）

時間	國家文化發展策略與執行成果	
2009	1. 統一文化事權。 2. 改善文化環境。 　（1）獎勵出資贊助文化藝術事業並研議租稅優惠減免法規、措施。 　（2）健全文化資產法制體系。 　（3）規劃建置「國家文化資料庫」。 　（4）文化法人輔導。 　（5）文化公益信託。 3. 文化創意產業發展計畫。 　（1）強化產業環境發展計畫。 　（2）工藝創意產業發展計畫。 　（3）創意文化園區推動計畫。	4. 制定文化創意產業發展法。 5. 加強充實文化設施。 6. 培育文化人才及研究出版藝文資料。 7. 保存維護文化資產。 8. 推展鄉鎮及社區文化活動。 9. 推動社區總體營造工作。 10.培育藝文人才。 11.推廣閱讀風氣。 12.製播文化電視及廣播節目。 13.加強辦理文化服務替代役推動社區總體營造等工作。 14.策劃推動視覺藝術。 15.普及推展表演藝術。
2010	1. 統一文化事權。 2. 改善文化環境。 　（1）獎勵出資贊助文化藝術事業並研議租稅優惠減免法規、措施。 　（2）健全文化資產法制體系。 　（3）規劃建置「國家文化資料庫」。 　（4）文化法人輔導。 3. 文化創意產業發展計畫。 　（1）文化創意產業推動與輔導計畫。 　（2）產業集聚效應計畫。 　（3）工藝產業旗艦計畫。	4. 制定文化創意產業發展法。 5. 加強充實文化設施。 6. 培育文化人才及研究出版藝文資料。 7. 保存維護文化資產。 8. 推動社區總體營造工作。 9. 缺少此項 10.培育藝文人才。 11.推廣閱讀風氣。 12.策辦影像推廣及文化傳播工作。 13.加強辦理文化服務替代役推動社區總體營造等工作。 14.策劃推動視覺藝術。

資料來源：《中華民國年鑑》2000-2010年

　　除表演藝術之史料蒐匯工作之外，文化創意產業之推廣，亦自二
〇〇二年起著手辦理，同年首先出版「表演藝術產業生態系統初探」
研究報告，就表演藝術產業之生態深入研究、探討，以釐清表演藝術
產值、就業狀況、產業鏈之問題，提供各界了解臺灣表演藝術產業之
現況。二〇〇七年，出版《表演藝術產業調查研究》，分別對於臺灣
表演藝術產業的產值、產業使用價值及表演藝術產業的關聯效果進行
評估，以因應臺灣產業情勢之改變，因而接續推動「國際小型展演活
動」、「全國文藝季」等活動。

（五）扶植與獎助藝文活動及專業藝文團體

　　政府為積極改善文化環境，擴大辦理「文化藝術事業減免營業稅
及娛樂稅辦法」，獎勵出資贊助文化藝術事業並研議租稅優惠減免法
規、措施，並將一九九八年訂定之「傑出演藝團隊扶植計畫」，於二
〇〇一年再度更名為「演藝團隊發展扶植計畫」，以鼓勵藝術創作，
蓬勃藝文活動，提倡企業暨社會各界踴躍贊助文化藝術活動。二〇〇
〇年以降，除了文建會、國藝會之外，各地方縣市政府亦設有各項補
助措施，以鼓勵區域特色文化發展，使其成為另一項城市地標。

二　戲劇教育

（一）九年一貫教育「藝術與人文」課程之實施 [7]

　　我國於一九九三、一九九四年先後公布國小、國中藝術課程標
準，並於一九九五年實施，此課程標準強調「鑑賞教學」的重要性，
有別於「以創作為導向」的舊課程標準，此舉也可謂接續實施之九年
一貫教育「藝術與人文」課程之前身。根據張曉華於〈表演藝術戲劇

教學在國民教育十大基本能力上的教育功能〉一文中所述（頁29-38），表演藝術戲劇教學在「九年一貫課程總綱綱要」中，首次納入於國家課程之內的一般藝術課程教學範圍，此新課程係依總統公布法律令「藝術教育法」（1997年3月），由教育部自一九九七年四月成立「國民中小學課程發展專案小組」展開，在一九九八年九月所公布之「九年一貫課程總綱綱要」中，依法列入於「藝術與人文」學習領域中，接著於一九九八年十月起，經「國民中小學各學習領域剛要研修小組」研擬，至二〇〇〇年三月三十一日，教育部正式公布了「國民中小學九年一貫課程暫行綱要」。教育部通令全國各中小學，自九十學年度起由國小一年級分級施行，國中則從九十一學年起開辦。（頁29）這項教育政策的新課程已於九十三學年度（2004）在全國各國民中小學全面實施（表1-2）。

　　表演藝術戲劇課程在九年一貫課程總綱綱要中十大能力的背景因素，係以「藝術教育法」之法源依據。（中華民國八十六年三月十二日總統（86）華總（一）義字第8600060070號令制定公布。中華民國八十九年一月十九日總統（89）華總（一）義字第8900011870號令修正公布）其中第二條將藝術教育之類別分下述五類：

　　　第二條　藝術教育之類別如左：
　　　一、表演藝術教育。
　　　二、視覺藝術教育。
　　　三、音像藝術教育。
　　　四、藝術行政教育。
　　　五、其他有關之藝術教育。

　　而在第四條則列訂實施面包括：

　　第四條　藝術教育之實施分為：

一、學校專業藝術教育。

二、學校一般藝術教育。

三、社會藝術教育。

　　基於上述法令規定，在九年一貫「藝術與人文」領域課程中，表演藝術的戲劇課程終於成為必修學門。而由於「課程總綱綱要」已將傳統正規科目音樂與美術自「藝術與人文」中的表演藝術獨立出來，各使其成為領域內唯一之學科教學。於此推估，表演藝術的本質學習就成為以戲劇為主要核心的表演學，其核心教學就即為表演學之教學。

　　一般表演學的主要學習包括：1.個人表演基本訓練。2.排演。3.演出。而戲劇在國民中小學的教學中，教學必須是具體而能夠實施的。一般施教的方式隨內容目標範圍與場所不同，大致可分為：1.教室內課程方面的學習。2.學校在各種活動教學方面。在教室課程方面的學習，主要是學習戲劇基本學識、技能及運用戲劇為媒介或工具來學習其他的學科。而課堂外的戲劇學習則包括各項的欣賞、展演與活動參與等教學。其基本面向的四類學習包括創作、活動、欣賞與基本知識。將戲劇運用於教室課程學習方面之類型有：1.創作性戲劇。2.教育戲劇；而將戲劇教學運用在學校活動方面則有：教習（育）劇場、兒童劇場、青少年劇場、戲劇治療。（張曉華，〈表演藝術戲劇教學在國民教育十大基本能力上的教育功能〉，頁30-34）

表 4-2　九年一貫「藝術與人文」課程相關施行紀事

時間	事件內容
1998.09.30	教育部公布國教九年一貫課程總綱綱要。
1999.05.06	國立師範大學藝術學院主辦「藝術與人文之全人教育研討會」，邀集各方專家討論「國民教育階段九年一貫課程總綱綱要」內「藝術與人文」部分。
1999.05.17	全國教育改革檢討會議對九年一貫課程實施時程達成初步共識，將原本從九十學年度起「全面實施」的計畫改為「選擇部分學校試辦」。
1999.05.21	教育部邀集中小學校長召開「九年一貫課程配套措施」會議，國教司長吳明清表示，自1999年9月起在師院附設國小等國中小進行新課程實驗。
1999.05.23	臺大教育學程中心舉辦「九年一貫制課程論壇」，邀集學者及教育界人士進行對話，與會學者質疑九年一貫制課程設計缺乏學理依據、配套措施及可行性。
2000.03.31	教育部正式公布國民中小學九年一貫課程暫行綱要。
2001.08.01	國小分級施行開辦。
2002.08.01	國中分級施行開辦。
2004.08.01	全國各國民中小學全面實施。

資料來源：〈藝術教育——九年一貫制的現在與未來〉（收錄於《臺灣文化檔案Ⅱ》，頁52-53）。

（二）臺南大學戲劇創作與應用學系

該系於二○○三年首先設立戲劇研究所，其目的是為整合臺南大學本有之教育資源並引進歐美之戲劇教育理念與方法，以提供中小學表演藝術師資培育及戲劇課程與教學相關研究。創所三年後，為因應

學校成立藝術學院及戲劇應用於社區之世界趨勢，於九十五學年度正
式成立大學部，重新命名為「戲劇創作與應用學系」，而原戲劇所就
成為新學系下附設的碩士班。大學部及新系之成立，希望能擴大「戲
劇應用」之範圍，從「學校」發展至「社區」及「文化」，以兒童、
青少年及家庭為創作對象，結合戲劇與跨領域之多元藝術媒介，配合
國家創意文化產業，培育具備創造力、整合力及行動力的學生。其設
立目標與發展方向為：

1. 回應國際的趨勢，建立本土戲劇教育與應用倫理與方法。
2. 提供表演藝術師資進修及培育管道。
3. 落實全民戲劇藝術教育。
4. 提升戲劇／劇場與社區文化產業跨界合作機會。
5. 培育青少年及兒童劇場之人才。

　　在課程規劃方面，除通識課程之外，尚有戲劇／劇場核心、兒童
青少年劇場、戲劇教育及應用戲劇等相關課程規劃：

1. 戲劇／劇場核心課程：劇場導論、戲劇與劇場發展史、劇本
　導讀、表演、表演專題、即興創作、導演基礎、劇本創作基
　礎、戲劇製作演出、劇場技術、視覺設計基礎、劇場舞台設
　計、服裝與造型設計、劇場燈光設計、劇場音樂音效設計、
　劇場管理等課程。
2. 兒童及青少年劇場課程：兒童及青少年發展、兒童及青少年
　劇本創作、兒童及青少年劇場編導、兒童及青少年名劇選
　讀、當代兒童劇場、偶戲製作與操作等課程。
3. 戲劇教育相關課程：創造性戲劇（CD）、教育戲劇（D-I-

　　E.)、教習劇場（T-I-E）編導、教習劇場（T-I-E.）實作、戲
　　劇課程設計＆教學實習、說故事技巧等課程。

4. 應用戲劇與文化產業課程：應用戲劇與劇場、口述歷史劇
　　場、社區劇場實務、應用劇場實習、跨領域劇場創作、創意
　　文化產業、劇場與多媒體設計、當代華人劇場、臺灣在地音
　　樂與歌謠、跨文化劇場、傳統戲劇賞析、傳統戲劇表演與創
　　作、即興音樂創作等課程。

　　學生畢業發展，主要是以中小學或幼稚園戲劇或表演藝術教師、
教育單位或出版社藝術人文課程研發人員、社區戲劇人文教師或工作
坊講師、文化創意產業及社區發展專案策劃人員、社區機構服務志工
訓練人員、兒童青少年或社區劇團專業人員、劇場及藝術工作企劃與
行政人員為主。[8]

（三）藝術與人文領域課程研習會／學術研討會

　　九年一貫「藝術與人文」課程設計，在實際推動上遭遇最困難的
問題應屬師資之不足。由於師範體系的訓練，完全配合舊制的學科分
類，朝向不同的專業發展，音樂、美勞領域師資在養成過程中，甚少
接受跨領域的美學訓練；同時臺灣的戲劇、舞蹈藝術教育，向來以培
養創作或藝術工作者為主，並沒有培養「戲劇教育」、「舞蹈教育」人
才的設計。（廖順約，〈「九年一貫」成效破碎〉，頁170）[9]因此，學校
面對新制，普遍出現師資缺乏、教師不了解教學目的、學校經費和設
備不足等問題。為補強此一缺失，各式教師研習會活動因需求而熱烈
展開（表4-3）。事實上，澳洲、希臘等將戲劇納入國家課程的國家，
和臺灣有著相同的師資不足問題，這是長久以來戲劇課程被忽略於音
樂、美術之外的必然結果。[10]但從國內戲劇教學研習活動的內容中，

得以觀察出在移植西方戲劇教育的同時，如何將其轉換為適用本國學生之戲劇教育內容，茲以二〇〇四年藝術人文師資研習內容（表4-3）為例。除此之外，自二〇〇二年起，國小、國中師培課程中亦已納入表演藝術課程為選修課程。而在二〇〇六年之後，臺灣對於戲劇教學與本國文化、傳統戲劇融合情形，出現自省的聲浪，茲以二〇〇六年「戲劇力量的在地實踐與展現——2006臺灣教育戲劇／劇場系列活動」及二〇〇七年「教習劇場之本土發展與前瞻」研討會為例（表4-4、4-5）（圖片編號066）。二〇〇三年，由雄獅鉛筆董事長李翼文連續提供三年的獎勵經費，贊助國藝會設立「藝教於樂——藝術與人文專案鼓勵計畫」。旨在鼓勵中小學教師自由研究風氣，結合相關領域專家或專業藝文團體組成研究團隊，研發跨領域整合型之「藝術與人文」課程計畫。國藝會並自二〇〇四年起，以贊助基金方式，在企業贊助款一百萬元之外再挹注一百萬元補助款，鼓勵中小學教師於「藝術與人文」面向的研究風氣，主要以校內教師結合相關領域學者專家或藝文團體組成之研究團隊為獎勵對象。

根據研究顯示，熱心參與表演藝術節目的觀眾，主要培養來源在於下列方向。其一，自幼成長接觸表演藝術，逐步理解進而喜愛，養成爾後觀賞習慣；其二，年輕時加入相關社團，同儕研討激勵，甚而組成業餘團體，進而粉墨登場，從而堅定爾後觀賞演藝興趣。（鍾寶善，〈表藝拓展觀眾始於各級學校〉，頁179）[11]展望臺灣當前藝術教育之政策推行，縱使在師資、課程配套尚未齊備的情況下開始實施，不過也因此造就出臺灣兒童戲劇的生命力與新契機，九年一貫戲劇課程的實施，不可諱言的帶動臺灣兒童劇團發展、兒童戲劇創作與演出製作。

表 4-3　2004 年「藝術與人文」領域表演藝術相關研習會

辦理日期	活動主題	主辦單位	研習內容
2004／3／18- 2004／3／19	戲曲音樂教學觀摩研習會	國立臺灣戲曲專科學校	藝術與人文領域教學知多少、藝術與人文課程的創意教學、讓名曲活起來、本國傳統記譜在藝術與人文課程運用之作法、戲曲「文武場」落實於藝術與人文課程、從歌劇與傳統戲曲導入藝術與人文課程領域、京劇音樂課程中包含的藝術與人文、客家戲曲音樂在藝術與人文課程之實務作法、歌仔戲音樂在藝術與人文課程之實務作法。
2004／10／16- 2004／11／20	藝術教育人才培訓營	國立臺灣藝術教育館	戲劇教育基礎＆表演藝術之範圍、D-I-E課程與教學之應用、創造性戲劇課程與教學、現代戲劇製作與賞析、傳統戲曲製作與賞析。
2004／10／23- 2004／10／24	北區劇場藝術教育觀摩營	國立臺灣藝術教育館	戲曲劇場表演、劇場表演遊戲、劇場肢體遊戲、劇場聲音遊戲、即興運用、劇場排練（一）、劇場排練（二）、演出呈現、劇場遊戲。 講師：賴碧霞、莊薇華、劉純芬、陳湘琪。
2004／10／31- 2004／12／19	93年人文藝術種子培訓課程	臺北市立社會教育館文山分館	活動內容：生活‧物品與偶的創作；舞蹈‧肢體與自己的身體講師：姚淑芬。
2004／12／18	2004表演藝術教育研習座談（北區	國立臺灣藝術教育館	1. 北區劇場藝術教育展。 2. 劇場藝術教育參觀教學：北區藝術與人文教學成果展演──劇場遊

表 4-3　2004 年「藝術與人文」領域表演藝術相關研習會（續）

辦理日期	活動主題	主辦單位	研習內容
	全國藝術與人文教學暨學習成果發表大會）		戲、表演藝術（新竹市建華國中、臺北市新民國中）。 3. 劇場藝術教育論壇：劇場遊戲與表演藝術教育掩飾與教案研討主持人：林國源；引言人：張曉華。

表 4-4　「戲劇力量的在地實踐與展現──2006 臺灣教育戲劇／劇場系列活動」議程表

戲劇力量的在地實踐與展現──2006臺灣教育戲劇／劇場系列活動	
主辦單位：臺灣藝術發展協會	
指導單位：行政院文化建設委員會教育部、經濟部、外交部、高雄縣文化局	
贊助單位：國家文化藝術基金會、臺灣電視公司、臺鹽實業股份有限公司、中國石油股份有限公司、臺灣糖業公司、中國鋼鐵股份有限公司、中華電信股份有限公司	
辦理時間：2006／10／24─29。地點：高雄縣衛武營區、高雄城市芭蕾舞團、舞姿雅集、南風劇團。	
活動內容：Here IDEA代表著在地的想法、在地的觀念、在地實踐的戲劇／劇場。以臺灣的案例及經驗為主軸，搭配國際的操作案例，及各種應用形式的發展，探討在地的戲劇／劇場的發展，系統性的整理戲劇力量在不同議題的展現與發揮。	
2006　IDEA　亞洲區域會議	
開幕演講：2007國際教習（育）劇場聯盟國際會議在香港──亞洲教育戲劇的發展及與世界的接軌	主講人／Dan Baron Cohen（IDEA主席）。 莫昭如（2007香港國際會議籌備召集人）。

表 4-4　「戲劇力量的在地實踐與展現——2006 臺灣教育戲劇／劇場
系列活動」議程表（續）

2006　IDEA　亞洲區域會議	
專題討論（一）亞洲城市教育戲劇案例分析及亞洲整合機制與培力	與談人／Francesca Sculli（澳洲女人馬戲團）。李嬰寧（上海靜安戲劇工作坊）。Subodh Patnaik（印度Natya Chetna劇團總監）。莫昭如（2007香港國際會議籌備召集人）。
專題討論（二）臺灣教育戲劇在亞洲所扮演的角色	與談人／Dan Baron Cohen（IDEA主席）。林玫君（臺南大學戲劇創作與應用學系系主任）。許瑞芳（臺南大學戲劇創作與應用學系講師）。
專題討論（三）臺灣教育戲劇／劇場的國際參與——在臺灣設立IDEA秘書處提案討論	主持人／劉麗婷（臺灣藝術發展協會行政總監）

2006臺灣教育戲劇／劇場國際論壇			
10／27		10／28	
專題演講（一）：自決的戲劇——創造民主多元社會的方式	專題演講（二）：多元文化世界的戲劇教育與國際交流。	專題演講（三）：以劇場方式幫助孩童接受學校教育	分組專題案例分析及座談I 第一組：學校教育戲劇／劇場
主講人／Dan Baron Cohen（IDEA主席）。	主講人／Steven Clark（法國戲劇教育學者）。	主講人／Subodh Patnaik（印度Natya Chetna劇團總監）。	與談人／Steven Clark（法國戲劇教育學者）。Asa Peterson（瑞典戲劇教育家）。

表 4-5 「教習劇場之本土發展與前瞻」研討會議程表

「教習劇場之本土發展與前瞻」研討會				
主辦單位	協辦單位			辦理時間
國立臺南大學戲劇創作與應用學系	國立臺南大學師資培育中心、國立臺南大學創新育成中心、財團法人跨界跨界文教基金會			2007—10／28
活動內容				
專題演講一教習劇場TIE在英美的實踐引言人／林玫君主講人／John William Somers（英國University of Exeter音樂戲劇學院戲劇系教授）。	專題演講二教習劇場TIE的在地實踐——以臺北古亭國小故事義工為例。引言人／許瑞芳主講人／容淑華。	TIE發表一校園中霸凌問題——以TIE呈現。主持人／王友輝發表人／南部中小學藝術人文教師。評論人／容淑華John William Somers（英國University of Exeter音樂戲劇學院戲劇系教授）。	TIE發表一國中生的兩性議題——以TIE呈現。主持人／王婉容發表人／南部中小學藝術人文教師。評論人／歐怡雯、John William Somers（英國University of Exeter音樂戲劇學院戲劇系教授）。	綜合座談主持／林玫君與談人／John William Somers（英國University of Exeter音樂戲劇學院戲劇系教授）。容淑華、歐怡雯、王婉容、許瑞芳。

三　行政院文化建設委員會主辦之活動[12]

（一）二〇〇〇年

1 推動心靈重建工作

辦理「九二一震災心靈重建系列活動」，針對災區中小學校設計以「藝術治療──角色扮演遊戲課程」為主體之課程，以協助青少年學生重建受創之心靈；錄製文建會「九二一震災心靈重建系列活動之二──心靈劇場」演出錄影帶，分送災區各級機關、學校及社團，以供參考與觀賞；辦理「九二一震災週年整體共同記憶系列活動－災區表演藝術團隊巡演」，自八十九年九月至十二月中部災區縣市演出共計十一場。

2 青春藝事──表演藝術團隊巡迴校園演出活動

為使藝術紮根校園，於二〇〇〇年三月二十三日至十月三十日由文建會中部辦公室辦理，以「青春藝事」為題策劃辦理本活動。演出地點以全國文化版圖資源分布較少偏遠國小、國中、高中、高職及大專院校為主，邀請音樂、戲劇、舞蹈、國劇等十六個團體，計巡迴演出六十場，有近一百八十多所學校共同參與。

（二）二〇〇一年

1 兒童戲劇推廣計畫──一起來抓馬

執行時間為二〇〇一年七月至十二月止，內容涵括：「國內專業講座」共舉辦十八場、「生活戲劇親子講座」共辦理二十場、「國際專業兒童劇場座談會」共辦理三場、「國際專業兒童劇場研習營」一

場、「國際D-I-E師資研習營」一場、「抓馬特攻隊」共八十六場、「抓馬歷險記」十八場、「D-I-E師資研習營」，另東森幼幼臺錄影播出「抓馬歷險記」。

2 兒童音樂短劇創作徵選

為鼓勵兒童音樂短劇創作，策劃辦理「兒童音樂短劇創作徵選」，經公開評選委由綠淨音樂工作坊擔任承辦單位。第一屆「文建會二○○一年全國兒童音樂短劇創作甄選——唱唱跳跳扮戲去」共五十二件作品報名與賽，獲選作品十件，分別為：《新天糖樂團》、《烏龜一定得第一》、《布農英雄》、《動物農莊》、《西遊記之盤絲洞》、《書桌》、《西遊記之火焰山》、《娃娃的魔力》、《烏鴉愛唱歌》、《小黑魚立大功》；每劇頒給獎狀一禎、獎金十二萬元，以鼓勵並帶動開發兒童因為戲劇創作資源。得獎作品由東園國小、古亭國小、新莊兒童合唱團、臺北漢聲（兒童）合唱團的老師和小朋友們演出發表（報紙編號059-060）。

3 跟著藝術走——表演藝術團隊巡迴校園演出活動

為落實藝術紮根校園，增進偏遠地區學生進一步接觸精緻藝文活動機會，自一九九七年起逐年規劃辦理，本年度經公開甄選，由「臺北藝術推廣協會」承辦，以「跟著藝術走」為活動主題概念，自二○○一年九月至九十一年一月止，逐月推出音樂、傳統戲曲、舞蹈、現代戲劇不同主題，計十六個表演藝術團隊、百位藝術工作者深入全國二十一縣市及離島文化版圖資源分布較少之八十所偏遠小、國中、高中及高職，同時邀請表演藝術界名嘴、專家，針對國中生設計活潑互動之藝術講座二十場，誘發學生對表演藝術之興趣，該項巡迴演出活動於二○○一年十二月底完成。

（三）二○○二年

1 文建會二○○二年兒童音樂短劇表演競賽

為推廣藝術紮根，配合九年一貫藝術與人文政策，提供國小學童藝術創作與演出的機會，特別選擇花東地區，試辦「文建會二○○二兒童音樂短劇表演競賽」，計有十二所花東地區國小團隊入圍，除了前三名及佳作獎金外，入圍團隊均獲一萬元車馬補助費、獎狀一幀及文建會出版品「咱的囝仔・咱的歌」CD與互動光碟一套以為鼓勵；該活動獲花蓮縣及臺東縣教育局及文化局之配合辦理，對於兒童戲劇推廣有其正面效益。

2 文建會二○○二年兒童音樂短劇創作徵選

政府為落實藝術紮根工作及配合推動九年一貫制「藝術與人文」教育，首於二○○一年開辦「兒童音樂短劇徵選」，隨即辦理得獎作品推競賽。二○○二年乃賡續辦理「文建會二○○二兒童音樂段劇徵選」，公開徵選以國民小學四至六年級學童為對象的音樂劇本，活動經初審、複審，計有《八仙過海鬥花龍》、《小紅襪與笑臉狼》、《美崙山傳奇》、《魔法音符》、《狗狗汪汪》、《小刺蝟》、《小蚊子歷險記》、《布東來了》、《埔里傳奇》及《吹笛的人》等十齣作品得獎，得獎作品每件頒給獎金新臺幣十二萬及獎狀乙幀，並於二○○一年十二月十五日假臺北市議會大禮堂發表演出；得獎作品由臺北市雙蓮國小、臺北漢聲──小太陽兒童音樂劇場、臺北市新生國小、澎湖縣馬公市馬公國小、澎湖縣菊之音兒童合唱團、臺南市小瓢蟲兒童音樂劇場、臺北縣新莊市兒童合唱團、臺北市成德國小、臺北市修德國小等小朋友參與演出，作品及成果發表並製成劇本及數位影音光碟，以達到擴大活動之推廣意義。

3 發現藝術新樂園——校園一○一：文建會九十一年度表演藝術校園巡迴

二○○二年之活動由去年之八十場次擴大為一○一場，活動區域含臺灣北中南東、綠島、蘭嶼、小琉球、金門馬祖等二十三個縣市，強調結合地方表演藝術團體以及至少百分之四十的場次需與學校或地方表演團體互動。邀請參與之三十四個活躍於全臺北中南各區去演藝團體參與演出，也提供中小規模之演藝團隊演出及編作的空間；而前往演出之學校，亦都搭配學校社團參與演出。

4 文建會戲胞總動員——二○○二年兒童戲劇推廣計畫

「文建會戲胞總動員——二○○二兒童戲劇推廣計畫」活動自二○○二年六月開跑，十一月底結束，由「臺北市兒童戲劇協會」統籌承辦整體活動事宜，活動分為六大部分：（1）新創作大戲「花生嬸摸樹」——全省暨離島巡迴演出（十五場）（報紙編號061）。（2）故事劇場互動演出（五十場）。（3）親子創意活動（五十場）。（4）戲劇師資研習營（四梯次）。（5）亞洲兒童戲劇暨教育環境專業座談（二梯次）。（6）網際網路——「戲胞觀察站」等。

邀請參與的團隊有國內「一元布偶劇團」等十個團隊之外，同時也邀請來自亞洲六國包括中國、香港、新加坡、日本、韓國及馬來西亞的兒童戲劇組織代表，進行有關戲劇教育環境的專業座談。總活動地點涵蓋全國及離島共二十五個縣市六十五鄉鎮，同時將活動過程及創作成果演出全程攝影製作影音光碟，分送至各學校單位參考運用。

（四）二○○三年

1 文建會二○○三年兒童音樂短劇推廣競賽

以高屏地區學校及相關社團為辦理對象，活動以現場比賽、教師研習等方式辦理。該計畫目前為國內唯一鼓勵音樂戲劇創作並辦理得獎作品推廣比賽的活動，對鼓勵作曲、培育作曲人才有實質助益。

2 文建會二○○三年青少年戲劇推廣計畫

針對青少年辦理戲劇推廣計畫，以戲劇研習及創意劇本徵集、演出為主、辦理表演藝術校園巡演暨講座一百場；針對兒童辦理兒童戲劇推廣計畫，以融入音樂、舞蹈、戲劇的兒童劇場帶領學童進入表演藝術欣賞的殿堂（報紙編號062）。

3 文建會二○○三年兒童戲劇推廣計畫──抓馬東西軍

該活動自七月開跑至十一月底結束，由「如果兒童劇團」承辦，活動分為八大部分：（1）創意大戲「戲法東西軍」全省及離島巡迴演出十八場。（2）「抓馬特攻隊」全省及離島巡迴九十場。（3）「唱和跳小劇場」全省及離島巡迴三十六場。（4）「D-I-E師資訓練營」四梯次共計二十場。（5）「國際專業劇場表演工作坊」三場。（6）「親子講座」及「親子戲劇遊戲營」共二十五場。（7）「專業講座」及「國際高峰會」共四場。（8）電視演出二場。

此項計畫擴及全國二十五縣市（含外島）八十五鄉鎮，共辦理活動或演出一九八場，期間包括大型及小型兒童戲劇演出、師資培訓、親子互動，並邀請美國、日本、韓國兒童戲劇組織代表及大師進行戲劇教育及表演研討交流（報紙編號063）。

（五）二○○四年

1 文建會二○○四年兒童戲劇規廣計畫

為落實文化紮根理念，拓展兒童戲劇欣賞人口並培育兒童戲劇專業人才，於全國各鄉鎮、社區（含離島地區）辦理。藉由兒童戲劇結合音樂、舞蹈、戲劇等多元藝術的特質，提供兒童欣賞藝術與藝術互動的機會，活動內容包括：兒童戲劇巡迴演出、師資研習營、專業座談、親子講座等系列活動。

2 文建會二○○四年兒青少年戲劇推廣計畫活動

活動內容含校園示例演出、名人戲友會、夏日戲劇季、創意短劇大賽、網路DV大賽等。

3 文建會二○○四年兒童音樂短劇創作徵選

為倡導藝術紮根工作，藉由徵選優良兒童音樂短劇作品，將音樂與戲劇，舞蹈與美勞相互結合，使兒童經由參與演出之過程中接觸藝術，啟發兒童之創造力及想像力，充實藝術人文教育課程（報紙編號064-065）。

4 文建會二○○四年兒童音樂短劇推廣競賽

為落實藝術紮根工作及配合推動九年一貫制「藝術與人文」教育，每年徵選出優良兒童音樂短劇作品，於北區或中區辦理表演競賽，鼓勵該區國小學校報名參賽，並於賽前舉辦研習會，示範講解並提供實際演練。

（六）二○○五年

1 藝文做伙，臺灣尚讚──二○○五表演藝術巡演活動

邀請三十四個優秀團隊，巡迴全國鄉鎮、離島地區演出八十二場次，具體展現國內優秀表演藝術團隊多元型態與創意，有效統合地方文化資源，提昇民眾藝文欣賞人口之目標（報紙編號066-067）。

2 表演藝術行銷工作坊及輔導計畫及建置縣市行銷平臺計畫

加強扮演平臺的功能，為表演藝術團隊找到屬於自己的優勢，進而耕耘國內市場，讓國內團隊提昇行銷能力。

（七）二○○六年

兒童戲劇推廣計畫──擁抱臺灣說故事

針對兒童所辦理的藝術植根計畫，以融合音樂、舞蹈、戲劇的兒童劇場帶領學童進入表演藝術的殿堂。規劃北中南東四區「童年萬歲嘉年華」兒童藝術節活動，涵括二十場「擁抱臺灣說故事」專業兒童劇團巡迴演出，十六場「故事百分百」故事劇場互動式演出，十場「戲胞發電機」家庭戲劇活動，四場國外藝術節專業工作坊，四梯次「創意鮮師」師資研習推廣等（報紙編號067）。

（八）二○○七年

兒童戲劇推廣計畫──啟動創造力・臺灣藝起來

以「啟動創造力・臺灣藝起來」（圖片編號068）為主題，辦理「文建會2007文化臺灣巡迴展──表演藝術團隊鄉鎮校園巡演」，結合了青少年戲劇推廣、校園巡迴及鄉鎮基層演出，涵括：十二場次青

少年戲劇體驗推廣、二十八場次校園藝術教育推廣性質之專題講座及
示範演出、二十一場次鄉鎮基層社區巡迴演出、五場次名人專題講
座。共邀請專業演藝團隊二十六團、學生團隊七團，巡迴全國和離島
地區計二十縣市。

（九）二○○八年

臺灣藝極棒──文建會2008表演藝術團隊巡迴基層演出活動

以「臺灣藝極棒」（圖片編號068）為主題，規劃辦理「文建會
2008表演藝術團隊巡迴基層演出活動」，結合了音樂、舞蹈、現代戲
劇與傳統戲曲四個類別多樣形態，涵括：1.三十二場次鄉鎮社區巡
演。2.二十四場次校園藝術教育推廣性質之專題講座及示範演出。3.
北中南東四區大型「戶外聯演活動」，共計六十場次藝術饗宴。經公
開甄選，邀請專業演藝團隊二十五團，另加上九個地方團隊交流觀
摩，總計三十九個表演團隊參演，巡迴全國和離島地區，觀賞民眾約
計三萬七○○○人次，有助藝文資源統整及藝術在地深耕。

（十）二○○九年

學藝，鼓掌──文建會98年表演藝術校園巡迴演出及示範教學計畫

辦理「文建會98年表演藝術校園巡迴演出及示範教學計畫──學
藝，鼓掌！」（圖片編號069），邀請國內十九個表演藝術團隊至各縣
市中等學校、小學校園校園現場演出及示範教學，含音樂、舞蹈、現
代戲劇、傳統戲曲及原住民相關之各類型表演藝術，增進青少年學子
欣賞能力與美學概念。總計巡迴二十四縣市辦理五十場次，四萬七五
九六人觀賞。

（十一）二○一○年

當我們童再一起，地方文化暨表演藝術校園巡迴推廣計畫

策劃辦理「當我們童再一起，地方文化暨表演藝術校園巡迴推廣計畫」（圖片編號070），邀請國內表演藝術團隊展演，九十九年十一月，巡迴二十三縣市辦理三十五場次巡演活動，觀賞人數約二萬人。

表 4-6　2000-2010 **文建會表演藝術活動展演匯整表**

時間	文建會表演藝術創作與人才培育／表演藝術活動之展演
2000	1. 青少年戲劇推廣計畫。 2. 跨世紀表演藝術研習營——戲劇篇。 3. 二○○○青少年表演藝術欣賞夏令營。 4. 推動心靈重建工作——規劃辦理「九二一震災心靈重建系列活動」。 5. 青春藝事——表演藝術團隊巡迴校園演出活動。
2001	1. 現代劇場表演導演人才培訓計畫。 2. 青少年戲劇推廣計畫。 3. 兒童戲劇推廣計畫——一起來抓馬。 4. 文建會二○○一兒童音樂短劇創作徵選。 5. 二○○一青少年表演藝術欣賞夏令營。 6. 跟著藝術走——表演藝術團隊巡迴校園演出活動。
2002	1. 青少年戲劇推廣計畫。 （1）國、高中職教師戲劇編導研習營。 （2）第四屆全國青少年短劇大賽。 （3）青少年戲劇工作坊。 2. 文建會二○○二年兒童音樂短劇表演競賽。 3. 文建會二○○二年兒童音樂短劇創作徵選。 4. 文建會藝術一○○向前走——表演藝術基層巡迴。

表 4-6　2000-2010 文建會表演藝術活動展演匯整表（續）

時間	文建會表演藝術創作與人才培育／表演藝術活動之展演
2002	5. 發現藝術新樂園——校園一○一年文建會九十一年度表演藝術校園巡迴。 6. 文建會戲胞總動員——二○○二兒童戲劇推廣計畫： （1）新創作大戲「花生嬸摸樹」——全省暨離島巡迴演出（15場）。 （2）故事劇場互動演出（50場）。 （3）親子創意活動（50場）。 （4）戲劇師資研習營（4梯次）。 （5）亞洲兒童戲劇暨教育環境專業座談（2梯次）。 （6）網際網路——戲胞觀察站等。
2003	1. 文建會二○○三兒童音樂短劇推廣競賽。 2. 文建會舞躍大地舞蹈創作徵選暨巡迴演出。 3. 文建會二○○三青少年戲劇推廣計畫。 4. 「文建會九十二年兒童戲劇規廣計畫——抓馬東西軍」，活動內容： （1）創意大戲戲法東西軍全省及離島巡迴演出十八場。 （2）「抓馬特攻隊」全省及離島巡迴九十場。 （3）「唱和跳小劇場」全省及離島巡迴三十六場。 （4）「D-I-E師資訓練營」四梯次共計二十場。 （5）國際專業劇場表演工作坊三場。 （6）「親子講座」及「親子戲劇遊戲營共二十五場。 （7）專業講座及國際高峰會共四場。 （8）電視演出二場。
2004	1. 辦理二○○四兒童戲劇推廣計畫——「抓馬總動員・親子藝起來」。內容包括：國際團隊「完美的平衡」、新創作大戲《誰在我旁邊》、巡迴全省各校園「抓馬特攻隊」、社區巡演《拖拉酷劇場》、國際親子講座、國際專業講座workshop、劇場導覽、師資研習營暨教案觀摩——D-I-E（Drama In Education）、親子藝術講座等。 2. 文建會二○○四兒童音樂短劇創作徵選。

表 4-6　2000-2010 文建會表演藝術活動展演匯整表（續）

時間	文建會表演藝術創作與人才培育／表演藝術活動之展演
2005	1. 鼓勵表演藝術創作，辦理童young華山等表演藝術活動，推動藝術植根，健全表演藝術生態發展。 2. 辦理藝文做伙，臺灣尚讚二○○五表演藝術巡演活動。 3. 推動「青少年戲劇校園紮根計畫——戲胞傳染」二十五場，巡迴十五個學校，規動文化藝術植根，培育戲劇人才並推動辦理二○○五年技術劇場專業人才培訓系列、劇場魔法任意門——劇場設計與技術交流研習營、文化共同體的展演與實踐：視障表演藝術素養培植計畫等。
2006	辦理二○○六兒童戲劇推廣計畫擁抱臺灣說故事，活動內容： （1）國外藝術節工作坊。 （2）創意鮮師師資研習營。 （3）童年萬歲嘉年華。 （4）故事百分百故事劇場互動式演出。 （5）戲胞發電廠家庭戲劇活動。 （6）擁抱臺灣——說故事各縣市兒童劇團巡迴演出。
2007	辦理「啟動創造力‧臺灣藝起來」，文化臺灣巡迴展表演藝術團隊鄉鎮校園巡演系列活動。
2008	辦理「臺灣藝極棒——表演藝術團隊巡迴基層演出活動」，結合了音樂、舞蹈、現代戲劇與傳統戲曲四個類別多樣形態。
2009	辦理「學藝，鼓掌！——表演藝術校園巡迴演出及示範教學計畫」，邀請國內十九個優秀表演藝術團隊至各縣市中等學校、小學校園現場演出及示範教學，含音樂、舞蹈、現代戲劇、傳統戲曲及原住民相關之各類型表演藝術。
2010	辦理「當我們童再一起——地方文化暨表演藝術校園巡迴推廣計畫」，邀請國內優秀表演藝術團隊展演，巡迴二十三縣市辦理三十五場次巡演活動。

資料來源：①《中華民國年鑑》2000-2010 年。
　　　　　②文建會網站（http://www.cca.gov.tw/main.do?method=find&checkIn=1。）

四　紙風車319鄉村兒童藝術工程

　　「紙風車劇團」擔任藝術行政平臺的「319鄉村兒童藝術工程」於二〇〇六年十二月二十四日正式起跑，這項活動以唐吉軻德擔任代言人，希望看似不可能的任務，可以用唐吉軻德的精神完成，讓全國三一九個鄉鎮市的孩子都有表演藝術可看。

　　而培養兒童具有「創意」、「美學」、「愛與關懷」的能力是「紙風車劇團」、「319鄉村兒童藝術工程」活動緣起的靈感來源，源由係因「紙風車文教基金會執行長」李永豐因憂心偏遠地區孩童缺乏欣賞表演藝術的機會，戲劇的啟蒙，往往發生在都市孩子身上，鄉下孩子很少能夠擁有相同機會，因而發起這項活動，把戲劇帶進鄉村，使更多兒童接觸藝術表演的機會，即是「紙風車劇團」陪鄉村孩子走上藝術的第一哩路。只要某一鄉鎮市募集到一定金額，「319鄉村兒童藝術工程」即會立刻出發，把表演搬到戶外、免費提供欣賞。

　　李永豐於《孩子的第一哩路——紙風車319鄉村兒童藝術工程》（書影編號071）一書中，談及對於辦理此活動之夢想：

> 1. 不申請政府補助經費，避免不必要的政治紛爭。
> 2. 需要企業界的支持，但更要喚起大眾的參與，不論是捐款、義工、當地的表演，大眾的參與比龐大的捐款更有意義。
> 3. 捐款透明化，每筆捐款列於網站公布，每筆支出必須有會計師、律師的簽核且捐款沒有金額的上下限制。
> 4. 每位發起人，以牽手奉獻為初始，慢慢化解顏色而互相照見生命的熱情，發起人如此，參與的大眾也慢慢如此。
> 5. 大眾的參與投向臺灣有感情的鄉村，不論是出生地、當兵、求學，或生命印象，或轉折點的臺灣鄉村。

6. 現在混亂的社會我們可能無法改變於一時，何不投向臺灣的未來，下一代的孩子，讓他們有更寬廣的視野，更好的競爭力，以及對生命向上的希望與願景。

7. 定位這個行動不是公益活動，也不是慈善事業，而是一個文化行動，背後的政治目的是去除政治化。（頁23-24）

　　該巡演計畫，自推動以來創下單一場次演出數項最高記錄，包括募款金額、捐款人數、觀眾人數、場次記錄、合作對象等。李永豐與紙風車劇團繼承了小劇場的冒險精神，透過財團法人紙風車文教基金會發起該計畫，礙於政府補助資源有限，因此企圖由民間自動自發完成這個夢想。藉由認同「讓臺灣每個孩子都能看到兒童劇的演出」這個活動理念，響應捐款贊助演出。而計畫之所以順利推動乃建立在該組織所擁有的魅力型領導人、良好人脈關係、專業演職員、豐富的創作內容、組織經營理念等核心資源之上，並在其團隊經營管理、活動行銷公關、資源建立運作等方面創造優勢條件，加上多角化的經營手法及品牌、觀眾的口碑等等，俱為其長期累積的經營實力。（《孩子的第一哩路——紙風車319鄉村兒童藝術工程之研究》，頁Ⅰ）該活動開啟臺灣兒童劇團自尋出路，援引經營的先例，亦是臺灣兒童戲劇向下紮根的實際做法，將戲劇回歸於生活，讓兒童有接近藝術，親近戲劇的機會，其所創造之精神意義從觀眾的回饋與基金的湧入即可見之。

五　兒童藝術／戲劇節

（一）臺北兒童藝術節暨兒童戲劇創作暨製作演出徵選

　　「臺北兒童藝術節」活動由臺北市政府文化局自二○○○年起籌辦，為國內第一個以兒童戲劇為主題之藝術節活動，二○○三年起正

式成立官方專屬網頁，邀演對象擴及臺北縣市各兒童劇團，藉此並安排國際兒童劇展及戲劇交流活動，辦理期程長達六十天，展演數量及品質均具相當的規模。該活動每年於辦理結束後將活動成果集結成冊《臺北兒童藝術節成果專輯》，並自二○○二年起配合「兒童戲劇創作暨製作演出徵選活動」，將前三名之優勝作品，安排於隔年「臺北兒童藝術節」中公開演出，並獲得製作費及演出費之補助。[13]二○○五年（第四屆）起參加資格分團體組和個人組，團體組的參選條件為其演出製作團隊須於中華民國有立案登記者，因此，國內多數兒童劇團均藉由此參選活動踴躍投稿，爭取獎金，以獲得更多的演出機會。[14]

表 4-7　2002-2010 臺北兒童藝術節──兒童戲劇創作徵選優勝作品名單

辦理年屆	辦理年份	名次／得獎人／得獎作品
第一屆	2002	首選／趙自強、翁菁苹／〈輕輕公主〉 優選／楊淑珍、張靖媛／〈仙偶奇緣〉 佳作／高仔貞／〈快樂村的頭箍〉
第二屆	2003	首選／楊杏枝／〈鬼姑娘〉 優選／吳哲瑋／〈速度專賣店〉 佳作／謝念祖／〈抱天空〉
第三屆	2004	第一名／吳哲瑋／〈三顆貓餅干〉 第二名／游玉如／〈當仙女遇上魔鬼〉 第三名／邱子杭／〈來去大島〉 入選／丁兆齡／〈碎布娃娃〉 入選／陳巧宜／〈初八變十五〉 入選／楊杏枝／〈荔枝樹下〉（未收入作品集）
第四屆	2005	團體組第一名／趙自強／〈六道鎖〉 團體組第二名／楊淑珍／〈仙奶泉〉 團體組第三名／海山戲館編劇群／〈誰是第一名〉 團體組佳作／王敬聰／〈山神的六堂課〉

表 4-7　2002-2010 臺北兒童藝術節──兒童戲劇創作徵選優勝作品名
單（續）

辦理年屆	辦理年份	名次／得獎人／得獎作品
		個人組首選／王俍凱／〈害蟲特攻隊〉
		個人組優選／陳巧宜、黃蔚軒／〈樂、果、子大冒險〉
		個人組佳作／邱惠瑛／〈明鑼移山〉
		個人組佳作／翁怡雯／〈五年九班的教室佈置〉
第五屆	2006	團體組第一名／李明華、陳筠安／〈從前從前天很矮〉
		團體組第二名／陳嬿靜／〈膽小鬼〉
		團體組第三名／陸韻葭／〈鑽石麻雀〉
		入選1／梁明智／〈阿飛流浪記〉
		入選2／張作楷、陳筱郁／〈乞丐當校長〉
		個人組首選／游資芸／〈我撿到一塊錢〉
		個人組優選／羅忠韋／〈貓咪馬戲團〉
		入選1／王怡祺／〈鏡子精靈〉
		入選2／陳巧宜、黃蔚軒／〈瘦身女王的魔法秤〉
		入選3／幸佳慧／〈大鬼小鬼圖書館〉
		入選4／吳哲瑋／〈羊咩咩的甜甜圈〉
		（團體組入選作品〈外星人兄弟〉、〈在月亮下跳舞〉因作者趙自強個人意願未收入選集中）
第六屆	2007	團體組第一名／李明華／〈木偶的三滴眼淚〉
		團體組第二名／陸韻葭／〈微星山，在哪裡？〉
		團體組第三名／趙自強／〈故事書裡面的幸福〉
		入選1／王昭華／〈西瓜爺爺－幸福的約定〉
		入選2／陳怡靜／〈床〉
		入選3／謝念祖、劉以潔／〈國王的新衣（2）〉
		個人組首選／從缺
		個人組優選／陳筠安／〈甜水灣的石頭〉
		入選1／邵慧婷、陳婉容／〈小精靈大冒險〉
		入選2／黃維靖／〈勇氣山的猴子〉

表 4-7 2002-2010 **臺北兒童藝術節──兒童戲劇創作徵選優勝作品名單（續）**

辦理年屆	辦理年份	名次／得獎人／得獎作品
第七屆	2008	團體組第一名／李明華／〈古董店的幸福時光─樂樂的音樂盒〉
		團體組第二名／陸韻葭／〈爺爺的旅行〉
		團體組第三名／趙自強、陸韻葭、關碧桂／〈守護天使〉
		入選1／徐婉瑩／〈故事製造機〉
		入選2／林明達／〈童畫結局是什麼〉
		入選3／張正宗／〈噴火龍〉
		個人組第一名／李嘉菱／〈文具大冒險〉
		個人組第二名／郭玄奇／〈誰家的弟弟〉
		入選1／王夏珍／〈消失的時間〉
		入選2／陳威宇／〈蝶舞翩翩　梁祝一夢〉
第八屆	2009	團體組第一名／陳威宇／〈天使米奇的十堂課〉
		團體組第二名／柯博文／〈奧曼陀山傳奇〉
		團體組第三名／黃雅蓉／〈喔喔，錢奴才〉
		入選1／楊淑珍／〈冰河危機〉
		入選2／吳易蓁／〈我的超級乾媽〉
		入選3蔡甯衣／〈／狗狗的夢想〉
		個人組
		首選　從缺
		優選　從缺
		入選1／吳世偉／〈少年西拉雅〉
		入選2　／葉獻仁／〈故事逍遙遊〉
		入選3　／張紋佩／〈想像博物館〉
第九屆	2010	團體組第一名／湯恩帛／〈幸福當鋪〉
		團體組第二名／趙自強／〈醜小羊的選擇〉
		入選1／關威／〈時間招領〉
		入選2　／郭余庭／〈誰說他是喔卡利〉

表 4-7　2002-2010 臺北兒童藝術節──兒童戲劇創作徵選優勝作品名單（續）

辦理年屆	辦理年份	名次／得獎人／得獎作品
		個人組 首選 從缺 優選／林明達／〈襪子流浪記〉 入選1／黃國壽／〈武松打WHO? 一歌舞劇版〉 入選2／王祥穎／〈黑色奇蹟〉

書影見附錄十，書影編號 072-078

（二）其他地區兒童藝術／戲劇節活動

「嘉義兒童戲劇節」由嘉義市文化局自二○○一年起主辦，每年邀請國內十餘所國內兒童劇團共襄盛舉。在地劇團「小茶壺兒童劇團」、「邱永村掌中劇團」、「長義閣職業掌中劇團」，是當地表演藝術特色的三個代表團體，培養兼行銷地方性劇團是該活動的重點特色。

「南瀛兒童戲劇節」由臺南縣政府文化局自二○○四年起辦理。主辦單位藉由結合地方藝陣團體搭配演出的機會，讓觀眾可以體驗過去在廟埕「竹戲棚下」看戲的感覺。除了巡迴的兒童戲劇演出之外，二○○七年舉辦「南瀛兒童戲劇大賽」的比賽，這項比賽是以南縣國小學童為參賽對象，鼓勵兒童創作兒童劇劇本。在本屆活動中還增加「南瀛劇評大賽」的活動，邀請兒童觀眾在戲劇節一系列的節目中，任選一場，寫下心得感想、評論或建議投稿至臺南縣文化局，這是首次開放與兒童觀眾溝通，讓兒童觀眾發聲的機會。

「臺中縣兒童戲劇節」由臺中縣政府文化局自二○一○年起辦理。辦理目的係為提昇縣內兒童在戲劇表演上的認知與了解，活動主

軸以邀請國內兒童劇團（九歌兒童、偶偶偶、如果兒童、一元布偶、台原偶戲團以及小青蛙劇團等）演出經典兒童戲劇作品，並策劃兒童戲劇系列相關創意遊藝園、繪本故事館、立體創意小舞台、洗刷刷劇場等活動。

（三）兒童劇本獎徵選

「臺東大學兒童文學獎」

該獎項是首次以兒童劇本為文類辦理徵選，預計至少連續辦理三年（2007-2009），首屆投稿件數有六十七件。此獎項設有首獎、優選及佳作各一名及五篇入選獎，得獎作品亦將集結成冊出版，並加入評審心得及決選記實等內容，提供給對於兒童劇本創作有興趣者更詳盡的參考資料。（表4-8）（書影編號079）

表 4-8 「2007-2008 年臺東大學兒童文學獎」得獎名單

2007臺東大學兒童文學獎		
名次	得獎作品	得獎人
首獎	小魚的許願花	林雨潔
優選	窮人村的壞富翁	范富玲
佳作	吃草的小孩	劉懋瑜，周郁文
入選	蝌蚪的承諾	張紋佩
入選	莉慕冒險尋父記	徐嘉澤
入選	花的假期	莊曙綺
入選	小紅帽的禮物	孫永龍
入選	通通都是寶	夏婉雲

表 4-8　「2007-2008 年臺東大學兒童文學獎」得獎名單（續）

2008臺東大學兒童文學獎		
名次	得獎作品	得獎人
優選	牙牙的秘密基地	游資芸
佳作	會寫字的馬	張紋佩
佳作	好一個烏鴉嘴	洪雅齡
入選	舞影虎	范富玲
入選	最美麗的地方	黃顯庭
入選	胡楊樹的天空	李明華
2009臺東大學兒童文學獎		
名次	得獎作品	得獎人
首獎	從缺	
優選	大野狼與小紅花	陳崇民
佳作	巴淦和他的狗狗「阿蘇」	王俍凱
入選	影子國	蔡俊平
入選	從前從前，有個巫婆	吳易蓁
入選	補夢的小孩	徐琬瑩
入選	變成一朵花	宋寬厚
入選	小薑餅	李亭儒
入選	冰淇淋城堡	張正宗

第三節　本時期劇團與人物

一　代表性劇團

本時期在政府政策的推動下，臺灣兒童劇團的發展無論是在表演型態或行銷方式等面向，均開始逐漸形構出劇團自身之特色。首先，演出活動不再是兒童劇團的唯一目標，因應九年一貫教育「藝術與人文」表演藝術課程之所需，師資培育的課程、校園巡迴演出及小型戲劇演出輔導等，對兒童劇團而言，均呈現利多的現象，甚而影響到成人劇團跨足戲劇師資培訓及轉型改演兒童劇，繼而在本時期出現其劇團成立目的是培養戲劇師資為首要因素，戲劇演出為次之的戲劇教育類劇團，戲劇納入國家課程，對於在教育面（戲劇與課程結合）及藝術面（兒童觀眾的養成），均產生莫大的影響。[15]

其次，在政黨輪替後的藝術政策，著重社區整體營造及藝術下鄉的關懷，民間力量釋出，以臺灣為主題之創作作品量提昇，地方性劇團陸續以結合社區劇場、環境劇場為表演型態，其政策目的是為縮小城鄉差距所造成兒童觀眾的斷層，而政治目的則是為了突顯臺灣主權及主體之共識性，強調國家－社會生命共同體之連結意義。換言之，官方政策背後的政治目的，對本時期的臺灣兒童劇團發展仍具影響力量。以下將依成立時間順序，依序對於本時期所成立之臺灣兒童劇團及其發展概況進行論述。

（一）二〇〇〇至二〇一〇年新成立兒童劇團

表 4-9　2000-2010 新成立兒童劇團成立時間

成立時間	劇　團　名　稱
2000	如果兒童劇團、逗點創意劇團、芽劇團、偶偶偶劇團
2001	漢霖兒童說唱團、海波兒童劇團、六藝劇團
2002	新象創作劇團
2002	無
2003	哇哇劇場、壹貳參戲劇團、玉米雞劇團、臺灣萍蓬草劇團
2004	米卡多兒童英語劇團、飛人集社劇團
2005	無
2006	無
2007	無
2008	SHOW影劇團
2009	無
2010	影響・新劇團

1 如果兒童劇團（2000）

　　由資深劇場人趙自強、賴聲川、李永豐共同策劃成立；現任團長及主要經營者為趙自強。該劇團最大特色，即為「水果奶奶」趙自強將其自身的電視形象運用在戲劇演出中，並擅於引領電視演員、歌手跨界演出兒童劇，形成影、視、歌、劇表演人力市場相互借調的特殊景象，兒童觀眾對於他的信賴感轉化成對於劇團的信任感，因此，就整個臺灣兒童劇團成立時間而言，該團係屬晚近時期才成立之劇團，

但其多元化的經營策略，除了每年固定製作兩齣年度大戲之外，也發展中、小教習（育）劇場，承辦執行各項兒童戲劇推廣活動，受邀參與製作兒童電視節目、出版兒童戲劇書籍以及與企業合作等親子相關活動，使該團在短時間內與九歌、紙風車劇團並列三大兒童劇團之名（圖片編號071）。

2 逗點創意劇團（2000）

其創作系列以「生命教育」為主題，形成在國內兒童劇團中少數願意挑戰以生死議題、生命關懷為題的兒童劇團。除此之外，其演出型態包含偶劇、黑光劇、歌舞劇、大人偶戲等多種不同形式的演出。在劇團經營方面，設立「逗點創意工作室」：包括藝術造形教室、戲劇工作坊、社區教室、說故事教室等；「小逗點表演箱」結合多種戲劇形式，製作出有趣、精緻、寓教於樂的兒童劇；「逗點創意工作室」設立包括藝術造形教室、戲劇工作坊、社區教室、說故事教室等；「喵法設計工坊」結合多位劇場技術及美術設計精英，提供在舞臺、道具、平面廣告設計及製作執行。該團所運用之產業行銷概念，和「如果兒童劇團」頗為類似，亦可將其稱為本時期新創劇團的特色（圖片編號072）。

3 芽劇團（2000）

該劇團的演出類型近似於現代戲劇中的「開放劇場」、「生活劇場」、「環境劇場」等，以兒童或親子搭配為表演者，強調以能夠因地制宜的材料為演出條件，其創作特色係以走向社區，帶動社區藝術風潮為目標，同時跨足兒童與社區劇場。在劇本取材方面，不傾向演出翻譯劇本，而偏重從生活取材、原創性高的故事。在劇團經營方面，透過應用戲劇的理念，設立兒童、親子戲劇教室，鼓勵兒童原創精神。

4 偶偶偶劇團（2000）

團長孫成傑為國內資深兒童戲偶創作者。其創團目的是以「尋找新的偶戲表演形式」，演出「精緻偶戲」為目標，透過演出、教學與國際交流，推廣現代偶戲理念。除了兒童偶劇的演出，該團也致力推廣成人偶劇，不定期舉辦各項偶戲研習活動，培訓種子教師及專業偶戲人員，邀請國外大師來臺進行交流，以提昇國內現代偶戲之水準。其創團理念有三：（1）演出堅持原創精神、（2）教學研習與培訓（響應「藝術與人文」教學領域）、（3）國際交流，藉此提昇臺灣偶戲藝術成就，創造臺灣現代偶戲藝術的能見度。

5 漢霖民俗／兒童說唱藝術團（2001）

「漢霖民俗說唱演藝團」子團，參與的兒童從六歲到十二歲，以兒童相聲、戲曲演出為主，每年寒、暑假定期辦理「兒童說唱研習營」、「種子教師研習營」等課程。該團之創團理念係有鑑於在西方強勢文化衝擊下，我國傳統說唱藝術一度被忽視，因此希望藉著傳統戲曲表演，努力拓展傳統藝術新生命，除了承襲傳統說唱藝術的精神外，也致力於創新，結合時代特色及臺灣的本土文化。使傳統戲曲不只侷限少數人欣賞，而是普遍走進人群，落實於臺灣社會（圖片編號073）。[16]

6 海波兒童劇團（2001）

該團致力於兒童戲劇教育推廣，表演形式多將戲劇與音樂律動結合，積極鼓勵親子共同觀賞戲劇演出，從參與戲劇互動的過程中，增溫親子情感。曾獲得多數卡通節目授權，將卡通故事改編為兒童戲劇作品。

7 六藝劇團（2001）

該團的成立動機係以「教育」為目的，自成立以來，在全省各鄉鎮、學校、偏遠社區進行以教育為主題之表演與活動，以達到教化人心的目標。教育主題涵蓋：生命、性別、生心理健康、法治、自我保護等。

8 新象創作劇團（2002）

以「雜技」表演為主的劇團。除承襲傳統的雜技之外，並將肢體藝術多元技能，以輕鬆、趣味、動感、豐富的表現方式詮釋。在兒童劇創作部分──「雜技兒童劇」、「親子雜技劇」，以輕鬆詼諧的戲劇表現方式融入雜技表演元素，引領兒童透過雜技的表演技巧接觸戲劇（圖片編號074）。

9 壹貳參戲劇團（2003）

該團將傳統的戲曲元素重新整理包裝並加上其他多元劇種及呈現方式，以符合兒童的思考模式融入兒童音樂戲劇中，使兒童從戲劇的欣賞中，間接認識並喜愛傳統文化藝術。除了定期推出大型兒童舞台音樂劇及互動式校園教學演出，該團亦積極招募團員培訓並於寒暑假推出公益性質的「親子戲劇、戲曲教學活動」。其創作取材以臺灣為主題，從其延伸至各類神話、傳說及民間故事之改編（圖片編號075）。

10 玉米雞劇團（2003）

該團由臺大戲劇所畢業生涂也斐組織成立，製作類型以喜劇為主要創作方向。表演者結合新竹在地藝術家及國外專業表演人士，企圖實現多語言多文化的戲劇目標。

11 臺灣萍蓬草劇團（2003）

該團為彰化縣第一支表演團隊，也是彰化縣第一個扶植成立之本地團隊。由學生、老師及各行各業之人士組成，常與國小與政府機關合作進行宣導劇的演出，且積極拓展在地文化發展。

12 米卡多兒童英語劇團（2004）

由藝文與英語教育人士組成，兒童擔綱演出英語發音的劇團，作品注重教育理念與文學風格。二〇〇六年成立「成人演出組」（中／英／臺語演出），是少數兒童劇團在成立之後，另設成人演出組別，其象徵兒童劇團在劇場專業素養已可與現代戲劇／成人劇場具平等之地位。在演出語言方面，雖然該團以英語為成立之初所運用之語言，但後期開始製作中文及臺語劇目，從語言的平等性突顯劇團在地化的特色（圖片編號076）。

13 飛人集社（2004）

該團以「偶」為主要的創作形式，使用光影、剪紙等多種媒材，並挑戰傳統觀賞距離。二〇一〇年起開始策劃「超親密小戲節」及「親子劇場系列」，推廣迷你偶戲的概念，即為以物件為介面、使用非劇場空間為表演空間的實驗演出，同時引薦國外不同的小型偶戲創作，豐富臺灣偶戲劇場與兒童劇場的舞臺（圖片編號077）。

14 SHOW影劇團（2008）

著重在地文化關懷與生活美學啟發，縱向以推廣親子、青少年及社區劇場為主軸，橫向則兼具聯結戲劇教育與戲劇活動之辦理。活絡運用社區資源，創辦小戲節並出版劇本創作集，成為桃園在地劇團新指標。

15 影響・新劇場（2010）

少數位於南部的兒童劇團，作品皆為原創，題材來自臺灣或國際之歷史、文化、族群、藝術之中。該團積極爭取國藝會補助，致力於推廣戲劇教育，不只親臨教育現場，也舉辦相關教師研習，教學重點與演出內容皆以啟發年輕觀眾想像力與創造力為主（圖片編號078）。

（二）表演藝術師資培訓

九年一貫「藝術與人文」課程將音樂、視覺藝術及戲劇等納入表演藝術範疇，與過去美術、音樂課程不同的，一是人文與藝術的連結上著墨、一是在教學上強調更多的自我設計，這個課程對傳統專業的藝術教師是一大挑戰，但卻給予有實務經驗的表演藝術工作者更多的與學校結合的機會。為了讓中小學老師可以提早準備、讓教學更具有創意，許多劇團、藝術學校、藝文團體紛紛舉辦了各形各樣的研習營、培訓班、研討會、教育學程、推廣教育班，而這些授課師資來源多數來自劇團，無形中增加劇團的兼職收入，提高劇團盈收的機會。

在眾多的師資研習培訓市場裡，約略可將其分為兩類。第一類是「教習劇場」（Theatre In Education, T-I-E），係透過戲劇的技巧，引導教師運用戲劇元素將生活議題帶入課程中，以刺激學生思考對於所屬之社會環境或所學之科目之內容，並透過「實際參與戲劇演出」的方式，作為自發性學習的方式。（《在那湧動的潮音中──教習劇場TIE》，頁7。）其型式係由「演教員」（actor-teacher）所組成，選定主題作為工作的焦點，與學生互動，所設計出來的整個活動稱之為「計畫」，每次的目標主題與計劃結構均有所不同，將戲劇性的媒材運用於教育的場景之上，演出只是眾多的元素之一，異於大部分的兒童劇場。第二類是「教育戲劇」（Drama In Education, D-I-E），多半被

學校採用來鼓勵學習，學生在教師的引導之下，不再限於教科書上，對於事件的認知分析作研析，而是透過扮演與主旨相關的幾個角度來學習，學生藉由在想像故事脈絡上，集體即興以探索某個主題，並沒有一群被獨立出來的觀眾。有時教師也扮演某個角色，跟學生一起進入想像的戲劇世界，和學生共同研究某個困境。（于善祿，〈觀看民國九十年劇場生態的十一個角度〉，頁22）[17]

除了師資培訓之外，尚有劇團團員至學校任教表演藝術課程，以彌補師資不足的情況，唯劇團團員多數不具教育背景，在教學方面著重點與教師授課必有差異，是否合於教育目標而設計課程，仍需觀察，然而這段師資培訓的過渡期，確實為臺灣兒童劇團開立新的契機，也提供戲劇與教學結合的多元管道。

（三）重點劇團

「如果兒童劇團」成立於二〇〇〇年，創團團長及現任團長為趙自強。該團之成立宗旨在製作適合親子欣賞的表演藝術作品。除了每年固定製作兩齣年度大戲之外，也發展中、小教習（育）劇場。在兒童戲劇演出方面，自創團以來，製作演出了《千禧蟲蟲歷險記》（2000）等十五口年度大戲（表4-10），累積至今超過一百五十場的大型演出。

表 4-10　2000-2010 年「如果兒童劇團」大型演出劇目表

2000年	2000年	2001年	2002年
第一口大戲	第二口大戲	第三口大戲	第四口大戲
《千禧蟲虫歷險記》	《隱形貓熊在哪裡》	《故事大盜》	《媽媽咪噢！》

表 4-10　2000-2010 年「如果兒童劇團」大型演出劇目表（續）

2002年	2003年	2003年	2003年
第五口大戲	第六口大戲	第七口大戲	第八口大戲
《流浪狗之歌》	《雲豹森林》	《輕輕公主》	《林旺爺爺說故事》
2004年	**2005年**	**2005年**	**2006年**
第九口大戲	第十口大戲	第十一口大戲	第十二口大戲
《你不知道的白雪公主》	《統統不許動—豬探長祕密檔案》	《誰是聖誕老公公》	《公主復仇記》
2006年	**2007年**	**2007年**	**2008年**
第十三口大戲	第十四口大戲	第十五口大戲	第十六口大戲
《隱形貓熊回來囉！》	《1234567》	《祕密花園》	《東方夜譚》
2009年	**2010年**		
第十七口大戲	第十八口大戲		
《小花》	《女生無敵》		

劇照見附錄十一，圖片編號 079-096

　　除此之外，比賽得獎，定期推出原創作品，亦是該團戲劇創作之特色。目前除了趙自強以外，尚有其他團員陸韻葭、關桂碧等人，亦開始參與劇本獎活動，均有不錯的成績。[18]尤其是「臺北兒童藝術節」的劇本徵選活動，於名次公告後，將於隔年輔助劇團將得獎劇本製作演出，並且出版劇本集。截至目前為止，該團已有四年的獲獎經驗，無形中累積許多戲劇演出的機會。

在異業合作方面，「如果兒童劇團」積極跨界與其他團體合作，代表作品有：二〇〇三年與「葉樹涵銅管五重奏」合作《音樂動物園》；二〇〇四年與NSO國家交響樂團合作《神奇的吹笛人》。

戲劇教育推廣方面，代表性的活動有：承辦文建會二〇〇一、二〇〇三及二〇〇四年的兒童戲劇推廣計畫；策劃執行由臺北市政府主辦的「二〇〇二臺北兒童藝術節」。

在品牌授權方面近年陸續推出「水果冰淇淋」系列之品牌授權相關產品。電視節目製作方面，代表性的作品有：《隱形兵團113》（華視）兒童保護電視節目；《故事親親說》（華視）親子共讀節目，及Roommates（東森）英語教學節目；《我家闖通關》（緯來）兒童外景節目……等。其中《故事親親說》入圍二〇〇三年電視金鐘獎最佳兒童少年節目。

出版方面，陸續推出戲劇相關書籍，如：二〇〇二年出版一套四冊，《戲法學校》（幼獅）；二〇〇六年推出劇本集《不只是兒戲》；二〇〇六年開始走進唱片市場，於二〇〇六年初出版《水果奶奶故事派對》音樂CD＋DVD、二〇一〇年出版《收音機劇場》說故事CD＋劇本。

與企業合作部分，會針對企業不同的主題訴求，進行劇目設計，較具代表性的作品為二〇〇二年起的和泰汽車「兒童自然劇場」。

戲劇教學方面於二〇〇六年成立「如果戲劇教室」，以創造性戲劇的經驗為基礎，結合兒童教育藝術心理學並用。

從上述之各項合作經驗可以見得該團之營運模式係以文化產業的型態自居，除了戲劇創作和演出之外，透過不同的產品來增加收支，穩定劇團開銷，朝永續經營的目標邁進，而「文化產業」、「產業意識」概念正好是本時期官方主推的政策。

二　代表性人物

　　本時期由於戲劇納入國民義務教育「藝術與人文」領域的表演藝術學習與統整教學之中，使得與戲劇教育研究相關之研究者，包含兒童劇場、創作性戲劇、教育戲劇等領域，皆成為政策之無形推手，他們藉由師資培訓營、研習會、研討會等型式，從一開始介紹戲劇教育在西方國家的發展歷程，進而將其透過本國生活文化及藝術文化之轉化，企圖締造臺灣自身戲劇課程跨科統整之特色。

　　二○○二年，由臺灣藝術大學（以下簡稱「臺藝大」）主辦之「國民中小學戲劇教育國際學術研討會」（表4-11），邀集國內外在戲劇教育、戲劇藝術、劇場藝術、幼兒教育等學者、研究者發表演說、論文及座談。國內參與之學者有：朱俐（臺藝大戲劇系主任；戲劇藝術）、張曉華（臺藝大戲劇系副教授；戲劇教育）、陳仁富（屏東師範學院學務長；戲劇教育）、容淑華（臺灣戲曲專科學校講師；戲劇教育）、徐琬瑩（新竹師範學院幼教系講師；兒童劇場）、鍾明德（北藝大戲劇系教授；劇場藝術）、吳靜吉（教育心理學博士，戲劇教育）、司徒芝萍（政治大學英語系副教授；兒童劇場）、林玫君（臺南師範學院幼教系主任；戲劇教育）。參與學者大致可分為兩類：其一為長期觀察國內兒童戲劇／戲劇發展者；其二則為從國外取得戲劇教育／兒童劇場碩、博士學位者。林玫君擔任原臺南大學戲劇所，後改為「戲劇創作與應用學系」之創系主任，而張曉華在其九年一貫教育政策在擬定執行方案之階段時多項「藝術與人文學習領域」的相關工作，兩位在此階段（2000-2010）發揮其學術專長，積極培育國內表演藝術課程之師資，並承辦多項戲劇教育之學術活動，對於戲劇教育之政策推行不遺餘力。

表 4-11　國民中小學戲劇教育國際學術研討會研討會行程

2002年7月31日（星期三）

時　　間	會　議　內　容
8：00-8：30	報　　到
8：30-8：50	開幕式貴賓致詞：藝術教育館館長：陳篤正 國立臺灣藝術大學校長：王銘顯 主持人：朱俐
9：00-10：30	專題研討／論文發表（1） 引言人／評論人：John Somers（英國Exeter大學應用戲劇所召集人） 發表人：張曉華（國立臺灣藝術大學專任副教授） 題　目：國民中小學表演藝術戲劇課程與活動教學方法 翻　譯：楊萬運
10：50-12：20	專題研討／論文發表（2） 引言人／評論人：楊萬運（文化大學外語學院院長） 發表人：John Somers（英國Exeter大學應用戲劇所召集人） 題　目：Jukebox of the Mind; an exploration of the relationship between the real and the word of drama fiction（心靈點唱機：真實世界與虛幻世界關係的探討） 翻　譯：陳永菁
13：20-14：50	專題研討／論文發表（3） 引言人／評論人：顧乃春（國立臺灣藝術大學教授） 發表人：容淑華（國立臺灣戲曲專科學校講師） 題　目：教習（育）劇場在國民教育階段實踐之研究
15：10-16：40	專題研討／論文發表（4） 引言人／評論人：張曉華 發表人：徐琬瑩（如果兒童劇團藝術總監） 題　目：It's magic——兒童劇場中的導演

表 4-11　國民中小學戲劇教育國際學術研討會研討會行程（續）

國民中小學戲劇教育國際學術研討會議程

2002 年 8 月 1 日（星期四）

時　　間	會　議　內　容
9：00-10：30	專題研討／論文發表（6） 引言人／評論人：鍾明德（國立臺北藝術大學教授兼戲研所所長） 發表人：小林志郎（日本東京藝術大學榮譽教授音樂學校校長） 題　目：VARIOUS ASPECTS OF DRAMA & THEATRE IN EDUCATION IN JAPAN（日本之戲劇教育與教習（育）劇場多樣性的面貌） 翻　譯：陳永菁
10：50-12：20	專題研討／論文發表（6） 引言人／評論人：吳靜吉 發表人：司徒芝萍（國立政治大學英語系副教授） 題　目：臺灣兒童劇的演變與現況：反映九年一貫教改
13：20-14：50	專題研討／論文發表（7） 引言人／評論人：小林志郎（日本東京藝術大學榮譽教授音樂學校校長） 發表人：劉純芬（輔仁大學兼任講師） 題　目：教育戲劇課程於人格養成之教育應用與實做分享——以新生國小四年級戲劇課程教案為例 翻　譯：張曉華
15：10-16：40	專題研討／論文發表（8） 引言人／評論人：陳仁富（國立屏東師範學院學務長） 發表人：陳永菁（高雄和春技術學院應用外語系講師） 題　目：應用戲劇於國小英語教育：以高雄市福東國小、鼎金、漢民三間國小為例

表 4-11　國民中小學戲劇教育國際學術研討會研討會行程（續）

2002年8月2日（星期五）

時　　間	會　議　內　容
9：00-10：30	專題研討／論文發表（9） 題目：The overview in creative drama theory and practice in the United States.（綜論創作性戲劇理論與實作在美國教學之概況） 引言人／評論人：彭鏡禧（臺灣大學戲劇系教授兼主任） 發表人：Nellie McCaslin（美國紐約大學教授） 翻譯：劉仲倫
10：50-12：20	專題研討／論文發表（10） 題目：創造性戲劇的課程設計與實踐 發表人：陳仁富（國立屏東師範學院學務長） 翻譯：張曉華
13：20-14：50	專題研討／論文發表（11） 題目：戲劇教學之課程統整意涵與應用 引言人／評論人：朱俐（國立臺灣藝術大學戲劇系主任） 發表人：林玫君（國立臺南師範學院幼教系主任）
15：10-16：40	綜合座談「戲劇、劇場、教學與教育的國際對話」 主持人：朱俐（國立臺灣藝術大學戲劇系主任） 發表人：小林次郎、John Somers、張曉華、陳仁富、林玫君

（一）張曉華

　　張曉華（1949-）（圖片編號097），政戰學校影劇系學士，紐約大學（New York University）SEHNAP（School of Education Health Nursing and Arts Professions）學院戲劇教育學碩士。曾任國立臺灣藝術學院戲劇系系主任、教育部中央課程藝術與人文領域輔導委員、教育部九年一貫國民教育課程綱要藝術與人文領域表演藝術召集人，教

育部高級中等學校課程綱要藝術生活領域課程發展小組召集人、教育部職業學校一般科目及群科課程暫行綱要藝術領域課程發展小組召集人。現任國立臺灣藝術大學戲劇與劇場應用學系教授。二〇〇一年獲中華文藝協會戲劇教育獎。

　　自教育部公布「國民教育九年一貫課程暫行綱要」，政策擬定及執行方案初始階段，張曉華即開始參與「藝術與人文學習領域」的相關工作。先後在政策制度面參與了：「課程暫行綱要」、「教科書審查標準與規範」、「任教專門課目認定」的研擬工作；在推廣發行方面有：「課程設計手冊」、「教育策略及應用模式」、「教學媒體影帶」的研究開發工作；在教育執行方面則有：「教科書審查」、「種子教師培訓」、「學術研討會」、「教師研習工作坊」等各項工作。（林文寶，〈臺灣兒童戲劇的劇本（下）〉，頁22）[19]可謂為國內戲劇教育推行的領航者，亦是促使臺灣成為亞洲戲劇教育先趨的重要推手。

　　戲劇教育專著部分，張曉華於二〇〇三年出版首部和九年一貫「藝術與人文」課程領域相關之著作《創作性戲劇原理與實作》，為國內「創作性戲劇」理論之首部專著。內容包括「創作性戲劇」之學理、教師教學技巧、初階創作性戲劇活動、進階創作性戲劇活動、創作性戲劇之應用等。二〇〇四年，有鑑於教育戲劇的理論發展始終未見主流理論上有體系的論述，出版《教育戲劇理論與發展》一書，將「教育戲劇」（D-I-E）之主要理論架構、學說背景及當今應用及發展情況，從戲劇理論、劇場理論、心理學理論、社會學理論、人類學理論、及教育學理論等面向進行論述，為國內「教育戲劇」重要論著。除統整西方各家學派理論描繪「教育戲劇」之縱向理論發展之外，作者以自身之戲劇創作／製作作品，及國內戲劇相關演出作品、戲劇理論研究，企圖使讀者透過熟悉的場景及經驗，釐清「教育戲劇」在各個面向之發展與其功能，成為國內戲劇教育理論的代表性論著。

二〇〇八年，與郭香妹等編著《表演藝術120節戲劇活動課》，內容為國民小學一年級到六年級，六學年共一百二十節的戲劇活動課之教案研發與設計，涵蓋創作性戲劇初階的專注、肢體動作、身心放鬆、遊戲、想像，到進階的角色扮演、默劇、即興表演、說故事、偶戲與面具及戲劇扮演。

二〇〇九年，為因應授課需求同時斟酌的現實理想統整編著《高級中學表演藝術教學執教手冊》（書影編號080），該書依一學期二學分，二十週教學進度所需，規劃高級中學表演藝術實作、賞析之課程設計與應用，為實用性頗高之表演藝術課程執教手冊，對高中教師或表演藝術課程之帶領者而言，提供對於戲劇／劇場本身的內涵與教學方法系統性的演示說明。

除此之外，張氏自一九九九年起，陸續擔任多項教育部、國立教育研究院籌備處及國立臺灣藝術教育館教科書、師資結構及教學實施成效評估方案及研究案計畫主持人。就臺灣近幾十年來的戲劇教育實踐而論，無論是大學教學，還是專業研究；社會服務，亦或實務演出推廣，張氏可謂是前瞻開拓者及傾力親為者，對於臺灣戲劇教育貢獻功不可沒。

（二）林玫君

林玫君（1963-）（圖片編號098），亞歷桑那州立大學戲劇系兒童戲劇碩士，亞歷桑那州立大學課程與教學博士。曾任國立臺南師範學院幼兒教育學系主任、國立臺南大學戲劇研究所所長、國立臺南大學戲劇創作與應用學系主任、教育部藝術教育會委員，現任國立臺南大學戲劇創作與應用學系教授、國立臺南大學藝術學院院長。

一九九四年，林氏所編譯之《創作性兒童戲劇入門》（*Theatres Arts in the Elementary Classroom Kindergarten through Grade Three*），

是國內「創作性戲劇」理論與實務概念的先鋒之作。儘管早在一九七
○年代左右，英美等國之「創作性戲劇」之教學運用概念，即被李曼
瑰等人及其一九八○年歸國學者等人引進臺灣，但對於該領域之專書
編譯或論述書寫工作，一直缺乏統整性的代表作品。因此，《創作性
兒童戲劇入門》與胡寶林所著之《戲劇與行為表現力》，均可稱作以
「創作性戲劇」為主題之首趨代表作品。在此之後，以兒童戲劇為題
之論述，多將其分為：創作性戲劇及兒童劇場兩大類別，而「戲劇教
育」（D-I-E）開始受到重視則為二○○○年之後隨著編譯相關書籍大
量出版及英美戲劇教育人才回流而始之。

　　一九九七年起，林玫君承接行政院國家科學委員會之研究案「幼
稚園中創造性戲劇教學之實施及改進之研究」（1997）、「幼稚園戲劇
課程之實施，教師訓練與教學效應之研究（I）」（2002）、「幼稚園戲
劇課程之實施、教師訓練與教學效應之研究（II）」（2003）等案。其
研究成果於二○○五年出版之《創造性戲劇理論與實務-教室中的行
動研究》可得以所見。該書從理論、研究、課程與教學四個層面，探
討以行動研究之方式記述幼稚園學生／學齡兒童在接觸「創作性戲
劇」為理論基礎之教案之學習過程，作者運用文獻分析、內容分析、
案例觀察、行動研究及系統分析等方法進行研究，旨在提出對於以臺
灣幼童為研究對象之「創作性戲劇」相關研究、課程模式、教學省
思、行動策略，及對臺灣未來研究、幼稚園課程及師資培育之建議與
方向。（頁291）

　　二○○六年，林氏於所撰之〈英美戲劇教育之歷史發展〉一文
中，介紹英美兩國推行戲劇教育之歷史發展與淵源，其中除藉由其分
期點，說明戲劇教育發展歷程之轉變外，從其論文中顯示英美兩國戲
劇教育推行，在分齡階段係以幼稚園設為起始階段。[20]同年，林氏擔
任幼稚園、托兒所課綱整合——「幼兒園新課綱——美感領域」計畫

主持人，將幼兒戲劇扮演的表現形式，結合原來的音樂及美勞工作等學習面向一起納入美感領域的課程中，該計畫持續進行至二〇一〇年，其研究成果對於臺灣幼兒戲劇在美感教育的發展中有重要的貢獻。在此之後，林玫君陸續接受教育部藝術教育司委託著手發展「幼兒園美感及藝術教育紮根計畫」，全力推動臺灣戲劇教育及相關的美感課程在幼兒園的發展，為臺灣幼兒教育翻開新頁。

除了在學前教育的研究外，自二〇〇三年後林氏在國立臺南大學陸續創設「戲劇研究所」及「戲劇創作與應用學系」，進行國科會戲劇／表演藝術師資訓練案例研究，完成「國小表演藝術課程與教學案例」及「案例教學之實施與評鑑」。隨後，林氏國科會計畫以系統性的「戲劇課程架構」及中小學「評分規範」為主，研究成果不但成為了本土中小學表演藝術課程與教學重要的參考，更為戲劇教育之師訓及課程評量，奠定了良好的基礎。林氏也於二〇一〇年，出版譯作《創造性兒童戲劇進階 —— 教室中的表演藝術課程》（書影編號081），該書以年級編排，對象為小學中、高年級的學生，對一般教師或有興趣進行表演藝術課程的帶領者而言，提供對於戲劇／表演藝術本身的內涵與教學方法系統性全面的了解及具體的教學示範。

第四節　本時期作家與作品

本階段因九年一貫「藝術與人文」領域將戲劇納為國家課程之因素，在兒童戲劇之劇本創作及理論相關論述、實務作品都具質與量大量提昇的趨勢。在作家作品部分，茲以馬景賢、趙自強兩位為其代表。[21]馬景賢於一九七〇年代即開始為臺視兒童電視劇「丁丁與小蕙」撰寫腳本，不僅是資深的兒童劇作家，亦是國內資深的兒童文學作家，在兒童劇本書寫的特色上強調易懂易演，對話部分接近幼兒生

活用語，主要是寫給幼兒參與在學校中所舉辦的戲劇表演為主。再者，其劇本出版風格以圖畫書的方式呈現，是國內少數適合幼齡兒童可看可讀之劇作。趙自強的劇作則是專為劇場表演所設定，強調劇本結構的完整，特別善於運用各類的劇場元素，劇本語言部分獨具趣味性、生活化，強調與觀眾互動之臨場反應。除此之外，趙氏之劇作亦為得獎常勝軍，渠及其創辦劇團「如果兒童劇團」，自二〇〇二年起，參加臺北市「兒童藝術節」兒童戲劇創作徵選，具多次獲獎之經驗，其創作特色必有其值得探討之處。除作家作品外，本階段在劇團劇本類、客家語言劇本類、兒童音樂劇本類、兒童劇本選集、劇評類及兒童戲劇理論論述類均有其發展特色，以下將依分類論述之：

一　馬景賢（劇本圖畫書）

　　馬景賢（1933-）（圖片編號099）生於栗子的故鄉河北省良鄉縣琉璃河鎮。國立師範大學國文系畢業。曾任國立中央圖書館編輯、美國普林斯頓中央圖書館員。曾主編《兒童文學論著索引》、國語日報《兒童文學週刊》等；翻譯《天鵝的喇叭》、《山難歷險記》等；創作《愛的兒歌》、《非常相聲》、《小英雄與老郵差》等多種兒童文學作品。

　　二〇〇三年，馬景賢出版《誰怕大野狼》（書影編號082）、《誰去掛鈴鐺》（書影編號083）、《大青蛙愛吹牛》三部兒童劇作，收錄於「馬景賢小小兒童劇場」系列作品中，分屬一、二、三集。其劇本呈現的型式以近似圖畫書的表現方式，即圖片佔多數版面並皆為跨頁處理，對白內容與圖片應合，又近似故事書的閱讀效果，頗符合作者創作初衷以供幼兒演讀為目的。三部作品均改編自寓言故事，情節以真假、善惡之二分法為主軸，詮釋方式幽默又富有哲理。每部作品均有一首活潑輕快的韻文，若加以譜曲，亦可成兒歌或劇作主題曲。再者，

在附錄部分亦收錄有皮影偶戲製作、布景製作、面具製作及劇場常識等單元，使幼兒能在演戲之餘，發揮創意，完成屬於自己的戲劇創意舞台。而演出教學設計的部分，則是指導教師如何帶領學生進行戲劇活動，協助學生完成一齣小戲的製作，是相當完整的幼兒演劇範本。

　　以下將摘錄《誰怕大野狼》及《大青蛙愛吹牛》二部作品之韻文內容：

誰怕大野狼

大野狼，肚子餓，
假裝慈悲好心腸，
大聲喊著老山羊
山羊爺爺快下來，
高山高高太危險，
山下青草香又甜。

大野狼啊我明白
山下青草香又甜
騙我下去當早餐，
比在山上更危險，
謝謝你的好心眼，
還是山上最安全。

（《誰怕大野狼》，頁2）

大青蛙愛吹牛

小青蛙，哌哌哌！
看見一個大怪物；
犄角尖尖長尾巴，
叫的聲音像打雷，
可怕可怕真可怕。

大青蛙，笑哈哈！
小小青蛙不要怕；
那是耕田大黃牛，
我把肚子脹大了，
黃牛看了都害怕。

小青蛙，哌哌哌！
大青蛙你說笑話；
再大也沒黃牛大，
砰──砰──砰──
你的肚子就爆炸！

（《大青蛙愛吹牛》，頁2）

二　趙自強（得獎劇本）

　　趙自強（1965-）（圖片編號100）中國文化大學勞工研究所碩士。知名演員，曾參與多齣電視戲劇之演出，於一九九九、二〇〇〇、二〇〇二、二〇〇三年均獲電視金鐘獎最佳兒童節目主持人。二〇〇〇年起創立「如果兒童劇團」，曾創作並編導之兒童劇作品有《隱形貓熊在哪裡》（2000）、《故事大盜》（2001）、《輕輕公主》（2002）（書影編號084）、《雲豹森林》（2003）、《你不知道的白雪公主》（2004）（書影編號085）、《六道鎖》（2005）、《公主復仇記》（2006）、《祕密花園》（2007）、《1234567》（2007）、《東方夜譚》（2008）等近三十齣，其中《輕輕公主》獲二〇〇二年臺北市兒童藝術節金劇獎首獎、《六道鎖》獲二〇〇五年臺北市兒童藝術節創作製作演出徵選首獎、《故事書裡面的幸福》獲二〇〇七年臺北市兒童藝術節創作製作演出徵選第三名、《守護天使》獲二〇〇八年臺北市兒童藝術節創作製作演出徵選第三名、《醜小羊的選擇》獲二〇一〇年臺北市兒童藝術節創作製作演出徵選第二名。（表4-12）

表 4-12　趙自強及「如果兒童劇團」參選臺北市「兒童藝術節」兒童
　　　　　戲劇創作徵選優勝作品名單

辦理年屆	辦理年份	名次／得獎人／得獎作品
第一屆	2002	首選／趙自強、翁菁苹〈輕輕公主〉
第四屆	2005	團體組第一名／趙自強／〈六道鎖〉
第五屆	2006	團體組第三名／陸韻葭／〈鑽石麻雀〉 （團體組入選作品〈外星人兄弟〉、〈在月亮下跳舞〉 因作者趙自強個人意願未收入選集中）

表 4-12　趙自強及「如果兒童劇團」參選臺北市「兒童藝術節」兒童戲劇創作徵選優勝作品名單（續）

辦理年屆	辦理年份	名次／得獎人／得獎作品
第六屆	2007	團體組第二名／陸韻葭／〈微星山，在哪裡？〉 團體組第三名／趙自強／〈故事書裡面的幸福〉
第七屆	2008	團體組第三名／趙自強、陸韻葭、關碧桂／〈守護天使〉
第九屆	2010	團體組第二名／趙自強／〈醜小羊的選擇〉

此「團體組」之單位係指「如果兒童劇團」。

　　作者所創作之兒童劇劇本雖近達三十部，但多限於劇團演出之用，唯《你不知道的白雪公主》是以短篇小說的方式出版；其餘出版之劇作則為臺北市兒童戲劇節得獎劇本之作，由臺北市政府文化局付印。

　　其作品特色強調以符合在劇場演出為主，即無論是在對話或肢體表現，都給予演員足夠的想像空間，得以將表演的技巧發揮極至。特別是在對話部分，作者擅長運用兒童所熟悉之俚語、笑話、諧音、流行用語，甚至說出無意義之音節，兒童觀眾對於這種不受邏輯限制的說話方式，能自由表露他們心靈的流動，快樂的感覺便自然產生，無形中拉近演員和觀眾之距離。茲以《故事大盜》之部分對白為例：

1. 水果奶奶：從前從前，有三隻小豬。老大叫做大豬哥。大豬哥？好難聽。那叫大哥豬好了。老二呢，叫做弟弟豬。老三嘛，叫做妹妹豬。

2. 虎姑婆：這位小姑娘，妳好。我的蘋果又大又紅，妳要不要吃？

　水果奶奶：我為什麼要吃妳又大又紅的屁股？

　　　　虎姑婆：是蘋果，不是屁股！哈哈……我這屁股不用錢……
　　　不是不是，我這蘋果不用錢，要吃就拿去吃。

　　趙氏另一項劇本語言之書寫特色則是韻文之撰寫，由於演出中常
有歌曲穿插，其歌詞的部分若以具節奏及音樂性強的語言書寫，即容
易使兒童觀眾印象深刻，對於劇情的拓展有絕對的助益。尤其是以劇
場演出為主之劇本，通常演出時數為二小時左右，這對注意力容易分
散的幼兒而言是一項考驗。因此，歌曲的加入在劇中往往就是重要的
潤滑劑，它不僅強化了氣氛的營造，亦傳達劇中人物情感的抒發，劇
情也能順利得以舖陳。作者在所創作之劇本中，歌曲往往佔有相當重
的比例，歌詞的寫作便成為重要的劇本語言特色。但並非每首歌曲全
都由韻文寫成，重要的是能配合劇情自然的將歌詞唱出來，亦能與前
後對話產生連貫，這需要相當的寫作功力，當然也藉此形塑出作品的
特色。以下以《輕輕公主》、《流浪狗之歌》之韻文對白為例：

　　1.女巫：　小公主　飄飄飄　全身上下沒重量

　　　　　　　小公主　輕輕笑　大難臨頭不知道

　　　　　　　飛呀飛呀沒了方向　　就像風箏的線斷掉

　　　　　　　飄呀飄呀四處瘋狂　　就像氣球忘了回家

　　　　　　　小公主　你在哪　怎麼才能讓你回到懷抱

　　　　　　　小公主　回來吧　用愛抓住你愛玩的腳丫

　　　　　　　飛呀飛呀沒了方向　　就像風箏的線斷掉

　　　　　　　飄呀飄呀四處瘋狂　　就像氣球忘了回家

　　　　　　　飛吧　小公主……。

　　2.流浪狗之歌

　　　　　ㄠ嗚～ㄠ嗚～ㄠ嗚～ㄠ嗚～

　　高矮胖瘦的流浪狗，東南西北的好朋友。

　　ㄠ嗚～ㄠ嗚～ㄠ嗚～ㄠ嗚～

　　黑白花黃的流浪狗，品種加起來是聯合國。

　　流浪狗最自由，天南地北到處走，

　　綠草當床鋪，彩虹變窗戶。

　　流浪狗故事多，天南地北到處走，

　　棉被是雲朵，屋頂是天空。

　　《六道鎖》是臺北市兒童藝術節二○○五年「兒童戲劇創作徵選」活動獲團體組第一名的劇作，取材自佛經的故事，趙自強嘗試將東方的「六道輪迴」及西方「七原罪」的概念，依託於劇情之中。內容敘述一對國王和皇后生了一個小女孩，但是，這位小公主長得像頭驢，於是國王下令建了一座高塔，把公主關在裡面。那座高塔有七層，一共有六道門，這六道門都有一把非常大的鎖，公主就在這六道鎖後面慢慢長大。十六歲那年，公主不得不出嫁，但是，娶她的不是王子而是個小乞丐阿布陀。此劇迥異於一般兒童劇衝突的發展，其主角所遇到的衝突是來自於自我內心善與惡的衝突，及徘徊在抉擇二者之間的掙扎。一般戲劇的處理上，要將人與自我衝突的情景表現出來是件不容易的事，兒童劇更顯困難，因此，作者運用六道鎖的框架，代表主角內心層面的六個障礙，衝突也依六道關卡升到至高點，主角最後完成了六道挑戰，結局在此畫下句點。最巧妙處是，作者將劇中的說書人設計為驢頭公主，她不但是這個故事的說書人，而且說的是一個自己的故事。該劇將宗教寓意典藏其中，以不斷的衝突達到劇情的高潮，為臺灣兒童劇難得一見的嘗試。以下茲摘錄此劇主角阿布陀連闖六個人性慾望關卡之結局對白：

阿布陀：你是⋯⋯。

公　主：沒錯！我是。阿布陀，很高興又看見你，你怎麼知道
　　　　我是誰？

阿布陀：不管你長什麼樣子，很奇怪，你站在我對面，我就知
　　　　道是你。

公　主：（笑）謝謝你救了我們，你真的是很有勇敢，你真的
　　　　是什麼都不怕的阿布陀。

阿布陀：不！我害怕！

公　主：你怕什麼？

阿布陀：我害怕你會傷心，我害怕我會再失去你。公主！（跪
　　　　下）我害怕你不願意讓我照顧你。

說書人：比比多繼續地說著這個浪漫的故事，如果有一天，你
　　　　來到這個國家，你已經看不到阿布陀和美麗的驢頭公
　　　　主，但是你會看到那個又高又漂亮的藍天堂七層寶
　　　　塔。還有那一層又一層的六道鎖，當然，別怕，六道
　　　　鎖關不住有勇氣、尋找幸福的人。

　　在正式撰寫劇本之前，趙自強利用自己即興發展的表演本能，先
以口述的方式來寫劇本大綱，企圖使語言透明化，使兒童觀眾或讀者
能對於兒童戲劇產生興趣。這是他本身所具備演員條件之練就，是故
在其書寫劇本劇本特色中，從語言的透明化出發，進而舖陳戲劇性的
情節，運用劇場技術，使劇本翻滾上舞台的轉換如此自然。

三　代表性書目

　　此階段之兒童戲劇論述類著作或譯作，和戲劇課程納入國中小課

程有著密切的關聯性，也可以說，因政策之實施而帶動該時期臺灣兒童戲劇相關論著及研究／出版／創作之風氣。在表4-13所列之作品，均為提供「藝術與人文」戲劇課程之所需而出版，作者或譯者在其序言中均以此為論述或翻譯動機。其中以著作比例高於翻譯作品，有別於上一階段以翻譯作品為主，也可見其國內兒童戲劇學者、從事人員已逐漸自西方兒童戲劇課程設計中探尋出適合臺灣學童之課程內容。而多數論著著重於戲劇遊戲之啟發力，此為西方戲劇教學之重點項目，從看似遊戲的過程中融入戲劇元素，藉此達到非以展演為目的之戲劇學習效果。而在二○○六年所出版之《表演藝術教材教法》、二○○八年《表演藝術120節戲劇活動課》、二○○九年《高級中學表演藝術教學執教手冊》等作品，則特別著重國內戲劇教學課程在承接西方戲劇教育文化之下所做的調整及轉換，進而為國內戲劇教學現場所需設計教案及相關教學資源，以適情適性臺灣戲劇教育及教學發展為目標。

表 4-13　2000-2010 年兒童戲劇／戲劇教育代表性書目匯整

作者／譯者	書名	內容簡介	出版時間
Ruth Beall Heinig 著，陳仁富譯	《即興表演家喻戶曉的故事：戲劇與語文教學的融合》	作者將英美兩大體系的室內戲劇活動的各項元素，如肢體動作、默劇、即興表演、引導者的角色扮演等二十餘項戲劇技巧說明並解釋用法，以眾所熟知之童話故事如《白雪公主》、《三隻小豬》等故事為例，套上各種可能之戲劇活動加以運用。	2001
趙自強、徐婉瑩	《戲法學校基礎篇》	係以想了解或從事戲劇教學之教師／工作者而寫，屬於「藝術與人文」領域之	2002

表 4-13 2000-2010 年兒童戲劇／戲劇教育代表性書目匯整（續）

作者／譯者	書名	內容簡介	出版時間
	《戲法學校初級篇》《戲法學校中級篇》《戲法學校高級篇》	教學可讀可用之工具書。「基礎篇」是為了國小1-2年級學生所設計；「初級篇」則適用於3-4年級的學生；「中級篇」適用5-6年級學生；「高級篇」則是以國中生為對象。每一冊設有「觀念篇──開啟表演藝術殿堂的大門」及「操作實戰篇──讓教學充滿趣味和創意」。隨著單元之不同又設有八項藝術能力指標：感官開發、創造力與想像力、語言能力、自我認識、音樂能力、美感統合與表現、肢體運動能力及人際關係。	《戲法學校高級篇》為2004年出版
葛琦霞	《教室 vs. 劇場──圖畫書的戲劇教學活動示範》	以圖畫書故事進行創作性戲劇活動，強調教導孩子運用自己的肢體與感官，理解學習的內容。使兒童在閱讀圖畫書時，能深入感受文句和作者傳達之意涵，及故事中各種角色的行動。	2003
Elizabeth Koehler-Pentacoff 著，陳晞如譯	《上課好好玩──兒童戲胞啟發與遊戲》	為英漢對照雙語用書，書中列舉六十四種戲劇遊戲，另有三齣短劇，附錄部分設有「演出教戰手冊」單元，包含選本、編劇、服裝化妝、導演筆記簿、舞台位置圖、演員術語，以及各種可運用於製作兒童劇之表格等實用性資料。	2003
李美玲	《紙風車戲劇36計──戲劇活動在教學上	依照戲劇活動內涵分成八個小單元，書中的遊戲分類包括肢體活動、語言與聲音運用、角色扮演、觀察模擬與生活探	2005

表4-13　2000-2010年兒童戲劇／戲劇教育代表性書目匯整（續）

作者／譯者	書名	內容簡介	出版時間
	的運用》	索、情境與故事引導、音樂感、空間與美術、人際互動等，透過這些多元智繪的學習與運用，將藝術元素裡的音樂、美術、舞蹈、文學、故事、表演等做綜合呈現。	
廖順約	《表演藝術教材教法》	主要以戲劇教學相關理論、戲劇要素、當代劇場發展觀念、教師教學要素及教學技巧、表演藝術教學計畫的撰寫與執行進行說明，並收錄有實際教學活動的分享及表演藝術單元教學實際案例，最後一個章節則是對於九年一貫課程實施後，從政策到學校行政態度以及教學現場所做的觀察和想法。	2006
Judith Ackroyd & Jo Boulton 著、陳書悉譯	《兒童愛演戲：如何用戲劇統整九年一貫小學課程》	以將戲劇融入各學科之中，以故事概念做為學習的起點，在每一單元都註明重點學習領域、相關教學目標、教學資源，並書寫明確的戲劇教學技巧，在延伸活動部分設計深化學習者認知程度的教學引導，最重要的即是扣緊並轉換九年一貫課程的學習能力指標，同時結合臺灣文化。	2006

書影見附錄十，書影編號 086-093

四　其他

（一）劇團劇本／遊戲書類

此階段之劇團經營模式已趨向複合多元並進型，除戲劇演出之外，許多劇團會將其演出之劇作成果，含劇本、劇照、音樂CD、影片DVD，搭配戲劇故事、遊戲或角色扮演等內容製作成冊，於演出當日設攤販售，成為另一種行銷手法。又由於國中小戲劇教學市場之所需，在該類作品中，另設有戲劇製作要素、幕前幕後工作介紹、有聲劇本、多元劇種說明等戲劇教學相關資源。

表 4-14　2004-2010 年兒童劇劇本／其他相關產品

出版時間	劇團名稱	書名	劇本或其他相關產品
2004	鞋子兒童實驗劇團	《王后的新衣》	劇本、遊戲書、音樂CD
2006	壹貳參劇團	《仙奶泉》	劇本、音樂CD、簡易戲劇製作說明
	紙風車劇團	《忠狗101——親子共戲故事書》	劇種介紹、面具服裝著色、劇本〈十八王公的故事〉
2008	紙風車劇團	《雞城故事》	劇本、影片DVD、圖畫書
2010	如果兒童劇團	《收音機劇場》	劇本故事書、音樂劇CD

書影見附錄十，書影編號 094-098

（二）客家劇本類——《第一屆全國客家兒童戲劇劇本徵選專輯》

　　二〇〇四年新竹縣係因在政府提倡之「社區總體營造」理念下，社區意識抬頭，以關懷社區文化發展的「社區劇場」應運而生。許多的社區劇團除了經常以當地風土文化作為演出的題材，同時也重視兒童與戲劇的關聯。一九九六年文建會主辦「兒童戲劇社區推廣計畫」，受到熱烈的歡迎，然而縣長鄭永金在其《第一屆全國客家兒童戲劇劇本徵選專輯》（書影編號099）之〈縣長序〉提到：「客家人傳統的音樂中除了『童謠』外，並沒有任何適合兒童欣賞的戲劇表演，所以提出優質的客家兒童劇本供各國中小學及兒童表演劇團使用。使小朋友能經由客家兒童戲劇，將客家文化及精神，推廣到其他地方；此外，也希望讓那些不會說、不會聽客家話的客家人，能透過客家兒童劇所演出的內容對話，來學習客家話，成為達到推動母語學習的實際行動之一。」（頁3-4），是故辦理「第一屆全國客家兒童戲劇劇本徵選活動」。

　　該徵選專輯收錄「第一屆全國客家兒童戲劇劇本徵選活動」之前三名劇作，分別是第一名吳聲淼《烏雞生白蛋》、第二名李岳衡《阿明介尾》、第三名彭玉貞《水珍珠》及佳作林勤妹《三代同堂快樂多》。另有「九讚頭客家布偶劇團」《橫山梨的故事》等三部劇作。[22]

（三）兒童音樂劇本類——《2002 年兒童音樂短劇創作徵選與推廣：唱唱跳跳扮戲去》

　　文建會為充實九年一貫「藝術與人文」課程學習領域，於二〇〇〇年辦理「兒童音樂短劇創作徵選與推廣」，茲以二〇〇二年之「海洋文化」主題最具代表臺灣的歷史及風俗民情之表現。入選之劇作，

透過寓教於樂的方式，闡述臺灣人文歷史、環境保護、生態保育、和諧友愛、服務奉獻的生活觀及樂觀進取的人生態度。於同年將其徵選成果出版《2002年兒童音樂短劇創作徵選與推廣：唱唱跳跳扮戲去》，其收錄之音樂劇作，以簡短之對白篇幅為輔，歌曲演唱為主，含樂譜共收錄委託創作劇作五篇，徵選創作十篇。由於音樂劇之特質係為歌、舞、戲各佔三分之一比例，表演型式較舞台劇多元而活潑，係屬近年來兒童劇表演之大宗。而在其劇作內容方面，係以臺灣主體為創作主軸，例如：《海洋臺灣》描述十六世紀東印度公司首次航行來臺灣，接觸到原住民族群文化之後，經過一番交流，打開貿易之門，交換麻布、檳榔、鹿皮、樟腦等等，把臺灣推向國際貿易舞台。《阿都仔》描述的是在清朝（1865年左右）有些外國人飄洋過海到了臺灣，一些是以侵略者的姿態出現。另一些是傳教士，馬偕是從加拿大來的傳教士，一面傳基督教，一面行牙醫助人。因為當時有許多外來的人欺壓當地的老百姓，使一些人產生排斥的心理，加上民情不同，使馬偕醫生雖有善意仍不易為當時的人接受。另以臺灣環境生態為主題者，則以《櫻花森林》為代表，其描述的是阿里山森林中的櫻花林裡，住著一群櫻花精靈，他們天天在大自然中過著無憂無慮的生活，聽鄒族的酋長爺爺、奶奶說故事，並訴說出鄒族部落的由來，但是山老鼠的出現，造成了很多生態環境的問題，因為人類的貪婪，生存環境受到了威脅。最後以要懂得愛護自己的家園，保留住自己本身的文化和語言，進而發展並流傳為尾聲。

表 4-15　《2002 年兒童音樂短劇創作徵選與推廣：唱唱跳跳扮戲去》
　　　　劇目

創作類別	劇名	作者
委託創作	皆大歡喜	游昌發
	牽驢記	陳樹熙
	虎姑婆	劉學軒
	喔啦ㄇ啦	劉靜江
	海是瞎米啊？	楊馥雅
徵選創作	小綠豆找媽媽	王正芸、柯逸凡、黃玉倩
	繽紛海洋嘉年華	楊筱韻、趙佩瑜、鍾華琳
	蜿蜒	Alist、易宣妤
	阿都仔	楊世華
	勞山道士	徐松榮
	黑琵Happy	蔡瑋琳
	櫻花森林	璦慈、林思芃
	小泥巴	馬宏成、王先灝
	小青蛙尋母記	賴婉媛、查顯良
	海洋臺灣	陳雪燕、胡湘雪

（四）劇評類——《戲劇戲曲篇——新藝見》、「藝評臺」

　　台新集團於二〇〇一年五月成立「財團法人台新銀行文化藝術基
金會」，以「提昇文化生活品質，健全藝術發展環境」為創會宗旨，
矢志發揮「播種‧灌溉‧分享」的俗世精神，落實民間企業的社會責
任與文化史命，並致力於本土藝術的觀察、評論與獎助。其基金會之

下所設之「台新藝術獎」則以觀察國內「表演藝術」及「視覺藝術」領域的各項展覽及表演，根據展演作品之「原創性」與「整體呈現品質」選拔當年度「五大視覺藝術」及「十大表演藝術」展演；再由國內外藝術界人士組成決選團，評選「年度視覺藝術獎」與「年度表演藝術獎」。二〇〇七年，將其觀察報告及戲劇評析匯整出版《戲劇戲曲篇──新藝見》（書影編號100），其中分「話劇」、「地方戲曲」、「前衛劇場」、「音樂劇」、「兒童劇」、「偶劇」及「創新戲曲」七大類項戲劇型式，在「兒童劇」類項下收錄有六篇「兒童劇」劇評，開啟國內兒童劇評書寫之風氣，亦是兒童劇之劇種成熟度之觀察指標，此六篇劇評為：如果兒童劇團〈只管好好說故事──《雲豹森林》〉之外（蔡依雲）；如果兒童劇團〈映照滄桑人世的變與不變──《你不知道的白雪公主》〉（蔡依雲2004年9月15日）；天使蛋劇團〈讓視聽動起來吧──《兔子先生等等我！》〉／極響藝術工作坊《通通不許「動」》（王友輝2002年7月16日）；大風劇團〈音樂劇，劇與音樂──《威尼斯商人》〉（陳漢金2002年8月27日）；紙風車兒童劇團〈動感彩色‧豪華綜藝體──《雞城故事》〉（王友輝2005年4月6日）、；九歌兒童劇團〈夢與夢想的距離──《淘氣神仙‧夢之神》〉（王友輝2005年4月13日）。[23]

二〇〇九年，國家文化藝術基金會設立「臺灣藝文評論──藝評臺」，以積極帶動年輕藝術工作者參與各種表演藝術、視覺藝術活動，鼓勵主動觀察與分析當前之藝術環境與生態為目標，並藉由深入觀察與不同觀點之評論發表，間接刺激藝文生態之發展，並且催化與豐富藝術創作的獨創性、可能性和多元性。統計二〇〇九至二〇一〇評論兒童戲劇之劇評有：謝鴻文評論作品：天使蛋劇團《兔子先生等等我！》──〈High到頂點〉（2009年3月12日）、Jimmy Blanca評論作品：無獨有偶劇團《最美的時刻》──〈看：無獨有偶工作室劇團

魏寯展獨角戲最美的時刻〉（2009年12月18日）、謝鴻文──評論作品：鞋子兒童實驗劇團《心花怒放》──〈喜悅枯萎──鞋子兒童實驗劇團《心花怒放》〉（2010年2月2日）、謝鴻文──評論作品：如果兒童劇團《伊卡寶藏大冒險》──〈新、奇、情、趣的足與不足〉（2010年5月19日）、陳晞如──評論作品：如果兒童劇團《你不知道的白雪公主》──〈多元時代的性別角力‧童話權力的卡位戰〉（2010年10月26日）、陳晞如──評論作品：如果兒童劇團《故事大盜》〈療癒成人的兒童劇？──《故事大盜》〉（2010年12月7日）。

小結

　　本時期由於政黨輪替之因素，再次翻開臺灣歷史的新頁。在新政黨企圖以「文化認同」改造「國家認同」觀念的同時，國家藝文政策的推動必會隨著文化符號的詮釋，再現社會或族群之內部意識或力量，藉以用來揭示、界定及強加臺灣諸文化思想中之可辨形態。因此所產生之二個可觀察的面向，其一，根據《藝術教育政策白皮書》（2005）載記，深化認同臺灣主體意識是「藝術教育首要之務」，透過藝術教育形成之文化觀，從學校教育著手，處於「民眾社會」之中，它對思想、結構和外界產生的影響不是透過統治，而是通過認可而達到。葛蘭西稱這種文化首導的形式為文化霸權。（張京媛，〈彼與此──愛德華‧薩伊德的《東方主義》〉，頁38-39）[24]而這股文化霸權的力量從一九四九年國民黨遷臺執政以來至二〇一〇年為止，在臺灣這塊土地上的行使因政權之迭起而從未停止。其二、二〇〇二年，根據《中華民國年鑑》資料所示，「京劇」已不再以「國劇」相稱，其類別也從國家級戲劇代表，歸屬到「傳統戲劇」中的一類。在戲劇的分類上，僅以「現代戲劇」和「傳統戲劇」為分項，換言之，其意識

型態上之同質性的認同已不再是趨勢，相對的，在其同中求異，反而是政策推行之目標。透過「新故鄉社區營造計畫」、「加強充實縣（市）文化設施」及擴大地區性「藝文團體之扶植」等政策，使民間力量釋出，藉以平衡上層社會與下層社會之權力。二十一世紀的臺灣，企圖從文化同質性（sameness）的中國化擴展中，跳脫被支配與宰制的命運，從多面向、多元視野來理解屬於臺灣主權的文化取徑。

在兒童戲劇發展的面向中，影響最大莫過於是九年一貫教育「藝術與人文」課程將表演藝術納入國家課程之中，雖然其課程內容截取西方戲劇教育之學理與經驗，但在其課程統整特色上以跨學科的設計方向為主，仍有別於西方國家之屬。在劇團發展方面，出現社區劇場與兒童劇場相結合之複合劇團，及藝術下鄉等展演方式，強化連結兒童戲劇與地方文化之認同感受。在劇本出版方面，中央及民間同步舉辦劇本徵文比賽，以創作取代翻譯與改編，透過對國家認同概念的推行（例如：文建會所舉辦之二〇〇二年音樂短劇徵選活動），將兒童劇本權當為一種文化符號的代表，藉由演出，使兒童觀眾以此來理解和詮釋周圍的環境以及自己和世界的連繫。總的而言，臺灣兒童戲劇在此階段的發展特色，著重本土文化的發揚，尤其是歷史及社會意義，除了企圖走出已被「中國化」概念化的桎梏之外，也試著在全球化同一性的時代中，定位自我認同身分，建構之於國土的情感與記憶。

註釋

1. 陳水扁：「中華民國第十任總統宣誓就職典禮致詞」，2000年5月20日。

2. 于善祿：〈觀看民國九十年劇場生態的十一個角度〉，收於呂懿德編：《2001表演藝術年鑑》（臺北市：國立中正文化中心，2002年），頁21-33。

3. 廖咸浩：《文化・認同・社會變遷：戰後五十年臺灣文學國際學術研討會論文集》（臺北市：行政院文化建設委員會，2000年），頁xiv-xv。

4. 「文化公民權」就是公民在文化上的權利與義務。其主要的三個訴求：每個公民的文化主張與生活方式必須被尊重；每個公民都應該分享與維護社會上的文化藝術資源；每個公民都有責任提昇自己的文化藝術素養。（揭陽：《國族主義到文化公民：臺灣文化政策初探2004-2005》〔臺北市：行政院文化建設委員會，2006年〕，頁44）

5. 在逐步達成經濟國家、政治國家的發展階段，「文化國家」則是二十一世紀臺灣國家發展進程中的終極目標。而在此所指之「文化」，係指以一種歷史的積澱和人的創造總和，具有歷史性（historicity），是生活團體成員共同生活與表現方式，具有主體際性（intersubjectivity），包括終極信仰、觀念系統、規範系統、表現系統、和行動系統。「生活團體」是指一群由於生活在一起，而使其中各個成員的經驗得以共同成長、共同發展的人群；而「歷史性」是指此一共同生活的團體是在時間中發展成長的，形成主體的共同成長和共同創造，因而有文化產生。（揭陽：《國族主義到文化公民：臺灣文化政策初探2004-2005》〔臺北市：行政院文化建設委員會，2006年〕，頁31-32）

6. 教育部編：〈序〉，《藝術教育政策白皮書》（臺北市：教育部，2005年）（未編頁碼）。

7. 九年一貫「藝術與人文」課程相關施行紀事，見表4-2。

8. 資料來源：該系簡介手冊。

9. 廖順約，收入盧健英編：《2003表演藝術年鑑》（臺北市：國立中正文化中心，2004年），頁170-183。

10. 關於英美戲劇教育之歷史與發展，可參見林玫君：〈英美戲劇教育之歷史與發展〉，《美育》第154期（2006年11月），頁78-83。關於日本、希臘、蘇俄、澳洲等將戲劇納入國家課程之實施過程，見陳晞如：〈Play, Portray, Perform—教育戲劇面面觀〉，《美育》第160期（2007年11月），頁68-75。

11. 鍾寶善：《2007表演藝術年鑑》（2008年10月），頁169-181。

12. 活動總表，匯整於表4-6。

13. 關於「臺北兒童藝術節」活動相關演出資料，見附錄八（附錄見光碟附件）。

14. 二○○二年出版之劇本選集，名為《兒童戲劇創作金劇獎優良劇本集》。自二○○三年起，則更名為《兒童戲劇創作徵選優勝作品選集》。

15. 例如：「大開劇團」、「頑石劇團」均非純然兒童劇團，但在九年一貫「藝術與人文」表演藝術課程實施後，均開設兒童戲劇師資培育相關課程及製作演出兒童劇，演出記錄見附錄四（附錄見光碟附件）。

16. 在「網路劇院」的現代戲劇類中，尚有「漢霖摩兒說唱團」，團長為胡世珍。成立於二○○一年，正式立案於二○○三年九月。表演項目包括兒童劇、舞蹈、武術、音樂、說唱、臺灣民俗技藝、魔術、特技，自稱為國內第一個專業兒童說唱藝術團體，由多位出身漢霖說唱藝術團的種子教師組成，成員年齡從七歲至十八歲。不過

在「漢霖兒童說唱演藝團」的網站，見其如是申明「漢霖魔兒」是個非法冒名的組織，與『漢霖』有淵源卻無瓜葛」，因此在本書中仍以團長王振全為首之「漢霖兒童說唱演藝團」為正式「漢霖民俗說唱演藝團」之子團為代表。

17. 于善祿，收於呂懿德編：《2001表演藝術年鑑》（臺北市：國立中正文化中心，2002年），頁21-33。

18. 有關「如果兒童劇團」劇本獎參賽資料，見表4-12。

19. 林文寶，《中華民兒童文學學會會訊》第21卷1期（2005年1月），頁20-23。

20. 林玫君：〈英美戲劇教育之歷史發展〉，《美育》第154期（2006年11月），頁20-36。

21. 曾西霸與王友輝編著之作品已分別於第三章第三節及第二章第四節有所述載，在此不另再述。

22. 「九讚頭客家布偶劇團」為「九讚頭文化協會」在行政院文建會和「一元布偶劇團」的輔導之下，於一九九七年成立臺灣第一個客家兒童布偶劇團。成立動機係因當今在九讚頭的居民，多為老一輩的長輩以及教幼小的學生弟子，年輕的學子都因為經濟、工作到外地謀生，導致文化的青黃不接，在客家文化的傳襲或傳統之下，出現了客家文化極大的落差。因此，「九讚頭文化協會」以創新的想法來成立客家布偶劇團。該劇團之成員，以九讚頭社區的小朋友為主，團員年紀從國小一年級到國小六年級來共同組成、參與、演出，其演出的內容以創新的手法來呈現出現今客家文化消失、自然生態的危機等問題，並且使劇團的小朋友能在布偶劇中，默默地為客家文化傳承下去。希望藉由客家布偶劇團的表演活動，達到潛移默化的作用，並以傳承客家文化為目標（資料來源：www.fgu.edu.tw/~wclrc/drafts/Taiwan/wu/wu-05.htm）。

23.排列順序依該書所陳述。

24.張京媛：《後殖民理論與文化認同》（臺北市：麥田出版社，1995年），頁10-42。

第五章

結論

　　本章擬針對臺灣兒童戲劇自一九四九年起至二○一○年止之發展歷程，依各階段分期所得到之結論進行綜合性的評析，並且對於本書於第一章第二節所提出之研究問題，以下將依一、臺灣兒童戲劇主體性之發現與演繹；二、臺灣兒童戲劇之自我構成；三、臺灣兒童戲劇的新支點三項議題，進行論述與統整並兼做總結。

一　臺灣兒童戲劇主體性之發現與演繹

　　臺灣兒童戲劇在後殖民的歷程中，何時開始窺見鏡像中自身的「他者」之身分，並開始意識主體性建構之重要。

　　臺灣自鄭氏父子時代，歷經天津條約的開港時期、日據時期，到國民政府遷臺初期，一直持續扮演被殖民的角色，接受帝國主義輸控思想的時間也因此而不斷地在延續。在後殖民理論中，運用拉岡的觀點所建構出「他者」之概念，即是對於這種長期歷經被殖民經驗的國家之人民，係稱為被殖民者，往往會透過帝國主義的論述、思想與判斷，由權力中心所發展出來對「他者」的形象，而將這個虛構的「他者」在無意識的狀態予以內在化，來認知和掌握自己。在本書三個階段的分期，可以發現臺灣的兒童戲劇之「他者」概念想像，其開端來於二種表現方式，即象徵著對於殖民主義所製造之假想而產生之模仿

與複製。一是以京劇間接取代兒童戲劇；二是李曼瑰挾西方文化之風所推行之兒童劇運。前者為國民政府藉由戲曲藝術強化中國儒家思想之文化統馭手段；後者則來自於對於西方宗主國之崇拜。事實上，此二者在觀念性的根源即產生衝擊，李曼瑰所引進之創作性戲劇，也可代表古典西方一直以來的幼教觀念，即戲劇或表演為重要的學習，並且認為人在社會裡最重要的技巧尚包括展示與扮演。此與中國傳統教育觀念，好靜而不好動，以單一的興趣為導向截然不同，姑且不論古典西方與古典中國在教育思想之差異，但由當時兒童劇運的辦理規模及所產生之影響，即可見其京劇賞析對兒童而言，莫過於是執政當局為求思想統一之表皮化的文化認同取徑，內在世界對於西方文化仍有著嚮往與憧憬。接著在兒童劇本徵選及兒童劇展活動之後，臺灣兒童戲劇之舞台劇類型化基礎已完成奠基，而在吳靜吉、胡寶林等海外學者歸國投身於戲劇界時，臺灣戲劇和兒童戲劇均因此而展現前所未有的磅礡氣象，特別是在戒嚴宣佈終止之後，長期的壓抑思想能量獲得解放，民間兒童劇團陸續籌設，延續西方創作性戲劇、兒童劇場之概念開始為臺灣特色的兒童戲劇舖路，這股熱潮在解嚴後仍持續激盪，而在此之前臺灣兒童戲劇的發展主要是：一、移植西方兒童劇場的概念；二、京劇競賽／研習活動頻繁，短期內的速成學習，增加學習壓力。這個現象可以說明國民黨試圖以京劇簡化臺灣人民對於「他者」之想像，而臺灣人民在長期被殖民經驗中，對於「西方」神話的崇拜，不因領導政權思維而改變，西方殖民主義在文化霸權地位之鞏固，由此亦可見之。這種中國戲曲在敵不過西方「現代」劇場而落敗的現象，直到一九九九年文建會舉辦之「傳統藝術節活動」方出現轉折，該活動將西方劇場與中國戲曲、臺灣戲曲融合為一，臺灣兒童戲劇長期以來之不自覺的「他者」身分，才光明正大的「暴現」。在此之後，臺灣兒童劇團出現明顯的變化，包括成立的速度放慢，劇作開

始出現「生態調合」（西方、中國、臺灣）的創作方式，代表著願意
重新認同臺灣這塊土地，並且在意識型態上達成妥協，也可說是意識
到「臺灣的」兒童戲劇主體性建構之必要。在二十一世紀初始的臺灣
兒童戲劇，從社區總體營造、藝文下鄉巡演、母語演劇推行等活動，
主體性築構之雛型才漸露曙光。

二　臺灣兒童戲劇之自我構成

　　臺灣兒童戲劇如何從複製、歌頌、正當化的再殖民經驗中過渡，
而殖民宗主國影響所及之文化準則，又是如何被消化、融入，而達到
「自我構成」及「自我維持」之完成。

　　以下將依照：（一）戲劇表演、（二）劇本創作、（三）戲劇教育
三個部分進行臺灣兒童戲劇自我構成之面向分析：

（一）戲劇表演

　　就戲劇表演面向而言，臺灣兒童戲劇自政府遷臺以來，即開始複
製中國戲劇表演形式，根據《中華民國年鑑》資料之載述，五〇年代
起，臺灣國民中小學即被安排定期欣賞國劇演出，除此之外，另設國
劇競賽以鼓勵京劇學習風氣，而在此之前，即日據時期所流傳之口演
童話，或西式小學堂之學校短劇，則均不再延續發展，殖民主義的統
治方式使臺灣兒童戲劇的發展再次歸零，即呈現無歷史軌跡可循之現
象。然而，京劇有其在學習天分之特殊要求，必須長期演練方有登臺
之機會；而京劇表演，就口白及唱腔部分來說，又非兒童所能理解。
儘管如此，國民中小學之京劇賞析及競賽仍維持到九〇年代初期方停
止辦理。執政者對於運用文化認同所產生之國家認同為向來慣用之手

段，也因此形成單一選項，即京劇之弱勢，取而代之的是西方兒童舞台劇的表演型式，即兒童劇場之概念。兒童劇場所佔之優勢係因它是專為「兒童」所創立之型式，在製作上的簡化，能使兒童在短期訓練之後便上臺演出，與京劇相較之下，成為兒童容易親近之劇種。再者，由於倡導者將「西方」和「現代化」形成「符號」，兒童劇場演出模式之推行可謂十分順暢。然而，京劇和兒童劇場兩種戲劇表演型式，就形同平行線般，各自在臺灣兒童戲劇的發展支流中蜿蜒三十餘年。八〇年代隨著實驗劇場的興起，部分人士轉向兒童劇場發展，九歌兒童劇團為其代表，出現首先將中國戲劇與西方劇場結合，並經由西方取經之交流經驗，完成創作之劇團。就此現象而言，民間融合的力量大於執政者對異我文化之包容性。在九歌的影響下，放大中國戲劇的表演性，使其顯得更加多元，並在與國外劇團經驗交流中，不斷地汲取創新臺灣兒童戲劇之理念，並獲取觀眾的認同，而最終能使政府改變策略，取消國民中小學例行京劇賞析活動，以改辦其他兒童戲劇活動，則在於解嚴之後隨著資本主義倡行之下，民眾的意識型態已隨消費欲望而擺盪，更多民間兒童劇團隨之興起，並以具有自「我」身分為其特色，擦去表相上的西方化或中國化之相同，後殖民時期的臺灣兒童戲劇的自我構成，可謂在文化情感與現實策略下交織而成。

（二）劇本創作

語言策略是殖民者擅用之消弭被殖民者記憶的方式之一，劇本語言亦同，它不僅是在運用某種語法，掌握某種語言的詞態，甚至是在承受、傳遞、灌輸一種文化，使被殖民者能透過語言、書寫文學或劇本，快速體現殖民者之形繪之國家圖像。然而，這種情況並不只有單向的意義，接收者會因語言媒介的傳遞過程，而同意某些觀點，甚而會在事實中找到根據，以證實其正確性，快速形成認同。臺灣在戒嚴

時期的兒童劇本書寫，多以此為特色。其開端係來自於李曼瑰自歐美歸國後隨即倡導兒童劇之推行，但卻苦無劇本，因此在政府主導之下，從教師寫作研習會、劇本徵選、劇本比賽等活動開始兒童劇本之寫作熱潮。但由於當時政局不穩，因此其辦理效應多以符合政治目的為主，是故，其所隱藏在劇本語言符號背後有著龐大的權力結構，而這種變相的劇種所呈現給觀眾的是一種虛構的與區隔的感受。

在民間劇團林立的八〇年代，試圖遠離戒嚴時期劇本的僵硬與思想的箝制，劇本來源則多以改編形式呈現，題材以西方著名的童話故事為主，在劇本創作的產量除了比賽徵選之外，劇作者和劇團的寫作能量尚未發揮。改編西方童話故事亦是日本、中國這兩個與臺灣殖民關係最密切者的喜好，除了尚未建構出對於自我身分之認同，因此難以為創作命定主體性之外，日本和中國的「現代」兒童劇也都是受西方兒童劇場影響，對於戲劇的詮釋和理解「自然」能和西方兒童觀眾有著同樣的接受程度。這種重複性的複製狀態，可歸因於長期被殖民的臺灣，對於西方文化的依賴情結。透過兒童劇本之改編、翻譯，可視為一種試圖彌補與西方文化之間的落差與間際的行動。

九〇年代以降，隨著領導者的更替，發現臺灣、尋找臺灣主體性位置，看似正當化的國家認同思維概念，其仍然是另一種政治目標——去中國化。因此，語言的策略再度運用於戲劇中，部分官方兒童劇團以雙語進行表演，一次用國語；一次用臺語。劇本寫作則出現以臺語、客語為書寫之語言，同樣的劇目因著語言「屬」性之不同而出現表述的差異。這種現象可以有二種詮釋的方式，其一為劇本語言無論是在戒嚴時期或政黨輪替之民主開放時期，都逃脫不了作為殖民者／執政黨同化的手段。在後殖民的臺灣兒童劇本仍未跳脫再殖民時期權力的宰制關係，劇本語言的開放也可解釋為是去中國化所運用的手法。但就另一方面，由於語言的開放，臺灣兒童劇本寫作開始從改

編西方童話故事，晉升到創作的階段，特別著重的是劇本中心精神的傳達，題材來自於生活，從社區出發，強調「原創」的兒童劇團紛紛以獨立的姿態，象徵已跳出框架的意識型態，而劇本徵選活動之辦理目的，亦已開宗明義的表明為兒童所寫之純粹性。後殖民時期的臺灣兒童劇本寫作，已自覺到如何因應外來社會、經濟、政治與文化發展的勢力，及如何發展出自我表述的空間位置。

（三）戲劇教育

臺灣的戲劇教育自政府遷臺後不久即開始施行，無論是兒童或成人的教育方式，均以中國劇藝學習為主流。復興劇校、大鵬劇校、國光藝校等劇藝學校，皆可視為臺灣戲劇教育的開端。劇校所屬之學系以京劇為主，係完全移植來自於中國的戲劇文化表徵。一九九九年，國立戲曲專科學校合併「復興」與「國光」升格而成專科，除京劇科（含豫劇）之外，隨著政治開放的程度，另設傳統音樂科、綜藝舞蹈科、歌仔戲科及劇場藝術科。二〇〇六年，改制成為國立臺灣戲曲學院新增客家戲學系。從科系的增設，除了可以觀察出對於多元文化的重視之外。臺灣自二〇〇二年起，「京劇」即不再以「『國』劇」命名，改列為傳統戲劇之一支，暗示著中國化文化符號的式微。

二〇〇〇年，隨著九年一貫教育「藝術與人文」領域課程之實施，戲劇納入國家課程，西方戲劇教育的教學與應用方式，頓時形成風潮。從課綱特色可以觀察出，臺灣所著重之戲劇教育不但要有學科本質的學習，同時還要與其他學科作統整的教學，即在表演連結其他學科方面，將表演當成一種教學技巧時，係指應用戲劇的學習媒介來作其他學科理解之用。而戲劇教學不僅止於學習表演之藝術而已，還要建立起對文學、哲學、歷史、文化等在人文學習上的平素修養，教師除了要具備戲劇表演教學能力之外，也要有領域內統整其他學科的

能力（《教育戲劇理論與發展》，頁352）。此種教育與教學方式迥異於
戲曲學校以培育演員為目標之教育方式，戲曲學校培育的是小眾精
英，而西方引進之戲劇教育則著重於應用性及與一般課程結合之配合
程度。九年一貫戲劇教育的施行方式，儘管看似移植西方戲劇教育而
來，但臺灣原本也沒有正式推行過全面性的戲劇教育，而跨科統整戲
劇教學之課綱理念，亦有別於美國單科戲劇教學課程及英國的複科統
整教育戲劇，若將其成果納入臺灣兒童戲劇發展史而論，創新的意義
居多。

三　臺灣兒童戲劇發展史的新視域：「跨」的特色

臺灣兒童戲劇如何在「現代」與「傳統」中尋求支點，以建構未
來發展的目標。

隨著國民政府遷臺以來所施行之兒童戲劇，即已是西化的兒童劇
場；或者中國化的京劇劇場，兩者均非原生原創，因此，嚴格說來，
長期處在被殖民或再殖民狀態下的臺灣，就兒童戲劇而言，是沒有歷
史可以回溯的，所謂的傳統當然也就難以界定。然而，這兩種外來的
劇種在臺灣這片土地上俯仰生息，經過一段時間的流行，偶爾交叉、
碰撞之後，這兩條基本平行發展的軸線就開始「在地化」，產生自己
的特色。

既然傳統難以界定，那麼現代就是存在的進行式。臺灣自日據時
代以降，即因西方文化霸權之行使，而產生不斷求取與西方文化表面
上程度之相似為滿足的依據，依樣畫葫蘆終究無法從取巧挪用的捷徑
中找到自我定位。但這也許就是臺灣的特色——「跨」。跨文化、跨
語言、跨種族，每當在形成跨越之時，都代表著一種文化的更生。

　　在本書的三個階段中，臺灣兒童戲劇因著國家社會的變動而出現不同的流變，以後殖民主義理論檢視這三個階段，可發現其共通性即在於不停地「去中心化」，在第一階段，京劇是去日本化、臺灣化的隱形工具、第二階段臺語兒童劇、客語兒童劇是去中國化的象徵符號、第三階段則是要求自編自寫自創為理想，去除的是所有文本／政治的包袱。也唯有在這樣的不斷的與權力抗爭之下，臺灣兒童戲劇始有自覺的空間，進而透過不斷挖掘權力背後真相，以朝向自我主體定位之目標邁進。

　　二十一世紀之初，民間劇團以下鄉巡演的表演型式，打著臺灣兒童戲劇的名號，走遍全省鄉鎮，儘管其表演型式源來自於西方兒童劇場，但在與臺灣兒童觀眾產生互動之後，其巡演的成效不僅達到劇場發展與社會關係應多元交流之回應，更重要的是它代表著臺灣兒童戲劇運用生態調合的兒童劇場呈演模式，試圖回到戲劇來自生活，來自於土地，藉由不斷跨越的精神，引領臺灣兒童戲劇發展邁向新的視域。

參考文獻

壹　中文

一　劇本（同附錄四，打*號者）[1]

二　研究論著（以下依筆畫順序排列）

丁庭宇、馬康莊編　《臺灣社會變遷的經驗：一個新興的工業社會》
　　　　臺北市　巨流圖書公司　1986年6月

天津人民出版社編　《中國文學大辭典》（第5卷）　臺北市　百川書
　　　　局出版部　1994年

中央研究院臺灣研究推動委員會編　《威權體制的變遷：解嚴後的臺
　　　　灣》　臺北市　中央研究院臺灣史研究所籌備處　2001年1月

中央通訊社編　《中華民國年鑑》　臺北市　中央通訊社推廣室
　　　　2001年11月

中國大百科全書出版社編輯部編　《中國大百科全書》　臺北市　錦
　　　　繡出版事業股份有限公司　1992年12月

中國戲劇藝術中心編　《臺北市兒童劇展歷屆評論集》　臺北市　中
　　　　國戲劇藝術中心出版部　1981年1月

中華民國年鑑社編　《中華民國年鑑》　臺北市　中華民國年鑑社
　　　　1951年8月

1　附錄請見光碟附件。

中華民國年鑑社編　《中華民國年鑑》　臺北市　中華民國年鑑社
　　1952年8月

中華民國年鑑社編　《中華民國年鑑》　臺北市　中華民國年鑑社
　　1953年11月

中華民國年鑑社編　《中華民國年鑑》　臺北市　中華民國年鑑社
　　1954年12月

中華民國年鑑社編　《中華民國年鑑》　臺北市　中華民國年鑑社
　　1955年12月

中華民國年鑑社編　《中華民國年鑑》　臺北市　中華民國年鑑社
　　1956年12月

中華民國年鑑社編　《中華民國年鑑》　臺北市　中華民國年鑑社市
　　1957年12月

中華民國年鑑社編　《中華民國年鑑》　臺北市　中華民國年鑑社
　　1958年12月

中華民國年鑑社編　《中華民國年鑑》　臺北市　中華民國年鑑社
　　1959年12月

中華民國年鑑社編　《中華民國年鑑》　臺北市　中華民國年鑑社
　　1960年12月

中華民國年鑑社編　《中華民國年鑑》　臺北市　中華民國年鑑社
　　1961年11月

中華民國年鑑社編　《中華民國年鑑》　臺北市　中華民國年鑑社
　　1962年11月

中華民國年鑑社編　《中華民國年鑑》　臺北市　中華民國年鑑社
　　1963年10月

中華民國年鑑社編　《中華民國年鑑》　臺北市　中華民國年鑑社
　　1964年10月

中華民國年鑑社編　《中華民國年鑑》　臺北市　中華民國年鑑社
　　1965年10月

中華民國年鑑社編　《中華民國年鑑》　臺北市　中華民國年鑑社
　　1966年10月

中華民國年鑑社編　《中華民國年鑑》　臺北市　中華民國年鑑社
　　1967年10月

中華民國年鑑社編　《中華民國年鑑》　臺北市　中華民國年鑑社
　　1968年10月

中華民國年鑑社編　《中華民國年鑑》　臺北市　中華民國年鑑社
　　1969年10月

中華民國年鑑社編　《中華民國年鑑》　臺北市　正中書局　1970年
　　12月

中華民國年鑑社編　《中華民國年鑑》　臺北市　正中書局　1971年
　　12月

中華民國年鑑社編　《中華民國年鑑》　臺北市　正中書局　1972年
　　12月

中華民國年鑑社編　《中華民國年鑑》　臺北市　正中書局　1973年
　　12月

中華民國年鑑社編　《中華民國年鑑》　臺北市　正中書局　1974年
　　12月

中華民國年鑑社編　《中華民國年鑑》　臺北市　正中書局　1975年
　　12月

中華民國年鑑社編　《中華民國年鑑》　臺北市　正中書局　1976年
　　12月

中華民國年鑑社編　《中華民國年鑑》　臺北市　正中書局　1977年
　　12月

中華民國年鑑社編　　《中華民國年鑑》　　臺北市　　正中書局　　1978年
12月

中華民國年鑑社編　　《中華民國年鑑》　　臺北市　　正中書局　　1979年
12月

中華民國年鑑社編　　《中華民國年鑑》　　臺北市　　正中書局　　1980年
12月

中華民國年鑑社編　　《中華民國年鑑》　　臺北市　　正中書局　　1981年
12月

中華民國年鑑社編　　《中華民國年鑑》　　臺北市　　正中書局　　1982年
12月

中華民國年鑑社編　　《中華民國年鑑》　　臺北市　　正中書局　　1983年
12月

中華民國年鑑社編　　《中華民國年鑑》　　臺北市　　正中書局　　1984年
12月

中華民國年鑑社編　　《中華民國年鑑》　　臺北市　　正中書局　　1985年
12月

中華民國年鑑社編　　《中華民國年鑑》　　臺北市　　正中書局　　1986年
12月

中華民國年鑑社編　　《中華民國年鑑》　　臺北市　　正中書局　　1987年
12月

中華民國年鑑社編　　《中華民國年鑑》　　臺北市　　正中書局　　1988年
12月

中華民國年鑑社編　　《中華民國年鑑》　　臺北市　　正中書局　　1989年
12月

中華民國年鑑社編　　《中華民國年鑑》　　臺北市　　正中書局　　1990年
12月

中華民國年鑑社編　《中華民國年鑑》　臺北市　正中書局　1991年
　　12月

中華民國年鑑社編　《中華民國年鑑》　臺北市　正中書局　1992年
　　12月

中華民國年鑑社編　《中華民國年鑑》　臺北市　正中書局　1993年
　　12月

中華民國年鑑社編　《中華民國年鑑》　臺北市　正中書局　1994年
　　12月

中華民國年鑑社編　《中華民國年鑑》　臺北市　正中書局　1995年
　　12月

中華民國年鑑社編　《中華民國年鑑》　臺北市　正中書局　1996年
　　12月

中華民國年鑑社編　《中華民國年鑑》　臺北市　正中書局　1997年
　　12月

王逢振　《文化研究》　臺北縣　揚智文化事業公司　2000年4月

古鴻廷、王崇名、黃書林　《臺灣歷史與文化》（九）　臺北市　稻
　　香出版社　2005年2月

石光生　《跨文化劇場：傳播與詮釋》　臺北市　書林出版有限公司
　　2008年10月

台新銀行文化藝術基金會編　《新藝見──戲劇戲曲篇》　臺北市
　　音樂時代文化事業有限公司　2007年4月

臺灣美學藝術學學會編　《臺灣前輩畫家張啟華先生紀念暨第六屆亞
　　洲藝術學會臺北年會國際學術研討會論文集》　2009年5月

行政院文化建設委員會編　《表演藝術團體彙編──戲劇類》　臺北
　　市　行政院文化建設委員會　1995年6月

行政院文化建設委員會編　《臺灣劇展發展概說》　臺北市　行政院
　　文化建設委員會　1998年6月

行政院文化建設委員會編　《表演藝術名錄》　臺北市　行政院文化
　　建設委員會　1998年6月

行政院新聞局編　《中華民國年鑑》　臺北市　正中書局　1998年11月

行政院新聞局編　《中華民國年鑑》　臺北市　行政院新聞局　1999
　　年11月

行政院新聞局編　《中華民國年鑑》　臺北市　行政院新聞局　2000
　　年12月

行政院新聞局編　《中華民國年鑑》　臺北市　行政院新聞局　2001
　　年10月

行政院新聞局編　《中華民國年鑑》　臺北市　行政院新聞局　2002
　　年10月

行政院新聞局編　《中華民國年鑑》　臺北市　行政院新聞局　2003
　　年12月

行政院新聞局編　《中華民國年鑑》　臺北市　行政院新聞局　2004
　　年11月

行政院新聞局編　《中華民國年鑑》　臺北市　行政院新聞局　2005
　　年11月

行政院新聞局編　《中華民國年鑑》　臺北市　行政院新聞局　2006
　　年11月

行政院新聞局編　《中華民國年鑑》　臺北市　行政院新聞局　2007
　　年11月

行政院新聞局編　《中華民國年鑑》　臺北市　行政院新聞局　2008
　　年11月

江武昌　《臺灣布袋戲的認識與欣賞：一口說出千古事，十指弄成百

萬兵》　臺北市　國立臺灣藝術教育館　1995年6月

江寶釵、林鎮山編　《泥土的滋味：黃春明文學論集》　臺北市　聯合文學出版社有限公司　2009年3月

阮　銘　《兩個臺灣的命運——認同TAIWAN V.S.認同CHINA》　臺北市　玉山社出版事業股份有限公司　2004年2月

李利芳　《中國發生期兒童文學理論本土化進程研究》　北京市　中國社會科學出版社　2007年8月

李紀祥　《時間‧歷史‧敘事》　臺北市　麥田出版社　2001年9月

李　涵　《中國兒童戲劇史》　北京市　中國戲劇出版社　2003年4月

李登輝　《新時代臺灣人》　臺北縣　財團法人群策會　2005年4月

李筱峰、李呈蓉編　《臺灣史》　臺北縣　華立圖書股份有限公司　1995年9月

李慶成　《兒童劇藝術論》　北京市　文化藝術出版社　2006年11月

李瞻等　《當前電視的新課題》　臺北市　行政院文化建設委員會　1985年6月

呂訴上　《臺灣電影戲劇史》　臺北市　銀華出版部　1961年9月

呂懿德編　《1999表演藝術年鑑》　臺北市　國立中正文化中心　2000年7月

呂懿德編　《2000表演藝術年鑑》　臺北市　國立中正文化中心　2001年7月

呂懿德編　《2001表演藝術年鑑》　臺北市　國立中正文化中心　2002年7月

杜定宇編　《英漢戲劇辭典》　臺北市　建宏出版社　1994年3月

何寄澎主編　《文化‧認同‧社會變遷：戰後五十年臺灣文學國際學術研討會論文集》　臺北市　行政院文化建設委員會　2000年6月

何貽謀　《臺灣電視風雲錄》　臺北市　臺灣商務印書館　2002年1月

何貽謀　《廣播與電視》　臺北市　三民書局　1978年1月

吳若、賈亦棣　《中國話劇史》　臺北市　行政院文化教育委員會
　　　1985年3月

吳靜吉等　《蘭陵劇坊的初步實驗》　臺北市　遠流出版事業股份有
　　　限公司　1982年10月

宋國誠　《後殖民論述──從法農到薩依德》　臺北市　擎松圖書出
　　　版有限公司　2003年11月

林文寶編　《兒童文學論述選集》　臺北市　幼獅文化事業股份有限
　　　公司　1989年5月

林文寶編　《臺灣區域兒童文學概述》　臺東市　臺東師範學院兒童
　　　文學研究所　1999年6月

林文寶編　《臺灣（1945～1998）兒童文學100》　臺東市　臺東師
　　　範學院兒童文學研究所　2000年3月

林文寶主編　《臺灣兒童文學100研討會論文集》　臺東市　臺東師
　　　範學院兒童文學研究所　2000年3月

林文寶策劃　《彩繪兒童又十年：臺灣1945～1998年兒童文學書目》
　　　臺北市　幼獅文化事業股份有限公司　2000年6月

林　良　《淺語的藝術》　臺北市　國語日報社　2000年6月

林文寶等　《兒童文學》　臺北市　五南圖書出版股份有限公司
　　　1996年6月

林玫君　《創造性戲劇理論與實務──教室中的行動研究》　臺北市
　　　心理出版社股份有限公司　2005年11月

林玫君　《創造性戲劇融入教學之理論與與實務》〈九年一貫專輯〉
　　　臺南市　翰林　2000年

林佳龍、鄭永年編　《民族主義與兩岸關係：哈佛大學東西方學者的

對話》　臺北市　新自然主義股份有限公司　2001年04月

林礽乾編　《臺灣文化事典》　臺北市　國立臺灣師範大學人文教育研究中心　2004年12月

林秋芳、李容瑞編　《藝林探索──環境篇》　臺北市　行政院文化建設委員會　1998年5月

林茂賢編　《福爾摩沙之美──臺灣傳統戲劇風華》　臺中市　行政院文化建設委員會中部辦公室　2000年3月

林煥彰、杜榮琛　《大陸新時期兒童文學》　臺北市　文化建設委員會　1996年6月

林靜芸編　《1995表演藝術年鑑》　臺北市　國立中正文化中心1996年7月

林靜芸編　《1996表演藝術年鑑》　臺北市　國立中正文化中心1997年7月

林靜芸、盧健英編　《1997表演藝術年鑑》　臺北市　國立中正文化中心　1998年7月

林靜芸編　《2002表演藝術年鑑》　臺北市　國立中正文化中心2003年7月

林鶴宜　《臺灣戲劇史》　臺北市　國立空中大學　2003年1月

胡寶林　《戲劇與行為表現能力》　臺北市　遠流出版社股份有限公司　1986年7月

邱各容　《兒童文學史料初稿1945-1989》　臺北市　富春文化出版公司　1990年8月

邱各容　《臺灣兒童文學史》　臺北市　五南圖書出版公司　2005年6月

邱各容　《臺灣兒童年表》　臺北市　五南圖書出版公司　2007年1月

邱坤良主編　《臺灣劇場資訊與工作方法系列叢書──臺灣戲劇發展

概說（一）》 臺北市 行政院文化建設委員會 1988年6月

邱坤良 《臺灣戲劇現場》 臺北市 玉山社出版事業股份有限公司 1997年3月

邱坤良 《臺灣戲劇與文化變遷》 臺北市 臺原出版社 1997年10月

姜龍昭 《戲劇評論集》 臺北市 采風出版社 1986年5月

姚一葦 《美的範疇論》 臺北市 臺灣開明書店 1978年9月

姚一葦 《詩學箋註》 臺北市 中華書局股份有限公司 1992年1月

姚一葦 《戲劇論集》 臺北市 開明書局 1993年2月

柯三吉 《建構新臺灣人的生活願景》 臺北市 國民黨中央政策研究工作會出版 1999年8月

洪文瓊主編 《西元1945-1990兒童文學大事紀要》 臺北市 中華民國兒童文學學會 1991年6月

洪文瓊 《臺灣兒童文學手冊》 臺北市 傳文文化事業有限公司 1999年8月

省立臺東師範學院編 《幼兒教育輔導工作研討會論文》 臺北市 富春文化公司 1990年6月

殷允芃、伊萍、周慧菁、李瑟、林昭武著 《發現臺灣——上、下冊》 臺北市 天下雜誌股份有限公司 1992年2月

許瑞芳、蔡奇璋 《在那湧動的潮音中——教習劇場TIE》 臺北縣 揚智文化事業股份有限公司 2001年2月

夏學理、鄭美華、陳曼玲、周一彤、方顗茹、陳亞平編著 《藝術管理》 臺北市 五南圖書出版股份有限公司 2002年10月

徐桂峰 《藝術大辭海》 臺北市 華視出版社 1984年6月

徐麗紗、王麗雁、林玫君、盧昭惠等 《臺灣藝術教育史》 臺北市 國立臺灣藝術教育館 2008年5月

馬 森 《中國現代戲劇的兩度思潮》 臺北市 文化生活新知出版

社　1991年7月

馬　森　《臺灣戲劇——從現代到後現代》　宜蘭縣　佛光人文社會
　　　　學院　2002年6月

梁啟超　《中國歷史研究法》　臺北市　臺灣中華書局　1936年4月

許佩賢　《殖民地臺灣的近代學校》　臺北市　遠流出版事業股份有
　　　　限公司　2005年3月

曹小容　《實驗劇場》　臺北縣　揚智文化事業股份有限公司　1998
　　　　年3月

國立臺灣藝術教育館編　《藝術教育教師手冊——幼兒戲劇篇》　臺
　　　　北市　國立臺灣藝術教育館　1999年10月

國立臺灣藝術教育館編　《藝術教育教師手冊——國小戲劇篇》　臺
　　　　北市　國立臺灣藝術教育館　1999年10月

國立臺灣藝術教育館編：《藝術教育教師手冊——中學戲劇篇》，臺
　　　　北：國立臺灣藝術教育館　2000年9月

國立臺灣藝術教育館編　《國民中小學戲劇教育國際學術研討會論文
　　　　集》　臺北市　國立臺灣藝術教育館　2002年12月

國民小學輔導叢書編審委員會編　《青少年兒童戲劇指導手冊》　臺
　　　　北市　臺北市政府教育局　1983年6月

陳正義編　《認識傳統布袋戲》　屏東縣　屏東縣立文化中心　1993
　　　　年6月

陳光興編　《文化研究在臺灣》　臺北市　巨流圖書股份有限公司
　　　　2000年11月

陳其南　《文化的軌跡——上冊：陳其南得獎作品集》　臺北市　允
　　　　晨文化實業股份有限公司　1986年2月

陳芳明　《後殖民臺灣——文學史論及其周邊》　臺北市　麥田出版
　　　　社　2002年4月

陳芳明　《殖民地摩登：現代性與臺灣史觀》　臺北市　麥田出版社　2004年6月

陳信茂　《兒童戲劇概論》　臺北市　臺大文化出版社　1983年1月

陶東風　《後殖民主義》　臺北縣　揚智文化事業股份有限公司　2000年2月

張京媛　《後殖民理論與文化認同》　臺北市　麥田出版社　1995年7月

張曉華　《創作性戲劇原理與實作》　臺北市　財團法人成長文教基金會　1999年10月

張曉華　《教育戲劇理論與發展》　臺北市　心理出版社股份有限公司　2004年6月

張錦忠、黃錦樹編　《重寫臺灣文學史》　臺北市　麥田出版社　2007年9月

教育部編　《國民教育九年一貫課程總綱綱要》　臺北市　教育部　1998年9月

教育部編　《國民教育九年一貫藝術與人文學習領域課程暫行綱要》　臺北市　教育部　2000年9月

教育部編　《藝術教育政策白皮書》　臺北市　教育部　2005年12月

梁明雄　《日據時期臺灣新文學運動研究》　臺北市　文史哲出版社　1996年2月

黃　仁　《臺灣話劇的黃金時代》　臺北市　亞太圖書出版社　2000年4月

黃　仁　《臺北市話劇史九十年大事紀》　臺北市　亞太圖書出版社　2002年9月

黃文進、許憲雄　《兒童戲劇編導略論》　高雄市　復文出版社　1986年7月

黃美序　《戲劇欣賞——讀戲・看戲・談戲》　臺北市　三民書局股份有限公司　1999年8月（增訂再版）

黃美序　《戲劇的味道》　臺北市　五南圖書出版股份有限公司　2007年10月

黃國禎編　《臺灣文化檔案Ⅱ（民國88年1月～民國89年12月）》　臺北市　中華民國表演藝術協會　2001年11月

焦　桐　《臺灣戰後初期的戲劇》　臺北市　臺原出版社　1994年3月

游珮芸　《日治時期臺灣的兒童文化》　臺北市　玉山社出版事業股份有限公司　2007年1月

揭　陽　《國族主義到文化公民：臺灣文化政策初探2004-2005》　臺北市　行政院文化建設委員會　2006年1月

楊　渡　《強控制解體》　臺北市　遠流出版事業股份有限公司　1988年3月

楊雪冬　《全球化》　臺北縣　揚智文化事業股份有限公司　2003年6月

楊鴻烈　《歷史研究法》　臺北市　華世出版社　1975年4月

廖美玉編　《一九九九臺灣現代劇場研討會論文集【兒童劇場】》　臺北市　行政院文化建設委員會　1999年5月

廖炳惠　《關鍵字200——文學與批評研究的通用辭彙編》　臺北市　麥田出版社　2003年9月

廖順約　《表演藝術教材教法》　臺北市　心理出版社股份有限公司　2006年4月

齊光裕　《中華民國的政治發展——民國三十八年以來的變遷》　臺北縣　揚智文化事業股份有限公司　1996年1月

熊秉真　《童年憶往：中國孩子的歷史》　臺北市　麥田出版社　2000年3月

溫慧玟、溫偉任、于國華　《表演藝術產業調查研究》　臺北　行政
　　院文化建設委員會　2007年4月

臺南縣縣政府、臺南縣文復會編　《小麻雀》　臺南縣　臺南縣縣政
　　府　1988年4月

臺灣省政府教育廳編　《我們只有一個太陽：78年度兒童戲劇研習營
　　成果手冊》　臺灣省政府教育廳　1989年7月

臺灣省政府教育廳編　《米的故事》　臺灣省政府教育廳　1959年11月

臺灣省政府教育廳編　《孤兒淚》　臺灣省政府教育廳　1959年11月

鄧志浩口述，王鴻佑執筆　《不是兒戲》　臺北市　張老師文化事業
　　有限公司　1997年3月

鄭明進編　《認識兒童戲劇》　臺北市　中華民國兒童文學學會　1988
　　年11月

蔡錦堂　《青少年臺灣文庫：歷史讀本（4）──戰爭體制下的臺
　　灣》　臺北市　日創社文化事業股份有限公司　2006年10月

閻折梧編　《中國現代話劇教育史稿》　上海市　華東師範大學出版
　　社　1986年5月

盧建榮　《臺灣後殖民國族認同》　臺北市　麥田出版社　2003年8月

盧健英編　《1998表演藝術年鑑》　臺北市　國立中正文化中心　1999
　　年7月

盧健英編　《2003表演藝術年鑑》　臺北市　國立中正文化中心　2004
　　年7月

盧健英編　《2004表演藝術年鑑》　臺北市　國立中正文化中心　2005
　　年6月

盧健英編　《2005表演藝術年鑑》　臺北市　國立中正文化中心　2006
　　年6月

盧健英編　《2006表演藝術年鑑》　臺北市　國立中正文化中心　2007

年6月

盧健英編　《2007表演藝術年鑑》　臺北市　國立中正文化中心　2008
　　　年6月

鍾明德　《臺灣小劇場運動史——尋找另類美學與政治》　臺北縣
　　　揚智文化事業股份有限公司　1999年8月

戴寶村　《臺灣政治史》　臺北　五南圖書出版股份有限公司　2006
　　　年11月

蘇青雲　《友情》　臺北市　臺灣書店　1969年9月

鐘明德　《在後現代主義的雜音中》　臺北市　書林出版有限公司
　　　1989年7月

三　譯著

Aristotle著　姚一葦譯　《詩學箋註》　臺北市　臺灣中華書局股份
　　　有限公司　1992年1月

Chris Barke著　許夢芸譯　《文化研究智典》　臺北縣　韋柏文化國
　　　際出版有限公司　2007年1月

David Wood著　陳晞如譯　《兒童戲劇：寫作、改編、導演及表演手
　　　冊》　臺北市　華騰文化股份有限公司　2009年3月

Edward W. Said著　王志弘等譯　《東方主義》　臺北縣　立緒文化
　　　事業有限公司　1999年9月

Edward W. Said著　蔡源林譯　《文化與帝國主義》　臺北縣　立緒
　　　文化出版公司　2001年12月

Edward W. Said、David Barsamian著　梁永安譯　《文化與抵抗》
　　　臺北縣　立緒文化出版公司　2004年7月

Edward W. Said著　薛絢譯　《世界・文本・批評者》　臺北縣　立

緒文化出版社　2009年10月

Frank Lentricchia & Thomas McLaughlin主編　張京媛等譯　《文學批評術語》　香港　牛津大學出版社　1994年

Frantz Fanon著　陳瑞樺譯　《黑皮膚，白面具》　臺北市　心靈工坊文化出版社　2005年3月

Frantz Fanon著　楊碧川譯　《大地上的受苦者》　臺北市　心靈工坊文化出版社　2009年6月

Graeme Turner著　唐維敏譯　《英國文化研究導論》　臺北市　亞太圖書出版社　1998年9月

John Storey著　李根芳、周素鳳譯　《文化理論與通俗文化導論》　臺北市　巨流圖書公司　2003年8月

Jeffery C. Alexander, Steven Seidman著　吳潛誠譯　《文化與社會》　臺北縣　立緒文化出版社　1998年1月

Kenneth Hoover, Todd Donovan著　張家麟譯　《社會科學方法論的思維》　臺北縣　韋伯文化國際出版有限公司　2006年9月

Lawrence E. Harrison, Samuel P. Huntington著　李振昌、林慈淑譯　《為什麼文化很重要》　臺北市　聯經出版公司　2003年4月

Terry Eagleton著　林志忠譯　《文化的理念》　臺北市　巨流圖書公司　2002年9月

加藤秀俊著　彭德中、楊豫馨譯　《餘暇社會學》　臺北市　遠流出版事業股份有限公司　1989年11月

四　學位論文（以下依畢業年份排序）

李皇良　《李曼瑰和臺灣戲劇發展之研究》　臺北市　中國文化大學藝術研究所　1993年

蔡曉芬　《臺灣地區公立兒童劇團現況之研究》　高雄市　高雄師範
　　　　大學教育研究所　1995年

王華陵　《臺灣兒童戲劇研究：光寶文教基金會戲劇活動之個案分
　　　　析》　臺北市　中國文化大學藝術研究所　1996年

林曉玫　《九歌兒童劇團之研究》　臺南市　成功大學藝術研究所
　　　　1996年

莊惠雅　《臺灣兒童戲劇發展之研究（1945-2000）》　臺東事　臺東
　　　　師範學院兒童文學研究所　2000年

李明華　《劇團師訓課程的發展——以鞋子兒童實驗劇團為例》　臺
　　　　東事　臺東大學兒童文學研究所　2003年

陳筠安　《鄧佩瑜與快樂兒童中心》　臺東市　臺東大學兒童文學研
　　　　究所　2003年

王淳美　《臺灣戒嚴前期的《中華戲劇集》研究》　臺南市　成功大
　　　　學中國文學所博士班　2004年

黃瑀潢　《如果你好》　臺南市　臺南藝術大學音像記錄研究所
　　　　2004年

涂麗玲　《我國兒童劇團之行銷研究》　桃園縣　元智大學藝術管理
　　　　研究所　2005年

蔡慈娥　《自發展理論探討兒童戲劇之語言——以《粉墨人生》為
　　　　例》　臺南市　臺南大學戲劇研究所　2005年

楊采薇　《兒童劇場消費者購買決策過程之研究》　臺北市　臺北藝
　　　　術大學藝術行政與管理研究所碩士班　2005年

鄭小鳳　《黃春明兒童戲劇研究》　宜蘭縣　佛光人文社會學院文學
　　　　系　2005年

孫永龍　《眾星拱月——談《兒童廣播劇》腳本主題呈現技巧》　臺
　　　　東市　臺東大學兒童文學研究所　2006年

楊欣怡　《嘉義市小茶壺兒童劇團成長歷程之研究》　嘉義大學國民
　　　　教育研究所　2006年

蕭文文　《兒童劇團產業經營策略研究──以紙風車劇團為例》　臺
　　　　北縣　華梵大學工業設計系碩士班　2006年

邱各容　《日治時期臺灣兒童文學發展研究》　臺東市　臺東大學兒
　　　　童文學研究所　2007年

蕭淑君　《孩子的第一哩路──紙風車319鄉村兒童藝術工程之研
　　　　究》　嘉義縣　南華大學非營利事業管理研究所　2007年

蔡佩瑾　《從「臺中市立文化中心兒童劇團」探究兒童劇團的經營與
　　　　發展》　臺南市　臺南藝術大學音像藝術管理研究所　2009年

五　單篇論文

山形文雄講　蔡惠真記述　〈日本兒童戲劇的歷史〉　《美育》
　　　　1992年12月　頁24-34

王天福　〈我看臺北市第三屆兒童劇展〉　《教與學》　1980年1月
　　　　頁22-25

王天福　〈我如何指導兒童觀賞劇展〉　《教與學》　1980年9月
　　　　頁28-29

王友輝　〈臺北市兒童劇展十一年〉　《文訊》　1987年8月　頁
　　　　115-124

王友輝　〈中國兒童戲劇年表〉　《表演藝術》　1993年4月　頁34-
　　　　38

王友輝　〈臺灣兒童戲劇發展歷程〉　《中華國兒童文學學會會訊》
　　　　第20卷6期　2004年11月　頁7-13

王建華　〈談兒童劇的寫作與演出〉　《臺灣教育輔導月刊》　1973

年10月　頁9-12

尹世英　〈兒童劇場有待發展〉　《自由青年》　1984年10月　頁58-
　　　　59

尹世英　〈兒童劇發展的省思〉　《文訊》　1985年4月　頁77-83

江如君　〈九歌兒童劇團〉　《銘傳人》　1993年1月　頁15-18

司徒芝萍　〈兒童戲劇的分類與年齡的興趣之關係〉　《現代文學》
　　　　1979年11月　頁231-238

司徒芝萍　〈藝術教育的新生兒──兒童戲劇〉　《文訊》　1990年
　　　　10月　頁26-29

司徒芝萍　〈臺灣兒童劇場的演變與現況〉　《國民中小學戲劇教育
　　　　國際學術研討會論文集》　2002年12月　頁175-182

李秀美、羅斐文、陳碧玉、吳翠珍口述　〈兒童與電視節目〉　《廣
　　　　電人》　1997年4月　頁2-30

呂建忠　〈為兒童劇評催生──「城隍爺傳奇」觀後感〉　《表演藝
　　　　術》　1994年2月　頁99-103

沈冬青　〈劇場面貌──創造一個戲劇的童年：臺灣兒童劇團現況〉
　　　　《幼獅文藝》　第74卷4期　1991年10月　頁52-63

沈冬梅　〈劇團經營──九歌兒童劇團讓藝術能賺錢〉　《卓越雜
　　　　誌》　2000年11月　頁66-71

林　良　〈孩子不讀書的兒童文學傑作──論兒童劇寫作〉　《中國
　　　　語文》　1975年3月　頁48-54

林文寶　〈兒童戲劇書目初編──並序〉　《幼兒教育輔導工作研討
　　　　會論文》　1990年6月　頁95-125

林文寶　〈臺灣兒童戲劇的劇本──上〉　《中華民兒童文學學會會
　　　　訊》　第20卷6期　2004年11月　頁2-6

林文寶　〈臺灣兒童戲劇的劇本──下〉　《中華民兒童文學學會會

訊》第21卷1期 2005年1月 頁20-23

林文寶 〈臺灣兒童文學的建構與分期〉 《兒童文學學刊》 第5期 2001年5月 頁6-42

林武憲 〈文學、影劇交融的寫意人生——曾西霸的文藝之旅〉 第339期 2014年1月 頁54-56

林玫君 〈英美戲劇教育之歷史與發展〉 《美育》 154期 2006年11月 頁20-36

林清泉 〈值得提倡的兒童戲劇——兼述劇本的創作〉 《中國語文》 1979年 3月 頁8-11

邱錦沐 〈如何演出兒童劇〉 《臺灣教育輔導月刊》 1981年2月 頁33

洪佳琦 〈從「海山戲館」《誰是第一名》探討兒童歌仔戲之特質〉 《稻江學報》 2008年12月 頁79-113

胡寶林 〈兒童戲劇的指導〉 《國教天地》 1984年4月 頁21-25

胡寶林 〈年會「兒童戲劇研討會」外一章什麼是兒童戲劇〉 《中華民國兒童文學學會會訊》 1988年12月 頁23

施如芳 〈掌上功名歸兒童？關於布袋戲的另類思考〉 《表演藝術》 2003年4月 頁29-30

班 馬 〈當代兒童文學觀念課題〉 《中國當代兒童文學文論選》 頁158-164

孫貫之 〈從「兒童劇展」、「兒童國劇」教學觀摩會談起〉 《臺灣教育輔導月刊》 1977年12月 頁28-29

孫 澈 〈兒童劇場亟待建造〉 《師友月刊》 1996年10月 頁46-48

徐紹林 〈參加兒童劇研習報導〉 《臺灣教育》 第276期 1973年 頁19

陳東和　〈淺談兒童劇〉　《師友月刊》　1976年4月　頁32-33

陳晞如　〈Play, Portray, Perform——教育戲劇面面觀〉　《美育》　第160期　2007年11月　頁68-75

陳晞如　〈2007年臺灣兒童戲劇的發展與變遷〉　《2007臺灣兒童文學年鑑》　2008年3月　頁47-52

莊珮瑤　〈為戲曲尋找未來的戲迷——訪復興國劇團團長鍾得傳幸談戲曲兒童劇〉　《復興劇藝學刊》　1999年6月　頁75-76

莊珮瑤、黃玉婷整理　〈可以給孩子更有深度的兒童劇〉　《表演藝術》　第76期　1999年4月　頁53-57

張曉華　〈國民中小學表演藝術戲劇課程與活動教學方法〉　《國民中小學戲劇教育國際學術研討會論文集》　2002年12月　頁23-44

張曉華　〈表演藝術戲劇教學在國民教育十大基本能力上的教育功能討〉　《臺灣教育》　第628期　2004年8月

張曉華　〈令人稱羨的臺灣學制內的戲劇教育〉　《美育》　第155期　2006年12月　頁35-36

張曉華　〈教育劇場（TIE）在心靈重建上的應用：以九二一災後巡演為例〉　《藝術教育研究》　第2期　2001年12月　頁37-66

黃美序　〈閒話兒童劇展〉　《幼獅文藝》　1977年6月　頁48-56

黃美序　〈兒童戲劇－欣賞與創作〉　《幼獅文藝》　1986年2月　頁91-94

黃基博　〈兒童劇與仙吉國小〉　《文化生活》　2000年7月　頁16-17

賈亦棣　〈兒童教育與兒童劇運〉　《新時代》　1977年4月　頁73-74

賈亦棣　〈談寫作兒童劇的方向〉　《幼獅文藝》　1981年8月　頁116-121

楊璧菁　〈桃花源的實踐者──黃春明和他的兒童劇〉　《表演藝術》　1999年10月　頁34-36

潘秉新　〈為「兒童劇展」把脈〉　《婦女雜誌》　1987年6月　頁51-55

潘則來　〈推廣兒童劇運動的點滴〉　《教與學》　1973年　頁14

鄭志偉　〈又一季的驚奇與歡樂──第五屆牛耳國際兒童戲劇節〉　《表演藝術》　1996年6月　頁88-89

鄭雅蓮　〈兩岸三通，兒童劇團首度合作──捷克劇作家寫的中國童話：「陶氣神仙──夢之神」〉　《表演藝術》　2005年3月　頁88

鄭黛瓊　〈兒童戲劇的真實性：從「一九九八年九歌兒童藝術節」的三齣戲談起〉　《表演藝術》　1998年11月　頁89-91

賴惠娟　〈巧藝耍魔法，黑盒世界真好玩──兒童劇征服觀眾的手法〉　《表演藝術》　2002年6月　頁13-16

簡秀珍　〈1910-1950年西方表演形式戲劇在臺灣的形成與發展──以宜蘭地區為研究個案〉　《藝術評論》　2005年3月　頁73-106

鍾寶善　〈表藝拓展觀眾始於各級學校〉　《2007表演藝術年鑑》　2008年9月　頁169-181

蘇　凡　〈論兒童劇的寫作──簡評兒童劇展演出的十個劇本〉　《文壇》　1977年6月　頁20-24

嚴友梅　〈兒童戲劇雜談〉　《廣播與電視》　1976年9月　頁54-57

顧蕙倩　〈幫兒童展開幻想的羽翼：國內兒童劇團概況〉　《文訊》　1989年4月　15-18

六　網路資源

臺灣大百科全書

http://taiwanpedia.culture.tw/web/index

網路劇院

http://www.cyberstage.com.tw/

杯子劇團

http://blog.yam.com/cuptheatre/article/48234748

臺南人劇團

http://tainanerensemble.org/portal/index.php

http://tainanerensemble.org/portal/index.php?option=com_content&view=article&id=93&Itemid=77

鞋子兒童劇團

http://www.growup1983.org/#!shoes/cx7g

九歌兒童劇團

http://www.9s.org.tw/about/growth_chronicle.html

一元布偶劇團

http://eyuan.com.tw/

台東公教兒童劇團

http://www.ttrav.org/taitungtheater/htm/history.htm

彩虹樹劇團

http://www.lovetree.org.tw/ap/cust_view.aspx?bid=22

玉米田實驗劇團

http://www.park.org/Taiwan/Culture/Resources/cartgroup/drama/index039
.htm

ㄚㄚ兒童劇團

http://tw.myblog.yahoo.com/yaya-0913221421/profile

宜蘭縣立文化中心蘭陽兒童劇團

http://www.suntravel.com.tw/news/12342

耕莘實驗劇團

http://park.org/Taiwan/Culture/Resources/cartgroup/drama/index083.htm

小蕃薯兒童劇團

http://web.ner.gov.tw/culturenews/culture/culture-detail.asp?id=53339

紙風車劇團

http://www.paperwindmill.com.tw/paper/about.html

黃大魚兒童劇團

http://www.bigfish.org.tw/a2.htm

童顏劇團

http://www.stagenet.biz/stagenet/modules/smartsection/category.php?categ
oryid=8
http://www.stagenet.biz/stagenet/modules/smartsection/item.php?itemid=2
&page=1

小袋鼠說故事劇團

http://park.org/Taiwan/Culture/Resources/cartgroup/drama/index016.htm

http://www.taf.org.tw/old/artteens/old/99/calendar/other.htm

http://www.kimy.com.tw/project/200802/kangaroo_theater/

http://www.kimy.com.tw/project/200909/drama-ticket/story.asp

頑石劇團

http://www.stonetheatre.idv.tw/profile01.html

小青蛙劇團

http://www.littlefrog.com.tw/index.php

牛古演劇團

http://newcool.tctsb.org/

基隆市立文化中心島嶼劇坊

http://www.klccab.gov.tw/_main.php?mid=7&i_f_id=5&t_type=s

http://www.etat.com/citybody2/who7.html

小茶壺兒童劇團

http://www.teapot.org.tw/

童心劇團

http://www.tc.blood.org.tw/index.php?action=activity_news&id=1965

洗把臉兒童劇

http://arts.edu.tw/art/files/resource/media/arts/0311144630/data4.html

http://www.cdns.com.tw/20120201/news/nxyzh/JAN000002012013122141300.htm

蘋果兒童劇團

http://www.just-apple.com.tw/history-01about.htm

http://www.ticket.com.tw/dm.asp?P1=0000008657
http://www.ticket.com.tw/dm.asp?P1=0000008213

大開劇團

http://www.opentheater.org/post/1/11
http://www.wretch.cc/blog/happyopen

豆子劇團

http://www.bean.org.tw/

天使蛋劇團

http://angelegg.tnua.edu.tw/

無獨有偶工作室

http://www.puppetx2.com.tw/A1.html

偶偶偶劇團

http://www.ooopt.com/02about.html
http://www.ooopt.com/aboutooo.htm

如果兒童劇團

http://www.ifkids.com.tw/frame01.htm
http://taiwanpedia.culture.tw/web/content?ID=6703&Keyword=%E5%A6
%82%E6%
http://tw.myblog.yahoo.com/jw!qodMRpyeFRtDuYrgcqP_/article?mid=346
http://www.cca.gov.tw/notice.do?method=findById&id=1137996746827
http://www.cca.gov.tw/artnews.do?method=findById&id=1170056642890

芽劇場

http://tw.myblog.yahoo.com/jw!EJJdvkaFGRkgrSUAs0R5iKh_

漢霖兒童說唱演藝團

http://www.hanlin.url.tw/wow/modules/tinyd0/index.php?id=2

http://tw.myblog.yahoo.com/jw!sVxa1oeaERkMyUirUQqiE1.w/profile

哇哇劇場

http://cindys.myweb.hinet.net/Li.htm

http://tw.myblog.yahoo.com/zivting/

http://www.123troupe.url.tw/new_page_18.htm

飛行島劇團

http://www.ifkids.com.tw/main06_re.asp?ID=798&Page=738&list=1

米卡多兒童英語劇團

http://mikadotheatre.myweb.hinet.net/main01.htm

貳　西文

Bedard, Roger L. & Tolch, C. John. *Spotlight on the Child Studies in the History of American Children's Theatre*. London: Greenwood Press,1989.

Brewer's theatre : a phrase and fable dictionary. London : Cassell, 1994.

Davis, Jed H. and Watkins, Mary. *Children's Theatre: Play Production for the Child Audience*. Wiltshire: Harper & Row, Publishers, Incorporated., 1960.

Davis, J. H., & Behm, T. *Terminology of drama/theatre with and for children: a redefinition*. Children's Theatre Review,27 (1),10-11.,1987.

Goldberg, Moses. *Children's theatre: A Philosophy and a Method.* Englewood Cliffs, N.J : Prentice-Hall, 1974.

McCaslin, Nellie. *Theatre for Children in the United States: A History.* CA: Players Press, 1997.

Phyllis Hartnoll and Peter Found ed. *The Concise Oxford Companion to the theatre.* New York: Oxford University Press, 1992.

Water, Manon van de. *Moscow Theatres for Young People: A Culture History of Ideological Coercion and Artistic Innovation,1917-2000.* NY: Palgrave Macmillan.

Watson, Jack and Mckernie, Grant, *A Cultural History of Theatre*, NY: Longman: Publishing Group,1993.

Wood, David. *Theatre for Children: A Guide to Writing, Adapting, Directing, and Acting.* NY: Faber and Faber Limited, 1997.

Helane S. Rosenberg, *Theatre for Young People: A Sense of Occasion.* Holt Rinehart & Winston, 1983.

特別感謝

一元布偶劇團（「花開老爺爺」）提供授權刊載劇照。

九歌兒童劇團（「雪后與魔鏡」）提供授權刊載劇照。

大開劇團（「好久茶的秘密5──名偵探阿隍」）提供授權刊載劇照。

小青蛙劇團（「三隻小豬」）提供授權刊載劇照。

小茶壺劇團（「糊塗小子妙判官」）提供授權刊載劇照。

王友輝教授（「木偶奇遇記」、「會笑的星星」）提供授權刊載劇照。

許瑞芳教授（「花枝總動員」）提供授權刊載劇照。

牛古演劇團演出（「草螟弄雞公」）提供授權刊載劇照。

如果兒童劇團（「妳不知道的白雪公主」、「故事大盜」、「小花」、「女
　　　　　　生無敵」、「東方夜譚」、「祕密花園」、「1234567」、
　　　　　　「隱形貓熊回來囉！」、「公主復仇記」、「誰是聖誕老
　　　　　　公公」、「統統不許動──豬探長祕密檔案」、「你不知
　　　　　　道的白雪公主」、「林旺爺爺說故事」、「輕輕公主」、
　　　　　　「雲豹森林」、「流浪狗之歌」、「媽媽咪噢！」、「故事
　　　　　　大盜」、「隱形貓熊在哪裡」、「千禧蟲虫歷險記」）提
　　　　　　供授權刊載劇照。

米卡多兒童英語劇團（「香噴噴王國的戰爭」）提供授權刊載劇照。

豆子劇團（「生命樹」）提供授權刊載劇照。

杯子劇團（「波塔的願望」）提供授權刊載劇照。

洗把臉劇團演出（「天上的星星」）提供授權刊載劇照。

飛人集社劇團（「逐鹿——Ita thao的奇幻之旅」）提供授權刊載劇照。

紙風車（「跑吧！小豬」、「忠狗101」、「雞城故事」、「小小羊兒要回
家——三國奇遇」、「唐吉軻德冒險故事——銀河天馬」、「白
蛇傳」、「哪吒大鬧龍宮」、「兔子不吃窩邊草」、「武松打
虎」、「牛的禮讚——我們一車都是牛」、「貓捉老鼠」）提供
授權刊載劇照。

唭哩岸布袋戲（「武松打虎」）提供授權刊載劇照。

逗點創意劇團（「二妞的天馬行空）提供授權刊載劇照。

壹貳參戲劇團（「仙奶泉」）提供授權刊載劇照。

無獨有偶工作室劇團（「快樂王子」、「火鳥」）提供授權刊載劇照。

童顏劇團（「星星之火」）提供授權刊載劇照。

黃大魚兒童劇團（「小李子不是大騙子」、「稻草人與小麻雀」）提供授
權刊載劇照。

新象創作劇團（「親子雜技劇能源 FUN 地球」）提供授權刊載劇照。

頑石劇團（「虎兒的快樂天堂」）提供授權刊載劇照。

漢霖民俗／兒童說唱藝術團（「拉洋片」）提供提供授權刊載活動劇照

影響・新劇場（「啾古啾古說故事——海天鳥傳說」）提供授權刊載
劇照。

鞋子兒童實驗劇團（「從前從前天很矮」、「年獸來了」、「雞婆花」）提
供授權刊載劇照。

蘋果劇團（「英雄不怕貓」）提供授權刊載劇照。

文學研究叢書·兒童文學叢刊 0809007

臺灣兒童戲劇的興起與發展史論（1945-2010）

作　　者　陳晞如

責任編輯　蔡雅如

特約校稿　林秋芬

發 行 人　陳滿銘

總 經 理　梁錦興

總 編 輯　陳滿銘

副總編輯　張晏瑞

編 輯 所　萬卷樓圖書股份有限公司

排　　版　林曉敏

印　　刷　百通科技股份有限公司

封面設計　百通科技股份有限公司

發　　行　萬卷樓圖書股份有限公司

　　　　　臺北市羅斯福路二段 41 號 6 樓之 3

　　　　　電話 (02)23216565

　　　　　傳真 (02)23218698

　　　　　電郵 SERVICE@WANJUAN.COM.TW

大陸經銷　廈門外圖臺灣書店有限公司

　　　　　電郵 JKB188@188.COM

ISBN 978-957-739-931-1

2015 年 7 月初版

定價：新臺幣 500 元

如何購買本書：

1. 劃撥購書，請透過以下郵政劃撥帳號：

　帳號：15624015

　戶名：萬卷樓圖書股份有限公司

2. 轉帳購書，請透過以下帳戶

　合作金庫銀行 古亭分行

　戶名：萬卷樓圖書股份有限公司

　帳號：0877717092596

3. 網路購書，請透過萬卷樓網站

　網址 WWW.WANJUAN.COM.TW

大量購書，請直接聯繫我們，將有專人為

您服務。客服：(02)23216565 分機 10

如有缺頁、破損或裝訂錯誤，請寄回更換

版權所有·翻印必究

Copyright©2015 by WanJuanLou Books CO., Ltd.

All Right Reserved　　　　**Printed in Taiwan**

國家圖書館出版品預行編目資料

臺灣兒童戲劇的興起與發展史論(1945-2010) /
陳晞如著.-- 初版.-- 臺北市：萬卷樓,
2015.07　面 ；　公分.--(文學研究叢書 ；
809007)

ISBN 978-957-739-931-1(平裝)

1.兒童戲劇 2.戲劇史 3.臺灣

983.38　　　　　　　　　　104004984